주셴진 목판 연화의 이미지 문화 연구

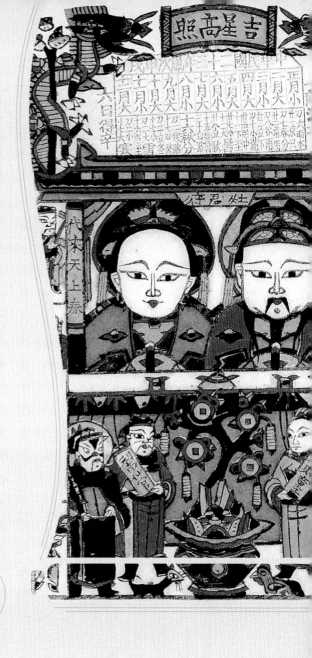

주셴진 목판 연화의
이미지 문화 연구

朱仙鎭木版年畫視覺文化研究

조이양(趙悅揚) 지음

역락

머리말

　목판 연화(年畵)는 목판으로 만든 연화다. 주셴진 목판 연화는 중국의 주셴진(朱仙鎮)이라는 지역에서 제작된 목판 연화다. 중국의 많은 지역에서 연화가 생산되었지만, 최초의 목판 연화는 주셴진 지역에서 생산되었다. 따라서 주셴진 목판 연화는 중국 연화의 효시(嚆矢)로 깊은 역사를 가지고 있고 높은 문화적 가치를 가지고 있다. 목판 연화는 새해에 대문이나 창문에 붙여 사용했다. 중국인들에게 새해는 미래를 향하는 새로운 시작이었다. 백성들은 아름다운 연화를 문이나 창문에 붙여서 악한 기운을 쫓고 선한 기운을 받아들이기를 원했고 행복한 미래를 염원했다. 따라서 목판 연화는 백성의 시각으로 세상을 관찰하고 창작한 것이다. 주셴진 목판 연화는 단순히 그림 자체뿐만 아니라 그림에 담긴 과거의 기억과 역사에도 그 가치가 있다.

　주셴진 목판 연화는 역사적 맥락에 따라, 중국 2,000여 년의 발전을 거듭하며 중국의 정치, 종교, 경제, 문화 등 다양한 방면에 시각적 언어를 담아낸 문화유산이다. 주셴진 목판 연화는 최초 한나라의 도부(桃符, 악귀(惡鬼)를 쫓는 복숭아나무 판자)에서 비롯됐다. 악귀를 쫓아내기 위해서 연화 최초의 이미지인 문신(門神, 대문에 있는 수호신)이 나타났다. 북송 시기에 이르러 제지업(製紙業)과 활자인쇄술(活字印刷術)이 발전하면서 본격적으로 목판 인쇄술이 등장하였으며, 따라서 목판 연화가 등장하기 시작하는 시기였다. 이렇게 시작된 목판 연화가 세월의 흐름에 따라 세속화(世俗化)가 진행되면서 연화의 이미지는 무관(武官) 형상의 무문신(武門神)과 문관(文官) 형상의 문문신(文門神)이 나

타났다. 명청 시기(1368년~1944년)에 이르러서 주셴진 목판 연화는 전성기를 맞이했고 상업적으로도 크게 번성하였다. 대중문화의 발달에 따라 소설과 희곡이 대중의 사랑을 받았다. 이러한 트랜드에 따라 소설과 희곡의 이야기를 목판 연화 제작에 적극적으로 도입했다. 하지만 근대에 들어서면서 기술 혁명으로 인해 카메라가 발명되고 영화와 인쇄 기술에서 오프셋 인쇄(offset-rinting)의 등장으로 목판 연화는 서서히 사양길로 들어서게 되고 대중들에게 멀어져 갔다. 2006년에 주셴진 목판 연화는 국무원(國務院)의 승인을 거쳐 제1차 국가무형문화재에 등재되었고 국가로부터 중요한 무형문화재로 인정되었다.

이런 배경에 따라 최근에 중국은 주셴진 목판 연화의 가치를 후손들에게 전해주기 위해 노력하고 있다. 예를 들어 카이펑(開封)박물관은 주셴진 목판 연화에 대해 보관 및 전시하고 있으며 일반인들에게 전해주기 위해 다양한 노력을 시도하고 있다. 하지만 대중들이 박물관에서 연화를 관람할 때 이미지만 보고 피상적인 인상(印象)을 갖기 쉽다. 대중이 연화 도상의 의미를 제대로 이해하지 못하면, 연화의 중요한 문화적 의미를 제대로 전달할 수 없는 문제가 야기된다. 따라서 중국의 풍부한 역사적 의미를 담은 연화를 현대인들에게 더 널리 알리고 이해시키기 위해서는 주셴진 목판 연화의 이미지에 대한 심도 깊은 연구가 필요하다. 따라서 본문은 주셴진 목판 연화의 이미지 문화 연구를 통해 시각디자인 분야의 이미지 기초자료를 제공하고자 한다.

본문은 파노프스키(Erwin Panofsky)의 도상해석법의 제1단계인 '전 도상학적 기술'과 제2단계인 '도상학적 분석'을 채택하여, 청나라(1636년~1912년)와 민국 시기(1912년~1949년)의 대표적인 12장 연화 작품에 대해 해석했다. 주셴진 목판 연화의 이미지 언어(Visual Language)는 다양한 초자연적인 힘을 지니고 있는 신이나 사물을 대상으로 상서로운 의미를 표현하는 상징 언어이다.

주셴진 목판 연화의 표현 형식을 보면 전반적으로 상서로운 의미를 반영하고 있었다. 연화 속의 인물은 좋은 운수를 가져다줄 수 있는 신력을 지니고 있었다. 연화 속 인물뿐만 아니라 연화 속 장식 문양도 상서로운 의미를 가지고 있었다. 연화에서의 인물과 물건은 다양한 문양으로 장식되어 있으며, 화려하게 표현되어 있다. 이는 새해를 맞이하는 분위기를 표현하고, 상서로운 의미를 표현하기 때문이다.

연화의 시각 문화를 해석할 뿐만 아니라 주셴진 목판 연화의 현대적 활용 방향을 탐구하기 위해서 '연화 해부도'를 제시했다. 주셴진 목판 연화란 중국의 수천 년의 역사가 집약된 중요한 문화유산이자 시각언어이다. 연화의 이미지를 감상하는 것보다 연화 속에 숨겨진 의미를 이해하는 것이 더욱 어려울 수 있다. 따라서 대중에게 어려울 수 있는 목판 연화의 문화적 가치를 이해시키고, 쉽게 접근시킬 수 있는 방향을 찾아야 한다. 사람들은 새로운 이미지를 만났을 때 불편함과 낯섦을 경험하게 된다. 하지만 낯섦의 대상도 실체를 이해하게 되면 새로운 시각과 관점을 확보할 수 있다. 새로운 세상은 새로운 시각과 관점에서 탄생할 수 있다. 비주얼커뮤니케이션이란 소통의 매개체이다. 이미지란 언어에 비해 직관적이기 때문에 쉽다고 생각할 수 있지만 그건 오해다. 쉽게 보이는 이미지도 다양하고 복잡다단한 의미와 목적을 가지고 제작된다. 시대적 상징성이 반영된 이미지는 필히 당시 사회와 문화를 이해해야만 해석이 가능해진다. 따라서 본 문은 연화의 시각 문화를 탐구하는 것 뿐만 아니라 시각 문화를 이해하는 효과적인 방법과 경로를 제공한다.

2024. 8.

조이양趙悅揚

제1장 서론

제1절 연구 배경

주셴진(朱仙鎭)[1] 목판 연화는 주셴진과 목판 연화의 두 가지 단어로 구성된다. 주셴진은 중국 허난성(河南省) 카이펑시(開封市)에 속하는 지역의 이름이다. 목판 연화는 목판으로 제작한 그림으로 중국의 많은 지역에서 생산되었지만, 최초의 목판 연화는 주셴진 지역에서 제작되었다. 따라서 주셴진 목판 연화는 중국 연화의 효시(嚆矢)로 깊은 역사와 높은 문화적 가치를 가지고 있다. 목판 연화는 새해에 대문이나 창문에 붙여 사용했다. 중국인들에게 새해는 미래를 향하는 새로운 시작이었다. 백성들은 아름다운 연화를 문이나 창문에 붙여서 악한 기운을 쫓고 선한 기운을 받아들이기를 원했고 행복한 미래를 염원했다. 따라서 목판 연화는 백성의 시각으로 세상을 관찰하고 창

1 주셴진(朱仙鎭)의 번역은 두 가지 방법이 있다. 하나는 '주셴진'이다. 다른 하나는 '주선진'이다. 본문에서 채용한 것은 '주셴진'이다. '주셴진'을 발음에 따라 번역하는 것이 최근의 추세이기 때문이다. 같은 이유로 연화(年畫), 카이펑(開封) 등의 명칭도 발음에 따라 번역한다.

작한 것이다. 주셴진 목판 연화는 단순히 그림 자체뿐만 아니라 그림에 담긴 과거의 기억과 역사에도 그 가치가 있다.

연화는 자유로운 감상만을 위해 창작된 도상이 아니다. 연화는 상품이며 일종의 브랜드로 창작된 것이기 때문에 연화는 디자인이기도 하다. 목판 연화의 디자인도 합목적을 추구하며 합목적(合目的)이란 목적에 어울리는 의미를 창출하는 작업이다. 어떤 디자인이든 창작된 시대와 외부 조건을 반영한다. 목판 연화도 마찬가지다. 연화의 창작 목적은 판매에 있었고, 연화 작가는 대중들의 욕구를 고려해서 작품을 창작했다. 따라서 연화는 예술인 동시에 디자인이기도 했다. 연화가 과거의 사회와 문화, 정치, 경제, 종교, 등 배경을 반영하고 있다는 점에서 연화는 중국 사회를 이해할 수 있는 중요한 이미지 자료이다.

목판 연화는 명청 시기(明淸時期, 1368년~1644년)의 민간에서 유행했다. 하지만 인쇄 기술의 혁신으로 인해 전통적인 목판 연화는 20세기 초에 이르러 점차 쇠퇴하였다. 현대에 들어와서 일반인들은 전통적인 목판 연화의 의미를 대부분 잘 모르고 있는데 그 원인은 다음과 같다. 명청 시기에는 영상물이 없었던 시대이기 때문에 연화를 감상했던 것이 대중들의 주요 오락 방식인 것으로 추론된다. 반면 현대인들은 게임, 영화, 놀이터 등 다양한 오락 활동을 즐길 수 있기 때문에 목판 연화는 현대인의 관심과 흥미를 끌기 어렵다. 비록 국가 차원에서 전통예술의 일종인 목판 연화의 발전을 장려하고 있지만 목판 연화는 전통적인 그림으로 현대인들이 선호하는 것과는 거리가 있고 시대에 뒤떨어진다는 것이 사실이다.

이런 문제점을 감안하여 최근 중국은 주셴진 목판 연화의 가치를 후손들에게 전해주기 위해 노력하고 있다. 2003년, 허난성(河南省)은 주셴진 목판 연화 조사 조직을 설립하였다. 이 조직은 민속 전문가, 연화 전문가, 사진작가

등으로 구성되었으며, 2003년부터 2005년까지 주셴진 목판 연화의 제작 과정, 제작 도구 및 재료, 연화 가게, 연화 작가, 연화 작품 등에 대해 조사를 실시하였다.[2] 2006년에 주셴진 목판 연화는 국무원(國務院)의 승인을 거쳐 제1차 국가무형문화재에 등재되었다.[3] 2018년에는 주셴진 목판 연화가 중국의 전통공예 진흥 목록에 등재되었다.[4] 국가에서도 목판 연화의 가치를 대중들에게 전해주기 위해 카이펑(開封) 박물관에 보관 및 전시하고 있으며 일반인들에게 알리기 위해 다양한 노력을 시도하고 있다.

대중들은 박물관에서 연화를 관람할 때 이미지만 보고 피상적인 인상(印象)을 갖기 쉽다. 이러한 이유로 카이펑 박물관은 일반인들에게도 깊은 인상을 주기 위해 연화 체험 프로그램을 운영하고 있다. 이 프로그램의 핵심은 대중이 목판 연화의 흑백 원고(原稿)를 인쇄하는 과정을 체험하게 하는 것이다. 이는 대중에게 연화의 제작 과정을 이해시키기 위해서다. 대중이 연화 도상의 의미를 제대로 이해하지 못하면, 연화의 중요한 문화적 의미를 제대로 전달할 수 없는 문제가 야기된다. 따라서 중국의 풍부한 역사적 의미를 담은 연화를 현대인들에게 더 널리 알리고 이해시키기 위해서는 주셴진 목판 연화의 이미지 문화에 대한 심도 깊은 연구가 필요하다.

제2절 연구 목적 및 가치

본 연구는 주셴진 목판 연화의 이미지 연구를 통해 시각디자인 분야의

2 풍지차이(冯骥才), 『中国木版年画集成-朱仙镇卷』, 中华书局, 2006. p.14.
3 중국무형문화유산사이트,
 https://www.ihchina.cn/project_details/13906/, (2022.10.14)
4 중화인민공화국 문화관광부, https://zwgk.mct.gov.cn/zfxxgkml/fwzwhyc/202012/
 t20201206_916848.html, (2022.10.26)

이미지 기초자료를 제공하고자 한다. 본 연구는 도상해석학을 통해 연화의 이미지와 숨은 의미를 해석한다. 다음으로, 해석한 내용에 기초하여 '이미지 해부도'[5]의 형식으로 연화 의미를 시각화하고 연화 해부도의 활용 방향을 제시한다. 이를 통해 현대인에게 연화의 이미지를 이해할 수 있도록 한다.

본 연구의 가치는 주로 아래의 네 가지 방면이 있다. 첫째, 전통문화의 함의를 풍부하게 한다. 주셴진 목판 연화의 이미지는 풍부한 역사, 문화, 인문학적 함의를 담고 있다. 연화의 이미지에 반영된 역사지식, 도덕윤리, 가치관 등을 재해석하여, 중국 전통문화의 함의를 발굴하고, 이로써 전통 문화의 생기와 활력을 불러일으킨다.

둘째, 현대의 우수한 전통문화의 계승과 혁신을 위한 기초자료를 제공한다. 연화의 이미지에서 중국사람들의 상서로운 일, 단란함, 행복 등 아름다운 소망을 볼 수 있다. 이것들은 모두 전통 연화의 핵심 의미다. 연화의 시각적 의미를 해독함으로써, 예술적 표현과 문화적 의미와의 연관성을 발견하고 대표적인 문화적 기호를 발굴할 수 있으며, 이는 우수한 전통문화의 계승과 혁신적 발전을 위한 견고한 기초자료를 제공할 것이다.

셋째, 다양한 문화 교류를 촉진한다. 이 연구는 다른 문화에 대한 대중의 시각, 사고방식 및 미적 취향에 대한 이해를 심화하고 다른 문화 간의 융합 및 대화를 촉진하여 풍부하고 다양한 문화 생태를 촉진하는 데 도움이 될 것이다.

5　　이미지 해부(Image anatomy)라는 개념은 의학적인 해부도에서 빌린 개념이다. 쉽게 말해 이미지 해부도는 연화 작품에서 각 구성 대상을 분해하고 끌어내어 연화 이미지를 '해부'하는 것이다. 또한 각 구성 대상의 의미에 대해 해부도를 포함시켜서 오래된 연화의 의미를 일반인들이 이해할 수 있도록 시각적으로 표현해준다.

제3절 선행연구 검토

　본 연구는 기존의 연구 동향 파악 및 본 연구의 차별화된 연구 방향을 제시하기 위해 주셴진 목판 연화와 관련된 선행연구를 검토하였다. 기존의 연구 동향 파악 및 차별화된 연구 방향을 제시하기 위해 '주셴진 목판 연화'를 키워드로 중국 학술 DB 웹사이트 CNKI를 검색하였고 논문의 질을 확보하기 위해 선행연구는 박사학위논문과 학술 서적을 위주로 이뤄졌다. 학술지 논문의 경우는 인용 수가 많은 연구를 참고했다.

　검색 결과는 주셴진 목판 연화에 관한 연구는 2000년대 초부터 시작됐다. 이는 중국이 2002년부터 연화를 귀중한 문화재로 인식했으며, 이때부터 연화에 대해 수집과 보호를 시작했기 때문이다. 중국의 예술가이자 민속학자인 冯骥才(2006)[6]는 중국의 무수한 민간미술 중 목판 연화가 가장 매력적이라고 하였다. 또 연화는 주제와 형식이 다양하고, 독특한 지역적 특징을 반영하며, 깊은 의미를 지니고 있기 때문에 다른 어떤 민간미술도 따라올 수 없다고 평가했다. 주셴진 목판 연화의 예술적 가치, 역사적 가치, 문화적 가치를 인정하고 있는 것이다. 이 밖에 冯骥才(2013)[7]는 급속한 현대화 추세에서 연화는 오래된 그림으로 이미 시대에 뒤떨어졌다고 평가하였다. 그는 국민들이 문화재 보존의 시급성과 필요성을 인식해야 한다고 제시했다. 이처럼 초기의 연화에 관한 연구는 연화의 가치 전파와 보호의 필요성에 집중했다.

　다음으로 지난 10년 동안 목판 연화에 관한 연구 경향을 살펴본다. [그림 2]는 데이터 시각화 소프트웨어 VOSviewer로 활용해서 만든 키워드 네트워크 맵이다. 이는 관련 연구에서 키워드의 출현 빈도와 연결 관계를 바탕으로

6　풍지차이(馮驥才), Op. cit., 2006, p.1
7　풍지차이(馮驥才), 『中国木版年画代表作-北方卷』, 青岛出版社, 2013, p.9.

주요 연구 주제를 도출한다. [그림 1]에서 다른 색깔의 개념들은 각기 다른 연구 주제를 나타낸다.

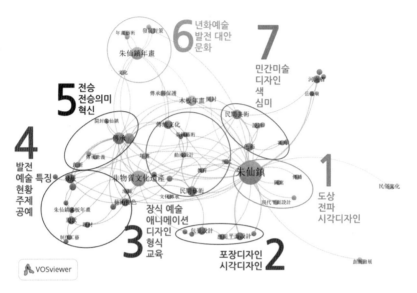

[그림 1] 주셴진 목판 연화에 관한 연구의 주제 분류

[그림 2]와 같이 선행연구는 7가지 연구 방향으로 구분될 수 있다. 그 중에 예술 및 디자인 분야에 관한 연구는 다음과 같다. 秦旋(2016)[8]은 민간예술자원의 활용을 위해 민간예술 산업화의 필요성을 제시하고 주셴진 목판 연화를 중심으로 연화 브랜드의 구축방안에 대해 논의했다. 趙悅奇, 霍志剛(2015)[9]은 현장조사법으로 기존의 연화 가게의 현황을 조사했고, 연화 산업화의 장점과

8 친쉔(秦旋), 「从艺术资源到产业品牌:民间艺术的传承与创新」, 华中师范大学 박사학위논문, 2016, pp.146-147.

9 자오유에치(趙悅奇), 허지캉(霍志剛), 「朱仙鎮木版年画」, (中央民族大學學報 哲學社會科學版), Vol.42. 2015. pp.74-76.

문제점을 분석했으며, 정부 지도 강화, 연화 브랜드 구축, 창의적인 연화 제품 개발, 문화관광의 활용 등 산업화 방향을 제시했다. 熊强, 陳守明 司紀中(2015)[10]는 주셴진 목판 연화의 예술적 특징을 바탕으로 연화의 구도, 선, 인물, 색을 활용한 연화의 Re-design 필요성을 제시했다. 이상의 연구를 통해 우리는 학자들이 목판 연화와 디자인 사이의 관계에 관심을 갖기 시작했음을 알 수 있다. 그러나 이런 연구는 현대적 관점으로 브랜딩, 산업화, Re-design이라는 관점만 제시했을 뿐이다. 선행 연구를 분석할 때 아직까지 연화 이미지에 대한 기초 자료의 제에 초점을 둔 연구가 부재한 것으로 판단된다.

본 연구는 연구를 위해 <표 1>와 같이 주셴진 목판 연화와 관련된 책을 수집했다. 2018년 카이펑시 무형문화재보호센터가 출간한 『開封論藝』에는 주셴진 목판 연화의 역사적 발전, 전승자 현황, 대표작 등 자료가 포함되어 있다. 王树村(2005)의 『中國年畫發展史』와 薄松年(2007)의 『中國年畫藝術史』는 연화의 기원과 발전을 논했다. 위 저서는 본 연구를 위한 연화 역사 탐구의 이론적 토대를 제공한다. 冯骥才(2006)의 『(中國木板年畫集成: 朱仙鎭卷)』과 冯骥才(2013)의 『中國木版年畫代表作』은 중국 문화부의 민간 문화재 보호 성과를 담고 있다. 이 책은 중국 현지 및 해외 박물관에서 소장하고 있는 주셴진 목판 연화 이미지 자료를 수록하고 있다. 薄松年, 任鶴林(2015)이 지은 『中國古板年畫珍本: 河南卷』은 주셴진 목판 연화, 그리고 주셴진 주변 지역의 대표적인 연화 작품을 포함한다. 위의 책들은 본문에서 주셴진 목판 연화의 이미지 자료 수집에 참고가 된다.

10 쉬웅챵(熊强), 진수밍(陳守明), 쓰지종(司紀中), 「朱仙鎭木版年畫的視覺形象創新」, 包裝工程. Vol.36, No.6. 2015, pp.129-131.

분야	분류	연구자(연도)	연구 내용	본 연구와의 유의미성
주셴진 목판 연화	학위 논문	秦旋(2016)	주셴진 목판 연화를 중심으로 민간예술 자원을 활용한 브랜드 구축방안을 연구함	주셴진 목판 연화의 역사, 현황에 유의미
	학술지	趙悅奇, 霍志剛(2015)	현장조사법으로 현재 주셴진 목판 연화의 현황을 논의했으며, 이를 바탕으로 주셴진 목판화의 산업화 전략을 제시함	주셴진 목판 연화의 현황에 유의미
		楊振和(2013)	주셴진 목판 연화의 예술적 특징을 탐구함	목판 연화의 형식에 대한 해석에 유의미
	책	冯骥才(2006)	문화학과 인류학적 방법을 활용하여 주셴진 연화의 제작과정, 이야기 및 역사발전을 조사함	주셴진 목판 연화의 이해에 유의미
		冯骥才(2013)	중국 현지 및 국외 박물관에서 소장하고 있는 주셴진 목판 연화의 도상 자료를 조사함	주셴진 목판 연화의 이미지 수집에 유의미
		薄松年, 任鶴林(2015)	주셴진 목판 연화와 주변 지역의 목판 연화를 조사함	
		카이펑무형문화재보호센터(2018)	주셴진 목판 연화의 역사발전, 전승자 현황, 대표작품에 대해 소개함	주셴진 목판 연화의 역사 고찰에 유의미
		중국민간문예가협회(2003)	제1회 중국 목판 연화 국제 학술 대회의 논문을 포함함	
		薄松年(2007)	중국 연화의 역사에 대해 논술함	
		王树村(2005)		

다음은 '도상해석학'과 관련된 선행 연구에 대해 논의한다. 분석의 결과는 <표 3>에 정리되어 있다.

袁承志(2004)[11]는 해석학의 방법으로 중국 연꽃 이미지의 내재적 의미를 연구했다. 연구자는 파노프스키(Erwin Panofsky)의 도상해석 방법을 통해 연꽃

을 당시의 문화 문맥에 대입하여 연꽃의 도상이 반영하고 있는 세계관을 탐색했다. 또 도상의 의미에 기초하여 전체 역사적 배경을 탐구했다. 이 연구는 옛날 도상이 주요 대상이라는 점에서 본 연구와 연구 방향이 유사하다.

조배문(2018)[12]은 이미지 해석은 관찰자와 창작자간의 상호교류의 통로라는 관점을 제시하였으며, 파노프스키의 이미지 해석학을 바탕으로 텍스타일 디자인의 외적 표현 형식과 내적 의미의 관계를 탐구했다. 이 연구는 본 연구에서 연화의 해석을 위한 구체적인 분석 방법론을 제공했다.

최경희(2010)[13]는 도상학과 도상해석학의 역사를 정리했고, 서양 중세의 미술작품을 중심으로 도상학의 연구 동향을 정리하였다. 이 연구는 본 연구의 도상학과 도상해석학의 차이점 분별에 활용될 유의미한 선행연구이다.

김민규(2012)[14]는 작품의 숨겨진 의미를 파악하기 위하여 시각 예술을 해석하는 가장 기초적인 방법을 도상해석학에서 발견할 수 있다고 본다. 연구자는 파노프스키의 도상해석학과 찰스 샌더스 퍼스(Charles Sanders Peirce)의 기호학적 방법론으로 작품의 의미구조를 고찰했고 창작자가 아닌 수용자의 입장에서 연구자의 작품이 지닐 수 있는 의미와 내용의 가능성을 고찰했다. 이 연구에서는 도상학과 도상해석학에 대해 자세히 논의했는데 이는 본 연구의 도상학과 도상해석학의 이해에 대해 참고 자료를 제공했다.

11 유엔청지(袁承志), 「風格與象徵- 魏晉南北朝蓮花圖像研究」, 清華大學 박사학위논문, 2005, p.I.
12 김선미, 「텍스타일 디자인의 도식과 의미 해석을 위한 분석체계 구축」, 건국대학교 박사학위논문, 2009.
13 최경희, 「도상학의 종말 혹은 또 다른 시작?: 서양 중세미술을 중심으로 본 도상해석학의 연구동향」, 미술사와 시각문화. Vol.9, 2010, pp.222-271.
14 김민규, 「도상학과 기호학을 활용한 미술 작품의 해석에 관한 연구-연구자의 작품 <인물연작>에 대한 분석과 해석을 중심으로」, 홍익대학교 대학원 박사학위논문, 2012.

김혜균, 김진희(2021)[15]은 도상해석학의 3단계를 게르하르트 리히터의 작품에 적용하여 작품의 표현 기법과 의미를 해석함으로써 작품의 본래 의미를 알아보았다. 이 연구는 시각 예술에 대해 심층적으로 해석하였다는 점에서 이것은 본 연구와 유사성을 가지고 있다.

<표 2> 도상해석학에 관한 선행연구

분야	분류	연구자(연도)	연구 내용	본 연구와의 유의미
도상 해석학	학위 논문	袁承志 (2004)	중국의 연꽃 도상을 중심으로 연꽃의 형태와 의미와의 관계를 연구함	이 연구들은 도상해석학을 방법론으로 하여 시각적 자료를 해석하였다. 이는 본문 중 방법론의 응용에 유의미
		조배문(2018)	텍스타일 디자인을 중심으로 도식 및 의미 해석을 위한 분석 체계의 제안을 제시함	
		김민규(2012)	수용자의 입장에서 도상해석학과 기호학의 방법론으로 연구자 자신의 작품의 의미를 해석함	
	학술지	최경희(2010)	서양 중세미술을 중심으로 도상해석학의 연구동향을 파악함	도상해석학에 관한 연구의 동향을 파악하기에 유의미
		김혜균, 김진희(2021)	도상해석학의 3단계를 게르하르트 리히터의 작품에 적용하여 작품의 표현 기법과 의미에 대한 해석함	본문 중 도상해석학의 3단계의 응용에 유의미
	책	Erwin Panofsky(1955)	도상해석학을 새로운 학과로 논술하여, 도상 해석학의 구체적인 방법을 제시함	도상 해석학의 이론 참고에 유의미
		Erwin Panofsky(1939)	도상학의 시각으로 르네상스 시대의 예술 작품을 연구함	

15 김혜균, 김진희, 「게르하르트 리히터 작품 삼촌 루디의 도상해석학적 분석을 적용한 다학제적 연구」, 한국과학예술융합학회, Vol.39, No.3. 2021, pp.89-98.

<표 2>과 같이, 여러 선행 연구자들은 시각예술의 의미구조를 파악하기 위해 도상해석학을 활용하고 있다. 도상해석학은 시각 자료를 연구하기 위한 기초적인 방법론이라고 할 수 있다. 이들 연구들은 도상해석학을 채택하고 있는 본 연구에 연구 방법의 타당성을 제공하고 있다. 또한 이들 연구들은 본 연구에서 도상해석학에 대한 이론적 토대를 제공했다.

선행연구의 결과는 다음과 같다. 현재 주셴진 목판 연화에 대한 연구는 주로 브랜딩, 산업화, Re-design에 관한 것이다. 이 연구들은 연화의 예술 형식을 중심으로 활용되는 방향이다. 연화의 의미에 관한 연구는 미흡하다. 디자인이라는 것이 합목적성을 추구하며 판매 중심의 전략을 추구하는 것은 당연하다. 하지만 판매 목적의 디자인만 추구하다 보면 디자인의 본질을 잃어버릴 가능성이 있다. 디자인의 본질이란 의미 있는 미를 추구하는 것이다. 연화도 마찬가지다. 연화는 소기의 목적을 달성하기 위해 만든 것이고 의미가 있는 도상이다. 따라서 연구자는 연화의 의미를 어떻게 발견할 것인지 그리고 귀중한 문화 가치가 어떻게 확산될 수 있는지에 대해 고민하였다. 선행연구와 구별되는 본 연구의 독창성은 연화의 예술 형식뿐만 아니라 연화 이미지의 의미에 주목한다. 본 연구를 통해, 주셴진 목판 연화의 이미지 속에 담긴 풍부한 의미가 더 많은 사람들에게 인식되기를 기대한다.

제4절 연구 범위 및 방법

주셴진 목판 연화는 중국의 민간에서 유행했던 그림으로 한나라(기원전 202년~220년) 때 원형이 생겨났다. 주셴진 목판 연화는 명청 시기(明淸時期, 1368년~1644년)에 번영하였고 유구한 역사에 따라 그 이미지도 끊임없이 변화하고 발전하였다. 따라서 주셴진 목판 연화의 이미지는 매우 광범위하게 나

타난다. 그러나 목판의 보관 문제 등으로 청나라 이전의 목판 연화는 찾아볼 수 없다. 현재 국가가 발굴한 주셴진 목판 연화의 도상 자료는 청나라(1636년~1912년)와 민국 시기(1912년~1949년)[16]에 제작된 연화, 또는 1950년대부터 1970년대까지 창작된 '신연화(新年畫)'이다. '신 연화'는 중국이 1949년 건국할 때 국가가 사회주의를 선전하기 위해 만든 것이다. 전통적인 연화와 달리, '신연화'의 내용은 전쟁의 승리, 농업과 공업의 발전과 관련되어 있다. '신연화'는 단기간에 나타난 그림이다. '신연화'에 비해 청나라와 민국 시기의 연화는 더 오랜 역사를 가지고 있고 더욱 풍부한 문화적 의미를 내포하고 있다. 상술한 내용을 바탕으로 본 논문의 연구 범위는 청나라와 민국 시기의 연화 작품을 대상으로 한다. 또한 카이펑 박물관은 주셴진 목판 연화가 보존되고 전승되는 중요한 장소이므로 본 연구는 연화에 대한 해부도를 제작하여 박물관의 관점에서 활용방안을 제시한다.

본 연구의 연구 문제와 연구 방법은 다음의 <표 3>과 같다.

첫째, 문헌연구를 통해 "주셴진 목판 연화는 무엇인가?"에 대해 고찰한다.

둘째, 도상해석학 이론을 통해 "주셴진 목판 연화는 어떤 형식으로 표현되었는가? 왜 이런 형식이 나타났는가?"에 대해 고찰한다.

세 번째, 도상해석학 이론을 통해 "주셴진 목판 연화의 본질적 의미는 무엇인가?"에 대해 고찰한다.

네 번째, 연화 해부도를 제시하고 "주셴진 목판 연화의 활용 방향은 무엇인가?"에 대해 논의한다.

16 1912년 신해혁명(辛亥革命) 후 중국에는 중화민국(中華民國)이라는 공화국이 건국되었다. 민국 시기(民國時期)는 1912년 청나라가 끝난 후부터 1949년 중화인민공화국(中華人民共和國) 성립 직전까지의 시기이다.

<표 3> 연구의 연구 문제와 연구 방법

연구 문제	연구 방법
1) 주센진 목판 연화는 무엇인가?	문헌연구
2) 주센진 목판 연화는 어떤 형식으로 표현되었는가? 왜 이런 형식이 나타났는가?	도상해석학
3) 주센진 목판 연화의 본질적 의미는 무엇인가?	도상해석학
4) 주센진 목판 연화의 활용 방향은 무엇인가?	연화 해부도

제2장 이론적 배경

제1절 주셴진 목판 연화

1. 판화 및 목판화

판화의 영어 단어는 'Printmakin'이고 어원은 'Printmaking'이다. 판화의 어원을 살펴보면, 이는 인쇄와 만들다의 합성어라는 것을 알 수 있다.[1] 이를 통해 판화의 주요 특징은 바로 복제성이 강하다는 것이며, 글자 그대로 판화는 '판으로 만든 그림'으로 이해할 수 있다. 판화는 최초에 종교적 교리 전달을 위한 매개체로 이용되기 시작했다. 문맹률이 높았던 시대에 이미지는 문자보다 더욱 효과적인 전달 수단이었다. 회화는 일회성이라는 취약점이 존재하였기에 이런 단점을 극복하고 대중들에게 널리 보급하기 위해 중국인들은 판화를 창조했다. 현존하는 가장 오래된 판화는 중국 당나라 말기 기원전 868년에 제작된 『金剛般若經』의 釋迦說教圖이다.[2] 이는 영국의 대영박물관

[1] 구자현, 『판화』 미진사, 1989, p.55.

[2] 도산백과, https://terms.naver.com/entry.naver?docId=1189515&cid=40942&categoryId=33068, (2022.11.13)

에 소장되어 있으며, 석면(石面)에 인쇄된 그림이다. 이 판화는 중국 서부의 둔황(敦煌)에서 발견되었는데, 둔황은 불교가 중국에 전래된 첫 번째 지역이다. 16국 시대(304년~439년)에 둔황은 전국의 불경(佛經) 번역의 중심지였다. 『金剛般若經』은 불교의 대표적인 문헌이고 불법(佛法) 반야(般若)의 주요 사상을 담고 있다. [그림 2]는 釋迦說敎圖이다. 이 그림은 『금강반야경(金剛般若經)』의 권수(卷首, 책의 첫째 권)에 있다. [그림 2]에서 중심에 있는 사람은 석가모니(釋迦摩尼, 불교의 교주)이며, 그의 주변에는 많은 불상이 둘러싸고 있다. 화면의 왼쪽 하단에는 공양인(불교 신자)이 있으며, 석가모니는 공양인에게 불법을 가르치고 있다. 釋迦說敎圖는 기원과 공양을 위해 제작된 것이다. 현존하는 가장 오래된 판화를 살펴보면, 판화가 처음에는 내용을 전달하기 위한 수단으로 제작되었다는 것을 알 수 있다.

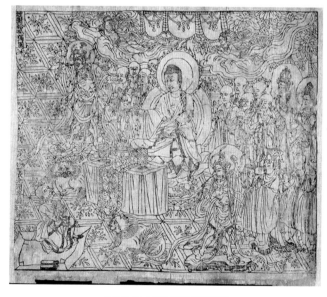

[그림 2] 판화 '釋迦說敎圖'

판화는 세계적인 예술로서 동서양을 막론하고 판화의 역사가 번성하는 시기가 있었다. 예를 들면 중국의 명청 시기(1368년~1912년)에는 판화가 주로 풍경화, 인물화와 희곡, 소설을 주제로 한 목판화, 세속적으로 유행한 연화(年畵) 등이 있었는데 이 시기를 중국 판화의 황금시대라고도 한다. 유럽의 르네상스 시대(14~16세기)에 알브레히트 뒤러(Albrecht Durer)로 대표되는 예술가들은 현실성 있는 목판화 작품을 창작했다. 당시 예술가들은 고전 자체에서 탈피하여 현실 사회와 전통적 권위에 대한 비판을 시작했다. 따라서 당시의 목판화는 작가 개인의 성격을 드러내었다. 또한 일본의 에도시대(江戶時代, 1603년~1867년)에는 우키요에가 등장했다. 우키요에는 주로 평민 생활과 풍습을 표현하던 풍속화이며 주로 목판으로 인쇄되었다. 우키요에의 이미지는 일본인의 도덕적 속박에 구애되지 않는 거침없는 상상력을 반영하고 있으며 높은 예술성 그리고 일본적인 특성을 가지고 있다. 19세기 말, 우키요에는 프랑스 인상파 회화와 서양 현대예술에 중요한 영향을 미쳤다.

최초에 판화를 제작하는 판(板)은 대부분 목판이나 돌이었다. 이후 새로운 인쇄법이 발명됨에 따라, 금속판이나 합성수지와 같은 판이 나타났고, 판화의 인쇄 재료와 방법은 다양해졌다. 1790년대에는 석판 인쇄술(lithography)이 발명되었다. 그 후 다른 판(板)보다 저렴하고 효과적인 실크스크린(silk screen)이 개발되어 프린팅을 원하는 매체에 손쉽게 인쇄할 수 있었고, 크게 성행하게 되었다. 목판화는 제작에 있어서 원본에 대한 정확한 복원과 복제를 추구하지만, 더욱 정확하고 편리한 인쇄 기술이 등장함에 따라 판화는 낙후된 인쇄 기술로 치부되며 도태되었다. 그리하여 19세기 중반 이후 전통적인 목판 인쇄 방식은 기계화된 인쇄술로 대체되어 결국 사양길로 접어들게 되었다. 하지만 역사 속에서 주요 인쇄 방식이었던 목판화는 시대의 문화적 관념

을 반영하고 있으며, 동서양의 시각문화를 이해하는 데 매우 중요한 자료이다. 판화와 목판화에 대한 고찰을 통해 본 연구에서는 판화와 목판화에 대해 다음과 같이 정의하였다.

판화는 판(板)을 이용해 종이나 천 등에 그림을 인쇄하는 것이다. 판화는 정보 전달을 위한 수단일 뿐만 아니라, 인쇄물로서 복제성이라는 가장 큰 특징을 지니고 있다. 목판화는 판화의 종류 중 하나로써 유구한 역사를 가지고 있다. 목판화의 특성은 판화와 마찬가지로, 대량 복제를 통해 널리 보급하는 것이다. 목판화는 과거 커뮤니케이션의 수단으로, 역사의 다양한 문화적 관념을 반영하고 있는 인류의 대표적인 시각물이다.

2. 주셴진 목판 연화의 개념 및 역사적 발전

2.1 주셴진 목판 연화의 개념

연화의 '년(年)'은 새해의 뜻이고 '화(畵)'는 그림의 뜻이다. 따라서 연화는 새해에 그리는 그림이다.[3] 새해는 중국인에게 새로운 시작이고 가장 중요한 명절이다. 새해마다 중국인들은 미래에 더 행복한 삶을 살기를 기대하고 모든 재난과 불행을 피하기를 원하는데 연화는 이런 마음을 표현하기 위해 만들어진 것이다. 중국인들은 새해에 연화를 대문이나 창문에 붙여서 악한 기운을 쫓고 선한 기운을 받아들이기를 원했다. 이것은 연화의 기본적인 기능이다.

주셴진 목판 연화는 중국의 주셴진(朱仙鎭)이라는 지역, 그리고 그 주변 지역에서 제작된 목판 연화를 가리킨다. 주셴진(朱仙鎭)은 중국 허난성(河南省)

3 왕수춘(王树村), 『中国年画发展史』, 天津人民美术出版社, 2005, p.2.

카이펑시(開封市)에 속한다. 중국에서는 많은 지역에서 연화가 제작되고 있다. 하지만 중국 최초의 목판 연화는 주셴진에서 제작된 것이다.[4] 주셴진 목판 연화는 북송시기(기원전 960년~1127년) 때 등장했고 깊은 역사가 있기 때문에 중국 목판 연화의 시초(始初)라고 할 수 있다.

[그림 3]과 같이, 현재 중국에 목판 연화의 생산지는 주로 허난성(河南省) 카이펑시(開封市) 주셴진(朱仙鎮), 텐진시(天津市) 양류청진(楊柳青鎮), 지양쑤성(江蘇省) 쑤저우시(蘇州市) 타오화우(桃花塢), 쓰촨성(四川省) 더양시(德陽市) 멘주시(綿竹市), 산동성(山東省) 웨이팡시(濰坊市) 양자우두(楊家埠)이다. 이 지역에서 제작된 목판 연화는 모두 지역의 이름에 따라 명명되었다.

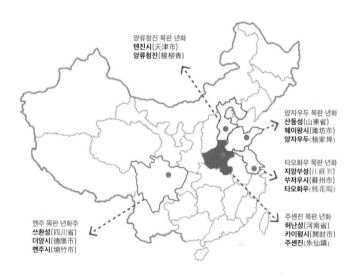

[그림 3] 현재 중국 목판 연화의 제작 지역
출처: 선행연구를 참고해서 제작함

4 풍지차이(冯骥才), 『朱仙鎮木版年画代表作』, 青岛出版社, 2006, p.4.

2.2 주셴진 목판 연화의 역사적 발전

2.2.1 한나라(기원전 206년~220년)

최초의 연화 원형은 한나라의 도부(桃符)에서 비롯되었다. 도부(桃符)는 복숭아 나무판이다. 새해에 한나라 사람들은 문신(門神, 대문에 있는 신으로 집안을 위해 복을 불러들이고 사악한 것을 막아주는 신)의 이미지나 문신(門神)의 이름을 복숭아 목판에 그려서 대문에 걸어두면 악귀(惡鬼)를 쫓을 수 있다고 믿었다.[5] 따라서 도부는 부적(符咒)이라는 기능이 있었다.

도부(桃符)의 개념에서 연화에 관한 세 가지 핵심 정보를 찾을 수 있다. 첫째, 시간적 측면에서 새해에만 사용한다. 이는 중국의 수천 년 농경사회에서 인간의 삶과 자연이 밀접하게 연관되어 있으므로 새해는 희망찬 새로운 출발점이고 새해의 의미는 옛사람들에게 매우 중요하다.[6] 그래서 새해를 축하하는 풍습이 생겨났다. 둘째, 공간적 측면에서 집 대문에만 사용한다. 원시사회부터 대문은 비바람을 막아주며 야수의 침입을 막는 역할을 했다. 그래서 사람들은 대문에 대해서 의미와 상징을 부여하였다. 즉 대문은 단순히 출입구가 아니라 안과 밖, 사람과 귀신, 정의와 악의 경계를 상징한다. 셋째, 도부의 사용 목적은 액을 쫓고 재해를 피하기 위해서다. 자연 현상을 완전히 이해하고 통제할 수 없기 때문에 자연에 대한 경외심을 가지고 귀신을 숭배한다는 민간 신앙이 형성되었다. 그래서 초기의 중국인들은 재난이 항상 악귀의 침입으로 발생한다고 믿었으며 무술(巫術)의 수단으로 악귀를 쫓아내길 바랐다. 이러한 무술(巫術) 활동에는 복숭아 나무판을 걸고 문신(門神)을 그리

5 도부(桃符), 중국어사전, https://www.cidianwang.com/cd/t/taofu264118.htm,
6 풍지차이(馮驥才), Op. cit., 2006, p.6

는 것이 포함되었다. 문신은 목판 연화 최초의 이미지라고 할 수 있다.

중국 최초의 문신은 신두(神荼)와 울루(郁壘)이고 『山海經』에서 처음 등장하였다. 『山海經』은 중국에서 가장 오래된 자연, 지리, 신화에 관한 책이고 한나라 초인 기원전 2세기 이전에 쓰여졌다. 신두와 울루에 대한 기록은 다음과 같다.

> "도석산(度碩山)에는 복숭아나무가 있고, 나무의 줄기는 3천 리에 달하고 가지줄기의 북동쪽에는 '귀문(鬼門)'이라는 문이 있었다. 모든 도깨비들이 이곳을 드나들었다. 귀문에 두 신이 있는데 한 명은 신두(神荼)이고 다른 한 명은 울루(郁壘)라고 했다. 그들은 밧줄을 가지고 사람을 해치는 도깨비들을 잡아서 호랑이에게 먹였다. 그래서 황제는 대문에 복숭아 나무판을 걸고 신두(神荼)와 울루(郁壘), 그리고 호랑이의 형상을 그려서 도깨비를 쫓아냈다."[7]

이와 같이 최초의 문신은 인간의 모습을 띤 신두(神荼)와 울루(郁壘)였고, 동물형의 호랑이도 있었다. 하지만 한나라의 문신 도상은 직접 대문에 그렸기 때문에 보존이 어려워 현대에는 남아 있지 않다. 최근에 중국 허난성(河南省), 산둥성(山東省)의 한나라 무덤에서 출토된 화상석(畫像石, 지하묘실에 도상을 조각한 돌)에서 문신의 형상을 찾을 수 있었다. [그림 4]는 허난성(河南省) 밀현(密縣)에서 출토된 한나라 화상석으로 신두와 울루가 호랑이를 부축하는 동작으로 표현되었는데 『山海經』에 묘사된 이미지와 비슷하다. 한나라 때 이미 문신(門神)을 대문에 그리거나 복숭아 나무판자를 거는 풍습이 형성되었던 것을 알 수 있다. 사람들은 신두와 울루를 많은 귀신들이 두려워하는 문신으

7 버송년(薄松年). 『中國年畫藝術史』, 湖北美術出版社. 2007. p.5.

로 믿었던 것이다. 이는 새해의 시작부터 악을 물리치고 불길함(不祥)을 몰아 내려는 중국인들의 강한 염원을 반영하고 있다. 한나라의 문신은 무술(巫術) 부적(符呪)[8]의 성격을 띠고 있으며 아직은 목판 연화의 전단계로서, 이후 송나라시기에 목판 연화 출현의 토대를 마련했다.

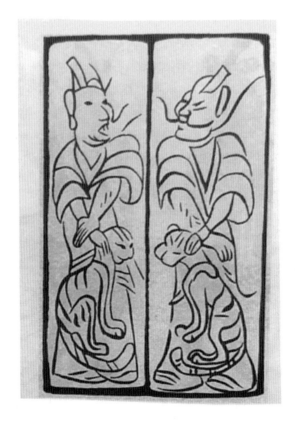

[그림 4] 한나라 화상석(畫像石)에 나타난 신두와 울루의 이미지
출처: 중국 카이펑박물관에 방문하여 취득한 자료 (2021.3.28.)

8 부적은 종이에 쓰거나 그리는 문자, 도형, 기호 등을 가리킨다. 종교에서 법을 시행하는데 사용되며, 복을 구하고 재앙을 없애는 등의 목적을 위해 사용되었다.

2.2.2 북송시기(기원전 960년~1127년)

북송시기(北宋時期)에 이르러 목판으로 제작한 연화가 나타났다. 연화의 발전은 다른 예술과 마찬가지로 사회관계와 물질문명의 영향을 받았다. 북송시기 이전의 중국 미술은 주로 귀족의 기호에 따라 제작되었다. 그래서 예술 작품은 귀족의 생활, 감정, 심미적 취향을 반영하였다. 당시 세속적인 것을 경시하는 경향이 있기 때문에 송나라 이전의 민간 예술은 실제 격이 낮은 지위에 있었다. 이후 목판 연화가 민간 예술의 일종으로써 독자적인 화풍으로 자리 잡을 수 있었던 중요한 이유는 세속 문화의 부상이었다. 다섯 가지 측면에서 목판 연화가 활성화된 배경을 살펴 보면 다음과 같다.

첫째는 지리적 측면이다. 당시 카이펑은 중국의 수도였다. 그래서 왕궁에서 민간으로 연화 풍속이 흘러들어갔고 왕궁 주변 지역에서 먼저 유행했다. 또 카이펑에 속하는 주셴진은 수륙 교통이 편리하고 번화한 상업 무역의 터전이었으며, 이는 다른 지역으로 연화를 판매할 수 있는 여건을 제공하고 있었다.

둘째 경제적 측면이다. 경제적으로 강성했던 북송의 중심이었던 카이펑 지역은 경제와 무역이 번성한 곳으로 전국 각지의 상인들이 모두 카이펑에 모여 들어서 장사를 하였다. 카이펑 지역의 우호적인 사업 분위기와 경제력은 세속 문화의 발전에 기초를 제공하고 있었다.

셋째 기술적인 측면이다. 당시 활자인쇄술(活字印刷術)의 등장과 제지업(製紙業)의 발전으로 인해 조판 인쇄업이 활성화되고 있었다. 따라서 연화의 생산 기술이 발전하였고 변화했으며, 전통적으로 수작업으로 그리던 연화가 목판인쇄로 대체되었다.

넷째 정치적 측면이다. 목판 연화의 인쇄를 활성화시키기 위해 왕궁을 중

심으로 정부와 민간이 합작하여 연화 공방을 개설하고 판매를 부흥시켰다. 북송인들은 생활환경이 안정되었기 때문에 더 많은 시간과 돈을 시민 계층의 문화에 사용했다.

다섯째 사회적 측면이다. 북송시대에는 국가 경제력이 강화되었고 사회통합이 안정되었으므로 시민문화가 풍부해져 목판 연화에 대한 수요가 더욱 왕성해졌다. 북송의 『東京夢華錄』은 당시 카이펑의 인문 풍토를 묘사한 산문이다. 문헌에는 명절 때 카이펑지역 길거리의 연화 판매점을 묘사했다.[9] [그림 5]는 북송 사회생활을 모사한 '칭이밍상허도(淸明上河圖)'의 일부분이다. 이는 연화가 북송에 존재했다는 것을 증명하고 있다.

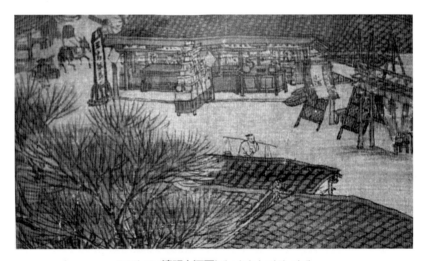

[그림 5] '淸明上河圖'에 나타난 연화 가게
출처: 연구자가 중국 카이펑 목판 연화 박물관에 방문 시 취득한 자료 (2022.6.14)

이와 같이 사람들의 생활환경이 더욱 안정되면서 시민계층 문화가 대두되

9 명유안라오(孟元老)(宋), 『東京夢華錄』, 中華書局, 1982.

었고 그 결과 연화가 급속히 발전하였다. 연화의 이미지도 더욱 세속화 하였고 대중의 삶을 묘사하고 반영하는 것이 유행하기 시작했다. 오늘날 발견된 북송시기의 무덤에서는 문신 벽화가 많이 나타나는데, 그중에는 장군 이미지가 많다. 북송시대에 접어들어 그 이전까지 전설적인 인물로 그려졌던 문신이 이제 현실적인 장군의 모습으로 변화한 것이다. [그림 6]은 후난성(湖南省) 창더(常德)에서 출토된 무덤에 나타난 문신 이미지다. 이 그림에는 문신이 갑옷을 입고 손에 검과 채를 들고 서고 있는 장군의 모습으로 그려져 있다. 장군 이미지 외에 북송 때 새해에는 대문에 종퀴이(鍾馗, 당나라에 나타난 역귀를 쫓아낸다는 신) 화상을 거는 풍속이 있었는데, 종퀴이의 비주얼은 당나라 때부터 북송에 까지 전해져서 북송의 화가가 끊임없이 보완해서 드디어 종퀴이가 새로운 대표적인 연화 인물이 되었다.

[그림 6] 북송의 무단에 나타난 장군 형상
출처: 버송년(薄松年), 『中國年畵藝術史』, 湖南美術出版社, 2008. p.12

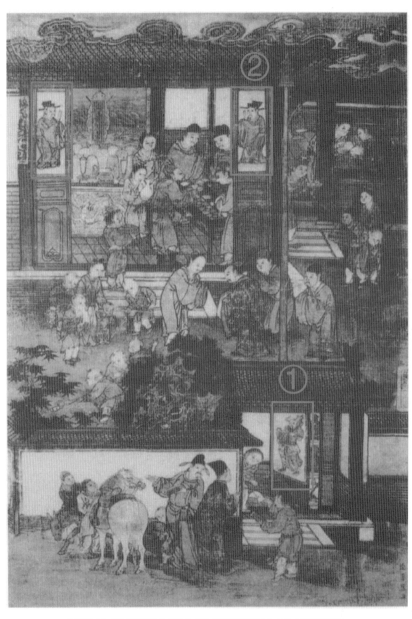

[그림 7] '朝歲圖'에 나타난 무문신(武門神)과 문문신(文門神)
출처: 버송년(薄松年). Op. cit., 2008. p.19

장군 문신과 종퀴이(鍾馗)의 창작 동기는 모두 악귀를 쫓기 위해서인데 이 외에도 북송시대에 최초로 문관 형태의 문신(文門神) 형상이 나타났다. [그림 기은 '朝歲圖'이고 중국인의 설날 풍습을 묘사했다. 이 그림은 대가족의 집을 표현하고 있는데, 문에는 문신이 붙어 있고, 마당에서 아이들이 폭죽을 터뜨리고 주인과 손님들은 서로 인사하고 축하하고 있다. 실내 거실에는 제사상과 제물이 놓여 있고, 화면에는 명절 분위기가 넘쳐흐르고 있다. 여기에서 유의해야할 것은 그림에서 ①은 대문에 붙인 장군 형상의 무문신(武門神)이고 ②는 방문에 붙인 문관(文官) 형상의 문문신(文門神)이라는 점이다. 문관 형성의 용도는 무관 형상과 달라 주로 행복에 대한 기원을 표현하는 것이다. 이 그림은 북송시기 때 연화가 복을 기원하는 의미를 더했다는 것을 증명하고 있다.

이와 같이 주셴진 목판 연화는 북송에서 최초로 등장하였고 하나의 독립적인 예술의 종류가 되었다. 안정된 사회에는 연화의 이미지는 급속히 세속화하고 현실화하였다. 즉, 이전에 신성(神性)을 띤 문신으로부터 현실을 바탕으로 한 장군 이미지로 변화했다. 이 밖에 연화에 문문신(文門神)이라는 새로운 이미지가 나타났다. 예전에는 자연과 악령의 재앙을 피하고 싶어 했지만, 북송 때의 대중은 더 나은 삶을 바랐다. 따라서 연화는 북송 때 최초의 무술(巫術) 용품에서 현실 예술로 변화하였고 이를 기반으로 명청 시기에는 목판 연화가 더 발전하게 되었다.

2.2.3 명청 시기(1368년~1912년)

명청 시기(明淸時期)는 중국 명나라와 청나라의 총칭이다. 명나라에서 연화는 성숙해졌고 청나라에 이르러서 흥성하였다. 명청 시기에는 주셴진은 자루

허(賈魯河)가 있어서 수로 교통의 요지였기 때문에 상업이 번성하였는데, 당시 장시성(江西省)의 징덕진(景德鎮), 광둥성(廣東省)의 퍼산진(佛山鎮), 후베이성(湖北省)의 한커우진(漢口鎮)과 함께 전국 4대 명진(名鎮)중의 하나였다. 당시 주셴진은 300여 개의 연화 가게가 있었는데, 연간 300여만 장의 연화를 생산하여, 현지뿐 아니라 타지에서도 잘 팔렸고 중국에서의 판매 지역은 매우 광범위했다.[10] 『岳飛与朱仙鎮』에는 청나라 때 주셴진 목판 연화가 유명한 특산물이고 새해에 많이 팔린 상품이라고 기재하였다. 이와 같이 주셴진 목판 연화가 당시 급속히 발전했다는 것을 알 수 있다.

명청 시기에는 소설 창작이 매우 활발했던 시기이었다. 중국의 4대 명작인 『水滸傳』, 『三國演義』, 『西遊記』, 『紅樓夢』이 바로 명청 시기에 창작된 것이다. 소설의 유행은 연화 창작자에게 풍부한 소재를 제공했다. 그래서 소설에서 나타난 이야기, 신화, 전설 등을 소재로 제작한 연화가 많이 나타났다. 또 소설이 유행하면서 일부 이야기가 희곡(戲曲)[11]에 활용되었다. 당시 희곡 공연은 현대의 영화와 드라마처럼 당시 매우 유행한 오락 형식이었다. 희곡의 유행에 따라 명청 시기에는 희곡 이야기를 표현하는 연화도 나타나기 시작했다. 당시 백성들은 희곡 연화를 방에 붙여서 감상했다. 연화가 오락의 기능을 갖게 된 것이다. 또 희곡 중의 많은 이야기는 윤리와 도덕을 반영하고 있었기 때문에 희곡 연화는 교육의 역할도 하였다. 이와 같이 명청 시기에 주셴진 목판 연화는 생산 규모와 생산량이 확대되었을 뿐만 아니라, 소설과 희곡의 발전에 따라 연화의 소재가 더욱 풍부해졌다.

10 풍지차이(馮驥才), Op. cit., 2006, p.18.

11 여기서 중국의 희곡(戲曲)과 경극(京劇)의 관계를 언급할 필요가 있다. 경극의 '경'은 중국의 수도인 베이징(北京)을 뜻하므로 경극은 베이징의 희곡을 가리킨다. 중국 희곡의 영어는 'Chinese opera'이고 중국 전통 연극의 총칭이다.

2.2.4 20세기 이후

1912년에 청나라가 멸망하고 중국은 민국시기(民國時期, 1912년~1949년)에 진입했다. 1954년 전에 허난성의 성도(省都)는 카이펑이었다. 롱하이철도(陇海铁路)[12]가 있어서 카이펑 지역은 교통이 편리해졌고 연화 종사자들이 주셴진에서 카이펑으로 모여들었다. 따라서 카이펑이 주셴진 목판 연화를 생산하는 중심지가 되었다. 당시 윤집(雲記), 진이원영(振源永), 텐이덕(天義德), 회환(匯川) 등 유명한 연화 점포가 있었다.

그러나 민국 시대의 후기에는 중국의 여러 지역에서 혁명운동이 끊임없이 일어났고 게다가 외부 국가의 침입으로 전쟁이 빈발했다. 국가의 시국이 동요치고 이는 목판 연화의 발전을 저해했다. 또 과학기술의 발전에 따라 외국의 선진적인 인쇄 설비가 중국에 도입됨에 따라 오프셋인쇄(offset-printing)가 전통적인 목판 인쇄를 대체했다. 그래서 목판 연화의 시장은 점차 침체되고 견습생도 줄었다.

1949년에 중화인민공화국이 성립 후, 중국은 주셴진 목판 연화의 개조 작업을 시작했다. 국가는 연화 내용이 전쟁의 승리, 농업과 공업 생산의 회복과 발전에 대해 홍보하는 것이어야 한다고 장려했다. 따라서 사회주의를 선전하는 연화가 나타났다. 이때의 주셴진 목판 연화는 홍보 기능이 주가 된 것이다. 새롭게 등장한 사회주의 홍보 연화가 20세기 이전의 전통 연화와 비교하여 내용 상 차이가 크기 때문에 이 연화는 '신 연화(새로운 연화)'로 불렸다. 당시 국외의 인쇄 기술이 이미 중국에 전해졌기 때문에 '신 연화'는 목판으로 인쇄하는 것이 있었고, 오프셋인쇄로 인쇄하는 것도 있었다. [그림

12 롱하이선 철도(陇海铁路): 장쑤성(江蘇省) 연운강(連云港)에서 간쑤성(甘肅省) 란주(蘭州) 까지 운행되는 철도.

8]과 [그림 9]는 1950년대 카이펑 지역의 '신 연화'이다. [그림 8]은 전쟁의 승리를 경축하는 내용이고 목판으로 만든 것이다. [그림 9] 중 ①과 ②는 모두 농업 생산을 장려한다는 내용이고 오프셋인쇄 기술로 만든 연화이다. [그림 8]과 [그림 9]는 모두 사회주의를 홍보하기 위해 만든 것으로, 정치적 프로파간다의 성격이 있다.

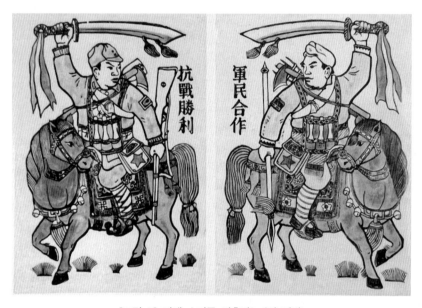

[그림 8] 전쟁 승리를 경축하는 '신 연화'
출처: 카이펑 무형문화재보호센터(2018), Op. cit., pp.65-66.

그러나 1966년에 중국의 문화대혁명(文化大革命, 1966년~1976년)이 시작됨에 따라 주셴진 목판 연화는 봉건적 미신으로 여겨졌다. 그래서 당시 23개 연화 가게가 모두 문을 닫았고 1,700벌의 목판이 불에 타버리는 등 주셴진 목판 연화가 괴멸적인 타격을 입었다.[13] 21세기에 이르러 중국은 문화재를 중시함

에 따라 과거의 연화와 목판 원본을 발굴하여, 정리하고, 연구하기 시작했다.

[그림 9] 농업 생산을 장려하는 '신 연화'
출처: 국가급 연화 전승자를 방문 시 취득한 자료(2022.6.14)

13 중국민간문예가협회(中国民间文艺家协会), 『开封论艺』, 大众文艺出版社, 2003, p.255.

국가는 260여 종의 연화 도상을 수집했고 그림 원형에 따라 목판 63세트를 다시 조각했다.[14] 또 카이펑시 정부가 주셴진에 목판연화보호사(木版年画社)와 연구회를 설립했고, 많은 연화 가게가 다시 개업했다. 현재 중국에는 목판 연화를 붙이는 풍습이 남아 있지만 일부 농촌 지역에만 유지되고 있다. 디지털 인쇄 기술의 등장으로 전통적인 목판 인쇄의 연화는 상품으로서 경쟁력이 없어졌고 구매자도 갈수록 적어지고 있으며 점차 상품에서 박물관 속의 전시품으로 성격이 달라졌다.

주셴진 목판 연화의 역사에 대해 요약하면 [그림 10]과 같다. 최초의 연화 원형은 한나라의 도부(桃符, 복숭아 나무판)에서 비롯되었다. 악귀를 쫓기 위해서 연화 최초의 이미지인 문신(門神, 대문에 있는 수호신)이 나타났다. 당시 문신의 이미지는 주로 인간형의 신두(神荼, 악귀를 쫓아내는 신)와 울루(郁垒), 그리고 동물형의 호랑이였다. 복송 시기(北宋時期)에 이르러 제지업(製紙業)과 활자인쇄술(活字印刷術)의 발달과 사회, 경제, 정치의 종합적인 지지로 인해 목판 연화가 등장하였다. 세속화(世俗)가 진행되면서 연화의 이미지는 무문신(武門神)과 문문신(文門神)이 나타났다. 명청 시기에 이르러 주셴진 목판 연화가 전성기를 맞이했다. 당시 대중문화의 발달에 따라 소설과 희곡이 대중의 사랑을 받았다. 이러한 트렌드에 따라 소설과 희곡의 이야기를 목판 연화 제작에 적극적으로 도입했던 것이다. 민국시기에 이르러서 기술의 혁명으로 오프셋 인쇄 기술이 등장했고 전통적인 연화는 서서히 사양길로 들어서게 되었다. 1949년에 중국인민공화국은 건국한 후에 국가의 정치적 수요로 인해 사회주의를 선전하는 연화가 나타났다. 새롭게 등장한 사회주의 홍보 연화가 전통 연화와 비교하여 내용 상 차이가 크기 때문에 이 연화는 '신 연화(새로운 연

14 풍지차이(冯骥才), Op. cit., 2006, p.9.

화)'로 불렸다. 그러나 1966년에 중국의 문화대혁명이 시작됨에 따라 주셴진 목판 연화는 봉건적 미신으로 여겨졌고 주셴진 목판 연화는 괴멸적인 타격을 입었다. 현대에 와서 목판 연화는 비로소 국가로부터 중요한 무형문화재로 인정받고 보호받게 되었다.

본 연구에서는 주셴진 목판 연화를 다음과 같이 정의한다. 주셴진 목판 연화는 중국의 전통 예술이고 목판 인쇄로 만든 그림이다. 새해에 주로 사용되었는데, 과거 민간인의 생활과 풍속을 반영하고 있다. 주셴진 목판 연화는 약 2,000여 년의 발전을 거쳐서 당시 중국의 정치, 종교, 경제, 문화 등을 반영하여 형성되었기 때문에 깊고 풍부한 문화 현상이 축적되어 있어 중국 문화를 이해를 돕는 중요한 시각적 자료이다.

[그림 10] 주셴진 목판 연화의 역사적 발전
출처: 버송년(薄松年, 2008), 풍지차이(馮驥才, 2006), 풍지차이(馮驥才, 2013)의 재구성

3. 주셴진 목판 연화의 제작 과정

3.1 재료의 선택

주셴진 목판 연화 제작의 첫 번째 단계는 재료를 선택하는 것이다. 주로 목판과 종이를 선택한다. 나뭇결이 섬세하고 균일하며 단단하고 쉽게 변형되

지 않는 목재가 인쇄판 제작에 적합한 재료이다. 이런 목판은 쉽게 갈라지거나 변형되지 않고 오래 보관할 수 있다. 배나무의 목질(木質, 목재로서의 나무의 질)은 단단하여 목판 연화를 만들 때 흔히 쓰이는 재료이다. 목판을 고른 후 제작자는 목판을 다듬어서 매끄럽게 만들고 나무판에 기름을 칠한다. 그 다음 나무판을 끓는 물로 여러 번 헹구는데 이렇게 하면 목판의 변형을 방지할 수 있다.[15]

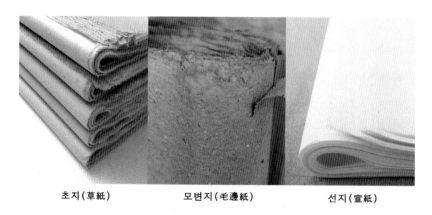

초지(草紙)　　　　　모변지(毛邊紙)　　　　　선지(宣紙)

[그림 11] 목판 연화의 제작 용지(用紙)

두 번째는 종이를 고르는 것이다. 주셴진 목판 연화는 초기에는 거친 질감의 초지(草紙, 볏짚을 원료로 만든 종이)와 모변지(毛邊紙, 대나무 섬유로 만든 종이)를 사용했다. 기술이 발달하면서 현대의 주셴진 목판 연화는 표면이 매끄럽고 재질이 치밀한 선지(宣紙, 느릅나무과 청단수(靑檀樹)의 수피로 만든 종이)를 사용한다. 종이의 선택 기준은 부드럽고 흡수력이 강한 것이다.

15　주셴진 목판 연화 국가급 전승자를 방문할 때 취득한 자료(2022.6.14.)

3.2 원고 창작과 목판 조각

주셴진 목판 연화 제작의 두 번째 단계는 원고를 창작하고 목판을 조각하는 것이다. 원고의 주제는 당시의 사회적 요구와 판매 상황에 따라 결정됐다. 작가는 대중의 미적 취향, 인쇄 기술 등의 문제를 모두 고려해서 원고를 창작했다. 초고(草稿)를 완성한 후, 작가는 초고를 연화 가게에 보내서 가게 주인의 동의를 구해야 하며, 여러 번 원고를 수정한 후에 최종 원고를 확정한다. 원고가 완성되면 작가는 몇 가지 배색(配色) 방안을 계획하고 연화 가게 주인이 선택하게 한다.

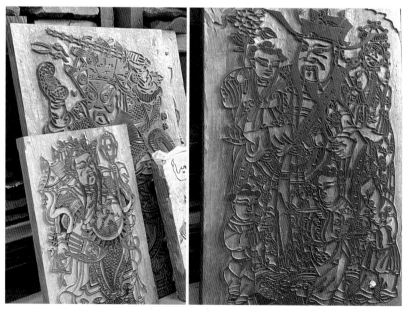

[그림 12] 연화 원고를 인쇄할 때 쓰는 묵선판(墨線板)
출처: 연주셴진 목판 연화 국가급 전승자를 방문할 때 취득한 자료(2022.6.14.)

원고를 완성한 후 목판을 조각하기 시작한다. 먼저 흑백 원고를 조각한다. 조각사(雕刻師)는 작가가 창작한 원고를 나무판에 붙이고 조각칼로 새기고 블랙 라인을 제외한 빈 부분을 제거한다. 이 과정에서 조각된 목판을 '묵선판(墨線板)'이라고 한다. [그림 12]는 흑백 원고를 인쇄할 때 사용하는 묵선판(墨線板)이다. 또 흑백 인쇄판이라고 한다. 흑백 인쇄판을 완성한 후에 색판(색채 인쇄때 사용하는 목판)을 조각한다. [그림 13] 중 왼쪽에 있는 판은 주셴진 목판 연화의 흑백 인쇄판이다. 가운데와 오른쪽의 판은 컬러 인쇄판이다.

[그림 13] 주셴진 목판 연화의 흑백 인쇄판과 컬러 인쇄판

3.3 인쇄

주셴진 목판 연화 제작의 세 번째 단계는 인쇄하는 것이다. 주셴진 목판 연화는 투색인쇄(套色印刷)로 제작된다. 투색인쇄(套色印刷)는 컬러 인쇄 시 일정한 색 순서에 따라 분색판(分色版)을 순서대로 인쇄물에 덧씌우는 인쇄방식이다. [그림 14]와 같이, 투색인쇄는 흑백 인쇄판과 컬러 인쇄판 몇 개를 활용해서 순서에 따라 인쇄하는 것이다. 먼저 흑백 원고의 인쇄이다. 인쇄공은

종이 200장(업계규정)을 대나무로 만든 부목을 사용해서 흑백 인쇄판의 왼쪽에 고정한다. 오른쪽에는 브러쉬와 물감을 놓는다. 인쇄공은 오른손으로 골고루 물감을 인쇄판에 고르게 바르고, 왼손으로 물감을 바른 나무판에 종이를 덮고, 다음에 브러시로 목판 위의 종이를 앞뒤로 닦는다. 이렇게 한 장의 흑백 원고가 인쇄되고, 그 후에 계속 이 동작을 반복한다. 200장의 흑백 원고를 완성한 후, 컬러 인쇄 단계에 들어간다.

[그림 14] 주셴진 목판 연화 투색인쇄(套色印刷)의 과정

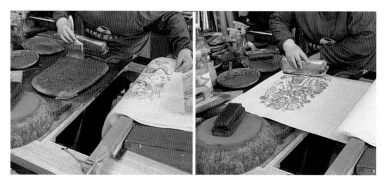

[그림 15] 주셴진 목판 연화의 컬러 인쇄

일반적으로 컬러 인쇄판은 노란색, 보라색, 녹색 및 빨간색이다. 인쇄하기 전에 종이, 조각판, 물감 및 도구의 위치를 조정해야 한다. 종이는 평평하게 배치하고 위치가 정확해야 한다. 또 종이는 흔들리지 않도록 단단히 집어야 한다. 이렇게 해야 정확한 인쇄를 할 수 있다. [그림 15]는 주셴진 목판 연화 컬러 인쇄의 과정이다.

3.4 연화를 말린다

주셴진 목판 연화는 투색인쇄(套色印刷)이기 때문에 한 가지 색을 인쇄할 때마다 말린 후에 다른 색을 인쇄할 수 있다. 연화를 말리는 데도 주의할 점이 있다. 너무 말리면 그림이 구겨지기 쉽고, 말리지 않으면 종이가 달라붙어 종이가 파손되기 쉽다. 그래서 보통 20도 안팎의 실내에서 연화를 말리는 것이 좋고, 날이 맑을 때는 실외의 그늘에서 연화를 말릴 수도 있다. 연화 수요가 많은 계절에는 제작자가 실내에서 난로를 피워 놓고 연화를 빠르게 말린다. 말리는 기준은 제작자의 경험으로 파악하며, 기본적으로 손으로 만져봤을 때 약간 축축한 상태가 좋다.

4. 주셴진 목판 연화의 보전과 카이펑 박물관

4.1 박물관의 정의

박물관(museum)의 어원은 고대 그리스어의 뮤제이옹(Mousein)에서 비롯된다. 뮤제이옹은 문화, 예술, 철학을 관장하는 여신 뮤즈(Muse)에게 바치는 신전이라는 뜻으로 해석된다. 고대 그리스인들이 신전에 모신 물품이 박물관 소장품의 기원이다.[16] 세계 최초의 박물관은 기원전 280년 알렉산드리아

(Mouseion at Alexandria)에 있었다. 이후 근대 이전까지 박물관은 귀중한 물건이나 예술품 등을 수집하는 특정 계층의 점유 공간이었다. 공공 박물관의 개념은 17세기 유럽에서 발전했다.

처음 일반에게 자료를 공개한 최초의 공공 박물관은 영국인 에슈몰레(Ashmolean)경이 자신의 소장품을 옥스퍼드(Oxford) 대학에 기증하면서 1683년에 생겨난 에슈몰렌 박물관(Ashmolean Museum)이다. 이후 18세기 후반부터 대중에게 국가 단위의 컬렉션이 개방되면서 공공 뮤지엄(public museum)으로 변모해 왔다.[17] 이후 유럽에서는 대영박물관, 루브르박물관 등 대표적인 박물관이 잇따라 건립됐다. 이후 소장품은 문화재의 개념으로 바뀌었다. 하지만 당시 박물관은 단순한 유물 전시 공간으로 관람객에게만 강요하는 수준을 벗어나지 못했다.

20세기에 들어 박물관은 근현대 박물관의 개념을 구비하게 된다. 이는 제2차 세계대전 이후 유네스코 산하 국제박물관협회(International Committee of Museums, ICOM)가 박물관에 대한 정의, 기능, 역할을 제시하면서 박물관의 새로운 개념과 위상을 정립했기 때문이다. 박물관에 대한 일반적인 정의는 국내외의 권위 있는 박물관 단체의 규정에서 살펴볼 수 있다. 국제박물관협회는 박물관을 사회 및 사회 발전을 위해 대중에게 개방된 비영리 기관으로서 교육, 연구, 감상을 목적으로 인간 및 인류 환경의 물질 및 무형유산을 수집, 보호, 연구, 전시, 전파하는 공간으로 정의했다. 이 정의는 2007년 ICOM이 채택한 것으로 현재 국제적으로 인정되고 있는 정의이기도 한다. ICOM 전문위원회 프랑수아 교수(François Mairesse)의 관점에 따르면 박물관

16 Danieie Giraudy, Henry Bouilhet, 『미술관 박물관이란 무엇인가』, 김혜경 역, 화산문화, 2006, p.21.
17 Lois H. Silverman. 『The Social Work of Museums』. Routledge. 2010. pp.5-13.

의 정의에는 법률, 수용자, 기능, 대상, 목적, 범위의 6가지 요소가 포함되어
있다.[18] 다음의 [표 4] ICOM이 제시한 박물관의 정의에 나타나 있는 6가지
요소를 보여준다.

<표 4> 박물관 정의의 주요 요소

요소 구분	내용
법률	비영리적, 고정적 기구
수용자	대중, 사회
기능	보존, 연구, 전시, 교육
대상	인류 및 인류환경의 물질 및 무형문화재
목적	교육, 연구, 감상
범위	지정한 박물관 및 기타 박물관 성격을 갖는 장소

영국 박물관 협회(Museums association: MA)는 박물관을 예술, 과학, 인류
역사와 관련된 물품들이 수집되고, 기록되고, 전시되고, 소장되고, 보존되며,
연구 및 교육, 대중들의 관심을 위해 이용될 수 있는 물품이 있는 장소라고
정의하였다. 반면, 미국 박물관 협회(American Association of Museums: AAM)는
박물관을 대중에게 교육과 즐거움을 주기 위해 역사적 가치가 있는 유물이
보존되고 보호되고 연구되고 해석되고 정리되고 전시되는 비영리적이고 항
구적인 기관이라고 정의하였다.[19] 영국과 미국의 국제박물관협회가 내린 정
의는 유사한 측면이 있다.

2015년 중화인민공화국 국무원이 공포하여 시행한 '박물관 조례'가 박물

18 François Mairesse, 「박물관 정의 목표와 문제점」, 박물관연구원, 2017, pp.6-11.
19 영국 박물관 협회 사이트, https://www.museumsassociation.org/, 미국 박물관 협회
 사이트, https://www.aam-us.org/, (2022.3.20)

관에 대하여 내린 정의는 다음과 같다. 박물관은 교육, 연구, 감상을 목적으로 인간의 활동과 자연환경의 증거물을 소장, 보호하여 대중에게 공개하고, 등기관리기관에 등록된 적법한 비영리 단체이다. 이 정의는 박물관에 대한 국제사회의 새로운 인식에 부응하는 것으로 국제박물관협회의 정의와 유사하다. 차이점은 '법률적 등록', '적법'이라는 단어를 사용했다는 점이다.

박물관의 정의는 다르지만 각 국가들은 박물관이 비영리 조직 형태와 대중을 위한 의무를 가진다는 점에서 일치된 견해를 가지고 있으며, 가치가 있는 문화재부의 수집, 보존, 전시를 통해 교육의 목적을 달성한다는 의미를 공유하고 있다. 이 정의들의 기본 내용은 모두 박물관 6가지 요소를 바탕으로 한 것이라고 볼 수 있다.

4.2 박물관 현대적 임무

현대 박물관의 임무와 가치에 관한 다양한 관점은 1970년부터 1980년까지의 신박물관학(New Museology)에서 본격적으로 논의되었다. 그 이전까지 오랜 시간 동안 박물관은 보존이라는 과거 지향적인 이미지로 인식되었다. 아래에서 본 연구는 신 박물관학 그리고 여기에서 파생된 포스트 박물관학을 통해 박물관의 현대적 임무와 가치를 살펴보고 박물관이 지향할 미래 방향을 설명한다.

1971년 제9차 국제박물관위원회에서는 박물관의 기본 철학과 정당성을 논의했다. 주요 결론은 다음과 같다. 먼저, 박물관의 목적과 역할을 재조명하는데 있어 한마디로 새 박물관의 존재 의미는 '전시품(objets)'이 아니라 '사람(people)'이다.[20] 또한 박물관의 기능에 대한 교육 기능을 강조한다. 전통적인

20 양지연, 「신 박물관학 서구 박물관학계의 최근 동향」, 서양미술사학회논문집, Vol.12,

박물관학의 개념에 비해 신 박물관학의 중심은 사회 집단과 공동체의 수요를 배려하는 것이다. 이는 전통 박물관 소장품에 대한 정리, 보호, 연구, 진열의 준칙과 큰 차이가 있다. 그래서 신 박물관학은 수집된 문화 자료를 바탕으로 관람객과 상호 교류 활동(program)을 펼칠 수 있는 전시와 교육 활동을 장려한다. 이처럼 신 박물관학의 등장은 박물관의 뚜렷한 패러다임 변화로 볼 수 있으며, 박물관은 대중을 위한 활동과 관람객과의 소통을 강화하는 중요성을 인식하게 되었다.

신 박물관을 기반으로 한 개념은 훗날 포스트 박물관학으로 이어졌다. 포스트 박물관은 기존 박물관의 일방적인 소통을 배제하고 방문객 경험 중심의 박물관적 관점을 지향한다. 박물관 이론가인 후퍼 그린힐(Eilean Hoper-Greenhill)은 <박물관과 시각문화의 해석(2000)>에서 박물관이 더 이상 박물관이 아닌 박물관과 연관된 것을 새로운 박물관이라고 묘사하고 포스트 박물관의 개념을 제시했다. 후퍼 그린힐은 포스트 박물관이 수집품의 축적보다 내용을 중시한다고 봤다.[21] 유형의 유물, 작품을 넘어 과거 사람들의 이야기, 기억, 구술, 관습 등 무형유산에 주목한다. 즉, 물건 그 자체만을 관심의 대상으로 하는 것이 아니라 사람들의 삶과 기억에 관한 것까지 중요시한다. 그래서 박물관 관람이라는 행위는 '무엇을 볼 것인가'의 문제가 아니라 '무엇을 느꼈는가'의 문제이며, 관람객이 감동할 때 그 전시는 좋은 경험이 될 것이고, 완성된 감상이 될 것이다. 대중 이해를 돕기 위해 방문객과 문화를 소통하는 매개체로 도슨트(docent)가 나타났다.

이처럼 신 박물관학과 포스트 박물관학을 통해 박물관과 대중의 관계가

1999, p.147.
21 김정화, 「포스트 뮤지엄의 역할과 과제」, 미술세계, Vol.8. 2013, p.101.

가까워지는 것을 확인했다. 따라서 박물관은 사람을 중심으로 하는 것이 트렌드가 되었다. 21세기의 박물관은 지역주민의 삶과 더욱 연결되고 친근하며 즐거움을 나눌 수 있는 공간으로 변화하고 있다. 이러한 맥락에 따라 본 연구에서는 다음과 같이 박물관을 정의한다.

박물관은 대중과 사회의 발전을 위한 공익적 기구이다. 박물관의 주요 목적은 유형과 무형의 문화재를 수집하여 다양한 소통 방식을 통해서 과거의 문화 기억과 현대의 대중을 이어주고 더 나은 사회와 미래를 만든 것이다. 따라서 박물관은 지식을 보존하는 곳일 뿐만 아니라 지식을 흡수하고 창조하는 곳이기도 하다. 유물의 수집과 역사 기억의 축적은 주요 목적이 아니라, 미래를 구축하기 위한 조건으로 이용되어야 한다.

4.3. 카이펑박물관

이 절에서는 카이펑박물관의 역사, 현황, 그리고 현재 카이펑박물관에 있는 주셴진 목판 연화의 현황을 살펴본다. 이를 통해 주셴진 목판 연화에 대한 중국의 국가 및 지방정부의 태도가 어떠한지를 이해하고, 주셴진 목판 연화의 중요성을 확립한다.

카이펑박물관을 이해하기 위해서는 먼저 카이펑시(開封市)라는 지역을 살펴볼 필요가 있다. 카이펑시는 중국 허난성(河南省)을 관할하는 지급시(地级市, 중국의 행정 구역 단위)이다. 카이펑은 중원(中原, 중국의 황허강 중·하류 일대의 넓은 평원)에 위치하여 남방과 북방으로 통하는 중요한 지역이다. 카이펑시는 지형이 평평하고 농업 발전에 유리하며 황허(黃河)와 가까워 이 강을 천연의 방어 장벽으로 사용할 수 있다. 이와 같은 지리적 이점 때문에 카이펑은 중국의 '병가필쟁지지(兵家必爭之地, 전쟁에서 이기기 위해서는 반드시 취해야 할 요충

지)'였다.

중국 역사의 많은 왕조들이 카이펑을 수도로 삼았다. 예를 들어 중국의 한나라(漢朝), 전국시대(战国时期)의 위나라(魏朝), 오대시대(五代時期)의 후량(後梁), 후진(後晉), 후한(後漢), 후주(後周), 송나라(宋朝), 김나라(金朝) 총 7개 왕조가 카이펑에 수도를 두었다. 카이펑은 4,000여 년의 역사를 가지고 있다. 1982년에 카이펑은 중국 국무원에 의해 제1차 '역사문화명성'의 명단에 포함되었다. 이와 같이 카이펑은 깊은 역사 문화를 가진 도시라는 것을 알 수 있다. [그림 16]은 이 도시의 소중한 문화를 담고 있는 카이펑박물관에 대해 알아본다.

—‥ 카이펑시(開封市)

[그림 16] 카이펑의 지리적 위치

카이펑박물관은 문화재 수집, 보호, 연구, 진시, 홍보, 교육의 목적으로 하

는 지방 박물관으로 8만여 개의 유물이 소장되어 있다. 카이펑박물관은 2017년에 중국박물관협회로부터 국가 1급 박물관으로 선정되었다.[22] 카이펑박물관은 1962년 3월 설립되었고 지금까지 60년의 역사가 있다. 개혁개방(改革開放) 이후 중국의 문화 사업은 급속히 발전하여 카이펑박물관은 신관을 증축하였다. 1988년에 16,000㎡ 규모의 신관이 문을 열었다. 시 정부는 카이펑시 박물관의 사업 발전을 촉진하기 위해 신구(新區)에 신관을 건설하기로 결정했다. 정부의 지원으로 2014년 카이펑박물관의 신관인 '중의호관(中意湖館)' 건설을 시작했고 2018년 개관했다. 카이펑박물관(중이호관)은 카이펑시 신구의 중이호(中意湖) 동쪽에 설립되었으며 총 건축 면적은 54,000㎡로, 현재 허난성에서 면적이 가장 큰 지급시(地級市) 박물관이다.

[그림 17]을 볼 수 있듯이, 카이펑박물관(중의호관)의 건축디자인은 고대 카이펑의 도시 구조 특징을 참고했다. 북송시기에 카이펑은 외성(外城), 내성(內城), 황성(皇城)으로 나뉘었다. 이런 도시 구조를 '삼층벽(三重牆)'이라고 불렀는데 매우 효과적인 방어 역할을 할 수 있었다. 카이펑은 중국 역사에서 최초의 삼층벽 도시이었기 때문에 삼층벽은 카이펑 지역의 대표적인 문화 상징으로 카이펑박물관 신관의 다자인에 응용됐다.

현재 카이펑박물관의 주요 소장품은 중이호관에 전시되어 있다. 박물관에는 주로 공공 서비스 구역, 전시 구역 및 문화재 복원 구역이 있다. 전시 구역의 총면적은 5,000㎡이며 전시의 내용은 카이펑 주셴진 목판 연화, 서화, 석각(石刻), 명청 황실 용품, 명청 불상(佛像), 송나라 과학기술전 등 총 6개 주제가 있다.[23] 그 중에 주셴진 목판 연화의 전시실은 카이펑박물관의 대표

22 카이펑박물관 홈페이지, https://www.kfsbwg.com/, (2022.10.15.)
23 카이펑박물관 홈페이지, https://www.kfsbwg.com/, (2022.10.15.)

[그림 17] 카이펑박물관(중의호관)
카이펑박물관 항공사진, http://tuchong.com/2303443/102529020/(2022.10.17)

적인 전시구역으로 그 면적은 700㎡이다. 현재 카이펑박물관 연화연구센터 장의 관점에 따르면 다음과 같다.

> "주셴진 목판 연화는 카이펑 현지의 대표적인 무형문화유산이다. 현 재 박물관이 특별히 현지의 무형문화유산을 위한 전시장을 설치하는 경 우가 많지 않다. 하지만 카이펑박물관의 전시장 면적이 부족한 상황에서 우리는 목판 연화를 위해 700㎡의 전시장을 설치했다. 이것은 우리 박물관 이 목판 연화를 중시한다는 것을 잘 보여주고 있다(연화연구센터장)."[24]

카이펑박물관에서 주셴진 목판 연화의 전시 구역에는 주로 연화 작품, 연 화 제작 도구, 연화의 인쇄와 생산 과정에 대한 전시가 이루어지고 있다.

24 2022년 4월 20일에 카이펑박물관 연화 연구 센터장와을 전화로 인터뷰를 진행했다. 해당 내용은 방문 시 얻은 정보이다.

또한 박물관은 연화 체험 프로그램을 운영하고 있다. 체험 프로그램은 주로 박물관의 사회교육부(社会教育部)가 책임지고 있는데 팀에는 행사 기획자, 해설자, 교수진이 포함된다. 박물관 내에서 체험 프로그램을 진행하는 것 외에 카이펑박물관은 현지 학교에서도 체험활동을 항상 개최한다. [그림 18]에서 ①은 카이펑박물관 중 주셴진 목판 연화관의 입구이다. ②는 연화의 제작 과정을 보여주는 공간이다. ③은 박물관에서 운영하고 있는 연화 체험 프로그램이다.

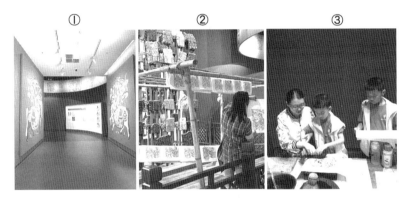

[그림 18] 카이펑박물관의 주셴진 목판 연화관

"박물관에 마련된 체험 프로그램은 연중으로 개방하는 것이다. 이는 박물관 관람객과 연화 애호가들에게 체험의 기회를 제공한다. 그들은 박물관을 방문하여 전시장에 전시된 연화 작품과 제작 도구, 그리고 현장 선생님들이 연화를 만들고 있는 장면을 보면서 흥미를 유발할 수 있다. 이때는 우리가 직접 제작할 수 있는 기회를 마련하고 연화를 직접적으로 경험할 수 있도록 한다(연화연구센터장)."

"전시든 체험이든 이들은 모두 사람들이 연화에 대해 더 많은 관심과 흥미를 불러일으키고 연화가 사람들에게 기억될 수 있기 위한 것이다. 왜냐하면 연화 같은 무형 문화 유산은 현대에서 생존 환경이 점점 작아지고 있다. 우리가 그것을 보호하지 않으면 연화가 사라질 수도 있다. 그렇게 되면 지역뿐 아니라 국가적으로도 큰 손실이라고 할 수 있다(연화연구센터장)."

주셴진 목판 연화는 중국의 귀중한 무형문화유산, 특히 귀중한 현지의 문화자원이기 때문에 국가와 지방정부가 이를 매우 중요하게 생각한다. 문화자원을 보호하고 전파하는 것은 어느 나라나 마찬가지다. 이와 같이 중국에서의 주셴진 목판 연화의 중요성을 확인하였다.

제2절 파노프스키의 도상해석학

1. 도상학과 도상해석학

19세기에는 도상학(Iconography)이 독일 미술학자 아비 바르부르크(Aby Warburg, 1866년~1929년)에 의해 예술학 연구의 한 갈래로 확립됐다. 그 후에 에르빈 파노프스키(Erwin Panofsky, 1982-1968)는 1938년에 『도상해석학연구(Studies in Iconology)』에서 처음으로 도상해석학이라는 용어를 채택했다. 또 파노프스키는 도상해석의 단계를 대상의 성격과 방식에 따라 나누고 도상 해석의 공식을 정립했다. 파노프스키는 도상해석학을 이론화하고 체계화 한 중요한 인물이다. 도상해석학의 개념을 이해하기 본 연구는 아래에서 도상학과 도상해석학의 어원을 설명한다.

도상학의 영어 용어인 'iconography' 중 'Icon'의 어원은 그리스어의

'Eikon'이다. 말 그대로 아이콘, 도상, 이미지를 의미한다. 또 'graphy'는 'graphe'에서 유래한 글쓰기를 의미한다. 이러한 1차적인 의미에서 파생된 2차적인 의미로서 도상학(iconography)은 도상 묘사라는 뜻이다. 파노프스키 는 도상학이 이미지를 묘사하고 분류하는 것이라고 하였는데 민족지학 (ethnography)이 여러 인종을 묘사하고 분류하는 것과 비슷하다고 주장했다.[25] "도상학은 특정한 소재가 언제(when), 어떤 곳(where), 어떤(which) 특정한 모 티브를 통해 표현되는지를 알려준다. 작품을 깊이 해석하는 데 필요한 토대를 제공하지만, 도상학 관점에서 해석은 하지 않고 증거 수집, 분류만 했다".[26] 이처럼 파노프스키는 도상학의 한계를 제시하며 예술작품에 담긴 상징적 의미를 해석하고 도상학이라는 용어를 이미지 해석학으로 대체할 것을 주장 했다.

영어 용어인 'iconology'에서 'logy'의 어근은 'logos'이다. 'logos'는 이성, 사상, 변론을 의미하며 해석적인 의미를 담고 있다. 오늘날 'logy'는 어근으로 서 학과라고 표현하는데, 예를 들어서 인류학(anthropology), 민족학(ethnology), 심리학(Psychology) 등이 있다. 따라서 어원에 의하면 도상해석학은 시각예술 의 의미를 연구하고 해석하는 학문으로 이해할 수 있다. 이처럼 도상학과 도상해석학의 어원에 대한 고찰을 통해 둘 간의 차이점을 파악할 수 있다. 즉 도상학은 도상의 표현에 집중하여 기술과 분류를 강조하는 반면, 도상해 석학은 도상의 의미에 집중하여 해석을 강조한다. 따라서 본 연구는 도상해 석학에 대해 다음과 같이 정의한다.

도상해석학이란 시각예술의 이미지에 근거하여 그 양식적 유형을 파악하

25　Erwin Panofsky, 『視覺藝術的含義』, 傅志强 譯, 遼寧人民出版社, 1987, p.37.
26　Erwin Panofsky, Op. cit., 1987, p.38.

고 주제와 의미를 해석하고자 하는 방법론이다. 중요한 것은 미술작품을 역사적 시각으로 바라보며 당시 처한 사회문화적 배경으로 이해하고 당시 사람들의 관점으로 표현 방법을 분석하고 내용을 수용하며 작품을 이해하는 것이다. 도상해석학의 관점은 인간의 심성과 분리된 형식 대신 수용자의 입장에서 세계를 보는 관점을 반영해야 한다.

2. 도상해석의 3단계

파노프스키는 『도상학과 도상해석학-르네상스 예술 연구 가이드』에서 도상학의 방법을 기술했는데, 이 원칙의 기본은 예술품이 역사에서 나타났기 때문에 역사에 놓여야 비로소 해석될 수 있다는 것이다. 도상의 고찰은 작품 자신의 언어로 시작하여 점차적으로 역사적 분위기로 진입하고 마지막에 의미해석을 실현한다. 이 과정이 바로 도상해석의 3단계이다. 즉 전 도상학 단계(Pre-iconography), 도상학 분석 단계(iconography analysis), 도상학 해석 단계(iconology)이다.[27] [그림 19]와 같이 3가지 단계는 서로 독립적인 범위를 나타내지만 실제로 하나의 예술작품의 다른 측면을 나타낸다. 1단계와 2단계는 도상학의 범주이고, 3단계는 도상해석학의 범주이다. 파노프스키는 도상학은 해석을 위한 기초적인 역할을 제공한다는 것을 인정했다. 도상학으로 형상, 이야기, 우화를 정확히 분석하는 것은 도상을 해석하는 전제이다. 그래서 도상학과 도상해석학은 분할되고 대립되는 것이다. 도상 연구에서는 이러한 방법들을 통일적으로 적용해야 한다.

27 Erwin Panofsky, Op. cit., 1987, p.48.

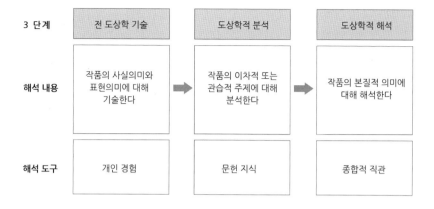

[그림 19] 도상해석의 3단계
출처: Erwin Panofsky(1987), Meaning of Visual Arts, Liaoning People's Press, Fu. Z. Q. 역, p.48.

제1단계 전 도상학은 미술작품의 형식적 요소에 집중하는 것으로 작품이 특정한 모티프(motif)를 표현하고 있음을 기술하는 과정이다. 이 단계에서는 우리의 실제 경험에 근거하여 감별할 수 있다. 미술품을 관찰할 때 우리는 작품의 선, 색, 형태 등 순수한 형식을 통해 이것이 무엇을 나타내고 있는지를 확인할 수 있다. 파노프스키는 이런 도상의 표면적인 의미를 '사실의미'와 '표현의미'로 정의했다.[28] 이런 의미를 확인하려면 도상에 뭐가 있는지, 그리고 이미지가 어떠한 느낌을 주고 있는지를 파악할 필요가 있다. 유의해야 할 점은 개인적인 경험은 한계가 있기 때문에 우리가 대상을 알지 못하거나 변별하지 못하는 상황이 있을 수 있다는 것이다. 이때는 문헌이나 전문가에게 도움을 청하는 등 우리의 경험을 확대시키기 위해 외부의 도움을 구해야 한다.

28 Erwin Panofsky, Op. cit., 1987, p.28.

제2단계 도상학적 분석은 이차적 또는 관습적 주제를 찾는 분석 단계이다. 구체적으로는 각각 구성 부분이 나타내는 특정한 주제나 개념을 인식하고 서로 연결하고 재구성하는 과정으로, 이를 통해 모종의 테마나 의도를 파악할 수 있게 된다. 제2단계의 분석은 느껴지지 않고(can not be sensible) 실제 경험으로 파악할 수 없기 때문에 많은 문헌 자료를 통해서 도상과 관련된 당시의 사회와 문화를 우선적으로 파악해야 한다.

제3단계 도상학 해석은 작품의 본질적 의미와 숨은 내용을 찾기 위해 해석하는 과정이다. 파노프스키는 이러한 의미를 '본질적 의미'[29]로 정의했다. 본질적 의미를 파악하기 위해 작품의 작가나 작품의 제작과 생산에 영향을 미치는 시대, 국가, 종교 등 근본적이고 보편적인 성향이나 특징을 파악해야 한다. 도상의 해석은 문헌 자료에만 의존하지 않고 연구자가 형식에 숨겨진 본질적 의미에 대해 종합적 직관(comprehensive intuition)으로 판단할 필요가 있다.

3. 도상해석의 예시

3.1 다빈치의 '최후의 만찬'

3.1.1 제1단계

[그림 20]은 다빈치(Leonardo da Vinci)의 '최후의 만찬'을 예로 들면 그림 속에는 13명의 서양인들이 긴 테이블 옆에 앉아 있다. 테이블 위에 음식이 많이 놓여있다. 주변 환경을 보면 이 작품은 실내의 장면을 표현한 것이다.

29 본질적 의미란 작가, 시대, 민족이 공통으로 갖고 있는 세계관으로서 작가가 의도하거나 의식하지 못한 상태로 작품 속에 표출시키는 것이다.

화면 가운데에 사람들 뒤편으로 창문이 세 개 있는데, 창문 밖은 대낮의 경치이다. 가운데에 있는 사람은 정면의 모습이고 다른 사람들은 모두 측면의 모습이다. 가운데에 있는 사람은 고개 숙이고 있고 표정이 슬퍼 보인다. 다른 사람들은 동작과 표정이 각각 다르다. 어떤 사람들은 무엇을 격렬하게 의론하고 있다. 어떤 사람이 화가 난 것처럼 보이고, 어떤 사람은 긴장한 것처럼 보이고 또 다른 사람은 긴장해 보이기도 한다.

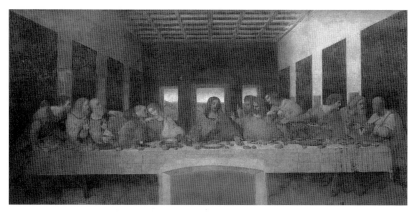

[그림 20] 다빈치의 최후의 만찬

3.1.2 제2단계

'최후의 만찬'으로 예를 들면 기독교 신자가 아니라면 이 그림은 단지 한 13명 사람들이 모임을 하고 있는 것으로 보인다. 이 그림을 이해하려면 복음서(예수의 삶과 행적, 말씀을 기록한 책)의 내용을 알아야 한다. 복음서에 따르면 예수의 제자 유다는 돈을 위해 유대교의 스승인 예수를 밀고하여 배신하였다. 예수가 체포되기 전날 밤, 예수는 열두 제자와 마지막으로 저녁 식사를

하는 장면이다. 이때 예수는 제자들에게 '너희가 나를 배신한 것을 알고 있다'라고 말했다. '최후의 만찬'은 예수가 이 말을 한 이후의 장면을 표현한 것이다. 복음서에 따르면 화면 가운데에 있는 사람이 예수이고 나머지 12명은 그의 제자임을 알 수 있다. [그림 21]은 돈주머니를 손에 쥐고 있는 사람은 바로 예수를 배반한 제자 유다이다.

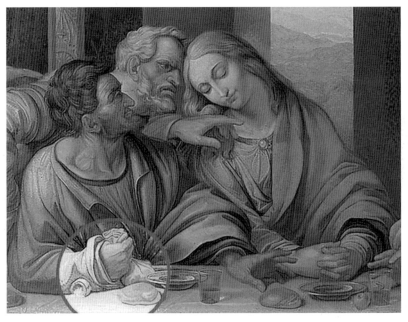

[그림 21] '최후의 만찬'의 일부

또한 테이블 위의 음식은 보통 음식이 아니며 와인은 예수의 피다. 빵은 예수의 몸이다. 화면에서 예수는 왼손으로 음식을 가리키고 있으며 제자들에게 먹게 한다. 이것도 복음서의 이야기이다. 예수는 자신이 배신당했고 자신이 곧 죽을 것을 알고 그는 여전히 자기의 피와 몸을 음식으로 만들어 제자와

세상 사람들이 먹을 수 있도록 하려고 했으며 속죄하기를 원했다. '최후의 만찬'의 예를 통해 보면 작품에 관한 문헌 자료와 당시 사회적 상황을 알아야 비로소 이미지 속의 상징적 의미를 보다 정확하게 파악할 수 있다.

3.1.3 제3단계

최후의 만찬의 창작 배경은 1490년대이다. 다빈치 이전의 최후의 만찬을 모티브로 한 작품들을 비교해보자. [그림 22]는 13세기경의 최후의 만찬이고 아비뇽 프티팔레미술관에 소장되어 있다. [그림 23]은 14세기의 최후의 만찬이고 이탈리아 시에나 대성당 박물관에 소장되어 있다. [그림 22]와 [그림 23]을 보면 이전의 최후의 만찬의 인물들이 정지된 상태이었다. 이는 예술가들이 종교에 대해 경외심을 갖고 있어서 종교의 이미지를 함부로 바꾸지 못했기 때문이다. 15, 16세기의 유럽은 시민 계층의 확대와 르네상스(Renaissance)에 따라 종교가 세속화되었다. 이런 배경에서 다빈치는 최후의 만찬을 창작할 때 실생활의 소재를 참조했고 더욱 활동적이고 생동감 넘치는 인물의 이미지를 표현했다.

[그림 22] 13세기경의 '최후의 만찬'(아비뇽 프티팔레 미술관)

[그림 23] 14세기의 '최후의 만찬'
(1308년~1311년, 두치오 디 부오닌세냐, 이태리 시에나 대성당 박물관)

4. 도상해석학과 주셴진 목판 연화의 연계성

도상 해석학은 도상에 대한 해석을 강조하고 도상의 의미에 주목하는 것
이다. 파노프스키는 역사적 관점으로 작품의 의의를 해석하고, 문헌 자료를
통해 객관적인 평가를 해야 한다는 것을 주장해왔다. 그의 이론은 도상과
관념, 양식과 철학 사이의 문제를 둘러싸고 있다.[30] 파노프스키가 제시한 방

30 Bryson, Norman, Holly, Michael Ann and Keith(1994), 「Visual Culture: Image and

법론은 시각예술에 대한 인문학적 연구로서 역사적 배경을 바탕으로, 특정 시대에 작품의 이미지와 시대적 의미 사이의 관계를 해석하는 것이다. 따라서 도상해석학을 통해 시각 예술에서 표현되는 다양한 세계관을 탐구할 수 있게 된다. 도상해석학은 도상을 통해서 인류사를 이해하는데 중요한 경로를 제공한다. 본 연구는 파노프스키가 제시한 방법론인 도상해석의 3단계를 채택하여 중국 청나라 및 민국시기에 제작된 주셴진 목판 연화를 연구하였다. 다음은 도상해석학과 주셴진 목판 연화의 연계성이다.

첫째, 도상해석학은 도상을 대상으로 해석하는 방법론이다. 목판 연화는 전통적이고 역사적인 의미가 담겨 있는 중국의 시각 예술로 과거 중국 사회를 이해할 수 있는 중요한 이미지 자료이다. 하지만 이미지만 보아서는 중국 청나라와 민국시기의 풍습과 문화를 총체적으로 이해하기에는 무리가 있다. 따라서 도상해석학은 청나라와 민국시기의 풍습과 문화를 이해하기 위한 방법론으로 타당하다.

둘째, 도상해석학은 도상의 모티브를 연구하는 방법이다. 즉 도상의 민족적이고 습관적인 주제나 의미를 연구하고 해석하는 것이다. 주셴진 목판 연화는 중국 민간에서 유행하던 예술로 주제가 풍부하고 강한 민족적인 특성을 지니고 있다. 따라서 도상해석학은 주셴진 목판 연화의 습관적 의미를 해석하는 데 합리적인 방법이다.

셋째, 도상해석학은 역사적 배경을 바탕으로 도상의 시대적 관점을 탐구하는 방법론이다. 본 연구에서 다룬 목판 연화는 청나라와 민국시기의 연화이다. 청나라는 중국의 마지막 봉건왕조(封建王朝)이며, 민국시기는 청나라가 멸망한 후의 시기이다. 이 두 시기는 중국이 봉건사회에서 현대사회로 변모

Interpretations」, Wesleyan University Press, p. xvii.

하는 시기이며, 이 시기에 제작된 연화는 당시 사회의 이데올로기를 반영하고 있다. 따라서 도상해석학의 방법으로 연화의 본질적인 의미를 해석하는 것이 적절한 연구 방법이다.

제3장 주셴진 목판 연화의 이미지 해석

제1절 연화 작품의 선정

1. 선정 기준과 대표성

본 연구는 도상해석학 이론에 기반하여 주셴진 목판 연화의 도상에 대해 해석하고, 해부도의 형식으로 과거 도상의 의미를 재현한다. 제3장의 주요 목적은 대표적인 연화 작품을 선정하여 도상해석학의 제1단계 '전 도상학적 기술'과 제2단계 '도상학적 분석'을 채택하여 연화에 숨겨져 있는 중요하고 흥미로운 의미를 도출하는 것이다. 이를 통해 연화 해부도의 제시를 위한 기초자료를 제공하고자 한다. 연화 이미지의 대표성, 객관성, 신뢰성을 확보하기 위하여 이미지 선정기준을 다음과 같이 설정한다.

첫째, 전통성: 구판(舊版)으로 만든 연화를 선택한다. 구판은 연화의 원본을 가리킨다. 현재 국가가 발견한 구판은 중국 청나라(1636년~1912년)와 민국 시기(1912년~1949년)에 제작된 것이다. 현대에는 연화 전승자들이 연화 원본을 참고하여 다시 복각한 연화가 있는데 아무리 기예가 뛰어난 연화 작가라도

목판을 다시 복각할 때 이미지의 변형이 생기는 것을 피할 수 없다. 따라서 연화 이미지의 진실성을 확보하기 위해 구판(舊版)으로 인쇄된 연화 원본을 선정한다.

둘째, 인지도: 연화에 나타난 인물은 인지도가 있어야 한다. 당시 사회적 배경에서 높은 인지도가 있는 연화 인물을 고려하여 선정한다. 예를 들어 진청(秦瓊), 위치공(尉迟恭)은 과거의 유명한 장군이었다. 또한 현대의 대중들이 연화 인물에 대한 인지도를 고려한다. 연화의 이미지가 오래되었지만, 일부 인물이나 스토리는 중국인들의 마음속에 남아 있다. 예를 들어 연화 작품 '샹관쌰차이(上關下財)' 속의 관우(關羽)는 현대에도 여전히 중국인들에게 신봉되고 있고 다른 연화에 비해 인지도가 높다.

셋째, 활용성: 국가 및 지방 문화단체가 인정하고 응용한 연화 작품을 중심으로 선정한다. 현대에는 주셴진 목판 연화의 이미지가 국가나 지방 정부의 인증을 받고 많은 문화 활동에서 활용되고 있다. 예를 들어서 2008년에는 국가우체국은 '위치공(尉池恭)', 산냥자오즈(三娘教子), 만자이얼꾸이(滿載而歸) 등 작품을 선정하여 우표를 발행하였다. 현재 카이펑시 박물관에 전시되어 있는 연화 작품과 판매하고 있는 연화 작품, 연화 그림책들 등이 있다. 이 작품들은 박물관 전문가단체의 연구와 토론을 거쳐 선정되기 때문에 그들의 대표성을 참고할 수 있다. 또한 연화 '텐어파이(天河配)'와 '따오시엔차오(盜仙草)'와 관련된 이야기는 현대의 애니메이션, 영화, 드라마 등 영역에 응용되기 때문에, 이 작품들의 활용성이 높다. 이와 같은 기준으로 연구 이미지를 선정한다.

2. 선정 과정

연화 작품의 선정 과정은 다음과 같다.

첫째는 연화 작품의 수집이다. 주셴진 목판 연화 작품을 수집하기 위해 연화와 관련된 서적을 참고하여 목판 연화의 도상 자료를 208장 수집했다. 본 연구에서 참고한 서적은 『中國古板年畫珍本-河南卷』과 『中國木版年畫代表作-北方卷』이다. 이 서적들은 국가의 지원을 받은 프로젝트이다. 21세기 초, 국가의 지원을 받아 전문가팀이 주셴진 목판 연화를 수집하여 감별하고 이 서적들을 얻은 그래픽 자료를 바탕으로 책을 편찬했다. 따라서 『中國古板年畫珍本-河南卷』과 『中國木版年畫代表作-北方卷』에 있는 연화 작품들은 업계 전문가들의 반복적인 비교와 토론을 거쳐서 선정된 작품이므로 연화의 대표성과 전문성을 잘 표현한 작품들이다. 또한 현장 조사를 통해 원천 자료를 수집했다. 한편으로는 카이펑박물관에 방문하여 현재 관내에 전시되고 있는 도상 자료를 34장 수집했다. 다른 한편으로는 주셴진 목판 연화의 국가급 전승자가 운영하는 개인 박물관에 방문하여 연화 작품을 46장 수집했다. 이러한 조사를 통해 연화 작품을 298장 수집하였다. 중복된 작품을 제외하고 합계 56장 연화를 수집했다. 이 밖에 전문가를 방문하여 본 연구의 선정기준에 대해 전문가의 의견을 수렴하고 선정기준의 객관성과 구체성을 확보했다. <표 5>는 연화 자료의 수집 기간 및 방법이다.

<표 5> 연화 자료의 수집 기간 및 방법

구분	기간	수집 방법	수집 내용
문헌 자료	2022.5.1.~5.30	주셴진 목판 연화와 관련된 서적을 참고하여 연화 작품을 수집	연화 작품을 208장 수집

원천 자료	2022.6.14.~6.21	카이펑박물관에 방문하여 연화 작품을 수집	박물관에 전시 중인 연화 작품을 34장 수집
	2022.6.14.~6.21	국가급 주셴진 목판 연화 전승자의 개인 박물관에 방문하여 연화 작품을 수집	박물관에 전시 중인 연화 작품을 46장 수집
합계		56장(중복된 작품을 제외)	

둘째, 연화 작품을 주제에 따라 분류했다. <표 6>와 같이 카이펑박물관은 주셴진 목판 연화를 주제에 따라 문신(門神), 신상(神像), 길상(吉祥), 희곡(戱曲) 네 가지로 분류했다. 본 연구에서는 연화 작품을 박물관의 분류 기준에 따랐다.

<표 6> 주셴진 목판 연화의 분류

분류	설명
문신(門神)	문신이란 문에 있는 수호신이다. 민중들에게 가장 사랑받는 신 중 하나다. 중국인들은 문신 연화를 대문에 붙여서 가문(家門)을 보호하기 원했다.
신상(神像)	신상이란 신의 초상화이다. 중국인들은 평안을 지켜줄 초자연적인 능력을 갈망해서 신을 창조했다. 중국인들은 집에서 제사할 때 신상 연화를 집에 붙이고 제사를 진행했다.
길상(吉祥)	길상이란 운수가 좋은 것을 의미한다. 중국인들은 새해에 길상 연화를 집안에 붙이고 새해를 경축하고 더 나은 삶에 대한 기대를 표현했다.
희곡(戱曲)	희곡이란 중국의 전통극이다. 중국인들은 희곡의 이야기를 연화에 표현하고 희곡 연화를 집에 붙여서 감상하고 오락을 즐겼다.

세 번째, 4가지 연화 분류 중 대표적인 작품을 선정하는 것이다. 먼저 수집된 각 연화에 대한 작품명, 출처, 제작 연도, 산지 등 기본 정보를 정리하여 작품과 관련된 기본 배경 조사를 진행한다. 다음으로 수집된 연화를 선정 기준에 근거하여 선정한다. 구체적으로 연화가 고판(舊版)으로 인쇄된 것인

가? 연화에 표현된 인물이 유명한 인물인가? 연화의 이미지나 이야기는 현대에도 적극적으로 활용되고 있는가? 이상의 기준에 따라 연화를 선정하여 연구한다. 연화 작품을 균형적으로 선택하기 위해 본 연구에서는 4가지 분류 중 3장씩 작품을 선정하고 총 12장 작품에 대해 해석한다. <표 7>은 최종 선정된 연화 작품과 선정 이유이다.

<표 7> 선정된 연화 작품과 선정 이유

구분	선정된 연화 작품		
문신 (門神)			
선정 기준	1) 전통성(古板): O 2) 인지도: O 3) 활용성: O	1) 전통성(古板): O 2) 인지도: O 3) 활용성: O	1) 전통성(古板): O 2) 인지도: O 3) 활용성: O
신상 (神像)			

구분	선정된 연화 작품		
선정 기준	1) 전통성(古板): O 2) 인지도: O 3) 활용성: O	1) 전통성(古板): O 2) 인지도: O 3) 활용성: O	1) 전통성(古板): O 2) 인지도: O 3) 활용성: O
길상 (吉祥)			
선정 기준	1) 전통성(古板): O 2) 인지도: O 3) 활용성: O	1) 전통성(古板): O 2) 인지도: O 3) 활용성: O	1) 전통성(古板): O 2) 인지도: O 3) 활용성: O
희곡 (戲曲)			
선정 기준	1) 전통성(古板): O 2) 인지도: O 3) 활용성: O	1) 전통성(古板): O 2) 인지도: O 3) 활용성: O	1) 전통성(古板): O 2) 인지도: O 3) 활용성: O

제2절 문신(門神) 연화의 해석

문신(門神)은 주셴진 목판 연화 중 가장 오래된 이미지이다. 문신(門神)이란 대문에 있는 신이고 악귀를 쫓고 가족을 보호한다고 여겨졌다. 문신의 이미

지는 보통 역사적 영웅이나 전설 속의 인물이다.[1] 이 장에서는 대표적인 작품인 '위치공 장군(尉遲恭將軍)', '친총 장군(秦瓊將軍)', '종퀘이(鍾馗)'에 대해 해석한다. '위치공 장군(尉遲恭將軍)'과 '친총 장군(秦瓊將軍)'은 당시 문신 연화에서 가장 유행했던 인물이었다.[2] 또 '종퀘이(鍾馗)'는 당(唐)나라 때 문신으로 등장했고 역사가 깊고 대표성이 있다. <표 8>은 연화 작품의 기본 정보이다.

<표 8> 연화 작품의 기본 정보

이미지	정보	내용
	작품명	위치공 장군(尉迟恭將軍)
	용도	악마를 쫓아내다
	사이즈	29 * 21cm
	시기	청나라 (1636년-1912년)
	사용 장소	대문

1. 연화 '위치공 장군(尉迟恭將軍)'

작품명은 '위치공 장군'이다. 이 연화는 한 쌍으로 집 대문 좌우에 붙여서 사용하였다. 대문의 왼쪽에는 위치공(尉迟恭, 당나라 장군, 585년-658年) 장군의 이미지를 붙이고, 오른쪽에는 친총(秦琼, -638년) 장군의 이미지를 붙였다.

1 풍지차이(馮驥才), 『中國木版年畫代表作-北方卷』, 靑島出版社, 2013, p.9.
2 버송년(薄松年), op. cit., 2008, p.115.

그들은 모두 당나라의 유명한 장군이었다. 중국인들은 이 작품을 대문에 붙여 악마를 쫓아내고 가족을 보호하기 원했다.

1.1 전 도상학적 서술

앞서 언급한 도상학의 방법으로 서술하면 다음과 같다. <표 7>과 같이, 연화는 한 남자가 말을 타고 있는 장면을 표현했다. 남자의 얼굴에는 문양과 색채가 그려져 있고, 남자의 옷은 복잡하며 장식품이 많이 달려 있다. 그는 양손에 무기를 들고 있고, 팔을 휘두르고 소매가 바람에 날리는 것으로 인물의 생동감을 표현하고 있다. 또한 연화 속 그가 타고 있는 말은 눈빛이 매섭고, 앞발을 들어 올리며 달리는 모습이다. 따라서 전체적으로 연화 속 이미지는 늠름한 자태를 보여준다.

1.2 도상학적 분석

위 연화를 이해하기 위해서는 연화 속 인물의 이야기를 살펴볼 필요가 있다. 위치공은 당나라의 장군이다. 그는 강직한 성격으로 황제에 대한 충성심이 강했으며, 무예가 뛰어났기 때문에 후에 도교(道教)에서는 그를 문신(門神)으로 삼았다. 청나라의 『三教源流搜神大全』에 따르면 당태종(唐太宗) 이시민(李世民)이 자신의 아버지를 도와서 권력을 쟁탈할 때 무수한 살인을 저질렀기 때문에 말년에는 밤마다 악귀에 시달려 잠을 이루지 못했다. 그리하여 위치공과 친충 두 장군이 매일 밤 문 앞에 서서 황제를 지켰고, 결국 황제는 악몽을 꾸지 않게 되었다. 이러한 두 장군의 공을 기리기 위해 황제는 화공(畫工)에게 두 사람의 그림을 그려 궁문에 걸어두도록 했다.[3] 이후 점차 민간의 숭배를 받게 되었으며, 많은 사람들은 그들을 수호신으로 여기고 연화에 적

용했다. 다음으로 도상학적 분석 방법으로 [그림 24]에서의 각 구성 대상에 대해 분석하고 해석한다.

[그림 24] 연화 작품의 구성 대상
출처: 연구자가 만든 그림

1.2.1 얼굴

위치공의 얼굴은 중국 전통 희곡에서 검보(脸譜)의 예술 양식을 도입했다.

3 예더회이(叶德辉)(清末), 『三敎源流搜神大全』, 上海古籍出版社, 1990.

검보(脸谱)는 희곡에서 각종 안료를 배우 얼굴에 그려 넣는 것으로, 인물의 얼굴 조형과 성격적 특징을 표현하는 특수한 도안을 가리킨다.[4] 우선 인물의 눈 부분을 보게 되면, 인물의 눈은 가늘고 길며 눈꼬리는 올라간 형상을 띠고 있다. 이러한 눈 모양을 중국에서는 봉황눈(丹鳳眼)이라고 한다. 봉황눈의 특징은 가늘고 눈의 앞머리가 아래로 향하고 있으며, 눈초리는 위로 향하는 것이다. 또한 눈동자와 흰자위의 비율이 적절하고, 눈꼬리는 눈 밖으로 뻗어 나갔다. 이는 중국에서 매력의 상징으로 여겨졌다. 최초에 봉황눈은 청나라 소설 『紅樓夢』에서 비롯되었다. 이 소설에서는 봉안을 가진 인물을 영리하고 유능한 사람으로 표현했다. 관우(关羽)의 눈도 봉안이었다. 관우는 위무(威武), 충의(忠毅), 용감(勇敢) 등의 매력을 지니고 있으며 봉안은 지혜와 능력의 상징으로 자리매김하게 되었다. 관우의 형상은 후세에 큰 영향을 미치게 되었으며, 그의 눈은 후대의 많은 사람들에게 추앙을 받게 되었다. [그림 25]는 관우와 회곡 인물의 봉황눈 이미지이다.

[그림 25] 영웅 관우와 회곡 인물의 봉황눈 이미지
출처: 중국 사찰 초상 데이터베이스, http://diglweb.zjlib.cn, (2022.6.10.)

4 황덴치(黃殿祺), 『中國戱曲臉譜』, 中國戲劇出版社, 1994, p.67.

청나라 시기에 사람들은 남자가 봉황눈을 지니고 있으면 반드시 높은 벼슬을 오른다는 관념을 가지고 있었다.[5] 따라서 이러한 관객의 취향에 부합하기 위해 희곡 배우들은 메이크업을 통해 봉황눈의 모습을 표현했다. 연화에서 봉황눈은 주로 빨간색(C:0 M:79 K:76 Y:0)으로 눈꺼풀을 장식하고 있다. 이것은 희곡 배우의 눈 화장에서 유래한 것으로, 연화 인물의 정기(正氣)를 표현하기 위해서이다. 그뿐만 아니라 봉황눈은 미감(美感), 지혜, 능력 등 긍정적인 의미의 상징으로 많은 연화에서 응용되었다.

[그림 26] 희곡의 십자문 얼굴 및 위치공의 형상
출처: (리멍밍)李孟明, 『臉譜流變圖說』, 南開大學出版社, 2009.

연화 중 위치공의 얼굴은 희곡의 '십자문(十字門)'이라는 얼굴 형태에서 유래했다. '십자문'은 물감으로 이마에서 코끝까지 선을 그려 얼굴에 횡으로 그어진 가로 선과 '十(열십자)'을 이루도록 한 얼굴 조형이다. 희곡에서는 외모가 마음에 의해 결정된다는 관점을 중시하기에 얼굴의 미(美)와 추(醜)로 인물의 선(善)과 악(惡)을 표현한다. [그림 26]과 같이 십자문 얼굴은 좌우대칭이 특징인데 중국에서 대칭은 조화롭고 통일한 미감을 의미하기 때문에 희곡에

5 증궈판(曾国藩)(淸末), 『冰鑒注评』, 中州古籍出版社, 1954, p.145.

서는 여러 인물들을 십자 얼굴 조형으로 표현하는 것이다. 따라서 목판 연화에서 얼굴에 그려진 '십자문'은 위치공의 정직하고 단정한 성격을 상징한다. 얼굴의 색채는 붉은색(C:0 M:85 Y:91 K:0)과 검은색으로 장식되어 있는데, 이는 전통 희곡에서 검은색은 정직을 상징하고, 붉은색이 충의를 상징하기 때문이다.[6] 따라서 작가는 봉안과 십자문 조형 그리고 붉은색과 검은색을 통해 위치공이 가진 충의(忠義)의 특성을 표현하였다.

1.2.2 무기

연화에서 위치공이 두 손에 들고 있는 것은 그의 무기인 강편(鋼鞭, 쇠로 만든 채찍)이다. 중국 역사에서는 많은 유명한 장군들이 채찍을 사용했는데, 그중에 위치공 장군도 포함되어 있다. 이 무기는 칼과 비슷하여 근접 격투에 적합하지만, 강편은 주로 갑옷을 격파하기 위한 것으로 이 무기는 보통 13단이 있다. 살상력을 늘리기 위해 무기는 층층이 볼록하게 솟아 있고 앞뒤 굵기가 일치하고 끝이 뾰족한 디자인이다. 소설에서는 강편은 위치공의 전속 무기로, 위치공의 신분을 나타낼 수 있는 대표적인 물건이다. 또한 강편은 위치공의 강력한 힘을 표현하고 있다.

1.2.3 말

창과 칼로 싸우던 시대에 장군들에게 있어 말은 매우 중요한 역할을 하였다. 연화에서 위치공이 타고 있는 말은 오추마(乌雕马)인데, 오추마는 명나라 소설 『西汉演义』에서 처음으로 언급되었다. 소설에서 오추마는 항우(项羽, 중

6 리멍밍(李孟明), 『臉譜流變圖說』, 南開大學出版社, 2009, p.27.

국 고대의 장수이자 정치가)가 타던 말이었다. 이 말은 속도가 빠를 뿐만 아니라 도약력이 매우 뛰어나 구름 위를 달리는 말(踏雲烏騅馬)이라고 불렸다. 전설에 따르면 항우가 죽은 후 주인에 대한 충성심이 강했던 오추마는 강에 뛰어들어 죽게 되고, 세상 사람들은 이러한 말의 충성심에 감동하여, 오추마를 충의의 상징으로 여겼다. 이후 청나라의 소설『說唐演義』에서 오추마는 위치공이 타는 말로 등장했다. 소설에서 오추말의 등에 있는 털은 마치 보름달처럼 하얗고, 그의 온몸은 검은 비단결처럼 새까맣다고 묘사되었다. 따라서 연화에서 말의 털은 노란색, 말의 몸은 명도가 어두운 보라색(C:96 M:98 Y:38 K:4)으로 표현하고 있으며, 이는 소설에 묘사한 내용과도 일치하다. 또한 작가는 말 목뒤의 털을 물결무늬로 표현함으로써 연화의 장식성을 더했다.

1.2.4 옷

목판 연화에서 위치공이 착용한 옷의 형상은 주로 소설에서 비롯되었다. 명나라 소설『西遊記』에서는 위치공의 옷에 대해 머리에는 금색 투구를 쓰고, 몸에는 용의 비늘과 같은 갑옷을 입고 있으며, 가슴에는 호심징(護心鏡, 가슴 쪽에 호신용으로 붙이는 구리 조각) 그리고 허리 부분에는 사자 문양이 있는 벨트가 있다고 묘사한 바 있다.[7] 목판 연화에서 위치공의 형상은 소설에서 묘사한 것과 일치한다. 위치공이 쓴 모자는 봉시회(鳳翅盔, 봉황의 날개로 꾸민 투구)로, 이 모자의 양쪽에는 봉황의 날개와 같은 장식물이 달려 있는 것이 특징이다.

7 우저영은(吳承恩), 『西游记』, 人民文学出版社, 1990, 제10회. (원문: 头戴金盔光烁烁, 身披铠甲龙鳞, 护心宝镜祥云, 狮蛮收紧扣, 绣带彩霞新.)

[그림 27] 역사 문헌과 회화에서 봉시회(鳳翅盔)의 이미지
출처: 증젠둬(郑振铎), 『中國古代版畫總刊』, 上海古籍出版社, 1988.

[그림 27] 중 ①은 송나라의 군사 문헌 『武經總要』에 나타난 봉시회이다.
②는 명나라의 '倭寇圖卷'이다. 그중에 봉시회를 쓰고 있는 장군이 있었다.
이와 같이 봉시회는 장군의 전유물이었다. 연화 속 봉시회는 [그림 27]의
봉시회와 비슷하게 화려하며 색상이 선명하다. 작가는 노란색(C:3 M:31 Y:90
K:0)을 채택하여 투구가 황금으로 만든 것을 표현했다. 하지만 전쟁터에 장군
의 투구는 소박한 조형이었다. 금빛으로 빛나는 투구는 눈에 쉽게 띄고 공격
받기 쉽다. 연화 작품에 나온 봉시회는 예술화된 이미지이다. 작가는 이런
아름답고 고귀한 봉시회의 형상을 통해서 위치공의 장군 신분과 힘을 상징적
으로 표현했다.

또한 인물의 가슴과 팔다리의 관절에는 갑옷이 있는데, 이 갑옷의 조형은
물고기 비늘과 비슷해서 비늘갑(魚鱗甲)이라고 한다. 이 갑옷은 유연성이 있
고 방어 기능이 강하다. 목판 연화는 물결무늬와 삼각형을 통해 비늘갑의
조형을 표현했다. 이 밖에 인물 가슴에 있는 'X' 모양의 노란색 부분은 소설
에 나온 호심징(護心鏡)이다. 작가는 봉시회(鳳翅盔), 비늘갑(魚鱗甲), 호심징(護
心鏡)을 통해서 위치공의 장군 형상을 표현했다.

1.2.5 타이포그라피(문자)

화면에는 왼쪽에 '노점(老店)'이라는 글씨가 있다. 이는 오래된 가게라는 뜻이다. 작가는 연화 가게의 이름을 연화의 옆 부분에 넣어 작품의 출처를 표현했다. 특히 당시 유명했던 큰 연화 가게들은 연화 작품의 출처를 표시하야 자신의 브랜드를 홍보하였다. 연화 중 글씨는 해서체(楷書)로 글씨의 형태가 반듯하고, 획이 곧다는 특징이 있다. 이 글씨체는 당시 성행했던 글씨체이고 글씨의 자형이 곧아서 조각하기 편리하기도 하다. 상술한 원인으로 인해 주셴진 목판 연화의 글자는 모두 해서체로 표현하였다.

2. 연화 '친총 장군(秦瓊將軍)'

<표 9> 연화 작품의 기본 정보

이미지		정보	내용
위지공 장군	진경 장군	작품명	친총장군 (秦瓊將軍)
		용도	악귀를 몰아내다
		사이즈	37 * 25cm
		시기	민국(民國, 1912년-1949년)
		사용 장소	대문

작품명은 '친총 장군'이다. 앞에서 언급한 것과 같이 친총과 위치공은 모두 당나라의 건국(建國) 장군이다. 그들은 모두 설화에서 당나라 황제를 도와주고 악귀를 쫓아냈다. 위치공과 친총은 카이펑 지역에 유행하던 문신(門神)이

다. <표 8>과 같이, 중국 백성들은 위치공 장군과 친총 장군의 이미지를 대문에 붙여서 악귀를 몰아내기를 원했다. <표 9>에는 위치공 장군이 왼쪽에 있고, 친총 장군이 오른쪽에 있다. 본 연구는 아래에서 오른쪽에 있는 친총 장군을 중심으로 해석한다.

2.1 전 도상학적 기술

전 도상학 방법으로 기술하면 다음과 같다. 화면 속에 한 남자가 서 있다. 남자의 얼굴에는 붉은색 메이크업이 그려져 있다. 인물의 몸이 우람하고 팔이 굵다. 남자의 옷 장식품들이 많으며 모자와 신발의 스타일도 화려하다. 또 인물의 뒤에는 많은 깃발들이 있다. 남자의 양손에 검을 들고 있고, 허리에는 화살을 달고 있다. 전체적으로 보면 이 남자는 몸에 많은 무기를 가지고 있으며, 남자가 전투를 하고 있는 것으로 추측할 수 있다.

2.2 도상학적 분석

[그림 27]과 같이 다음은 도상학적 분석 방법으로 친총 장군의 얼굴, 옷, 깃발, 무기 네 가지 부분에 대해 해석한다.

2.2.1 얼굴

친총의 눈은 봉황눈이고 얼굴 조형은 희곡 속 십자문(十字門) 얼굴이다. 친총의 눈에 대해서 소설 『西遊記』에는 친총의 봉안이 하늘로 향하여 보고, 별이 친총의 눈을 보면 두려워한다고 언급했다.[8] 따라서 연화의 봉안은 친총의 기세와 위엄을 나타내고 있다. 친총의 얼굴 형상에 대해 명나라의 소설

깃발

얼굴

무기

옷

[그림 28] 연화의 구성대상

『隋史遺文』에는 친총의 얼굴은 보름달처럼 희고 풍만하며 늠름하고 몸은 산처럼 크고 안정적이며, 수염 다섯 개가 있고 펄럭이며 범접할 수 없는 살기를 뿜어낸다고 묘사했다.[9] 따라서 친총의 봉안, 수염 등 조형이 모두 소설에서 나왔다고 할 수 있다.

8 우저엉은(吳承恩), Op. cit., 1990, 제10회. (원문: 這一個鳳眼朝天星斗怕)

9 (윤유링)袁于令(明), 『隋史遺文』中州古籍出版社, 2001, pp.27-28. (원문: 面如月满, 身若山凝。飄飄五柳长髯, 凛凛一腔杀气.)

색채 측면에는 볼 때 친총의 얼굴은 붉은색(C:35 M:100 Y:100 K:2)이 가장 큰 비중을 차지했다. 그 이유는 붉은색이 중국에서 피와 관련이 있으며 피는 생명을 대표하므로 중국인들은 붉은색이 사악한 세력을 물리치고 악을 제거할 수 있다고 믿었기 때문이었다. 유가사상(儒家思想)에 의하면 붉은색은 정색(正色)[10]이고 정정당당(堂堂正正)이라는 의미가 있다. 희곡에서는 '붉은 얼굴의 인물은 나쁜 인물이 없다'는 속담이 있다. 붉은색은 이런 적극적 의미를 보여주며, 친총의 충의(忠義) 품성을 상징적으로 보여준다. 같은 이치로 인물의 손도 붉은색으로 표현했다.

2.2.2 옷

친총의 옷에 대해 『隋史遺文』에는 친총이 봉시회(鳳翅盔)를 쓰고 있으며 은빛의 비늘 갑옷을 입었다고 묘사되었다.[11] 또 『西遊記』에는 친총과 위치공의 옷 스타일이 비슷하고 두 사람이 모두 금색 투구(頭盔)와 용린(龍鱗) 갑옷, 호심징(護心鏡), 사자옥대(옥으로 상감한 허리띠)를 착용하였다고 기술했다.[12] 따라서 친총의 옷은 소설에 근거하여 창작되었다.

10 공자(孔子)는 『논어·양품(論語·陽貨)』에서 사악한 자주색은 붉은색을 억압한다고 언급하였고 악이 정의를 억압하는 것을 비유했다. 중국 유교(儒敎) 문화에서 붉은색은 정의의 상징임을 알 수 있다.
11 (윤유링)袁于令(明). Op. cit., pp.27-28.
12 우저영은(吳承恩)(明), Op. cit., 1990, 제10회.

[그림 29] 봉시회(鳳翅盔)와 산문갑(山紋甲)의 이미지
출처: (증전둬)郑振铎. 『中国古代版画丛刊』, 上海古籍出版社. 1988.

친총 장군이 입고 있는 갑옷은 주로 비늘갑(鱼鳞甲)과 산문갑(山紋甲) 두 종류이다. 친총의 관절(關節)에 있는 갑옷은 산문갑(山紋甲)이다. 이 갑옷의 조형은 한자 '산(山)'의 모양과 비슷하고 마름형 갑옷(甲片)으로 구성되어 있다. 인물의 배 양쪽의 갑옷은 비늘갑(鱼鳞甲)이다. 갑옷의 형태가 물고기의 비늘과 비슷하다. 비늘갑(鱼鳞甲)은 활의 충격을 분산시킬 수 있기 때문에 연화에서 비늘갑이 인물의 복부, 가슴 등 급소(강타하면 즉시 졸도하거나 죽게 되는 위험한 부위)에 위치하고 있다. 산문갑과 비늘갑은 제작이 까다롭고 제작 기간이 길기 때문에 대장군만이 착용할 수 있다. 전장에는 장군의 갑옷이 위부터 아래까지 전신을 덮고 무게가 40, 50근 정도에 달해 희곡에서 직접 갑옷을 사용하면 불편하다. 이를 가볍게 하기 위해서 희곡에서는 갑옷의 문양을 참고하여 표현하였다.[13] 연화 중 친총의 갑옷은 희곡의 옷 양식이다. 진실한 갑옷이 아니라 갑옷의 문양만 추출해서 옷에 적용한 것이다. [그림 29]는 군사 문헌 『武經總要』에 나온 봉시회(鳳翅盔)와 산문갑(山紋甲)의 이미지이다.

13 쉬모윤(徐慕云), 『梨园外纪』, 三联书店, 2006, p.122.

제3장 주셴진 목판 연화의 이미지 해석 **91**

친총의 허리띠는 소설 『西遊記』에서 '사만유대(獅蠻玉帶)'라고 불렸는데 사자 문양의 옥을 박은 허리띠로 고위급 장군이 사용하던 허리띠이다.[14] 이 허리띠는 희곡에서 '유대(玉帶, 옥 벨트)'라고 부르는데, 황제나 지위가 높은 관원(官員)만 착용할 수 있었다. 친총의 허리띠 가운데에 있는 네모난 형태를 옥돌로 이해할 수 있다. 소설에서든 희곡에서든 연화에서든 이 허리띠는 지위의 상징이다.

2.2.3 깃발

친총 뒤에는 깃발이 있다. 이는 중국 전통 희곡에서 장군 배역의 중요한 장식품이다.[15] 이 깃발의 원형은 전쟁에서 장군이 호령했던 '영기(令旗)'이다. 한 무대에 천군만마(千軍萬馬)를 수용할 수 없어서 장군의 위풍(威風)을 표현하기 위해 몇 가지 깃발로 장군이 병사(士兵)를 통솔하는 기세와 힘을 상징한다. [그림 30]과 같이, 왼쪽의 그림은 청나라 소설 『绣像说唐全传』에 등장하는 친총의 이미지이다. 친총 뒤에는 삼각형의 깃발이 좌우 균등하게 분포됐다. 오른쪽의 그림은 청나라 희곡 그림 '陽平關'이다. 인물 뒤에는 네 가지 깃발이 좌우에 균등하게 꽂혀 있다. 연화 중 깃발은 [그림 30] 중 깃발의 이미지와 비슷하고 가장자리가 톱니 모양이고 컬러풀한 리본이 있다. 또 깃대 꼭대기에는 술(穗, 깃발 따위의 장식)이 달려 있고 컬러풀한 리본도 있어 장식성이 강하다.

연화에는 네 개의 깃발이 있다. 그 이유는 다음과 같다. 네 가지 깃발의

14 우저영은(吳承恩), Op. cit., 제10회. (원문: 獅蠻收緊扣.)
15 상하이이수연구소(上海艺术研究所), 중국희곡협회상하이분회(中国戏剧家协会上海分会). 『中国戏曲曲艺词典』, 上海辞书出版社. 1981, p.154.

경우 좌우 두 개씩의 깃발을 상하(上下)로 어긋나게 분포하면 입체감과 대칭미를 동시에 표현할 수 있다. 깃발이 두 개이면 적어서 시각적인 효과가 풍성하지 않고 6개나 8개의 깃발은 양이 많고 공연할 때 엉키기 쉽다. 또한 연화 중 깃발의 형태는 삼각형이다. 그 이유는 희곡 배우가 연기할 때 삼각형의 깃발은 펄럭이면서, 동태적인 시각 효과를 표현할 수 있기 때문이다. 따라서 깃발의 수량과 삼각형 형태는 모두 생동적인 시각적 효과를 표현하기 위해 디자인된 것이다.

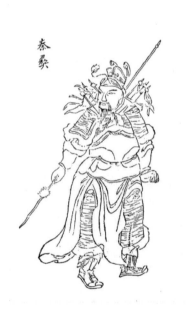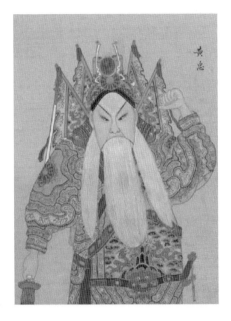

[그림 30] 청나라 소설의 친총 이미지와 희곡 그림(깃발 조형 참고)
출처: 상하이구지출판사(上海古籍出版社), 『古板小说集成』, 上海古籍出版社, 1994.

2.2.4 무기

친총의 무기는 간(鐧)으로 구리나 철로 만든 채찍이다. 칼처럼 날카로운 칼날로 피해를 주기보다 간(鐧)은 갑옷에 대한 살상력이 뛰어나다. 간(鐧)은 기병(騎兵)이 사용하던 무기였고 말을 타고 속도를 높여 사용하여 상대방의 갑옷을 강하게 타격할 수 있었다. 간(鐧)의 조형은 앞쪽은 가늘고 뒤쪽은 굵고, 무기의 무게 중심이 뒤쪽에 있어서 유연하게 사용할 수 있다. 이 무기는 검과 칼에 비해 무게가 더 무겁기 때문에 힘이 있어야 사용할 수 있다. 따라서 이 무기는 친총 장군의 힘의 상징이다.

『三教源流搜神大全』에는 친총이 허리에 화살, 활, 간(鐧)을 달고 있다고 묘사했다.[16] 연화 중 친총의 허리 왼쪽에는 화살이 달려 있으며, 오른쪽에는 간(鐧)과 화살통이 달려 있다. 연화 작가는 장식성과 상서로운 의미[17]를 더하기 위해 화살통을 물고기의 형태로 디자인하였다. '魚(물고기)'자와 '餘(남기다)'자의 발음이 모두 'yu'이고 음을 맞추기 때문에 물고기는 부유(富裕, 재물이 썩 많고 넉넉함)를 의미한다. 중국에는 '년년유여(年年有餘)'라는 새해 덕담이 있는데 이는 해마다 풍년이 들어 살림이 넉넉하다는 뜻이다. 따라서 물고기 모양의 화살통은 풍요와 부의 상징이다. 이 화살통을 통해 작가가 당시 백성의 선호에 따라 연화 속의 이미지를 디자인한 것을 알 수 있다.

16 우저엉은(吳承恩). Op. cit., (원문: 腰帶鞭鐧弓箭)
17 『史记·周本』에서 물고기를 상서로 언급했다. (쓰마첸(司馬迁)(西汉), 『史记·天官』, 吉林大学出版社, 2011.) 그 밖에 중국에서는 잉어가 용문(龍門)만 건너면 진전한 용이 된다는 전설이 있는데, 물고기가 승진과 성공의 상징이다. 또한 물고기의 생식 능력이 매우 강하기 때문에 자식이 많다는 의미도 있다. 종합적으로 물고기는 다양한 길상의 의미를 내포하고 있고 고대 중국인들은 물고기 문양을 각종 장식품에 응용했다.

3. 연화 '종퀴이(鍾馗)'

<표 10> 연화 작품의 기본 정보

이미지	기본 정보	내용
	작품명	종퀴이(鍾馗)
	용도	악귀를 몰아내다
	사이즈	30 * 26cm
	시기	청나라 (1636년-1912년)
	사용 장소	집안 벽

3.1 전 도상학적 기술

<표 10>과 같이 화면에 한 남자의 머리가 표현되어 있다. 남자는 눈을 부릅뜨고 입을 크게 벌려 이빨을 드러내 험악한 표정을 짓고 있다. 남자의 얼굴은 보라색(C:62 M:99 Y:51 K:12)으로 괴상한 시각적 효과를 나타냈다. 그리고 이 사람은 구레나룻이 나 있고, 수염이 무성하다. 남자가 쓰고 있는 모자에는 복잡한 무늬가 많이 있다. 그는 왼쪽에 붓(毛筆)을 들고 오른쪽에는 두루마리(卷軸, 고대의 서책 형식)를 들고 있다.

3.2 도상 학적 분석

우선 인물의 이야기에 대해서 이해한다. 연화 인물의 이름은 종퀴이(鍾馗)

얼굴

모자

문자

붓과 두루마리

[그림 31] 연화의 구성대상

이고 전설에서 그는 귀신을 잡을 수 있는 능력이 있었다. 종퀴이에 관한 이야기는 송나라 심괄(沈括, 1031년~1095년)의 『梦溪笔谈』에 기록되었다. 당나라 황제 당현종(唐玄宗) 이융기(李隆基)는 병을 앓아 오랫동안 완치되지 않았는데 어느날 밤 꿈속에서 용모가 흉악한 남자를 보았다. 그 남자는 귀신(鬼神)을 잡았고 눈알을 파서 잡아먹었다. 남자는 종퀴이라고 자칭했고 황제를 위해 천하(天下)의 귀신을 제거하겠다고 맹세했다. 잠에서 깨어나 곧 병이 완쾌되자 황제는 궁정화가(宮廷画家) 오도자(吳道子)에게 명하여 종퀴이가 귀신을 잡

는 장면을 그려서 황궁(皇宮)에 걸어서 귀신을 쫓아내기를 원했다. 또 매년 새해에는 황제는 관원(官員)들에게 종퀴이의 그림을 선물했다.[18] 이에 따라 종퀴이는 당나라 때 귀신을 잡는 신으로 자리를 잡았다. 이어서 민간에서도 새해에 종퀴이의 그림을 집에 붙여 복을 빌고 악을 쫓아내기 원했다. [그림 31]은 종퀴이의 얼굴, 모자, 붓과 두루마리(卷軸), 글자 네 가지 부분이다.

3.2.1 얼굴

종퀴이의 얼굴에 대해 청나라 소설『鍾馗全傳』에는 종퀴이가 요괴처럼 생겼다고 언급했다. 종퀴이는 어렸을 때부터 문무를 두루 겸비(文武双全)했기 때문에 재능이 뛰어났다. 하지만 경성(京城)에 시험을 보러 갈 때는 흉악한 외모로 낙선(落選)했다. 이에 종퀴이는 분개해서 황궁의 계단에 부딪혀서 자살했다.[19] 스토리를 통해 종퀴이의 얼굴 특징은 용모가 흉악하다는 것을 알 수 있다. 중국 민간에서는 종퀴이가 표범 머리와 동그란 눈(豹頭圓眼)을 가졌다는 말이 있다. 이는 종퀴이의 머리가 표범처럼 생기고 머리가 둥글고 광대 뼈가 뛰어왔고 볼이 들어갔으며 눈이 둥글고 큰 것을 말한다. 따라서 연화 작가는 종퀴이의 고전적인 얼굴 특징을 적용하여 표현했다. 즉 둥근 눈, 위로 타오르는 불길처럼 치솟은 눈썹, 벌어진 큰 입과 입술 밖으로 나온 긴 이빨, 찡그리는 눈썹, 그리고 휘날리는 수염 등 얼굴 특징을 과장하여 표현했다. 또 명도가 어두운 보라색(C:62 M:99 Y:51 K:12)을 사용하여 인물의 사나운 기세를 나타내고 있는데 이런 얼굴의 특징은 모두 귀신을 겁주어 물리칠 수 있도록 표현한 것이다.

18 셴퀴(沈括)(北宋), 『夢溪筆談』, 台北商务印书馆, 1956, pp.25-26.
19 유시더(刘世德), 친칭하오(陈庆浩), 시창유(石昌渝), 『古本小说丛刊』, 中华书局, 1990, 권2.

3.2.2 붓과 두루마리(卷軸)

연화 중 종퀴이는 붓과 두루마리를 들고 있다. 이는 종퀴이가 죽은 후의 이야기와 관련이 있다. 앞서 언급한 것과 같이 종퀴이는 용모 때문에 과거시험에 급제하지 못하여 분해서 계단에 부딪혀서 죽었다. 『鍾馗全傳』에 따르면, 종퀴이가 죽은 후 그의 이야기가 옥황상제(玉皇大帝)를 감동시켰다. 옥황상제는 종퀴이에게 보검(寶劍)과 신필(神筆)을 주었고, 종퀴이를 지옥(地獄)의 판관(判官)으로 임명하여 귀신을 거두게 하였다. 연화 중 종퀴이가 들고 있는 두루마리는 지옥 판관이 관장하는 생사부(生死簿, 인생사 및 수명을 관장하는 책)이다. 이 생사부는 종퀴이의 판관 신분을 상징한다. 또한 장식성을 높이기 위해 작가는 두루마리를 삼각형 무늬로 장식하였다.

3.2.3 모자

종퀴이의 모자는 고대 관원(官員)의 모자이다. 이야기에서 종퀴이는 과거시험에 급제한 적이 있는데 진사(進士)의 신분이었다. 진사는 과거시험에서 가장 높은 등급이었다. 연화에서 종퀴이가 쓰고 있는 모자는 문관(文官)이 쓰던 모자 복두(幞头)이고, 속칭이 오사모(烏紗帽)이다. 오사모(烏紗帽)는 송나라 때 사용했는데 모자 좌우에 '날개'가 있다. 명청 시기에는 많은 소설에서 오사모를 관위(官位)와 권력의 상징으로 삼았다. 작가는 오사모(烏紗帽)를 통해 종퀴이의 문관(文官) 형상을 표현했다. 또 모자는 꽃무늬와 물결무늬로 장식되어 있다. 원래 오사모는 이런 문양이 없는데 연화 작가는 장식성을 높이기 위해 이 문양들을 더했고 부귀와 화려한 시각적 효과를 나타냈다. 중국에는 '화개 부귀(花開富貴)'라는 덕담이 있는데 이는 꽃이 피면 부귀(富貴)가 온다는 뜻이

다. 따라서 모자의 꽃무늬는 상서로운 의미가 있다.

3.2.4 타이포그라피(문자)

종퀘이가 들고 있는 두루마리에는 '신년다지(新年大吉)'이라는 글자가 있다. 이는 중국의 새해 덕담이고 미래에 좋은 운수가 있다는 뜻이다. 다른 연화 작품과 마찬가지로 이 작품에 사용된 글씨도 해서체(楷書)로 형태가 반듯하고 곧다. 해서체의 '해(楷)'자에는 모범(模範)의 의미가 있다.[20] 왜냐하면 중국 고대인들은 일관되게 사람이 바르면 글자도 바르다고 강조하였다. 특히 전통의 유가(儒家)사상에서 해서체는 서예 자체의 미를 넘어 정직한 인격의 상징으로 인식되었다. 따라서 연화에 사용된 해서체는 당시 사람들이 매우 추앙하던 서체였다. 다음의 <표 11>은 문신(門神) 연화의 의미에 대해 요약한 것이다.

<표 11> 문신(門神) 연화의 이미지 해석 요약

작품명·시기	이미지	도상해석 요약
위치공 장군(尉迟恭將軍) · 청나라 말기 (1840년-1912년)		-봉황눈(丹鳳眼): 아름다움과 지혜의 상징 -십자문(十字門)얼굴: 청의(忠義)의 상징 -오추말(烏雛馬): 청의(忠義)의 상징 -모자 봉시회(鳳翅盔): 힘의 상징 -갑옷 호심징(護心鏡): 힘의 상징 -갑옷 비늘갑(魚鱗甲): 힘의 상징 -무기 강편(鋼鞭): 장군과 힘의 상징 -전체: 악귀를 쫓아낼 수 있는 힘을 상징

20 상하이츠수출판사(上海辞书出版社), 『辭海(第七版)』, 上海辞书出版社, 2020, 제7권.

친충 장군 (秦瓊將軍) · 민국(民國, 1912년-1949년)		-봉황눈(丹鳳眼): 아름다움과 지혜의 상징 -십자문(十字門)얼굴: 청의(忠義)의 상징 -붉은색 메이크업: 청의(忠義)의 상징 -봉시회(鳳翅盔): 힘의 상징 -갑옷 산문갑(山紋甲): 힘의 상징 -갑옷 비늘갑(鱼鳞甲): 힘의 상징 -무기 간(锏): 힘의 상징 -무기 활사: 힘의 상징 -물고기 형태의 활사통: 길상의 상징 -깃발: 힘의 상징 -전체: 악귀를 쫓아낼 수 있는 힘을 상징
종퀴이(鍾馗) · 청나라 말기 (1840년-1912년)		-자주색 얼굴, 둥근 눈, 긴 이, 날리는 수염: 인물 종퀴이(鍾馗)의 상징 요소 흉악한 모습은 악귀를 잡는 힘의 상징 -오사모(烏紗帽): 문관(文官)의 상징 -붓과 두루마리: 지옥 판관(判官)의 상징, 악귀를 잡는 힘의 상징 -전체: 악귀를 쫓아낼 수 있는 힘을 상징

제3절 신상(神像) 연화의 해석

신상(神像)이란 신의 초상화의 약칭이다. 중국인들은 새해에 신에게 제사(祭祀)를 지내는 풍습이 있다. 신상 연화는 이런 전통 제사 활동에 쓰던 그림이다. 중국인들은 신상 연화를 집에 붙이고, 연화에 있는 신에게 제사를 지냈다. 중국에는 신이 많기 때문에 신상 연화의 이미지는 다양하다. 예를 들어서 천지전신(天地全神), 부엌 신(灶神), 재신(財神), 관음(觀音), 관우(關羽), 강태공(姜太公) 등 신들이 있으며 대부분의 신은 행운을 가져온다는 신격(神格)을 띠고

있다.[21] 제3절에서 대표적인 농업 신, 부엌 신, 재신(財神)과 관련된 연화에 대해 해석한다

1. 연화 '션눙시(神農氏)'

<표 12> 연화의 기본 정보

이미지	기본 정보	내용
	작품명	션눙시(神農氏)
	용도	농업의 풍년을 기원한다
	사이즈	23 * 16cm
	시기	청나라 (1636년-1912년)
	사용 장소	집안 벽

<표 12>는 작품명은 '션눙시(神農氏)'이다. 션눙시는 중국의 농업을 관장하는 신이다. 중국은 농사를 근본으로 하고, 백성은 먹는 것을 하늘로 삼는다는 말이 있다. 이를 통해 농업은 고대에 매우 중요했으며, 사람이 생존하기 위한 전제였음을 알 수 있다. 중국인들은 새해에 농업신인 션눙시를 연화에 표현

21 버송년(薄松年), Op. cit., 2008, p.121.

하여 집에 붙여서 농업 신에게 제사를 지내고 농사가 잘됨을 기원했다.

1.1 전 도상학적 기술

화면에는 총 5명의 인물이 그려져 있다. 화면 중심에 있는 인물이 가장 몸집이 크고 나머지 4명은 크기가 중심에 있는 인물의 절반보다 작고 화면의 상하좌우에 배치되어 있다. 그리고 이 4명은 부분적인 모습만 보인다. 따라서 가운데에 있는 사람이 주요 인물일 것으로 추정되는데, 나머지 4명은 후순위다. 다음으로 작품 위쪽에는 두 줄의 글자가 있는데, 이 중에 문자 '션농시(神農氏)'는 중국인에게 널리 알려진 농업신의 이름이기 때문에 연화 인물은 농업신일 것으로 추정된다. 마지막으로 중간 인물 아래에는 농업용 기구 같은 물건들이 바닥에 흩어져 있다.

1.2 도상학적 분석

[그림 32]는 도상학적 분석 방법론으로 연화의 각 구성 대상인 주요 인물, 부차 인물, 기구, 문자에 대해 해석한다.

1.2.1 주요 인물

이 작품의 주인공은 중국 전설에서 상고시대 농업의 신 션농시(神農氏)이다. 션농시의 형성은 중국의 농경 문명에 뿌리를 두고 있다. 고대에 중국인들은 기본적으로 사냥을 통해 생존의 수요를 충족시켰다. 그러나 부족(部族)의 인구가 많아지면서 사람들은 더욱 안정적인 식량 공급원이 필요했다. 『贾谊

주요 인물

師祖田 氏農神

문자

부차 인물

기구

[그림 32] 연화의 구성 대상

书』의 전설에 따르면, 고대 사람들은 곡식과 잡초를 분별할 수 없었다. 션농시는 이 때문에 세상의 모든 풀을 맛보며 곡식을 찾았고 곡식을 심는 법을 대중에게 가르쳤다.[22] 이는 농업에 대한 션농시의 첫 번째 공헌이고 인류가 원시적인 유목 생활에서 농업으로 전향하도록 촉진했다. 또한 농업의 발전에

22 황젠화(黃劍華),「略论炎帝神农的传说和汉代画像」, 重庆文理学院学报(社会科学版).
 Vol.1. 2013. p.35. (원문: 神农以为走兽难以久养民, 乃求可食之物, 尝百草实, 察咸苦之味,
 教民食穀.)

는 농기구를 빼놓을 수 없다. 『周易·系辞下』는 션농시가 농기구 '耒耜(땅을 갈아엎는 도구)'를 만들었다고 기록하고 있다.[23] 농기구의 발명은 션농시의 두 번째 공헌이다. 그 밖에 『呂氏春秋』에서 남자가 농사를 짓지 않으면 천하가 굶주리고, 여자가 방직하지 않으면 천하가 다 추위에 떨기 때문에 남자는 농사를 짓고 여자는 베를 짜야 한다고 했다.[24] 농업교조 제정은 션농시의 세 번째 기여다. 이런 기여로 인해 션농시는 농신으로 후대의 통치자들에게 추앙받았다. 민간에서도 새해에 션농시에게 제사를 지내는 풍습이 있다. 이 연화 작품은 션농시에게 제사를 지내고 농사의 풍작을 기원하기 위해 창작되었다.

션농시의 이미지에 대해서 『史记·五帝本纪正义』는 션농시가 소의 머리, 인간의 신체를 가진 것으로 언급했다. 이는 션농시에 대한 초기의 묘사였다. [그림 33] 중 ①은 송나라 시기에 도자기로 만든 션농시이다. 이때 션농시는 사람 모습이 되었고 나뭇잎 숄을 걸친 조형도 보였다. 명나라 때에는 전대를 계승하면서 션농시의 소머리를 정수리 쌍각으로 바꿔서 이미지를 표준화하였다.[25] ②는 명나라 백과사전에 나타난 션농시의 모습이다. ③은 청나라 『炎陵志·陵庙祀像』에 나온 션농시이다. ③을 보면 션농시는 머리 위의 두 귀퉁이, 손에 곡식을 들고, 나뭇잎 케이프를 입고 있다.

23 황셴치(黄善祺), 장셴옌(张善文), 『周易·系辞下』, 上海古籍出版社, 1986, p.572. (원문: 斲木 为耜, 揉木为耒, 耒耨之利, 以教天下, 盖取诸益.)
24 황젠화(黄劍华), Op. cit., p.36. (원문: 神农教曰, 士有当年不耕者, 则天下或受其饥 矣；女有 当年不绩者, 则天下或受其寒矣, 故夫亲耕, 妻亲绩)
25 리펑(李峰), 인전싱(尹振兴), 「炎帝民间武神形象特征与历史成因」, 裝飾, 2021, Vol.341, p.120.

[그림 33] 역사 자료에 나타난 션농시의 이미지
출처: ① 베이징 고궁 박물관 디지털 문화재 라이브러리

연화에서 션농시와 ③의 조형이 일치하고, 인물이 농업을 상징하는 도묘 (稻苗)를 들고 있으며, 머리의 작은 흰색 부분이 바로 뿔이다. 뿔은 신비감과 신력을 상징한다. 전설에서 션농시는 나뭇잎을 옷으로 입었다. 이 작품에서는 션농시의 잎사귀 옷이 옷깃으로 간소화되었고 노란색 잎사귀로 표현했으며 원시적이고 자연스러운 의미를 담고 있다. 또 션농시의 신성(神性)을 반영하는 이미지가 있다. 그것은 션농시 머리 뒤의 후광(後光)이다. 원래 중국에는 신들은 후광이 없었다. 종교의 상호 영향에 따라 중국 현지 종교는 불교의 예술 형식을 참고하여 후광을 사용하기 시작했다. [그림 34]는 청나라 전기 신들의 모습인데 이 신들의 뒤에는 모두 후광이 있다. 연화 속 후광은 붉은색 (C:0 M:79 Y:88 K:0)을 바탕색으로 녹색(C:84 M:51 Y:100 K:16)으로 테두리를 그렸으며 션농시의 하얀 얼굴 뒤에 후광이 배치되어 있다. 명도나 색도 모두 뚜렷한 대조를 이루며 인물을 더욱 돋보이게 했다.

[그림 34] 신의 후광(後光) 비주얼
출처: 예더회이(叶德輝)(淸末). op. cit., 1990.

1.2.2 부차 인물

역사에 션농시는 독립적으로 나타나며 수행자는 없다. 하지만 연화에서 션농시 옆에는 수행자들이 있다. 이것은 중국 도교(道敎)의 신선 직위 체계와 관련이 있다. 도가의 관점에는 신들은 모두 천정(天庭, 하늘에서 신들이 사는 곳)에서 근무하고 인간 세상과 비슷하게 위계질서(位階秩序)가 있었다. 션농시는 존귀한 신으로서, 곁에 있는 수행원들은 션농시의 높은 지위를 돋보이게 하고 있다. 따라서 연화에서 수행자들은 화면 상하좌우에 위치하고 있고 그들은 모두 션농시를 보고 있다. 이는 시각적으로 션농시를 둘러싸고 시각적

인 중합 효과를 냈다. 보는 사람이 선농시에게 주의를 기울이도록 유도할 수 있는 것이다.

연화에서 네 명의 수행원들은 관복(官服)을 입고 관모(官帽)를 쓰고 있다. 위쪽의 두 사람은 손에 음식을 담은 접시를 들고 있는데 이는 농업의 풍작을 상징한다. 아래쪽의 두 사람 중 한 사람은 과피모(瓜皮帽)를 쓰고 있다. 또 다른 한 사람은 오사모(烏紗帽)를 쓰고 있고 '홀판(笏板: 고대에 문관이 입조(入朝)하여 임금을 알현할 때 가지고 다녔던 판자)'을 들고 있다. 따라서 작가는 수행원의 모자, 옷, 소지품을 통해 문관(文官) 형상을 표현하고 있다.

1.2.3 기구

화면의 아래쪽 땅바닥에 널려 있는 물품은 각종 농기구들이다. 우선 노란색(C:10 M:22 Y:90 K:0) 삼각형의 이미지는 농민들이 쓰던 밀짚모자이다. 밀짚모자 아래에는 빗자루(掃把), 농업용 갈고랑이(叉子), 삽(鏟子), 쟁기(犁), 농업용 고무래(刮板), 호미(鋤頭)가 순서대로 나타난다. 빗자루(掃把)는 밀을 말릴 때, 노점상, 뒤집기, 밀겨 제거에 쓰인다. 농업용 갈고랑이(叉子)는 농민들이 농작물을 말릴 때 그리고 농작물의 낟가리를 골라내고 뒤집을 때 쓰인다. 삽(鏟子)은 땅을 파거나 제초할 때 쓰이는 도구이다. 쟁기(犁)는 땅을 갈아엎을 때 쓰는 농기구이다. 농업용 고무래(刮板)는 곡물을 말릴 때 또는 곡물을 쌓아 고르게 분배하거나 뒤집는 도구이다. 호미(鋤頭)는 만능 농기구라 할 수 있으며, 흙을 푸거나 제초하는 데 쓰인다. 이 도구들은 모두 일상생활에서 필수적인 농기구이다. 작가는 농기구를 통해 농업에 대한 선농시의 공헌을 표현했다.

1.2.4 타이포그라피(문자)

글씨는 연화 왼쪽 상단에는 '텐이조시(田祖師)'라는 문자가 적혀 있다. '텐이 (田)'은 농경지이고, '조시(祖師)'는 어떤 업종의 창시자라는 것을 의미한다. 따라서 '텐이조시(田祖師)'는 농사의 창시자라는 뜻이다. 또 연화 오른쪽 상단 에는 '션농시(神農氏)'라는 문자가 적혀 있다. 이를 통해 인물의 신분을 직접적 으로 표시했다. 이처럼 연화 작가는 눈에 띄는 위치에 션농시의 이름과 칭호 를 표시해서 보는 사람이 연화 인물의 신분을 이해할 수 있도록 디자인하 였다.

2. 연화 '샹관쌰차이(上關下財)'

작품명은 '샹관쌰차이(上關下財)'이다. 샹관쌰차이는 관우(關羽)가 위에 있 고, 재신이 아래에 있다는 뜻이다. 관우의 '관(關)'과 관직의 '관(官)'의 음이 같기 때문에 <표 13>과 같이 화면 위쪽에 관우가 있고 아래쪽에 재신(財神, 재록신의 준말)이 있다는 이미지로 관운(官運)과 재운(財運)이 모두 좋다는 의미 를 표현했다.

2.1 전 도상학적 기술

먼저 인물의 비율과 위치를 보면, 화면 가운데 세 인물의 점유 면적이 커서 이 세 사람이 연화 속의 주요 인물일 것으로 추정된다. 다음으로 인물의 얼굴 특징을 살펴보면 이 세 사람 중 윗사람의 얼굴은 붉은색(C:19 M:100 Y:100 K:0)이고, 아래쪽 인물의 얼굴은 흰색이다. 그리고 그들의 옷차림도 다 르다. 이 밖에 이 세 사람 외에 네 명의 작은 부차적 인물들이 화면의 모퉁이

이미지	기본 정보	내용
	작품명	샹관쌰차이(上關下財)
	용도	관운과 재운을 가져온다
	사이즈	36 * 24cm
	시기	청나라 (1636년-1912년)
	사용 장소	집 벽

에 자리 잡고 있다. 이 인물들의 표정, 패션 스타일은 모두 다르다. 마지막으로 붉은 얼굴의 인물 위쪽의 노란색(C:6 M:13 Y:87 K:0) 부분에 '협천대제(協天大帝)'라는 문자가 적혀 있는데 이는 붉은 얼굴의 인물과 관련이 있는 것으로 추정된다.

2.2 도상학적 분석

[그림 35]는 연화의 구성 대상을 크게 주요 인물(위쪽), 주요 인물(아래쪽), 부차 인물, 문자의 네 가지 부분으로 나눈다. 아래에서 이 4가지 구성 대상에 대해 분석하고 해석한다.

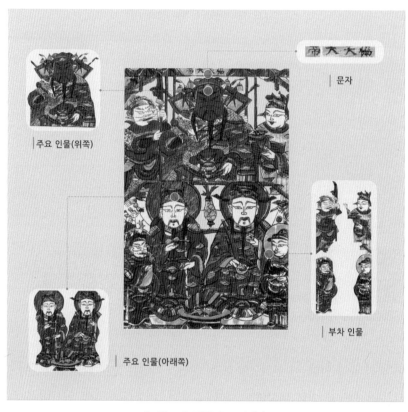

| 문자

| 주요 인물(위쪽)

| 부차 인물

| 주요 인물(아래쪽)

[그림 35] 연화의 구성대상

2.2.1 주요 인물(위쪽)

화면 위쪽에 있는 인물이 관우(關羽, -220년)이다. 관우는 중국 동한 말기(184년-220년)의 유명한 장군이다. 그는 죽은 후에 충의(忠義)의 품성으로 세상에 이름을 날렸다. 후대의 역대(歷代) 왕들은 모두 관우에 대해 추봉(追封: 죽은 뒤에 작위를 봉함)하였다. 관우는 한나라 때 '후(侯)', 송대와 원대에는 '왕(王)', 명청 시기에는 '대제(大帝)'로 봉해졌다. 관우의 지위는 갈수록 높아졌고, 점

차 신격화되었다. 청나라 옹정 8년(1730년) 관우는 '무성(武聖)'이라는 칭호를 받았고, '문성(文聖)'인 공자와 함께 문무(文武) 두 성인으로 불렸다.[26] 세상 사람들은 관우가 과거시험(科擧考試)에 급제하고 승진하여 병을 고치고 재해나 악귀를 제거하는 것 등 만능의 신통력이 있다고 믿었다. 그 결과 관우는 각계각층의 사람들의 무한한 숭배를 받았다. 그 밖에 민간에서는 관우를 재신(財神)으로 여겼는데, 관우는 유비(刘备)에 충성을 다하여 조조(曹操)의 돈, 미인, 관직의 유혹을 거부하였기 때문에 관우의 의리(義理), 신용(信用)과 책임감은 장사를 하는 사람들에게 필요한 자질이라고 보았기 때문이었다. 그래서 명청 시기에는 많은 상인들이 관우를 재신으로 상점에 모셨다. 연화 속 관우는 재신(財神)으로 나타났다.

명나라 소설『三國演義』에서 관우는 키가 크고 수염이 두 자나 되고 안색이 대추의 암홍색과 같으며 입술이 마치 연지를 바른 것 같다. 또 봉안과 누에 같은 눈썹이 있고 매무새가 단정하여 경외심을 불러일으키는 기세를 드러낸다고 묘사했다.[27] 연화 중 관우를 보면 얼굴 이미지가 소설이 묘사한 것과 일치한다. 관우의 눈썹은 폭이 넓고 전체적으로 위로 치켜 올라갔는데, 중국에서는 이 눈썹이 남성스러운 매력을 대표했다. 또한 붉은 얼굴은 관우의 중요한 특징이다. 앞서 위치공과 친총 연화를 해석할 때 붉은색은 충의(忠義)를 상징한다고 언급했다. 작가는 붉은색 얼굴로 관우가 가진 군자(君子)의 인격을 표현했다. 그밖에 긴 수염도 관우의 두드러진 특징이다. 소설에서 관우의 별명은 '미수공'(美髥公, 수염이 길고 멋진 남성)이었다. 중국에서 수염은

26 왕윈타오(王运涛), 「从民间信仰的"三教合流"看关羽形象演变」, 徐州理工学院学报(社会科学版). Vol.31, No.4. 2016, p.75.

27 종년(钟年),『中国人的传统角色』, 湖北教育出版社. 1999, p.160. (원문: 关羽身长九尺, 髯长二尺 ; 面如重枣, 唇若涂脂 ; 丹凤眼, 卧蚕眉, 相貌堂堂, 威风凛凛.)

남성의 특징이자 힘의 상징이라고 여겼다. 또 구레나룻이 아니라 길고 날릴 수 있는 아름다운 수염은 중국에서 미남(美男)의 고유한 특징이었다.

[그림 36] 역사 자료 상 관우의 이미지
출처: 장춘유영(张春荣), 「图像学视野下的明代水陆画中的关羽形象」,
装饰, vol.272. 2015, pp.94-95.

[그림 36]의 ①은 원나라 『三國志平話』에 나온 관우의 형상이다. ②는 명나라 '关羽擒将图'이고 현재 중국 고궁박물관에 소장되어 있다. ③은 명나라 벽화 '三界诸神图'에서의 관우 형상이고 현재 허베이성(河北省) 스자좡(石家庄) 비로시(毗卢寺)에 소장되어 있다. 이 도상 자료들을 보면 역시 연화 속 관우의 비주얼과 공통점이 많다. 즉 문학에서든 각 예술 형식에서든 관우는 봉황눈, 붉은 얼굴, 긴 수염 등 특징이 있다. 이러한 외형적 특징은 실질적으로 중국 유교 정통문화의 이상적 품격이 반영된 것이고 충정, 의리, 용맹, 지혜 등 다양한 미덕이 담겨 있다. 관우의 이미지는 분명히 '이상적인 영웅'으로서의 전형적인 이미지다.

위의 역사자료 속 관우의 모습에 비해 연화 속 관우의 복식은 다소 차이가 있고, 인물의 옷에 희곡 복식의 요소가 가미되었다. 연화에서 관우의 모자는 희곡에서 무장(武將) 배역의 두건(頭巾)이고 이는 타건(扎巾)이라고 한다. 또 관우 뒤에 있는 네 가지 깃발, 허리에 있는 용 벨트(龍頭腰帶), 그리고 어깨의 비늘갑(魚鱗甲)은 모두 희곡에서 무장의 옷이다. 이 요소들은 관우 무장의 이미지를 구축하여 관우 무재신(武財神)[28]을 상징하게 되었다. 또한 작가는 관우의 옷에 길상을 의미하는 구름무늬를 추가했고 화면의 장식 효과를 더욱 강하게 표현했다. 따라서 연화 작가가 관우의 공식적 이미지를 따르는 것 외에도 당시 사람들의 취향에 맞게 이미지 혁신을 꾀했다.

2.2.2 주요 인물(아래쪽)

연화 '샹관쌰차이(上關下財)'의 주요 인물은 두 명의 재신이 있다. 이는 작품명 '샹관쌰차이(上官下財)'의 '下財'에 해당한다. 두 재신의 뒤쪽에 모두 후광(後光)이 있다. 또한 그들은 관복(官服)을 입고 있다. 한 명은 복두(幞头, 고대 문관의 모자 양식의 일종)를 쓰고 있으며, 다른 한 명은 오사모(烏紗帽)를 쓰고 있다. 연화 작가는 두 재신의 문관 형상을 통해서 문재신(文財神)의 신분을 표현했다.

또한, 한 사람은 보라색(C:68 M:95 K:40 Y:3) 옷을 입었고 다른 한 사람은 녹색(C:88 M:51 Y:100 K:19) 옷을 입고 있다. 옷에는 모두 노란색(C:10 M:17 Y:89 K:0) 구름무늬가 있어 화려함이 더해졌다. 두 재신은 손에 부를 상징하는

28 중국의 재신(財神)은 무재신(武財神)과 문재신(文財神)으로 구분되는데, 무재신은 무장 (武將)의 형상을 하고 재원의 개척과 보호를 담당한다. 문재신은 문관의 모습으로 부를 관리한다. 바이두백과(2022.9.21)

원보(元寶, 고대에 쓰던 화폐의 하나)를 들고 있다. 연화 작가는 이런 디테일을 통해 두 재신의 풍부한 조형을 구축하여, 도상의 장식성과 화려함을 더했다. 이 밖에 두 재신 가운데에 취보분(聚寶盆, 보물 단지)이 있는데 취보분 안에 원보(元寶), 보주(寶珠), 산호(珊瑚) 등 보물들이 있다. 주셴진 목판 연화에서는 부의 상징인 취보분이 항상 재신 옆에 배치된다.

2.2.3 부차 인물

주요 인물 외에 연화 화면의 양쪽에 네 명의 수행원이 서 있다. 먼저 관우 양옆 인물에 대해 해석한다. 관우의 왼쪽에 서 있는 사람은 주창(周倉)이고 소설 『三國演義』의 허구적 인물이다. 주창은 평생 관우를 따라다녔고 관우가 전쟁에서 살해당한 후에 자결했으며 매우 충성스러운 인물이다. 관우의 오른 쪽에 서 있는 사람은 관평(關平)인데 소설에서 관우가 관평을 수양아들로 받아들였고, 이후 관평은 관우의 경호원이 되어 평생 호위하였다.[29] 청나라에는 관과 민간 모두 관우를 숭배하여 관우 사당(廟)을 많이 건립하였다. 주창과 관평은 관우의 명예 덕분에 인정을 받고 관우의 사당에서 두 사람은 흔히 관우 양쪽에 봉안됐다.

[그림 37] '关羽擒将图'에서 주창과 관평의 모습이다. 그림을 보면 주창은 둥근 눈, 구레나룻, 갑옷 모자를 쓰고 갑옷을 입고 있다. 주창의 모자는 팔각모(八角盔)이다. 팔각모는 여덟 개의 각이 있는 갑옷모자로, 희곡에서 무장이 쓰는 모자이다. [그림 37]을 보면 관평은 얼굴이 하얗고 깨끗하여 주창의 거칠한 이미지와 대조를 이루었다. 연화 중 관평의 모자는 봉시회(鳳翅盔)인

29 유하이안(劉海燕), 「關羽形象與關羽崇拜的演變史論」, 福建師范大學 박사학위논문, 2002, p.61.

데 무관(武官)이 쓰는 모자이다. 작가는 두 사람의 전형적인 특징을 통해 인물의 무관 형상을 표현하고 호위(護衛) 무장의 신분을 나타냈다. 이 밖에 연화 속 주창은 관우의 무기 청룡언월도(靑龙偃月刀)를 들고 있으며 관평은 손에 관우의 인장(印章)을 받치고 있다. [그림 38]은 청나라의 목판화 관공상(關公像)이다. 주창이 왼쪽에서 칼을 들고 있고 관평은 오른쪽에서 인장을 들고 있다.

[그림 37] '关羽擒将图'에서 주창과 관평의 모습
출처: 베이징 고궁 박물관, https://www.dpm.org.cn/Home(2022.9.22)

다음은 재신 양쪽에 있는 두 명의 수행원(隨從)에 대해 해석한다. 두 사람의 표정은 관우 옆에 사람들과 비슷한데 한 명은 흉악하고 다른 한 명은 부드럽다. 이 두 사람의 외모는 관우 옆의 주창과 관평의 이미지와 호응하여 시각적인 통일을 유지할 수 있다. 또 두 사람은 모두 관모(官帽)를 쓰고 원보(元寶)와 두루마리를 손에 들고 있다. 이런 문관(文官) 형상은 두 재신의 조형과 일치한다. 종합적으로 작가는 이미지의 일관성을 통해 수행원과 주인공의 긴밀한

관계를 표현했다.

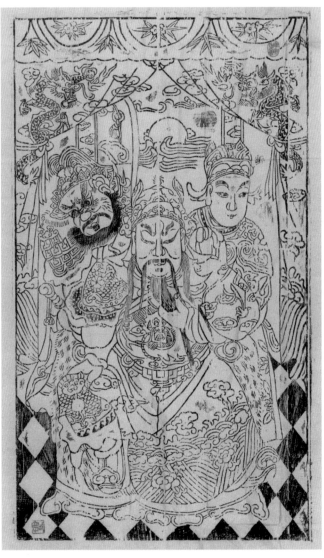

[그림 38] 목판화의 주창, 관우, 관평 비주얼
출처: 펑지차이(冯骥才), Op. cit., 2013, p.199.

2.2.4 타이포그라피(문자)

명나라 만력연간(1573년-1620년)에 황제 명신종(明神宗, 1563년-1620년)은 관우에 대해 봉호(封號: 왕이 내려준 호칭)를 추가했다.[30] 연화 맨 위에 있는 문자 '협천대제(協天大帝)'는 바로 명신종이 제시한 칭호이다. 협천대제라는 문자를 화면 위 가운데의 편액(匾額, 고대 건축 문 위에 걸려 있는 마크가 적힌 나무판)에 배치하고 밑그림으로 노란색을 사용하여 더욱 돋보이게 표현했다. 협천대제의 '협(協)'은 협조를 의미하고, '천(天)'은 옥황대제(玉皇大帝)이며, '대제(大帝)'는 '제왕(帝王)'을 뜻한다. 따라서 이 칭호는 관우가 옥황상제의 호국안민(護國安民)을 돕는 제왕이라는 뜻이다. 이 호칭이 봉호 이후 관우가 공식적으로 '대제(大帝, 위대한 군주)' 계급이 됐기 때문에 '협천대제'는 관우의 대표적인 칭호이다. 목판 연화에서 문자는 관우의 신분을 나타내는 중요한 상징 요소이다.

3. 연화 '지씽까오자오(吉星高照)'

작품명은 지씽까오자오(吉星高照)이다. 이 작품에는 가장 중요한 신은 중국의 조신(灶神)이다. 조신의 '조(灶)'자는 불을 피워 밥을 짓는 설비를 뜻한다. 그래서 조신은 쉽게 이해하면 부엌의 신이다. 조신 연화의 주요 특징은 전체 화면을 층을 이뤄서 구축하는 구도 패턴이다. 일반적으로 조신 연화는 상하 2층 혹은 3층, 4층으로 나뉘는데, 층마다 주제와 이미지가 다르다. 이미지에

30 1582년에 관우는 '협천대제(協天大帝)'로 봉했고 1590년에는 '협천호국충의제(协天护国忠义帝)'로 봉했다. 1614년에 '三界伏魔大帝神威远震天尊关圣帝君'로 봉했다. 관우의 봉호가 길어질수록 당시 왕실은 관우를 매우 중시하고 추앙하였음을 알 수 있다. (劉海燕. Op. cit.. p.70.)

는 부엌의 신 외에 행운을 상징하는 인물이나 사물도 많이 있다. <표 14>는 연화 '지씽까오자오'는 상하 3층으로 구성되어 있다.

<표 14> 연화 작품의 기본 정보

이미지	기본 정보	내용
	작품명	'지씽까오자오(吉星高照)'
	용도	가정의 행운과 복을 기원한다
	사이즈	23 * 16cm
	시기	민국(民國, 1912년-1949년)
	사용 장소	집안 벽

3.1 전 도상학적 기술

우선 화면 중앙에 두 인물이 있는데 그들의 표정은 부드럽고 자상하다. 두 사람이 비중이 가장 크고 중심 위치에 있기 때문에 주요 인물로 판단된다. 화면 밑에는 네 명의 인물들이 있고 화면 좌우에 여덟 명 사람들이 배치되어 있는데 크기가 작은 부차적인 인물들이다. 화면 위쪽에 두 마리의 용이 기둥에 휘감겨 있다. 화면 아래쪽에 화분이 있으며 화분 안에 나무 한 그루가 있고 나무에 많은 고대화폐가 걸려 있다. 이 나무는 중국인들이 널리 알고

있는 요전수(摇钱树, 신화 속에 나온 흔들면 돈이 떨어진다는 나무)이다. 또 작품에 문자가 매우 많은데 위쪽에 '지씽까오자오'이라는 문자가 가장 뚜렷하다. 이는 중국 새해에 쓰는 덕담이다.

3.2 도상학적 분석

[그림 39]와 같이 연화는 주요 인물, 부차 인물, 용 기둥, 요전수(搖錢樹) 취보분(聚寶盆) 그리고 글자로 나눌 수 있다.

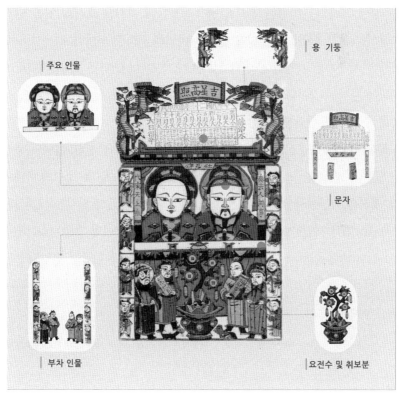

[그림 39] 연화의 구성 요소

3.2.1 주요 인물

민간 설화에 따르면 조신은 음식을 관장하며 집안의 모든 화(禍)와 복(福)을 관장한다.[31] 조신은 하늘의 감독관(監察官) 직책이며 연말에 인간세계로 내려와서 집집마다 다니며 한 해 동안 백성들의 행위를 살펴보고 옥황상제에게 보고했다. 조신은 선한 자에게 장수나 행운을 주고 악한 자에게 수명 단축이나 재앙을 줬다. 이처럼 조신은 인간과 옥황상제 사이의 전령 역할을 하는 가장 대중적인 신이다. 민간에서는 중국의 전통 명절인 소년(小年, 음력 12월23일~24일)[32]에 조신이 인간 세상을 떠난다고 여겼다. 그래서 이날에 집집마다 술, 설탕, 과일 등 달콤한 음식을 차려놓았는데 이것은 조신의 입을 달게 만들어 옥황상제에게 좋은 말을 많이 이야기해 달라는 의미이고, 조신이 행복을 가져주기를 기원했다. 연화 '지씽까오자오(吉星高照)'는 제사를 지낼 때 주방에 붙이는 것이다. 당시에 황실(皇室)에서 평민까지 집집마다 조신을 신봉하여 조신의 연화를 붙였다.[33]

목판 연화에서 조신은 아내와 함께 있는 모습으로 나타난다. 화면의 중심에 있는 두 인물 중 오른쪽의 남자가 조신이고, 왼쪽의 여자는 조신의 아내이다. 조신은 역사에서 처음에 등장할 때 여성 이미지였는데 당시는 모계사회(母系社會)여서 사람들이 숭배 대상을 여성화했기 때문이다.[34] 한나라(기원전 202년~220년)에 이르러 도교가 확산되면서 조신은 도교 신앙에 편입되었다.

31 린텐이순(林天顺), 『灶头 灶神 灶画』, 浙江工艺美术, 2007, p.80.

32 중국의 '소년(小年)'은 남방 소년과 북방 소년으로 나뉘는데, 북방 소년은 음력 12월 23일이다. 남방 소년은 음력 12월 24일이다. 처음에는 중국 전국에서 12월 24일이 소년이었다. 후에 북방 지역이 소년을 12월 23일로 변경했다.

33 멍유안라오(孟元老)(宋), op. cit., p.410.

34 린지푸(林继富), 「灶神形象演化的历史轨迹及文化内涵」, 华中师范大学学报(哲社版), Vol.1. 1996, p.100.

도교의 신선 체계는 중국 봉건사회의 조직구조에 맞춰 구축되었으며, 각 분야의 신선들은 옥황상제를 수령으로 하여 세계 만물을 관장하는 것으로 여겨졌다. 조신은 도교의 감독관으로서 사회성과 인성이 강해졌다. 그 때 사회가 남성 주도로 바뀌면서 조신도 남성의 이미지로 바뀌었다. 청나라 이후 조신은 아내와 함께 나타났는데 이것은 당시 조신의 이야기가 민간의 전파에 따라 더욱 현실 생활에 밀착되어 조신 아내의 이야기도 나타났기 때문이다. 그래서 조신은 원시 숭배, 도교 사상을 거쳐서 민간 신으로 거듭났다. 목판 연화에서 조신 부부의 모습은 인물의 세속화, 사회화의 표현이다.

조신은 '면류관(旒冕: 고대 왕제의 모자)'을 쓰고 있는데 이 모자는 양쪽에 구슬꿰미를 늘어뜨리고 있다. 조신의 부인은 '봉관하피(鳳冠霞披)'를 입고 있다. 봉관(鳳冠)은 봉황 왕관이고 공예가 복잡하여 보통 금과 보석으로 만든 봉황으로 장식한다. 하피(霞披)는 고대 황실이나 귀족 여성의 옷이고 조형은 현대의 숄과 비슷하다. 색채 측면에서 조신 부인의 녹색(C:70 M:32 K:83 Y:0) 옷과 조신의 빨간색(C:12 M:93 K:93 Y:0) 옷이 대조를 이뤄서 두 사람의 얼굴을 화면에서 더욱 돋보이게 했다. 조신과 부인의 모자와 옷은 그들의 존귀한 신분을 상징한다. [그림 40]은 명나라 황제와 황후의 초상화이고 중국 고궁박물관에 소장되어 있다. 그림 속 황제와 황후가 입은 모자와 옷은 조신 부부의 모자 양식과 같다.

조신 연화의 주요 역할은 부엌에 붙여 조신을 모시는 것으로 종교적 제사와 밀접한 관련이 있다. 작가는 조신 밑에 제상(祭床), 향로(香爐), 공물(貢物)을 차려놓고 조신에 대한 예배를 표현했다. 또 조신 부부의 정면 형상도 중국 종교 예술에서 신을 표현하는데 자주 사용되는 방식이다. 정면 자세는 신선의 장엄함, 신성함, 자비의 정신을 구현할 뿐만 아니라 예배자와 신상 간의 교류에도 도움을 준다. 이를 통해 화면의 중앙에는 조신 부부의 독립적인

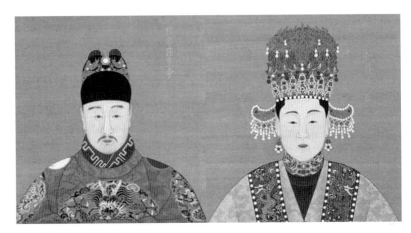

[그림 40] 명나라 황제와 황후의 초상화(모자, 옷의 이미지 참조)
출처: 고궁박물관 홈페이지, https://www.dpm.org.cn/Home.html(2022.9.13)

신위(神位) 공간을 표현했다. 작가는 화면의 구도를 통해 제사의 목적을 표현하고 보는 사람들이 쉽게 이해하도록 하였다.

3.2.2 부차 인물

연화 속에는 상대적으로 작게 표현된 부차적인 인물들이 있는데 이들은 모두 측면에서 조신 부부를 쳐다본다. 이런 표현 방식도 종교 예술에서 비롯된다. 부차적인 인물의 존재는 관람객의 시선을 조신 부부로 유도하고 조신 부부를 돋보이게 한다. 아래에서는 조신 부부 밑에 있는 네 명의 부차적인 인물을 살펴본다.

연화 아래 네 명 인물은 왼쪽부터 위치공(尉遲恭), 이시선관(利市仙官), 초재동자(招財童子), 친총(秦瓊)이다. 위치공과 친총은 중국의 문신(門神)이고 두 사람은 갑옷을 입고 있으며, 무기를 든 총체적으로 무관(武官)의 형상을 하고

있다. 다른 두 신 '이시선관'과 '초재동자'는 중국의 소재신(小財神, 재신의 부하)이다. 두 사람은 도교 신선 소설 '封神演義'의 영향을 받아 민간인에게 알려지며 사랑받았다. 소설에서 두 사람은 모두 대재신(大財神) 조공명(趙公明)의 제자이다. 여기서 유의해야할 것은 도교 사상에는 부가 정재(正財)와 편재(偏財)의 구분이 있는데, 정재는 정당한 방법으로 얻은 돈이며 편재는 뜻하지 않게 얻은 재물을 말한다는 점이다. 연화 속의 소재신은 편재를 관장하는 신이다. 따라서 목판 연화에서 두 소재신은 부의 상징이다. 형상을 보면 두 재신은 머리에 관(冠, 문관의 머리 장식)을 쓰고 있으며 문관(文官)의 형상으로 표현되었다.

연화 양 옆의 여덟 개 칸에 있는 여덟 명 인물들은 '팔선(八仙)'으로 중국 도교(道教)의 신선들이다.[35] 팔선은 명나라(1364년~1644년) 신화 소설 《동유기(東遊記)》의 영향으로 민간에서 유명해졌다. 우선 연화의 왼쪽의 위에서 아래로 배치되어 있는 인물들은 다음과 같다. 첫 번째 인물은 한상자(韓湘子)이다. 연화에서 한상자는 부자 집단을 대표한다. 그는 피리 부는 것을 좋아해서 연화에서는 피리를 한상자의 상징 요소로 표현한다. 둘째 인물은 여동빈(呂洞賓)이고 남자 집단을 대표한다. 연화에서 여동빈은 검을 들어 검객(劍客)의 신분을 표시한다. 이는 여동빈이 신에게 검법을 전수받아서 검선(劍仙)이 되었다는 설화와 일치한다. 셋째 인물은 조국구(曹国舅)인데 그는 본래 황실 친족(親族)이기 때문에 귀족 집단을 대표한다. 연화는 문관 복식으로 문관 이미지를 표현해서 조국구의 신분을 나타낸다. 넷째는 남채화(蓝采和)이고 팔선 중 나이가 가장 어리기 때문에 젊은 집단을 대표한다. 연화는 고대 소년의 헤어스타일로 인물의 나이를 표현한다. 또 설화에서 남채화는 어렸을 때 할

35 왕수존(王树村), 『苏联藏中国民间年画珍品集』, 中国人民美术出版社 苏联阿芙乐尔出版社, 1990, p.9.

아버지를 따라다니며 약초를 채집하였다. 그래서 연화에서 남채화가 들고 있는 바구니는 인물의 신분을 나타낸다.

다음은 연화의 오른쪽의 위에서 아래로 배치되어 있는 인물들은 다음과 같다. 첫 번째 인물은 한종리(汉钟离)이다. 설화에 한종리는 체격이 우람하고 수염을 기르고 있으며, 헤어스타일은 쌍상투(双髽, 주먹 두 개 같은 헤어 조형)이다. 연화에서 인물의 헤어스타일과 옷 스타일링은 전설과 일치한다. 둘째 인물은 장과로(张果老)이다. 그는 팔선 중 가장 나이가 많은 신이기 때문에 노인 집단을 대표한다. 연화에서는 수염과 허리를 굽히는 동작으로 노인의 형상과 인물의 신분을 표현한다. 셋째 인물은 철괴리(铁拐李)인데 신선이 되기 전에 철괴리는 거지의 신분이었기 때문에 천민 집단을 대표한다. 설화에서 그는 본래 용모가 단정하지만, 한 번은 자신의 영혼이 몸에서 이탈하여 놀러갔다가 돌아왔을 때 몸이 이미 호랑이에게 먹혔다고 한다. 이때 철괴리(铁拐李)의 영혼은 다리를 절고 있는 거지를 보고 할 수 없이 거지의 몸에 붙어 다녔다. 그래서 연화는 철괴리가 다리를 절며 지팡이를 짚고 있는 모습을 표현한다. 넷째 인물은 호선고(何仙姑)인데 그녀는 팔선 중의 유일한 여성으로 여성 집단을 대표한다. 설화에서 그녀는 연꽃 속에서 신이 되었다고 묘사하고 있는데, 연화는 인물이 연잎을 들고 있는 이미지로 호선고의 신분을 나타낸다. 이처럼 팔선 자체는 일반인이고 남녀노유(男女老幼), 빈천부귀(貧賤富貴)를 대표하기 때문에 당시에 매우 친근감이 있었던 신들이다. 연화 작가는 팔선의 표정, 복장, 대표 물품 등을 통해 인물의 상징적 요소를 표현했다.

종합적으로는 문신, 소재신, 팔선은 본래 독립적으로 존재했는데 목판 연화가 당시 민중이 좋아했던 이들 인물들을 응용하였다. 이들은 조신 부부를 두드러지게 하는 부차적인 인물들로 존재한다. 작가는 각종 신들의 중요도에

따라 인물의 크기와 위치를 조정한다. 이를 통해 주종관계를 뚜렷하게 표현하고 화면의 질서, 충실함을 보여준다.

3.2.3 용 기둥

연화의 위에는 두 마리의 용이 나무 기둥에 감겨 있는데 이것은 용주(龍柱, 용으로 장식하는 기둥)이다. 용으로 기둥을 장식하는 것은 동한 시기(기원전25~220)에 이미 있었다. 현재 허난성 박물관이 소장하고 있는 동한시대의 '시신주(四神柱)'에는 도교의 네 신수(神獸)인 청룡(青龍), 백호(白虎), 주작(朱雀), 현무(玄武)의 문양이 있다. 종교가 발전하면서 용은 중국 도교(道教)의 신선 체계에 도입되었고, 신이 타는 이동 수단이 되었다. 도교의 고전 문헌 『庄子·逍遥游』는 신이 용을 타고 다닌다고 언급했다.[36] 고대 건축디자인에는 용 기둥이 등장하고 주로 도교 인물의 사찰에 사용했으며 하늘이 좋은 징조를 내리는 뜻이 있다. [그림 41]은 송나라 건축 디자인 문헌 『營造法式』에서 제시한 용 기둥의 유형과 예시이다. [그림 42]는 중국 산시성(山西省) 타이위안시(太原市)에 있는 송나라의 황실사당(皇室祠堂)에 있는 용 기둥이다. [그림 42]의 용 기둥은 목판 연화의 용 기둥의 조형과 비슷하다. 용은 기둥을 감아 's'자형을 연출하고 수염을 세워서 날렵하고 씩씩하며 찰랑거리는 모양을 보여준다.

36 쫭저오(庄周), 『장자(庄子)』, 内蒙古人民出版社, 2008, p.268.

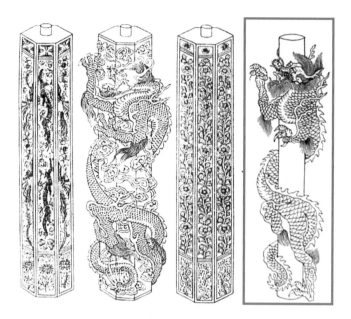

[그림 41] 용 기둥의 이미지
출처: 리체이(李诫), 『營造法式』, 人民出版社, p.82.

[그림 42] 고대 황실 사당의 용 기둥

유의해야 할 점은 목판 연화에서 용은 네 개의 발톱이 있다는 것이다. 청나라 때 용은 왕의 상징이라 용 문양은 황제만이 쓸 수 있었다. 일반인들은 용 문양을 사용하면 죽임을 당할 수밖에 없다. 당시 황실에서 공식적으로 인증한 용은 다섯 개의 발톱을 가지고 있었다. 그래서 민간에서는 용의 발톱을 4개 또는 3개로 바꿔서 표현했다. 이후 청나라가 멸망한 후에도 민간에서 관성이 유지되었고 계속 4개의 발톱을 가진 용으로 표현했다.

3.2.4 요전수(搖錢樹) 및 취보분(聚寶盆)

연화 아래쪽 가운데에 취보분(보물 단지)이 있는데 이것은 민간 전설에서 유래했다. 전설에서 심만삼(沈萬三)이라는 남자가 개구리를 구해서 뜻밖에 취보분을 얻었다. 그는 모든 보석을 취보분에 넣어 놓고 밤이 지난 후에 보면 취보분에서 더 많은 보석들이 나왔다.[37] 이야기에서 취보분은 주인공에게 부(富)을 가져다줬다. 이런 행운의 의미로 인해 이 이야기가 민중들에게 사랑받았다.

연화에서 취보분 안에 요전수(搖錢樹)도 있다. 요전수(搖錢樹)는 민간 설화에서 돈을 만들어 낼 수 있는 나무이다. 청나라 때 『岁时京世記』는 연말에 백성들이 송백나무 가지를 병에 넣거나, 동전, 원보, 석류꽃 등을 나뭇가지에 걸어 놓고 요전수를 만든 것을 언급했다. 당시 요전수가 널리 보급되고 새해 명절의 장식 요소가 됐음을 알 수 있다. 목판 연화에서 나무에 달린 동전 및 돈꿰미는 부(富)의 상징이다. 따라서 요전수와 취보분은 모두 부(富)의 상징이다.

37 주홍퍼오(朱恒夫), 「关于沈万三的叙事文学考论」, 明清小说研究, Vol.2. 2004, pp.209-221.

3.2.5 타이포그라피(문자)

목판 연화에서 문자의 글자체는 모두 해서체(楷書)이다. 연화 '길성도조'를 만든 민국시대는 청나라가 멸망한 직후의 시기이다. 따라서 민국시대의 서예(書藝)는 여전히 청나라의 서풍을 그대로 이어갔다. 청나라의 과거시험(科擧試驗)에서는 관각체(館閣體, 엄격한 규정이 있는 해서체)라는 서체가 있었다. 관각체는 자형이 반듯하고 크기가 통일되며 획이 또렷한 것이 특징으로 인쇄체처럼 깔끔하다.[38] 하지만 이것은 사실 서체에 대한 경직되고 기계적인 요구를 반영하고 있다. 이것은 당시 서예 분야에 대해 정치의 통제를 드러내고, 서예가의 개인화된 서체 창조를 말살하려는 의도를 드러내었다. 당시는 관각체가 황실에서 인증한 정통 서체였기 때문에 문인뿐만 아니라 평민까지 모두 사용했다. 목판 연화도 관각체의 영향을 받아 서체가 개성이 없는 대신에 서체의 통일과 조화의 가치를 추구한다.

다음으로 연화 작품에서 글자의 기능을 고찰한다. 목판 연화에서 문자의 기능은 주로 각 구성 대상의 신분과 역할을 나타내는 것이다. 우선 연화 위쪽의 '지씽까오자오(吉星高照, 높은 곳에서 길한 별을 비추고 있다)'라는 글자는 연화의 주제를 나타내고 있다. 다음에 조왕 부부의 위쪽 가운데에는 '조군부(灶君府)'라는 글자가 적혀 있다. '부(府)'는 고대 지위가 높은 권력자 집안의 존칭이다. 따라서 '조군부'는 조신의 집이라는 뜻으로 인물의 신분을 표시했다. 또 조신부부 양옆에는 대련(對聯, 문짝이나 기둥 같은 곳에 걸거나 붙이는 대구)이 있는데 대련에 '奏去人間世, 代来天上春(조신이 인간 세상에 가고 좋은 소식을 하늘로 가져간다)'라는 말이 있다. 이 문자를 통해 보는 사람에게 조신의 이야기를 보여준다. 마지막으로 연화 밑에 두 재신이 들고 있는 대련(對聯)에 적힌 '이

38 흑뎬이(贺电), 「清代书法与政治研究」, 中国吉林大学 박사학위논문, 2017, p.73.

시선관(利市仙官)'와 '초재동자(招財童子)'라는 문자는 연화 인물의 신분을 직관적으로 나타낸다.

주목해야 할 것은 연화에서 글자는 시간을 표시하는 기능도 있다는 점이다. 화면 위쪽에 문자는 연화 작품의 생산연도와 그 해의 '24절기표(二十四节气表)'가 있다. 24절기는 태양의 움직임(황도)에 따라 1년을 24개로 나누어 정한 날들로 농업을 지도하는 중요한 계절체계이다. 중국은 예로부터 중농경상(重農輕商, 농업을 중시하여 상업과 공업을 제한함)의 나라이기 때문에 농업은 백성들에게 매우 중요했다. 24절기표는 1년 내 다른 계절의 강우, 기온, 습도, 밤과 낮의 시간 등의 정보를 반영하여 농민은 기후 특징에 근거하여 농사를 진행하였다.[39] 따라서 연화 '지씽까오자오(吉星高照)'는 달력의 기능이 있다. 24절기표는 매년 다르지만 조신의 이미지는 매년 큰 변화가 없다. 보통 조신 연화를 인쇄할 때 여백을 두고 매년 설날 전에 새로운 시간표를 만들어 연화의 여백 부분에 인쇄하면 된다.

아래의 <표 15>는 신상(神像) 연화의 이미지 해석 요약이다.

<표 15> 신상(神像) 연화의 이미지 해석 요약

작품명·시기	이미지	도상해석 요약
선농시 (神農氏) · 청나라 (1636년-1912년)		-나뭇잎 숄: 선농시의 상징 -선농시가 들고 있는 도묘(稻苗): 선농시 농업 신격(神格)의 상징 -농기구: 선농시 농업 신격(神格)의 상징 -수행원: 선농시 신성(神性)의 상징 -총체: 농업을 풍작하게 하는 힘의 상징

39 버송년(薄松年). Op. cit., 2018. p.268.

샹관쌰차이 (上官下財) · 청나라 (1636년-1912년)	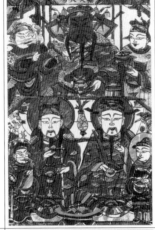	-관우의 붉은 얼굴, 긴 수염: 관우의 상징, 충의(忠義)의 상징 -관우 무관(武官)의 형상: 무재신(武財神, 무장 형상의 재신)의 상징 -관우 옆에의 호위: 충의(忠義)의 상징, 관우 신성(神性)의 상징 -재신의 문관(文官) 형상: '문재신(문관 형상의 재신)'의 상징 -취보분(聚寶盆, 보물단지): 부의 상징 -총체: 부를 가져오는 힘의 상징
지씽까오자오 (吉星高照) · 민국시기 (民國時期, 1912년-1949년)	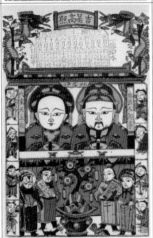	-조신과 조신 부인의 모자와 옷: 존귀(尊貴) 지위의 상징 -제상(祭桌)과 제물(祭物): 조신 부부 신성(神性)의 상징 -문신(門神): 악귀를 쫓아내는 힘의 상징 -소재신(小財神): 부를 가져오는 힘의 상징 -요전수(搖錢樹), 취보분(聚寶盆): 부를 가져오는 힘의 상징 -팔선(八仙): 행운을 가져오는 힘의 상징 -용 기둥: 조신부부 신성(神性)의 상징 -총체: 각종 행운을 가져오는 힘의 상징

제4절 길상(吉祥) 연화의 해석

길상(吉祥)이란 중국의 도교 문헌 『庄子』의 『人间世』에 등장했다. 길상은 운수가 좋을 조짐이라는 뜻이다.[40] 앞서 해석한 문신 연화, 신상 연화에는

40 국립국어사전, https://stdict.korean.go.kr/search/searchView.do, (2022.8.23)

기본적으로 길상(吉祥)이라는 의미가 담겨 있지만 특별히 경사스러운 내용을 표현하는 길상 연화가 있다. 유의해야 할 것은 길상 연화에도 신들이 등장할 수도 있지만 신상(神像) 연화와 차이가 있다는 점이다. 즉 신상 연화는 전통적인 제사 활동을 위해서 사용하는 것이고, 길상 연화에서 등장하는 신은 제사의 대상이 아니라 행복한 삶에 대한 중국인들의 동경을 표현한 것이다. 길상 연화의 내용은 일상생활의 다양한 측면 즉 '복록수희재(福祿壽喜財), 행복, 승진, 장수, 경사, 재부)'를 표현한다. 다음은 대표적인 길상 연화인 '푸루쇼우(福祿壽),' '치린송즈(麒麟送子),' '만자이얼꾸이(滿載而歸)'에 대해서 해석한다.

1. 연화 '푸루쇼우(福祿壽)'

작품명은 '푸루쇼우(福祿壽)'이고 복신(福神), 녹신(祿神), 수신(壽神) 세 신선(神仙)이 등장한다. 복신은 행복을 관장하고 녹신은 관직을 관장하고 수신은 건강과 장수를 관장한다. 세 가지 복을 표현하는 '푸루쇼우'는 길상 연화 중 대표적인 작품이다. 집 주인의 방이나 노인의 방에 붙인다. <표 16>은 연화의 기본 정보이다.

1.1 전 도상학적 기술

화면에 가장 크게 보이는 남자는 관모를 쓰고 있다. 왼쪽의 노인은 지팡이를 들고 서 있고 붉은 얼굴에 주름이 가득하며 흰 수염을 기르고 있다. 화면의 오른쪽에 있는 남자는 모자를 쓰고 얼굴은 하얗고, 그의 품에는 한 명의 아이가 안겨 있다. 또 화면의 아래에 두 명의 아이들이 있다. 다음으로 인물 비율에서 보면 화면에서 위에 있는 사람이 제일 크고 아래의 두 사람은 위에

<표 16> 연화의 기본 정보

이미지	기본 정보	내용
	작품명	푸루쇼우(福祿壽)
	용도	행복, 장수, 관직을 빌다
	사이즈	44 * 26cm
	시기	청나라(1636년-1912년)
	사용 장소	집 주인이나 노인의 방

있는 사람에 비하면 작게 보인다. 이를 통해 인물의 종속관계, 즉 맨 위의 인물을 가장 중요한 대상으로 추정할 수 있다. 마지막으로, 글자를 보면 '수비남산불노성(壽比南山不老松)'이라는 문자가 있는데 이는 민간에서 노인의 생신 때 쓰는 축하 말이다. 이를 통해서 작품이 장수 주제와 관련이 있다고 추론할 수 있다.

1.2 도상학적 분석

다음은 연화의 각 구성 대상을 도상학 분석법으로 해석한다. [그림 43]과 같이 연화 작품은 복신(福神), 녹신(祿神), 수신(壽神), 어린이, 문자 다섯 가지 부분으로 구분된다.

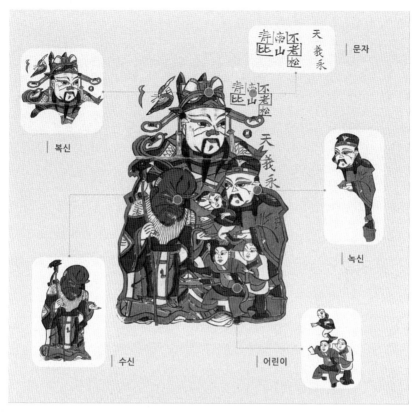

[그림 43] 연화의 구성 대상

1.2.1 복신(福神)

'푸루쇼우(福祿壽)'에서 첫 번째 글자 '福'은 삶의 행복, 행운과 같은 모든 좋은 것을 의미한다. 그래서 행복을 줄 수 있는 복신이 관장하는 사무는 매우 광범하고 중국인의 마음속에서 지위가 높다.

복신은 최초 복성(福星, 현대에 목성)이라는 별에 대한 신앙에서 유래했다. 고대 주술사들은 복성이 세상의 복을 내려준다고 생각했다. 한나라(기원전

202년~220년)의 역사가 사마천(司马迁)은『史记·天官书』에서 일찍이 동주시대 (東周時期, 기원전 770~256년)에 복성에 제사를 지냈다는 것을 언급했다.[41] 그 후에 복성은 점차 형상화되면서 유형적인 모습이 생겨났다. [그림 44]와 같이 당나라의 '五星二十八星宿神形圖'에서 복신의 이미지는 머리가 야수처럼 생기고, 몸은 사람의 몸이고, 멧돼지를 타고 있다. 당시 이런 흉악한 야수 모습을 통해 복신의 위력을 표현하였다. 후에 복신의 영향력이 점점 커지면서 복신이 도교 체계에 편입되었고 이후 복신은 더욱 인격화된 하늘의 관원(官員)이 되었다. 민간에서 복신의 생일은 음력 정월 대보름날인데 이 날에 복신이 인간 세상에 복을 내려준다. 그래서 사람들은 매년 음력 1월 15일에 복신을 맞이하기 위해서 탕위엔(汤圆)을 먹고 꽃등(花灯)을 구경하였으며, 많은 축하 행사를 하였다.[42]

[그림 44] '五星二十八星宿圖'에서 복신의 이미지
출처: https://www.osaka-art-museum.jp/(2022.9.27)

41 심리화(沈利华), 「中国传统社会价值取向论析」, 古典文学知识, Vol.6. 2007, p.126.
42 왕하이샤(王海霞), 「福禄寿喜吉祥观念探源」, 民艺纪程, Vol.3. 2020, p.68.

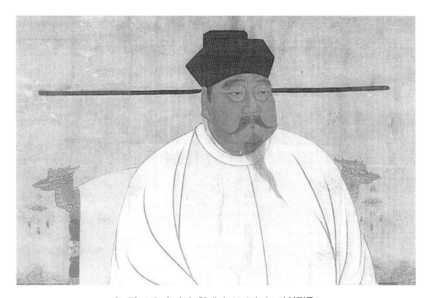

[그림 45] 송나라 황제가 쓴 '장시모(長翅帽)'
출처: 타이완 고궁 박물관 소장 황실 인물화,
https://www.163.com/dy/article/ELDD09HS05444SWO.html, (2022.8.25.)

목판 연화에서 복신의 형상은 도교 속 천상 관원이라는 신분에 부합하며, 총체적으로 문관의 형상이다. 구체적으로 복신은 녹색(C:62 M:41 Y:72 K:1) 관복(官服)을 입고 '장시모(長翅帽)'이라는 모자를 쓰고 있다. 이 모자는 원래 고대 남자들이 머리를 묶는 데 썼던 수건이었다. 송나라 때 장시모가 나타나는데 그 특징은 모자 양쪽의 띠에 철사를 넣어 받치고 띠를 치켜 올린 것이다. 그래서 모자 양 옆의 띠는 긴 날개 모양이다. 이 양식은 송나라 관모의 주류였고 황제나 관원들이 모두 장시모를 쓰고 다녔다. [그림 45]는 송나라 황제 조광윤(趙匡胤)이 장시모를 쓰고 있는 역사화 이미지다. 또한 연화 작가는 장시모의 조형에 혁신의 요소를 가미하여 '날개' 끝에 여의(如意) 문양을 더하였다. 여의는 원래 전통적인 공예품인데 모든 것을 뜻대로 한다는 만사여의(萬

事如意)의 의미가 있다. 또한 여의의 조형은 운형(雲形)과 영지(靈芝, 전설 중의 장생초)와 비슷해서 여의는 이름과 형태 모두 좋은 뜻을 가지고 있다. 연화 작가는 여의 문양을 추가함으로써 행운의 의미를 더 강조했다.

이 밖에 복신의 모자 옆에는 날아다니는 박쥐가 있다. 중국어 '박쥐(蝙蝠)' 의 '蝠(쥐)'와 '福(복)'과 같은 음이라서 박쥐는 행복의 상징으로 복신 옆에 등장했다. 또한 복신의 오른쪽에 작은 동전(銅錢, 옛날 돈)이 있다. 중국어 '錢 (돈)'과 '前(앞)'의 음이 같아서 박쥐와 동전이 함께 있으면 복이 눈앞에 있다 는 뜻이다. 작가는 해음(諧音, 음을 맞추다)의 기법으로 가시적인 이미지에 추상 적인 기대를 부여한다. 이를 통해 복의 의미를 강화할 수 있다.

1.2.2 녹신(祿神)

복신 아래 오른쪽에 있는 신은 녹신이다. 녹신의 '녹(祿)'은 관직과 봉급이 라는 뜻이다. 녹신의 유래는 별에 대한 신앙과 관련이 있다. 『史记·天官书』에 따르면 하늘의 문창(文昌) 궁전에 녹성(祿星)이라는 별이 있는데 관운을 관장 했다.[43] 중국 고대 시대에 과거시험(科擧考試)이 등장함에 따라 평민들이 학습 을 통해 관리(官吏)가 되어 자신의 운명을 바꿀 수 있는 기회가 생기면서 녹신 은 빠르게 유행했다. 이후 녹신은 문학 작품의 영향을 받아 점차 인격화되어 하늘의 관리가 되었다. 그 조형도 추상적인 별에서 구체적인 인간의 모습으 로 바뀌었다. 녹신의 이미지에 대하여 청나라 신화 소설 『历代神仙通鉴』은 그가 다섯 가닥의 긴 수염이 있고 얼굴은 연지(胭脂, 고대의 블러셔) 바른 듯 빨갛고, 화려한 옷차림을 입는다고 언급했다. 연화의 녹신은 소설에서 묘사

43 동방지바이(东方暨白), 『民間神保大通書』, 百花文艺出版社, 2005, p.142.

한 것과 부합한다. 그는 녹색(C:62 M:41 Y:72 K:1) 관복을 입고 머리에 복두(幞头, 고대 남자가 쓰던 두건)를 쓰고 있다. 이 모자의 특징은 양옆에 늘어뜨린 띠가 있다는 것이다. 행동할 때 헝겊이 펄럭이며 우아한 느낌을 주기 때문에 고대에 문관이나 문인이 착용하는 경우가 많았다. 따라서 녹신의 모자는 문관을 상징한다.

1.2.3 수신(壽神)

목판 연화 아래의 왼쪽에 있는 인물이 수신이다. 복신, 녹신과 마찬가지로 수신도 처음에는 하늘의 별이었는데 점차 노인의 모습으로 변화했다. 『사기(史记)』에 따르면 수신은 '남극노인(南極老人)'이고 장수를 맡는다.[44] 청나라에 수신은 연화 뿐만 아니라 각종 민속 예술에서도 흔히 볼 수 있다. 특히 노인의 생일을 축하할 때 수신 그림은 생일 선물로 많이 사용됐다.

역사에 수신 그림을 살펴보면 다음과 같다. [그림 46]의 ①②는 명나라 때 수신도이다. ③는 명나라 때 '푸루쇼우(福祿壽)' 그림이다. 목판 연화에서 수신의 조형은 이들과 마찬가지로 수신이 긴 수염과 긴 눈썹을 가지고 있고 이마가 길고 크며 돌출되어 있다. 그리고 몸을 앞으로 기울여 허리를 굽힌 자세를 보인다. 이러한 이미지들을 통해 노인의 이미지를 구축한다. 명나라 소설 '서유기(西遊記)'도 수신이 노인의 모양으로 이마가 크고 길고, 체구가 짧다고 묘사하였다.[45] 종합하면, 예술작품이든 문학작품이든 수신의 형상은 통일성이 있다. 즉 지팡이를 들고 있는 노인의 모습이다.

44 沈利华. Op. cit., p.128.
45 우저엉은(吳承恩)(明). Op. cit., 제7회. (원문: 霄汉中间现老人, 手捧灵芝飞蔼绣。长头大耳 短身躯, 南极之方称老寿—寿星又到)

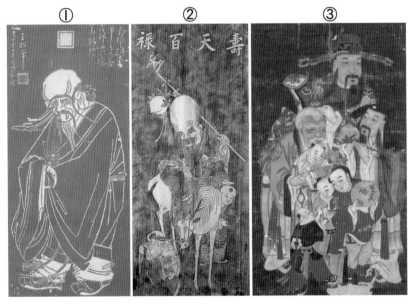

[그림 46] 역사에서 수신의 이미지
출처: 왕하이샤(王海霞), 「福祿寿喜吉祥观念探源」, 民艺纪程. Vol.3. 2020, p.70-72.

연화에서 수신이 들고 있는 지팡이는 구장(鳩杖)인데 지팡이의 머리가 새의 형상이다. 주나라(기원전 1046년~256년)의 『주례(周禮)』에서 황제가 반구(斑鳩)이라는 새를 노인에게 수여하고 노인에 대한 존경을 표시했다고 언급했다. 그래서 옛사람들은 반구새의 이미지로 노인의 지팡이를 장식하고 구장(鳩杖)을 만들었다. 한나라 황제는 70세 이상의 노인에게 구장을 증정했는데 노인은 구장을 들고 각종 특권을 누릴 수 있었다. 예를 들어 국가 기관을 자유롭게 드나들었고, 무릎을 꿇지 않았으며, 장사를 하면 세금을 내지 않는 특권이 있었다. 따라서 목판 연화에서 구장은 노인의 특권과 지위의 상징으로 수신의 노인 형상을 표현한다. [그림 47]은 중국 수도박물관이 소장하고 있는 전국 초기(기원전 475년~376년) 구장의 머리이다.

[그림 47] 구장의 머리 조형
출처: 중국 수도박물관 사이트, https://www.capitalmuseum.org.cn, (2022.9.1.)

[그림 48] 청나라 복식에 나타난 장수문
출처: 고궁박물관 사이트, https://www.dpm.org.cn/Home.html, (2022.7.11.)

연화에서 수신은 보라색(C:78 M:95 K:52 Y:24) 옷을 입고 어깨에는 '장수문 (長壽紋)'이라는 문양이 있다. 청나라 때 장수문은 노인의 복장 장식 문양으로 많이 응용됐다. 장수문은 수명(壽命)의 '수(壽)'자를 기반으로 디자인한 문양이 고 이미지는 대칭적이고 장식성이 있다. 문양의 선은 이어지고 끊어지지 않 아서 생명이 끊임없이 이어진다는 의미를 내포한다. 이와 같이 목판 연화에 서 장수문은 무병장수(無病長壽)의 상징이다. [그림 48]은 청나라 복식에 나타 난 장수문이다.

1.2.4 어린이

목판 연화에 세 명의 어린이가 있다. 원래 '푸루쇼우'의 이미지에는 아이가 등장하지 않았다. 청나라에 이르러서 어린이가 연화에 나타났고 이는 녹신과 밀접한 관계가 있다. 녹신에게 제사를 지내는 풍습이 발달하면서 민중은 현 실적인 수요에 따라 녹신의 이야기를 각색하였다. 그 결과 자식을 내려주는 신력이 추가되었다. 청나라의 희곡에는 녹신이 아이를 안고 인간 세상으로 간다는 대사가 있다.[46] 연화 작가는 녹신이 아이를 안고 있는 형상을 통해 자식을 보내주는 신력을 표현하고 있다.

'푸루쇼우'의 이미지는 청나라 때 이미 정형화됐다. 정 중앙의 상단에 위치 한 복신은 좌측의 수신, 우측의 녹신과 함께 삼각형 구도를 형성하고 시각적 안정감을 준다. 또 어린이를 추가하여 신의 집합체가 구성된다. 이를 통해 행복, 관직, 장수, 자식 등 다복을 표현하고 있다. 이것은 당시 중국인들이 조합된 도상을 통해 모든 복을 얻고자한 욕망을 표현하고 있다.

46 왕하이샤(王海霞). op. cit., p.68.

1.2.5 타이포그라피(문자)

연화 오른쪽 상단에는 '수비남산불로송(壽比南山不老松)'이라는 글자가 있다. 이것은 종남산(終南山, 중국 산시성(陝西省)에 있는 산)의 소나무만큼 수명이 길다는 뜻이다. 중국인들은 예로부터 종남산을 도교의 신선이 살았던 곳으로 여겼기 때문에 종남산은 신성(神性)이 있었고 장수의 상징이었다. 소나무는 십장생의 하나로 장수를 상징하는 나무다. 따라서 '수비남산불로송'이라는 문자는 장수의 의미를 표현하고 있다. 또 화면 오른쪽에는 '천의영(天義永)'이라는 문자가 있다. 이것은 당시 유명한 연화 가게의 이름이다. 연화 속의 문자는 모두 해서체(楷書)이다. 이처럼 연화 작가는 당시 유행하던 해서체로 연화 인물에 관한 덕담을 표현했다. 또한 연화 가게의 이름을 표시해서 연화 작품의 출처를 표시했다.

2. 연화 '치린송즈(麒麟送子)'

<표 17>은 연화 '치린송즈(麒麟送子)'의 기본 정보이다. 치린송즈란 치린이 자식을 보내주는 것을 표현한 것이다. 중국 사람들은 인생의 성공에는 돈과 지위를 비롯하여 자손번성(子孫繁盛)도 중요하게 생각하였다. 따라서 고대 중국인들은 가문의 혈통이 이어지는 것을 기원하기 위해 새해에 연화 '치린송즈'를 결혼한 부부의 방에 붙여서 자식이 많이 태어나기를 기원하였다.

2.1 전 도상학적 기술

화면의 왼쪽 이미지와 오른쪽 이미지는 좌우 대칭적으로 배치되어 있다. 화면에 한 여자가 아이를 안고 동물 위에 올라타고 있다. 여자의 자태는 부드

<표 17> 연화의 기본 정보

이미지	기본 정보	내용
	작품명	치린송즈(麒麟送子)
	용도	아이를 태어나기를 기원
	사이즈	20 * 24cm
	시기	청나라 (1636년-1912년)
	사용 장소	부부의 방

럽고, 자연스럽게 친근함을 드러낸다. 아이들은 손에 꽃가지를 들고 있다. 연화 속 동물이 구체적으로 무엇인지 알기 어렵지만 작품명에 따르면 이 동물은 치린(麒麟)이라는 것을 알 수 있다. 또 가장자리의 여자는 손에 커다란 부채를 들고 서 있다. 화면의 위쪽에 '상서(祥瑞)'이라는 문자가 있는데 말 그대로 길한 징조를 의미한다. 문자의 의미를 통해 볼 때 이 작품은 길한 일과 관련이 있으며, 특히 여성과 아이의 이미지를 고려할 때 아이를 낳는 것과 관련이 있다고 추론할 수 있다.

2.2 도상학적 분석

[그림 49]는 연화의 구성 대상이다. 다음은 연화 작품을 치린(麒麟), 여자, 어린이, 시녀(侍女), 문자 다섯 가지 부분으로 나눠서 각각의 대상에 대해 도상학 분석방법으로 해석한다.

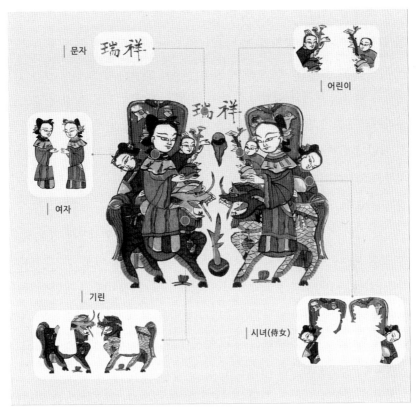

| 문자

| 어린이

| 여자

| 기린

| 시녀(侍女)

[그림 49] 연화의 구성 대상

2.2.1 치린(麒麟)

먼저, 치린이다. 일찍이 한나라 때 치린은 상서로움을 상징하는 신수(神獸)로 여겨졌고, 『礼记』는 치린, 봉황(凤凰), 거북, 용(龍)을 상서로운 4대 짐승으로 불렀다.[47] 『晋王嘉 拾遗记』에 따르면 공자(孔子, 기원전 551년~479년)가 태어

47 리회링(李慧玲), 율여인(呂友仁)注译, 『礼记』, 中州古籍出版社, 2010, p.11.

제3장 주셴진 목판 연화의 이미지 해석 **143**

나기 전에 두 선녀가 공자의 어머니를 목욕시켰고, 치린이 하늘에서 내려와 입에서 책을 내뱉어 공자의 어머니께 줬다. 책에는 공자가 용의 후손이고, 그는 나라를 다스리는 데 도움이 되는 현명한 신이며 또 황제가 아니지만 덕성과 학식은 황제와 같았다고 쓰여 있었다. 후에 두 마리의 용이 정원을 둘러싸고 공자가 탄생했다.[48] 이러한 이야기가 민간에 퍼져나가면서 사람들은 치린에게 제사를 지내면 아이를 낳을 수 있다고 믿게 되었다. 청나라 때 치린송즈의 이미지가 매우 유행하여 목판 연화뿐만 아니라 방직물, 도자기, 칠기(漆器) 등 생활용품에도 크게 활용되었다.

이와 같이 치린은 자식을 보내주는 상서로운 동물로 연화에서 가장 중요한 구성 대상이라 할 수 있다. 또한 공자는 유가사상(儒家思想, 중국의 대표적 철학사상)의 창시자로서 중국의 역사학, 철학, 교육학, 정치에 큰 공헌을 했다. 그래서 공자를 보내주는 치린은 총명과 현덕을 상징한다. 민간인들은 흔히 총명한 아이를 '치린지(麒麟子)'라고 부른다. 따라서 목판 연화에서 치린은 지혜로운 아이의 탄생을 상징한다.

치린의 형상에 대하여 한나라(기원전 202년~ 220년) 『說文解字』는 치린은 몸이 사향노루 같고 꼬리가 용의 꼬리 모양이며 용비늘과 한 쌍의 뿔을 가지고 있다고 했다.[49] 전설이 시대의 흐름에 따라 구전되면서 사람들은 서로 다른 지역적 특성과 자신의 경험을 결합해서 치린의 형태를 변화시켰다. 그래서 치린의 형상은 시대의 발전에 따라 계속 변화하였다. 청나라에 이르러서 치린의 이미지는 정형화되었다. 이때 치린은 코뿔소, 소, 말, 늑대 등 다양한 동물의 특징이 융합되고 각 동물의 장점을 모았다는 공통점이 있다. 청나

48　버우회(博物汇) 编 『古今图书集成』, 中州古籍出版社, 2010, 제56권.
49　쉬신(许慎)(汉), 『说文解字』, 中华书局, 2009, p.31.

라 『新蔡县志』에 따르면 치린은 머리가 사슴 같고, 뿔이 있고, 털이 청색이고, 비늘이 있다.[50] 치린의 형상은 수많은 공예품에서 발견할 수 있다. [그림 50]의 ①은 청나라 자판화(瓷板画, 도자기 그림)에 나온 치린 이미지이다. ②는 청나라 자수품(刺绣品)에 나타난 치린 이미지이다. ③은 도자기에 나타난 치린 이미지이다. 이러한 예술품에서 등장한 치린을 보면 청나라 때 치린은 용의 형상과 닮았고 자태가 더 우아하고 고급스러운 스타일로 나타났다. 연화 작가는 치린의 주요 특징인 뿔, 긴 꼬리, 용린, 등털, 발굽, 용 수염(龍鬚) 등을 선택하여 표현했다. 또한 치린의 장식성과 화려한 스타일을 표현하고 있다. 예를 들어 목판 연화에서 치린은 노란색(C:7 M:8 Y:87 K:0)과 보라색(C:77 M:95 Y:44 K:9)이라는 보색의 배합과 색의 변화를 통해 시각적 특징을 강화하여 풍부하고 화려한 효과를 만들어내었다.

[그림 50] 청나라 공예품에서 나타난 치린의 비주얼
출처: 중국 고궁박물관 디지털 라이브러리, https://digicol.dpm.org.cn/(2022.7.18)

50 버우회(博物汇) 编, Op. cit., 제56권.

2.2.2 여자

목판 연화에서 치린을 타고 있는 여성은 선녀이다. 선녀의 헤어스타일은 쌍아계(雙Y髻)이다. 이 헤어스타일은 머리를 양쪽으로 가르고 두 개의 상투를 틀고, 정수리 양쪽에 걸쳐 만든다. 그 모양이 마치 한자 'Y'와 같다. 이 헤어스타일은 보통 미성년의 소녀나 시녀가 이런 헤어스타일을 했다. [그림 51]은 당나라의 '历代帝王图'이고 미국 보스톤 순수미술 박물관에 소장되어 있다. [그림 49]의 시녀는 쌍아계 헤어스타일을 하고 있다. 민간 설화에 나타나는 선녀는 신선의 시녀다. 따라서 작가는 시녀의 헤어스타일을 선택하여 선녀의 이미지를 표현하였다.

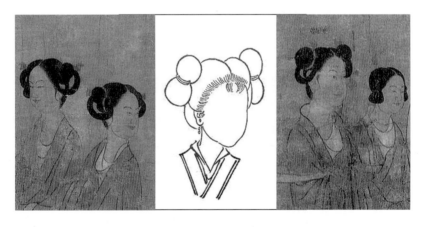

[그림 51] 고대 회화에 등장한 시녀의 쌍아계 헤어스타일
출처: 미국 보스톤 순수미술 박물관, https://www.naver.com/, 2022.9.8.

선녀의 옷은 대수삼(大袖衫)이라고 한다. 소매 부분이 매우 넉넉해서 지어진 이름이다. 대수삼은 위진남북조(魏晋南北朝, 기원전220년~589년) 시기에 등장해서 당시 지식인이나 문인들 사이에서 유행하기 시작됐다. 당시 지식인이나

문인들은 자유로운 생각이나 사상을 추구했는데 대수삼이 그런 사상을 표현하기에 어울리는 스타일이라고 생각했기 때문이었다. 유행의 초기에 다분히 소탈한 스타일에 시작되었지만 이러한 스타일이 귀족들에게도 선호되었다. 당나라에 이르러서 특히 귀족 여성들 사이에서 대유행하면서 장식성이 강해졌다. [그림 52]는 당나라 때 '簪花仕女图'이다. 그림에서 귀족 여성들이 입은 옷은 소매의 길이가 거의 바닥까지 닿을 정도이다. 이때는 대수삼이 귀족 계급의 복식이었다. 청나라에 이르러서 대수삼이 민간에 보급됐고 민간 여성의 평상복이 되었다.

[그림 52] '簪花仕女图'에 나타난 대수삼 이미지
출처: 중국선양 고궁 박물관, http://www.sypm.org.cn/, (2022.9.14.)

목판 연화에서 선녀의 어깨 장식은 운견(雲肩)이라고 한다. 이는 고대 여성들이 쓴 어깨에 걸치던 옷의 일종이고 비단으로 만들었다. 옛날 사람들은 이런 옷 장식을 여자 어깨에 걸치고 나부끼는 모습이 비온 뒤의 구름과 노을처럼 아름답다고 여겼다. 그래서 운견(어깨 위의 구름)이라는 이름을 붙였다. 초기에 운견은 보편화되지 않았고, 무용수나 악기(乐伎)의 전용 장식품이었

다. 원나라(1271년-1368년) 때 운견이라는 명칭이 확립되고 형식도 정형화됐다. 원나라의 복장 의례 문헌 『元史·輿服志』에 따르면 운견은 네 개의 구름과 같고 가장자리가 청색이며 단에는 청색, 황색, 적색, 백색, 흑색이 있고 황금이 박혀 있다.[51] 원나라 때 운견은 화려한 모습으로 나타났다. 목판 연화를 제작한 청나라 때에는 운견의 발전이 절정기에 이르렀고 사회 각 계층에 보급됐다. [그림 51]은 청나라 때 '喬元之三好图'이다. [그림 53]에서 여악(女樂, 귀족을 위해 노래하고 춤추는 여성)들이 운견과 대수삼을 입고 있다. 또 운견에는 많은 구름무늬가 있고 장식성이 강하고 매우 화려하다.

[그림 53] 청나라 '喬元之三好图'에서 운견의 이미지
출처: Luhe, Chen Ruixue(2007), 운견 발전 고찰, Art & Design, vol.3, p.48.

51 루민(鲁闽), 천루이쒸이(陈瑞雪), 「云肩发展简考」, 裝飾. vol.3, 2007, p.47.

목판 연화에서 운견의 양식은 '시합여의형(四合如意型)'이다. 이것은 당시 매우 유행했던 양식이었다. 이 양식의 특징은 천을 네 조각으로 오리고 각 조각의 끝부분이 구름의 모습이었다는 것이다. 또 네 조각이 상하좌우가 대칭으로 배치되어 평온하고 균형 잡힌 아름다움을 나타낸다. 더 중요한 것은 동서남북 네 방향이 모두 상서로운 것을 의미한다는 점이다. 또 운견의 네 조각에는 자연계의 물건이나 전통 이야기를 소재로 만든 자수가 새겨져 있었다. 이 자수들은 모두 상서로운 의미를 표현하였다. [그림 54]의 운견은 조각마다 길상을 상징하는 봉황, 꽃, 풀 등 문양이 있다. 목판 연화에 운견은 이런 복잡한 문양이 없었는데 이것은 복잡한 문양을 조각하기 어려웠던 조각 기술의 한계 때문이었다. 그래서 작가는 도상을 단순화하여 표현하였다.

[그림 54] 청나라 '시합여의형(四合如意型)' 운견(雲肩) 이미지
출처: 한족 운견 감상, https://www.sohu.com/a/388133707_698884, (2022.8.25.)

2.2.3 어린이

중국인들은 예로부터 가정을 위주로 한 종족 관념이 있었다. 각 가정에서 아이는 매우 중요한 구성 대상이었고 특히 남자 아이를 매우 중시했다. 그 이유는 남자가 여자에 비해 더 많은 힘을 가지고 있어 더 많은 육체노동을 감당할 수 있기 때문이었다. 그 결과 중국에는 남존여비(男尊女卑)의 사상이 있었다. 아들은 종족의 핏줄을 이어가는 책임이 있었다. 목판 연화에서 선녀의 품에 안고 있는 아이가 바로 남자 아이다.

[그림 55] 여포가 자금관을 쓰고 있는 이미지

연화에는 아이가 '자금관(紫金冠)'을 쓰고 있다, 자금관은 중국 남자들이 쓰는 머리 장식품으로 소설에서 자주 등장했다. 소설에서 자금관은 귀족의 자제(子弟)와 젊은 장군이 많이 사용했다. 예를 들어 소설 『三國演義』에서

여포(呂布, 동한시기의 장군), 그리고 소설 『紅樓夢』에서 가보옥(賈寶玉, 귀한 집안의 자제)이 모두 자금관을 썼다. 그래서 자금관은 연화에서 재능을 상징한다. 연화에서 자금관은 노란색(C:6 M:11 K:95 Y:0)으로 표현되어 금으로 만든 것을 표현하고 부귀가 더욱 돋보이게 했다. 또 남자 아이는 손에 계화(桂花)를 들고 있다. 중국 고대의 과거시험(科擧考試)은 가을에 실시되었는데 가을은 계화가 피는 계절이다. 따라서 중국인들이 계화를 과거시험의 상징으로 여겼다. 또 계화의 '계(桂)'와 부귀의 '귀(貴)'가 같은 발음이기 때문에 계화는 부귀의 상징이다. 그래서 계화는 목판 연화에서 학업의 성취와 부귀의 상징이고 부모들은 자식에 대한 기대를 나타냈다.

2.2.4 시녀(侍女)

연화 화면 좌우의 치린 뒤에 두 명의 시녀가 서 있는데, 그들의 몸은 가려지고 상반신만 노출되어 있다. 작품에서 부차적인 구성 대상이라고 할 수 있다. 그녀들은 구체적인 신분이 없지만 연화의 구도에 중요한 역할이 있다. 첫째는 구도의 대칭과 균형에 영향을 준다. 두 시녀의 머리를 좌우로 기울이면 구도에서 세 가지 시선의 방향을 이루게 되고 시각적 질서감이 형성된다. 두 번째 역할은 화면을 꽉 채우는 것이다. 따라서 작가는 시녀들이 부채를 들고 있는 형상을 추가하여 화면을 온전하고 풍성하게 만들었다.

2.2.5 문자

연화에는 '상서(祥瑞)'라는 문자가 있다. 이는 복되고 길한 일이 일어날 징조(徵兆)를 의미한다.[52] 유가(儒家) 사상에서 길한 징조(徵兆)는 하늘의 뜻(天意)

이고 사람들을 유익하게 하는 자연현상이다. 예를 들어 무색의 구름이 나타나거나 샘물이 땅에서 나오거나 진기한 짐승이 나타나는 것이다. 목판 연화에서 이런 징조는 치린의 출현을 가리킨다. 『左傳』에서 치린의 출현은 현명한 왕이 출현한다는 것을 상징한다.[53] 작가는 상서(祥瑞)라는 문자를 통해 치린이 총명한 자식을 데려온다는 길한 징조를 표현했다.

3. 연화 '만자이얼꾸이(滿載而歸)'

작품명은 '만자이얼꾸이'이고 청나라 시기에 제작된 목판 연화이다. '만자이얼꾸이'는 많은 것을 싣고 집으로 돌아간다는 의미이므로 부와 성공에 대한 중국인들의 추구를 반영하고 있다. 당시 상인들은 연화 '만자이얼꾸이'를 가게 대문에 붙인 경우가 많았고 현재에도 카이펑 지역에서 '만자이얼꾸이'를 붙이는 경우가 있다. <표 18>은 연화의 기본 정보이다.

3.1 전 도상학적 기술

작품은 한 남자가 손수레를 밀고 있는 장면을 표현하고 있다. 손수레에 물건이 가득하고, 너무 많아서 손수레에 있던 물건들이 넘쳐서 바닥에 떨어진다. 이렇게 많은 물건을 실은 손수레는 밀면 당연히 무겁다. 하지만 손수레를 밀고 있는 남자는 입꼬리가 올라가 있고 기쁜 표정으로 보인다. 남자의 형상을 관찰하면 그는 모자를 쓰고 있고 모자의 챙이 크다. 이 밖에 남자의 모자, 옷, 바지에 문양이 많다. 이 문양들은 양식이 복잡하고 색채가 풍부하여

52 국립국어사전, https://stdict.korean.go.kr/search/searchView.do, (2022.8.25)
53 진지린(靳之林), 中国民间美术, 五洲传播出版社, 2004. (원문: 麟者, 仁兽, 圣王之嘉瑞也。時无明王出而遇获, 仲尼商周道之不兴, 感嘉瑞至无应。)

이미지	기본 정보	내용
	작품명	만자이얼꾸이(滿載而歸)
	용도	재부와 성공을 기원
	사이즈	30 * 26cm
	시기	청나라 (1636년-1912년)
	사용 장소	상점 대문

매우 화려해 보인다. 손수레에는 장식 문양도 많고 눈부시게 아름답다. 손수레 안에 깃발이 꽂혀 있고 깃발에 '만자이얼꾸이'이라는 글자가 표기 되어 있다. 이는 중국 전통 덕담이고 짐을 잔뜩 가득 싣고 집으로 돌아간다는 의미이다.

3.2 도상학적 분석

연화를 남자, 리어카, 문자 세 가지 부분으로 나눌 수 있다. [그림 56]은 연화의 세 가지 구성 대상이다.

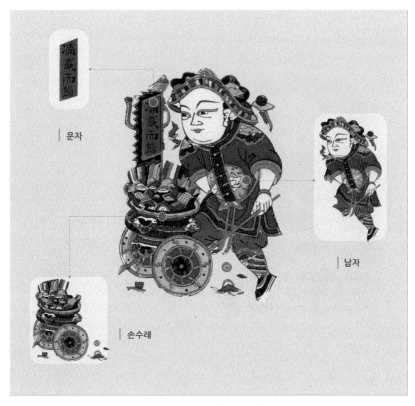

| 문자

| 남자

| 손수레

[그림 56] 연화의 구성 대상

3.2.1 남자

[그림 57]에서의 남자는 중국 5대 후주 시기(五代後周, 951년~960년)의 황제 채영(柴榮, 921년~959년)이다. 채영은 등극 후 민생에 관심을 가지고 세금을 줄이는 등 많은 개혁을 했다. 카이펑 지역은 당시의 수도였는데 채영은 수리 공사를 포함하여 카이펑 지역의 발전에 견고한 기초를 다졌다.[54] 후에 채영

54 왕포(王溥)(宋), 『五代会要·城郭』, 上海古籍出版社, 1978, 제26권.

의 이야기가 카이펑 지역에 전해졌고 전설이 되었다. 백성들은 채영을 '채왕 야(柴王爺)'라고 칭했고 재원(財源)을 관장하는 재신으로 삼았다. 전설에서 채 영은 원래 옥황상제(玉皇大帝)의 관원이고 재정을 관장했다. 채영은 옥황상제 에 의해 인간 세상에 파견된 후 황제가 되어 도탄에 빠진 백성을 구제했다. 채영은 역사적 인물에서 신으로 추앙받게 되었다.

다음으로 채영의 얼굴에 대해서 해석한다. [그림 57]은 채영의 초상화이다. 그의 눈매는 봉황눈이고 표정이 부드럽다. 또 얼굴형이 둥글고 귀가 크고 이중턱이 있다. 연화 작가가 인물의 진실한 용모 특징에 근거하여 표현했다 는 것을 알 수 있다. 또 중국의 전통적인 관상학(觀相學)에서 귀가 크고 이중턱 이 있는 얼굴은 복이 많고 재운이 좋은 것을 상징한다. 중국인들의 관상학에 대한 인식은 삶의 경험에 근거한 것으로 귀납적 추론을 통해 얼굴의 특징을 인간의 다른 특성과 연관시켰다. 예를 들어, 살림이 넉넉한 사람만이 충분한 음식을 먹었을 수 있기 때문에 이중턱이 생기는 것이다. 또 옛날 중국인들은 귀와 신장이 밀접한 관계가 있다고 여겼는데, 귀가 크면 신장이 좋고 오래 살 수 있다고 여겼다. 그래서 연화에서 채영의 얼굴 특징은 복이 많다는 의미 를 담고 있다.

연화에 채영이 쓰고 있는 모자와 옷은 그의 젊은 시절 이야기와 관련이 있다. 채영은 오대시기(五代時期, 907년~960년)에서 태어났고 이 시기는 중국 역사에서 매우 혼란스러운 시기였다. 채영은 황제가 되기 전에 평민이었고 어려서부터 가정 형편이 어려웠다. 그래서 그는 살아남기 위해 기를 썼다. 그는 열심히 장사를 하여로 성공했을 뿐만 아니라, 황제가 되었다. 연화는 채영이 젊었을 때 많은 돈을 모아서 집으로 돌아온 것을 표현하고 있다. 연화 에서 채영이 쓰고 있는 모자는 두립(斗笠)으로 대오리나 종려털을 짜서 만든 것이다. 입모의 기원은 아직 고증되지 않았지만 중국 시집 『시경(詩經)』에는

[그림 57] 채영의 초상화
출처: 바이두 백과, 채영, https://baike.baidu.com/item/柴荣/859387 (2022.7.13.)

선진시대(先秦時期, 구석기 시대~기원전221년)의 시 소아·무양(小雅·無羊)이 있는데 여기에 사람이 방목할 때 입모를 쓴 것을 언급했다.[55] 이를 통해 볼 때 중국에서 두립의 역사가 길다는 것을 알 수 있다.

55 시경(詩經)은 춘추 시대의 민요를 중심으로 하여 중국에서 가장 오래 된 시집중국 최고의 시집이다. (원문: 尔牧来思, 何蓑何笠, 或负其餱)

[그림 58] 두립의 이미지
출처: 바이두 백과, https://baike.baidu.com/item/斗笠 (2022.10.13.).

　　두립의 이미지는 [그림 58]과 같은데 이 모자는 위는 뾰족하고 아래는 둥글고 고깔과 비슷하게 생겼다. 이러한 형태는 햇빛과 비를 가릴 수 있다. 그래서 두립은 농사를 짓는 농민, 고기잡이 어부, 혹은 상인들에게서 많이 볼 수 있다. [그림 59]는 오대십국 시대(五代十國時代, 907년~979년)의 강행초설도(江行初雪圖)의 일부분이고 현재 중국 타이베이 고궁박물관에 소장되어 있다. 작품은 첫눈이 내릴 때 강 위의 어부들이 고기잡이를 하는 장변으로 어부와 행인들이 두립을 쓰고 있다. 채영은 장사를 했을 때 항상 멀리 가야 했기 때문에 두립으로 햇빛을 가릴 필요가 있었다. 따라서 작가는 두립을 통해 채영이 먼 곳에서 집으로 돌아오고 있는 상황을 표현하고 있다.

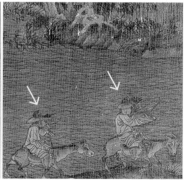

[그림 59] 고대 회화에서 나타난 두립(斗笠)의 이미지
출처: 진위눠(金唯诺), 『中国美术全集-绘画篇』, 人民美术出版社, 2006, p.139.

연화에서 채영의 옷은 결과삼(缺胯衫)이다. 당나라의 『新唐書』에 따르면 저고리 옆쪽의 아랫단에서 골반까지 트임이 있은 옷을 결과삼이라고 하며, 이는 전형적인 평민의 의복이다.[56] 결과삼는 움직임이 자유롭고 일하기 편리하다는 특징을 지닌다. 연화의 작가는 이와 같이 가벼운 옷을 선택하여 채영이 손수레를 밀고 있는 모습을 표현했다. [그림 60]은 당나라 시기 둔황(敦煌) 지역의 벽화에 나타난 이미지이다. 화면에 농사를 짓고 있는 농민과 사냥꾼들은 모두 결과삼을 입고 있다.

채영의 바지를 자세히 보면 무릎부터 발목까지 헝겊으로 묶고 있는데 이것은 행전(行纏, 다리 붕대)이라고 한다. 예전에는 교통이 발전하지 못하였기에 사람들은 이동을 할 때 두 발로 걸어 다녀야 했으며 길은 울퉁불퉁하고 걷기가 힘들었다. 특히 산길을 걸을 때는 여러 가지 잡초, 가시나무, 독충 등이 있어 다리 부상을 당하기 쉬운 환경이었다. 이를 방지하기 위해 다리 붕대가 탄생했으며, 행전은 길을 많이 걸은 사람들이 주로 사용했다. 특히, 병사들이

56 장베이베이(張蓓蓓),「宋代汉族服饰研究」, 苏州大学 박사학위논문, 2010, p.77.

나 골목길을 다니는 상인들이 많이 사용했다.

[그림 60] 고대 벽화에서 나타난 결과삼(缺胯衫)의 이미지
출처: 谭蝉雪, 『敦煌.中世纪服饰』, 华东师范大学出版社. 2010.

전반적으로 햇빛과 비를 가리는 모자, 옆트임이 있는 의복, 그리고 다리 붕대는 많은 길을 걸어야 하는 사람들에게 필요한 것이었다. 작가는 이들을 통해 채영이 젊은 시절에 장사를 했다는 모습을 표현했다. 당시 사람들의 모자와 옷은 매우 소박한 스타일로 장식과 문양은 존재하지 않았으며, 다리 붕대도 모두 흰색이었지만 연화에서는 모자와 옷에 꽃문양이 있다. 또한 옷은 녹색(C:79, M:49, K:95, Y:11), 바지는 붉은색(C:0, M:96, K:73, Y:11)으로 표현하며 강렬한 색채의 대비를 표현했다. 이는 채영을 신격화한 표현이며, 채영의 재신 신분을 표현하기 위해 작가가 채영의 이미지를 더욱 화려하고 장식적으로 만들었다. 이런 장식 문양들은 당시 민간의 심미적 취향을 반영하고 있다.

3.2.2 손수레

목판 연화를 보면 채영이 손수레를 밀고 있다. 중국 역사에서 손수레는
한나라(기원전 202년~220년)의 화상석(畫像石, 사당이나 분묘에 나타나는 그림)에서
처음 등장한 바 있다. [그림 61]은 쓰촨성(四川省) 평저우시(彭州市)에서 출토된
한나라 화상석이며, 현재 쓰촨 박물관(四川博物館)에 소장되어 있다. [그림 61]
은 한나라의 술집을 표현한 것으로 상인이 손수레를 밀면서 술을 운반하는
모습을 보여준다. 과거에 손수레는 인력으로 사용 가능한 소형 운반수단으로
시골길과 산길을 모두 다닐 수 있었다. 교통이 발달하기 전까지 손수레는
운수업계에서 필수적인 도구였다고 할 수 있다.

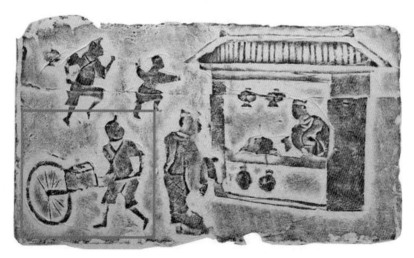

[그림 61] 한나라 화상전(畫像磚)의 손수레
출처: 쓰촨박물관 사이트, http://www.scmuseum.cn/, (2022.9.4.)

손수레는 채영의 모자, 옷과 마찬가지로 채영이 젊었을 때 상인이었던 모
습을 표현하기 위한 것으로 당시 채영은 손수레를 밀면서 허난(河南) 지역의

정저우(鄭州), 카이펑(開封), 루오양(洛阳) 등의 지역에서 도자기, 차, 우산 등을 운반하며 장사를 성공적으로 이끌었다. 이러한 그의 이야기는 평민들의 생활과도 밀접한 관련이 있기 때문에 많은 사람들의 공감을 이끌어 냈고, 입소문을 타면서 손수레는 채영의 대표적인 아이콘이 됐다. 손수레는 채영의 긍정적이고 낙관적인 성격을 상징할 뿐만 아니라 부를 상징하기도 한다. 사람들은 채영처럼 열심히 장사를 한다면 많은 돈을 벌수 있고 행복하게 살 수도 있다고 믿었다. 특히 채영은 운수업과 관련된 장사를 했기 때문에 그는 운수업의 수호신으로 인정받게 됐다.

또한 손수레에 진귀한 보물과 돈을 가득 실려 있고 화면 아래의 바닥에는 동전(銅錢)이 널려 있다. 이 도상들은 모두 부의 의미를 표현했다. 또한 작가는 오색찬란한 색채와 장식적인 문양으로 손수레를 화려하게 만들었다. 이러한 표현 방법은 인물의 옷과 마찬가지로 활기찬 시각적 효과를 표현하기 위해서다. 이런 장식성이 강하고 화려한 이미지는 중국인들의 행복한 삶에 대한 로망을 나타냈다.

3.2.3 타이포그라피(문자)

연화에서 손수레에 꽂은 깃발에는 만자이얼꾸이(滿載而归)라는 문자가 있다. 이는 중국의 덕담이다. '滿'은 용량이 극에 달한다는 뜻이고, '載'는 물건을 싣는다는 뜻이며, '归'는 집으로 돌아간다는 뜻이다. 따라서 '만자이얼꾸이'는 물건을 가득 싣고 집으로 돌아간다는 뜻을 나타내는데 이는 큰 수확을 얻는다는 것을 가리킨다. 예를 들어 돈을 벌기 위해 타지에 나간 후, 세월이 흘러 큰 성공을 하여 집으로 돌아간다거나 연말에 곡식이 풍작인 경우 등이 있다. 목판 연화에서 '만자이얼꾸이'라는 문자는 부와 성공의 상징이며, 작가

는 문자를 통해 연화의 주제를 직접적으로 표현하고 있다. 위 문자의 글자체는 다른 연화 작품과 마찬가지로 해서체이며, 글자의 모양이 반듯하고 크기가 균일한 것이 특징이다. 또한 이는 당시 국가가 제창했던 글씨체로 전국적으로 유행한 바 있다. 따라서 연화 작가는 의도적으로 효과적인 커뮤니케이션을 위해 당시 유행했던 글자체를 선택하여 표현했다. <표 19>는 길상(吉祥) 연화 해석의 요약이다.

<표 19> 길상(吉祥) 연화 이미지 해석 요약

작품명·시기	이미지	도상해석 요약
푸루쇼우 (福祿壽) · 청나라 (1636년-1912년)		-복신(福神): 복(福)을 가져다주는 힘의 상징 -복신 옆의 박쥐와 동전(銅錢): 복(福)의 상징 -녹신(祿):관직(官職)을 가져다주는 힘의 상징 -수신(壽神): 장수(長壽)를 가져다주는 힘의 상징 -수신 옷의 장수문(長壽紋): 장수의 상징 -총체: 행복, 장수, 관직(官職)을 가져다주는 힘의 상징
치린송즈 (麒麟送子) · 청나라 (1636년-1912년)		-치린(麒麟): 부부에게 총명한 아이를 보내주오는 힘을 상징 -선녀(仙女) : 치린과와 함께 부부에게 아이를 보내주는 것을 상징 -남자 아이: 가족의 혈통맥을 이어가는 상징 -아이가 들고 있는 계화(桂花): 총명과 재능의 상징 -총체: 부부에게 총명한 아이를 보내주는오는 힘을 상징

만자이얼꾸이 (滿載而歸) · 청나라 (1636년-1912년)		-인물의 이중턱과 큰 귀: 부의 상징 -두립(斗笠): 상인(商人)의 상징 -결과삼(缺胯衫): 상인(商人)의 상징 -행전(行纏) :상인(商人)의 상징 -손수레: 장사의 상징 -손수레 안에 있는 금은주옥(金銀珠玉)과 땅 바닥에 있는 동전(銅钱): 부(富)의 상징 -총체: 장사가 번창하여 부를 가져온다는 힘 의 상징.

제5절 희곡(戱曲) 연화의 해석

청나라 시기에는 희곡 공연이 성행했다. 이런 배경에 따라 희곡 이야기를 주제로 한 연화가 청나라 시기 그리고 청나라 이후의 민국시기(民國時期)에 크게 유행했다. 연화 작가는 당시 사람들의 취향에 맞추기 위해 현지에서 인기 있는 희곡 이야기를 골라내고 희곡 연화를 창작했다. 작가는 희곡 연화의 소재를 고를 때 일반적으로 흥미로운 것이나 백성들에게 감동을 불러일으킬 수 있는 플롯을 골랐다. 희곡 연화가 중국인들의 사상과 가치관을 반영하고 있는 것이다. 따라서 희곡 연화 이미지에 대한 해석을 통해 당시 백성들의 사상과 가치관을 이해할 수 있다. 다음으로 희곡 연화 '산냥자오즈(三娘教子),' '톈어파이(天河配),' '따오시엔차오(盜仙草)'에 대해서 해석한다.

1. 연화 '산냥자오즈(三娘教子)'

작품명은 '산냥자오즈'이고 민국시기(民國時期, 1919년-1949년)에 만든 작품이다. 이는 산냥이라는 어머니가 아이를 가르치는 이야기이다. 산냥자오즈의 이야기는 청나라의 소설 『无声戏』에서 나왔고 후에 민간에 널리 전해지면서 연극 작가에 의해 희곡으로 각색됐다. 산냥자오즈의 희곡도 민간인들의 사랑을 받았다. 당시 산냥자오즈의 연극은 주셴진 지역 뿐 아니라 전국 각지에서도 크게 유행했다. 민국시기에는 중국인들이 산냥자오즈의 연화를 방에 붙여서 감상했다.

<표 20> 연화의 기본 정보

이미지	기본 정보	내용
	작품명	산냥자오즈(三娘教子)
	용도	감상 및 오락
	사이즈	24 * 26cm
	시기	민국시기 (民國, 1919년-1949년)
	사용 장소	집 벽

1.1 전 도상학적 기술

화면의 왼쪽에 노인이 있다. 노인이 수염을 기르고 허리를 굽힌 채 지팡이를 손에 들고 있다. 화면의 중간에는 빨간 옷을 입은 아이가 있는데 땅바닥에 무릎을 꿇고 있다. 오른쪽에는 한 여자가 서 있는데 책을 들고 아이를 보고 있다. 고대 중국에서 무릎을 꿇는 동작은 자신의 잘못에 대한 반성과 어른에

대한 존경을 표시했다. 따라서 아이의 동작을 볼 때 어머니가 아이를 혼내고 노인이 말리는 장면으로 추측될 수 있다. 물건을 보면 화면의 아래쪽에 카펫이 깔려 있고 화면 오른쪽에 큰 기계가 있으며 또 많은 리본이 나부끼고 있다. 이 장면은 집에서 일어났을 것으로 추정된다.

1.2 도상학적 분석

[그림 62]와 같이 목판 연화를 여자, 어린이, 노인, 기계, 문자의 다섯 가지 부분으로 나눌 수 있다. 아래에서 이 다섯 가지 구성 대상에 대해 해석한다.

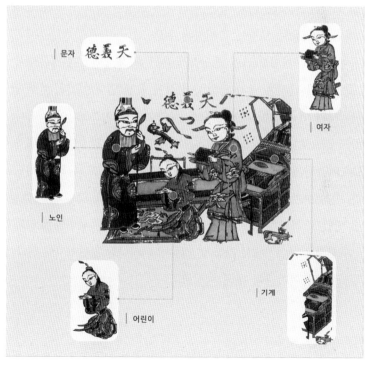

[그림 62] 연화의 구성 대상

1.2.1 여자

먼저 연화의 이야기를 살펴보면, 한 지식인이 장 씨, 유 씨, 왕산냥(王三娘)이라는 세 명의 아내를 두고 있었는데 그 중 유 씨만 아이를 낳게 된다. 이후 남편이 타지에 장사를 하러 나간 지 오래되었으나 소식이 없자 고향에서는 남편이 죽었다는 소문이 돌게 되었다. 그리하여 장 씨와 유 씨 두 아내는 재혼을 하였지만 왕산냥은 재혼을 하지 않겠다고 맹세하고 유 씨가 낳은 아이를 정성껏 키웠다. 하루는 아이가 공부를 하지 않자 왕산냥이 아이를 혼내게 된다. 그러나 아이는 그녀의 말을 듣지 않았고, 오히려 왕산냥이 친모가 아니라며 비꼬았다. 이윽고 왕산냥은 베틀에서 천을 끊으며 모자 사이의 결별을 고했다. 아이는 이와 같은 왕산냥의 결심에 충격을 받았고, 집안의 늙은 하인의 권유로 모자는 화해하게 된다.

희곡에서는 '산냥자오즈'의 줄거리가 끝난 후 뒷이야기가 계속해서 이어진다. 왕산냥의 남편은 죽지 않았고 징집에 응해 입대하였다. 이후 남편은 큰 공을 세워 벼슬을 한 후에 집으로 돌아오게 되고, 그의 아들 역시 장원 급제하여 집으로 돌아와 가족들이 다시 모이게 된다. 왕산냥은 남편과 아들이 모두 벼슬길에 올랐기 때문에 봉호(封號)를 받게 되고, 돈과 권세도 얻게 되었다. 이 이야기는 소박한 세속 생활을 묘사하였으며, 당시 많은 백성들의 사랑을 받았다. 목판 연화는 왕산냥이 아이를 교육하는 장면을 표현하고 있는데, 이 부분은 이야기에서 가장 큰 갈등이 나타나는 장면이기도 하다. 다음으로 왕산냥의 이미지에 대해 해석한다.

[그림 63] 헤어스타일 삼류투(三绺头)의 비주얼

목판 연화에서 왕산냥은 상투를 틀고 머리 뒤에 비녀를 꽂은 모습을 하고 있다. 이런 헤어스타일을 삼류투(三绺头)라고 한다. 삼류투는 윗머리에 두 개의 상투를 틀어 뒷머리에 얹고, 아랫머리에는 한 개의 상투를 틀어 목덜미에 늘어뜨려 총 세 개의 상투가 있는 특징을 지니는데, 이러한 이유로 삼류투(三绺头)라고 불린다. 삼류투는 성숙한 여인들의 헤어스타일이고 명나라 때부터 유행하기 시작했다. 청나라, 더 나아가 민국시기에는 삼류투가 중국 한족 여성의 대표적인 헤어스타일로 자리 잡았다. 따라서 작가는 당시 대표적인 부녀자의 헤어스타일을 참고하여 한 아이의 어머니인 왕산냥의 형상을 표현했다.

또한 왕산냥는 녹색(C:56 M:37 Y:100 K:0)의 긴 치마를 입고 있다. 이 옷은 희곡에서 청의(青衣, 평민층의 중년 여성 인물)의 복장이다. 대부분 청의들은 청록색 치마를 입기 때문에 청의라는 이름으로 불리게 되었다. 청록색은 중국

전통 오색 중 하나이며, 나무의 색상으로 희망, 강인함, 장중함을 상징한다. 따라서 희곡에서 청의는 주로 풍채가 장중하고, 행동이 단정하며 내성적인 기질의 성숙한 여성이다. 또한 청의는 버림받은 현모양처(賢妻良母), 또는 죽음에도 굴하지 않고 자신의 충절을 지키는 여성 등 슬픈 운명을 지닌 역할이 많다. 하지만 청의는 결코 연약하지 않으며, 삶의 고난 및 자신의 운명과 과감히 맞서 싸우고자 하는 결의를 가지고 있다.[57] 연화에서 왕산냥의 옷은 청록색이 아니라 녹색이었다. 그 이유는 제작 기술의 한계로 인해 목판 연화에는 청록색을 표현할 수 없었기 때문이다. 그리하여 작가는 녹색으로 청색을 대체하여 인물의 신분을 나타냈다. 이 밖에도 왕산냥의 옷에는 빨간색(C:9 M:98 Y:100 K:0)의 연꽃무늬가 있다. 연꽃은 중국에서 충절과 아름다운 사랑이라는 상징적 의미를 지니고 있어 이러한 연꽃무늬는 왕산냥의 아름다운 품성을 나타내기도 한다.

1.2.2 아이

연화 속 아이는 왕산냥의 아들 비친생이다. 아이는 희곡에서 소생(小生, 젊은 남성 인물)의 형상이다. 희곡에서 배역에 따라 다양한 소생의 이미지가 존재한다. 예를 들어 가난한 서생(書生), 부채생(扇子生, 풍류를 즐기는 멋진 남성), 사모생(紗帽生, 젊은 문관), 와와생(娃娃生, 어린이 남자역) 등이 있다. 목판 연화 속의 남자 아이는 바로 와와생의 형상이다.

연화에서 남자 아이는 붉은색(C:4 M:98 Y:100 K:0) 옷을 입고 있다. 이는 옛날 사람들이 아이에게 붉은색 옷을 입히기를 좋아했던 풍습과도 관련이

57 유베이(劉蓓), 「豫劇青衣型態美研究」, 中国戏剧, Vol.3, 2022. p.79.

있다. 앞서 연화 '친총 장군'에 대한 해석에서 붉은색은 중국 고대에 액막이, 상서로움, 충성 등 긍정적인 의미를 지니고 있다고 언급한 바 있다. 과거에 부모들은 아이가 출생한 후, 한 달, 일 년, 그리고 본명년(本命年, 12년마다 돌아오는 자신이 태어난 띠의 해)에 아이에게 붉은색 옷을 입혔다. 부모들은 붉은색이 불길한 기운을 몰아내어 아이가 무사히 자라나도록 희망하였으며, 희곡 공연에서도 이러한 민간신앙을 참고하여 아이들에게 붉은색 옷을 입혔다.

아이의 머리카락의 절반은 상투로 묶여 있고 다른 절반은 어깨에 걸쳐져 있다. 이것은 미성년자의 헤어스타일이다. 중국에는 두발 예절이 있었다. 남자가 20세 이후에 머리를 상투로 묶고 관(冠, 헤어 장식품)을 써서 성년을 표시했다. 그래서 남자는 20세가 되기 몇 년 전부터 머리를 길러야 했다. 명나라의 『历年记·记事拾遗』에서는 남자가 16세부터 머리를 기르고 긴 머리를 어깨에 늘어뜨리는 것을 언급했다.[58] 남자 아이가 처음에 머리를 기르기 시작했을 때는 머리카락이 길지 않고 완전히 묶을 수 없기 때문에 일부분 머리를 묶고 남은 머리를 풀어헤치는 경우가 있었다. 따라서 목판 연화 속 남자아이의 헤어스타일은 인물이 미성년자임을 나타낸다. [그림 64]는 명나라 『乐律全书』이고 여기에 나타난 소년의 헤어스타일은 연화 속 남자아이 헤어스타일과 비슷하다.

58　야오팅린(姚廷遴). 『历年记·记事拾遗』, 上海人民出版社. 1982, p.162.

[그림 64] 옛날 소년의 헤어스타일
출처: 주재이유(朱載堉)(明), 『乐律全书』, 电子科技大学出版社, 2018.

1.2.3 노인

연화에서 노인은 스토리 속의 늙은 하인이다. 이야기에서 노인은 주인이 죽었다는 말을 듣고도 떠나지 않은 매우 충성스러운 인물이다. 그리고 노인은 산냥을 도와 남자아이를 설득하여 갈등을 푸는 중요한 인물로 목판 연화에 등장했다. 연화에서 늙은 하인의 형상은 희곡에서 노생(老生)의 형상이다. 노생은 희곡에서 노년층 남성 인물이다. 그는 흰색 수염을 가진 모습으로 등장하기 때문에 '수염생'이라고도 불렀다. 따라서 목판 연화에서 긴 수염과 지팡이는 인물의 노인 형상을 표현했다.

희곡에서 노생은 보통 사람의 신분이며, 네모난 수건(方巾子)과 같은 천으로 만든 수수한 형식의 모자를 착용했다. 또한 희곡에서 노생의 복장은 대체로 검은색인데, 연화 작가는 어두운 자주색(C:78, M:89, Y:67, K:53)을 선택하여 검은색을 대체했으며, 이를 통해 노인의 엄숙하고 단정한 특징을 표현했다.

[그림 65]의 ①은 미국 메트로폴리탄 박물관에 소장되어 있는 청나라 희곡 그림책에 나타난 노생의 이미지이다. 연화 작품과 비교하였을 때 공통점은 노인의 모자와 복장이 같은 양식이라는 점이다. 반면 다른 점은 ①의 옷 문양에 비해 연화에 나타난 옷의 문양은 동그란 문양 안에 속해 있다는 것이다. 이 동그란 문양은 단문(團紋)이다. 단문(團紋)의 '단(團)' 자는 둥근 모양이라는 의미가 있다. 따라서 동그라미를 주체로 하고, 이 동그라미 안에 무늬를 그려내는 것을 단문이라고 한다. 단문의 이미지는 [그림 65]의 ②와 같다. 이러한 단문은 중국에서 원만(圓滿)하다는 뜻을 지니고 있기 때문에 길한 의미를 가지고 있어 중국인들에게 많은 인기가 있었다.

[그림 65] 희곡 중 노생(老生)의 형상
출처: 미국 메트로폴리탄 박물관, https://www.metmuseum.org/(2022.10.10.)

1.2.4 기계

연화 중의 기계는 산냥이 천을 짜는 베틀이다. 이야기에서 베짜기는 산냥의 유일한 수입원이기 때문에 베틀의 천을 자르는 행위는 삼모가 아이를 가르치려는 결심을 반영했다. 베틀에 관한 이야기는 처음에 맹자(孟子)의 어머니가 맹자를 교육했다는 이야기에서 비롯됐다. 맹자가 학교를 무단결석하고 집에 돌아오자 그의 어머니는 당장 베틀의 천을 잘랐고, 맹자에게 학업을 등한시하면 이 천과 같이 쓸모가 없다고 말했다. 맹자는 어머니의 결심에 충격을 받았고 열심히 공부했으며 공자(孔子)에 버금가는 성인(聖人)이 되었다.[59] 연화에서 베틀은 주로 어두운 자주색을 사용하는데 어머님이 입은 밝은 초록색, 노란색 옷과 대비되어 어머님을 화면에서 더욱 돋보이게 한다. 또 베틀 주변에는 컬러풀한 천 조각들이 날아가고 있다. 이는 천을 자른 후의 역동적인 시각적 효과를 표현하기 위해서다.

1.2.5 타이포그라피(문자)

연화에는 '천의덕(天義德)'이라는 문자가 적혀 있다. 앞에서 목판 연화의 역사에서는 천의덕이 민국시기에 카이펑 지역에서 유명한 연화 가게이라고 언급했다. 연화에서 천의덕이라는 문자는 과거의 브랜드 로고이라고 할 수이 있고 이는 연화 가게의 이름을 표시하고 가게를 홍보하는 기능이 있다. 백성들은 연화를 구매할 때 유명한 가게들이 만든 연화를 선택하는 경향이

59 한나라의 『列女传』에서 맹자의 어머니가 맹자를 교육하는 이야기를 언급했다. (원문: 孟母姓仉(zhǎng)氏, 孟子之母。夫死, 狭子以居, 三迁为教。及孟子稍长, 就学而归, 母方织, 问曰：“学何所至矣？”对曰：“自若也。”母愤因以刀断机, 曰：“子之废学, 犹吾之断斯机也。” 孟子惧, 旦夕勤学, 遂成亚圣)

있었다. 이것은 현대인들이 명품을 즐겨 구매하는 것과 같다. 이 작품의 글씨체는 다른 연화와 마찬가지로 해서체이고 획이 뚜렷하고 자형이 단정하여 당시 사람들이 좋아했던 서예 스타일이다.

2. 연화 '톈어파이(天河配)'

작품명은 톈어파이(天河配)이고 민국시기에 제작한 작품으로 중국 희곡에서 유명한 이야기이다. 이는 견우와 직녀(牛郎和織女)의 사랑 이야기인데 맹강녀(孟姜女), 백낭자와 허선(白娘子与许仙), 양산백과 축영대(梁山伯与祝英台)와 함께 중국 4대 민간 설화이다.[60] 견우와 직녀의 이야기가 유행하면서 이 이야기가 전통 희곡에 도입됐고 중국인들에게 사랑받는 연극 제목이 되었다. <표 21>은 연화의 기본이다.

<표 21> 연화의 기본 정보

이미지	기본 정보	내용
	작품명	'톈어파이(天河配)'
	용도	감상 및 오락
	사이즈	24 * 26cm
	시기	민국시기 (1912년-1949년)
	사용 장소	집 벽

60 흐어쉬에쥔(賀學君), 『中國四大傳說』, 浙江教育出版社, 1989.

2.1 전 도상학적 기술

<표 20>와 같이 화면의 왼쪽에 있는 여자는 긴 치마를 입고 머리띠를 하고 있으며 손에 무언가를 들고 있다. 오른쪽에 있는 남자는 모자를 쓰고 왼손에 피리를 들고 있고 오른손에 다른 물건을 들고 있다. 이 외에 화면에는 동물도 있다. 남자 뒤에는 소가 있고 화면 중간에 두 마리 새가 하늘을 날고 있다. 이 이미지들을 볼 때 남녀가 교제하는 장면으로 추측할 수 있다.

2.2 도상학적 분석

[그림 66]과 같이 연화 작품을 여자, 남자, 소와 새 세 가지 부분으로 구분할 수 있다. 다음으로 도상학 분석의 방법으로 연화 이미지를 해석한다.

[그림 66] 연화 작품의 구성 대상

1.2.1 여자

먼저 연화의 이야기를 알아본다. 견우와 직녀의 이야기는 고대인들의 별 숭배 사상에서 비롯되었는데, 상고 시대에 중국인들은 견우성(牛郞星)은 동쪽에 있고 직녀성(織女星)은 서쪽에 있어 두 별이 멀리 떨어져 있는 것을 발견하였다. 이후에 사람들이 두 별을 인격화하여 견우와 직녀의 이야기를 만들어 냈다. 설화에 따르면 직녀(織女)는 하늘의 선녀(仙女)이다. 그녀는 인간 세상으로 내려가서 견우라는 보통 사람과 사랑에 빠지고 결혼했다. 옥황상제가 이 일을 알게 되어 직녀를 하늘로 데려갔다. 견우가 뒤쫓아 갔지만 서왕모(王母娘娘)는 비녀로 천하(天河, 하늘의 강)를 만들어 가로막아 부부는 강을 사이에 두고 눈물을 흘릴 수밖에 없었다. 그들의 사랑은 희작(喜鵲, 까치)을 감동하게 하고 두 사람이 만날 수 있도록 무수한 희작들이 날아와서 췌차오(鵲橋, 오작교)를 만들었다. 이에 옥황상제는 마음을 바꾸었고 매년 7월 7일에 까치 다리에서 두 사람의 만남을 허락했다.[61] 이 날은 중국의 발렌타인데이인 칠석절(七夕節)이 되었다. 견우와 직녀의 희곡은 매년 음력 7월 7일에 필수적인 공연 프로그램이었다. 연화는 견우와 직녀가 만나는 장면을 표현했다.

2.2.1 여자

직녀의 모습은 신화극(神話劇)에서 선녀 배역의 조형이다. 직녀의 헤어스타일은 반환계(盤桓髻)이다. 한나라 때부터 청나라에 이르기까지 반환계는 민간 부녀자들이 선호하던 헤어스타일이었다. 직녀는 이야기 속에서 남자 주인공 견우와 결혼한 부녀자의 신분이었다. 작가는 실생활 속 기혼 여성이 선호했

61 셴빙샨(宣炳善), 『牛郞織女』, 中國社會出版社, 2011, pp.47-74.

던 헤어스타일을 참고해서 직녀의 모습을 표현했다. [그림 67]은 명나라 仕女图(여성의 모습을 묘사한 그림)에 나타난 머리 스타일 반환계(盘桓髻)이다. [그림 67]과 같이 이런 헤어스타일은 다양한 헤어 액세서리로 매치할 수 있다. 연화에서도 직녀가 머리띠를 두르고 머리띠 양쪽에는 술(穗子) 장식이 늘어져 있다. 이를 통해 직녀의 화려하고 아름다운 모습을 표현하고 있다.

[그림 67] 고대 회화에서 부녀자의 머리 스타일 '반환계(盘桓髻)'

직녀의 선녀 신분은 주로 옷, 숄, 리본을 통해 나타났다. 이 옷 들이 모두 실생활에서 유래했다. 우선 직녀는 상체에 두루마기를 입고 하체에 치마를 입고 있다. 이것은 당시에 젊은 부인(婦人)의 일상복이다. 또한 직녀가 운견(雲肩)을 입고 있다. 앞서 해석한 연화 '치린송즈(麒麟送子)'에서 운견은 고대 여자의 어깨 장식품이라고 언급한 바 있다. 작가는 당시에 유행하던 옷 장식으로 직녀의 화려한 모습을 표현했다. 직녀의 어깨에는 나풀거리는 리본이 걸려 있다. 이 리본은 '피백(披帛)'이라고 불리며 얇고 가벼운 견직물로 만든 긴 줄 모양의 견직물이다. 피백은 원래 불교 선인(仙人)의 복식에서 유래되었다. 서한시대(西漢時期, 기원전 202년~8년)에 불교가 고인도(古印度)에서 중국으로 전

파된 이후 중국 둔황(敦煌) 지역의 동굴에는 불교 신의 그림이 많이 등장했다. 이 그림 중에 많은 불(佛), 보살(菩薩), 선녀(仙女), 금강신(金剛神) 등이 피백을 입고 있다. [그림 68]은 돈황 동굴에 그려져 있는 선녀들이 피백을 걸치고 있는 이미지이다. 피백을 어깨 위에 올려놓고 팔 사이에 감아서 가벼운 아름 다움을 나타냄으로써 선녀들이 날고 있는 모습을 표현하고 있다. 따라서 피 백은 신의 날개 같은 것이었다. 벽화에 피백을 입고 있는 선녀들은 비천(飛天, 하늘을 날다)이라고 불렸다. 불교 예술의 영향으로 중국인들은 선녀를 표현할 때 피백을 중요한 상징 요소로 널리 사용했다.

[그림 68] 중국 둔황(敦煌) 동굴의 피백을 달고 있는 선녀
출처: 둔황화원(敦煌画院), 『敦煌如是绘』, 中信出版社. 2022.

직녀의 손에 들고 있는 것은 구름 빗자루(云帚)이다. 이것은 막대기로, 끝에 말꼬리로 만든 이삭을 달았다. 구름 빗자루는 원래 불교에서 먼지를 털고 모기를 쫓아내는 도구였다. 도교는 구름 빗자루를 도교의 일상물품으로 받아 들였고, 구름 빗자루를 통해 세속적인 고민을 쓸어버릴 수 있다고 생각하였

다. 그래서 구름 빗자루에는 탈속(脫俗)이라는 의미가 있다. 희곡 공연에서 구름 빗자루는 승인(僧人), 도사(道士), 신(神) 등 배역의 소품이고 신력의 상징이다. 전체적으로는 작가는 직녀의 머리장식, 운견, 리본 그리고 직녀가 들고 있는 구름 빗자루를 통해 세련되고 화려한 선녀의 이미지를 표현하여 직녀의 신분을 드러냈다.

2.2.2 남자

연화 속의 남자 인물은 견우(牛郎)이다. 견우라는 이름은 문자 그대로 소를 방목하는 남자를 의미한다. 견우는 머리에 입모(笠帽)를 쓰고 있으며, 결과삼(缺胯衫)을 입고 있다. 앞서 연화 '만제이귀'에 대한 해석에서 입모(笠帽)와 결고포(缺胯袍)가 평민의 복장이라는 것을 논술했다. 작가는 평민층의 모자와 옷을 통해 인물의 일반인 신분을 표현했다. 연화 속 견우의 옷은 장식물이나 무늬가 없는 매우 소박한 스타일로 그 형상은 화려한 직녀와 대조를 이루었다. 이를 통해 두 사람의 신분과 계급의 차이를 표현했다.

연화에서 견우는 두 개 물건을 들고 있다. 첫 번째 물건은 피리이다. 피리는 만들기 쉽고 저렴하고 휴대가 간편하기 때문에 백성들이 많이 사용했다. 많은 회화 작품에서 소년, 피리, 소의 세 가지 요소를 조합해서 유유자적하게 소를 방목하는 장면을 표현했다. [그림 69]는 고대 목동(牧童)의 이미지이다. 연화에서 피리는 소몰이라는 남자 주인공의 신분을 표현한다. 또 견우는 유등(油燈, 기름으로 불을 켜는 등)을 들고 있다. 이 등은 이야기에 등장한다. 견우는 7월 7일에 하늘로 직녀를 찾아갔을 때 까치 다리(鵲橋)를 못 찾을까 봐 유등을 들고 다녔다.

[그림 69] 고대 목동(牧童)의 이미지
출처: 상하이미술출판사(上海美术出版社), 『民间故事连环画-牧童与黄娥』, 上海美术出版社, 1954, pp.5.

2.2.3 소와 새

옛 중국사람들은 소에 대해 깊은 애정을 가지고 있었다. 이는 고대 농업 사회에서 봄갈이든 가을갈이든 소가 노동력의 원천이었기 때문이다. 사람들은 소가 고생을 견디고 온화한 품성을 가지고 있다고 생각했다. 이야기 속의 소는 견우의 소이다. 소는 고생스럽게 밭을 갈고, 수레를 끌었다. 또한 소는 보통 소가 아닌 수백 년 동안 수련한 소였다. 그는 견우와 직녀가 만날 수 있는 기회를 만들어 주었다. 직녀가 옥황대제에게 끌려간 후 소는 자기의 가죽을 벗겨 견우가 그 가죽을 걸치도록 했다. 견우는 소의 가죽을 걸친 후 하늘로 날아가 직녀를 찾았고 가죽을 잃은 소는 죽었다. 이와 같이 소는 극을

이끌어가는 핵심 요소일 뿐만 아니라 희생과 봉사의 정신을 반영하고 있다.

이 밖에 연화 속의 새는 희작(喜鵲)이다. 희작의 '희(喜)'는 '기쁜(喜)'과 같은 글자이다. 따라서 희작이라는 새는 중국에서 경사를 의미한다. 중국인들은 희작이 좋은 소식을 가져온다고 생각했다. 이야기에서 희작은 견우와 직녀를 위해 췌차오(鵲橋, 오작교)를 만들었는데, 희작은 소와 마찬가지로 신력이 있는 동물이었다. 희작과 소는 모두 주인공의 사랑에 감동했기 때문에 아름다운 사랑의 상징으로 표현되었다.

3. 연화 '따오시엔차오(盜仙草)'

작품명은 '따오시엔차오(盜仙草)'이다. '仙草'는 신화에 나오는 신초(神草)이다. 죽은 사람이 선초를 먹으면 다시 살아날 수 있기 때문에 선초는 기사회생(起死回生)의 기능이 있다. '盜'는 훔친다는 뜻이다. 따라서 '따오시엔차오'는 선초를 훔친다는 뜻이다. 따오시엔차오는 중국의 유명한 희곡 레퍼토리이고 민간 설화 백사전(白蛇傳)에서 소재를 가져왔다. 중국의 쓰촨성(四川省), 산시성(陝西省), 허난성(河南省)에서는 모두 이 이야기와 관련된 희곡 공연이 있다. <표 22>는 연화의 기본 정보이다.

3.1 전 도상학적 기술

화면에는 총 두 명 사람이 있다. 왼쪽의 여자는 양손에 검을 들고 있는데 그녀의 모자와 옷은 모두 매우 화려해 보인다. 오른쪽의 남자는 키가 여자보다 작다. 이 사람도 양손에 검을 휘두르고 있다. 배경을 보면 두 사람의 주변에는 많은 리본이 공중에 떠 있고 뱀과 새도 있다. 상술한 인물의 동작을

고려하면 화면은 두 사람이 싸우는 것을 묘사하고 있는 것으로 추정할 수 있다.

<p style="text-align:center"><표 22> 연화의 기본 정보</p>

이미지	기본 정보	내용
	작품명	따오시엔차오
	용도	감상 및 오락
	사이즈	20 * 29cm
	시기	민국시기(1919년-1949년)
	사용 장소	방 벽

3.2 도상학적 분석

[그림 70]과 같이 연화 작품을 여자, 어린이, 배경 세 가지 부분으로 나눌 수 있다. 도상해석 방법으로 각 구성 대상에 대해 해석한다.

3.2.1 여자

우선 작품에 관한 이야기 백사전(白蛇傳)을 살펴본다. 백사전은 송나라 소설『西湖三塔記』에 처음 나타났다. 이 이야기는 초기에 여주인공 백사(몸 전체가 흰색인 뱀)를 사람 잡아먹는 요괴라고 묘사했다. 이후 민간 구전(口傳)과 희곡의 가공을 거쳐서 여주인공은 사랑에 충실한 착하고 아름다운 여성으로 변화하였다. 이야기 중에 여주인공 백소진(白素貞)은 천년 동안 수련한 백사

(白蛇, 몸 전체가 흰색인 뱀)였다. 그녀는 인간의 모습으로 수련해서 허선(許仙)이라는 사람과 사랑에 빠져서 결혼했다. 결혼 후 부부는 함께 약포(藥鋪)를 열고 많은 사람을 구했다.

여자

어린이

환경물

[그림72] 연화의 구성 대상

그런데 금산사(金山寺) 스님 법해(法海)가 백소진이 요괴임을 알고 허선을 꼬드겨 백소진에게 뱀이 가장 무서워한다는 술인 우황술을 먹게 했다. 백소진의 정체가 허선에게 드러나고, 허선은 너무 놀란 나머지 충격으로 죽게

되었다. 백소진은 허선을 살리기 위해 선초를 훔치려고 하였다. 그런데 선초는 신선 남극선옹(南极仙翁)의 제자인 백학선동(白鶴仙童)에 의해 보호되고 있다. 백소진과 선동은 격렬한 싸움을 벌였다. 백소진이 패배했을 때 남극선옹이 나타나 소정의 진지한 사랑에 감동하여 소정에게 선초를 주었다. 연화작품 '따오시엔차오'는 백소진이 선초를 훔칠 때 백학선동과 싸우는 장면을 표현했다.

다음으로 백소진의 형상에 대해 해석한다. 명나라의 소설집『警世通言』에는 백소진의 머리에 옛날 장례 때 쓰던 흰 베일이 씌워져 있었고, 삼베 치마를 입고 있었다고 언급되어 있다.[62] 여기서 백소진은 머리부터 발끝까지 모두 흰색의 옷을 입고 있다. 이는 백소진 중의 '백(白)'자, 그리고 흰 뱀이라는 그녀의 신분을 보여준다. 소설 중 백소진은 소박한 형상인데 연화에서 백소진은 화려한 모습으로 그려졌다. 백소진의 옷은 주로 녹색(C:89 M:50 Y:51 K:15)을 사용하고 옷깃, 치맛자락은 명도 높은 노란색(C:10 M:6 Y:93 K:0), 옷의 가장자리를 붉은색(C:0 M:91 Y:100 K:0)으로 표현했다. 소설 중 백소진의 흰색 옷은 새해의 분위기에 맞지 않아서 작가는 더 화려하게 형상을 만들었다. [그림 71]은 청나라의 『瑞草图』이다. 이 작품은 백소진이 동생 소청(小青)과 함께 선학동자와 싸우는 장면을 그리고 있다. [그림 71]에서 백소진(오른쪽)의 형상은 연화와 마찬가지로 장식성이 강하다.

62 풍멍링(冯梦龙)(明),『警世通言』, 严敦易 校注, 人民文学出版社. 1956, p.402. (원문:头戴孝头髻, 乌云畔插着些素钗梳, 穿领白绢衫儿, 下穿一条细麻布裙。)

[그림 71] 고대 회화에 나타난 백소진(오른쪽)의 이미지
출처: 버송니엔(薄松年). Op. cit., 2007. p.66.

연화에서 배소정은 웨이마오(帷帽, 고대 모자의 일종)를 쓰고 있다. 웨이마오
의 특징은 윗부분이 도드라지고 챙이 넓으며 모자 가장자리에 얇고 투명한
비단을 두르는 것이다. 이 모자는 서역(西域, 중국의 서쪽 지역을 총칭)에서 유래
했고, 여행자들이 모래바람을 피하기 위해 사용한 것이다. 당나라(618년~907
년) 때 웨이마오는 부녀자들이 외출할 때 쓰는 모자가 됐다.[63] [그림 72]의
①과 ②는 당나라의 시녀 기마상(唐代侍女騎馬俑, 도자기로 만든 조각품)이고 중
국 신장(新疆) 박물관에 소장되어 있다. 이는 웨이마오를 쓰고 있는 여성의
모습이다. 이 모자는 신비감을 줄 수 있기 때문에 희곡에 도입되었고 신과
요괴가 통용하는 모자가 되었다. 희곡에서 웨이마오는 많은 장식품이 추가되
었고 더욱 화려해졌다. [그림 72] 속의 ③은 희곡에서 웨이마오의 비주얼이

63 션총엔(沈从文), 『中国古代服饰研究』, 商務印書局, 2011, p.290.

다. 목판 연화에서 여주인공이 쓴 모자는 희곡 속의 모자 형상과 일치한다. 다만 연화 제작기술로는 비단의 반투명한 효과를 표현할 수 없기 때문에 연화에서는 모자의 비단이 생략되었다.

[그림 72] 웨이마오의 이미지
출처: 중국 신장 위구르 자치구박물관, www.xjmuseum.com.cn/, (2022.9.15)

3.2.2 어린이

목판 연화 속의 어린이는 백학선동(白鶴仙童, 선경(仙境)에 산다는 아이)이다. 백학선동은 처음에 명나라 소설 『封神演義』에 등장하였는데 남극선옹(南極仙翁)의 제자였다. 백학선동의 정체는 하얀 두루미(仙鶴)이다. 생태계에서 두루미는 뱀의 천적이다. 그래서 백학동자는 여주인공의 천적이었다. 또한 수명이 50년~60년에 이르고 입, 목, 다리가 모두 길기 때문에 두루미는 중국인들에게는 장수(長壽)의 상징으로 여겨졌다. 따라서 백학선동은 장수라는 길한 의미도 있다.

연화 속 백학선동의 얼굴 특징, 헤어스타일은 인물의 아이 이미지를 구축

하는 데 중요한 요소이다. 우선 인물의 얼굴을 보면 눈썹 사이에 검은 점이 있는데, 이 점이 '주사지(朱砂痣)'이다. 중국 옛사람들은 주사(朱砂, 중국의 붉은 색 약)가 사악한 기운을 물리칠 수 있다고 믿었기 때문에 부모들은 주사로 아이의 눈썹에 점을 찍어 아이가 무사히 자라기를 기원했다.

[그림 73] 고대 회화에 나타난 아이의 총각(總角) 머리 모양
출처: 타이베이 고궁박물관, https://www.npm.gov.tw/, (2022.9.8.)

백학선동의 헤어스타일은 총각(總角)이다. 총각은 머리를 양쪽으로 나누어 두 개 뿔(角)과 같은 상투를 만드는 것이다. 총각이라는 것은 처음에 시집 『诗经』에서 유래했다. 그 중에 『卫风·氓』이라는 시에는 아이들을 총각이라 고 부르고, 총각들이 함께 웃고 논다는 말이 있었다. 또한 중국 시인 도연명 (陶淵明)은 시에서 총각이라는 단어를 자신의 어린 시절을 가리키는 의미로 사용하였다.[64] 이를 통해 고대인들은 총각을 유년기의 상징으로 여겼음을

알 수 있다. 따라서 연화 작가는 미성년자의 헤어스타일을 참고하여 백학선동을 표현했다. [그림 73]은 송나라의 '戲嬰圖'이다. 이 작품은 타이베이 고궁 박물관에 소장되어 있다. [그림 73]을 통해 총각이라는 머리 모양을 참고할 수 있다.

목판 연화 중 백학선동은 일반 아이가 아니라 신선의 곁에 있는 선동(仙童)이다. 작가는 많은 옷 장식품을 통해서 인물의 신성(神性)을 부각시켰다. 백학선동의 목에는 깃털 목걸이가 있는데 이것은 이 인물이 두루미의 진신(真身)이라는 것을 상징한다. 또한 아이의 어깨에는 운견(云肩)이 달려 있는데, 앞서 언급했듯이 운견은 고대 여자의 어깨 장식품이다.

목판 연화에서 운견이 등장한 이유는 다음과 같다. 운견은 신(神)의 숄에서 유래하여 나중에 고대 여성의 장식품이 되었다. 중국 초기 신선사상(神仙思想)에는 우화승선(羽化升仙, 사람이 하늘로 날아가 신선이 된다)이라는 관념이 있었다. 비상(飛翔)은 신의 중요한 능력이었다. 옛사람들은 초기에 신의 형상에 대해 표현할 때 주로 숄을 통해서 신의 비상(飛翔)이라는 신력(神力)을 표현했다. [그림 74]는 서한시대(기원전 202년~ 8년) 복천추(卜千秋) 무덤에 있는 벽화이다. 여기에 등장하는 신들은 모두 숄을 두르고 있다. 숄은 날개가 아니지만 중국인들이 마음속으로 상상하는 날개이다. 따라서 작가는 이런 신(神)의 숄에서 발전해 온 운견을 통해 백학선동의 신력(神力)을 표현했다.

백학선동의 어깨와 팔에는 피백(披帛, 얇고 가볍고, 긴 줄 모양의 견직물)이 감겨 있다. 본 연구는 연화 '텐어파이(天河配)'에 대한 해석에서 피백이 고대 여자가 어깨에 걸치고 있는 리본이라고 언급한 바 있다. 피백은 최초에 불교

64 이 말은 도연이명(陶淵明)의 시 '영목(榮木)'에서 나왔고 이 시는 도연명 자신의 노쇠함을 개탄하기 위해 창작한 시다. (원문: 总角闻到, 白首无成)

신(神)의 옷 장식에서 유래했다. 피백(披帛)은 신력(神力)을 상징하며 이를 통해
신이 비상(飛翔) 할 때의 역동적인 아름다움을 표현한다. 따라서 연화에서
피백은 주로 백학선동의 신력 상징물로 등장하였다.

[그림 74] 고대 벽화에 나타난 숄을 쓴 신선

3.2.3 배경

목판 연화의 배경에서 많은 사물이 있다. 화면 아래쪽 중간에 선초(仙草)
영지(靈芝)가 있다. 영지는 중국의 유명한 불로초(不老草)인데 살아 있는 사람
이 먹으면 불로장생할 수 있고, 죽은 사람이 먹으면 다시 태어날 수 있다.
따라서 선초는 이야기와 관련된 물건일뿐만 아니라 건강과 장수의 상징물로
서 상서로운 의미가 있다. 또한 배경에는 동물이 있다. 백소진의 오른쪽에는
뱀의 이미지가 있다. 뱀은 백소진의 진신(眞身)이고 백소진의 대표적인 상징

물이다. 또한 백학선동 왼쪽에는 두루미가 있다. 두루미는 백학선동의 진신
(眞身)이기 때문에 이는 백학선동의 대표적인 상징물이다. 연화는 이런 상징
물을 통해서 보는 사람들에게 쉽게 인물을 식별할 수 있도록 도와준다. 또한
연화의 배경에는 백소진과 백학동자의 법력(法力, 초자연적인 힘)을 나타내는
것도 있다. 예를 들어 각종 법기(法器), 천둥, 전기, 구름 등 법력을 표현하는
이미지들이 있다. 작가는 배경의 사물들을 통해 두 사람이 치열하게 싸우는
장면을 표현하고 있다. 이를 통해 화면을 더욱 풍성하게 만들고 재미를 유발
했다. <표 23>은 희곡(戲曲) 연화의 이미지 해석의 요약이다.

<표 23> 희곡(戲曲) 연화의 이미지 해석 요약

작품명·시기	이미지	도상해석 요약
산냥자오즈 (三娘敎子) · 민국시기 (民國時期, 1912년-1949년)		-여주인공 산냥낭의 청색 옷: 충정(忠貞)의 상징 -베틀과 펄럭이는 천: 삼낭이 아이 교육에 대한 산냥의 결심을 상징 -남자아이: 효성(孝誠)의 상징 -늙은 하인: 충성(忠誠)의 상징 -총체: 충절·효순·충의 등 품성(品性)의 상징
텐어파이 (天河配) · 민국시기 (民國時期, 1912년-1949년)		-여자주인공 직녀가 입고 있는 운건(雲肩, 어깨 장식), 피백(披帛), 그리고 들고 있는 구름 빗자루: 신성(神性)의 상징, 선녀 신분의 상징 -견경우가 입은 모자(笠帽), 옷: 평민 신분의 상징 -새와 소: 아름다운 사랑의 상징 -총체: 아름다운 사랑의 상징

| 따오시엔차오 · 민국시기 (民國時期, 1912년-1949년) | | -여주인공 백소진(白素貞)의 모자와 옷: 인물 신분의 상징
-백학선동의 깃털 목걸이, 숄, 떠다니는 리본: 신성(神性)의 상징
-선초(仙草): 장수(長壽)의 상장징
-뱀: 백소진 진신(真身)의 상징
-두루미: 백학선동 진신(真身)의 상징
-배경에 있는 법기(法器), 번개, 구름: 법력(法力)의 상징
-총체: 여성의 용감, 충절 품성의 상징 |

제4장 목판 연화의 본질적 의미 및 해부도 제시

본 장은 파노프스키의 방법론 중의 제3단계 도상학적 해석법으로 문신 연화, 신상 연화, 길상 연화, 희곡 연화의 이미지에 어떤 본질적 의미가 있는지를 규명한다. 즉, 연화의 이미지가 나타나는 근본적인 원인, 그리고 연화의 표현기법과 본질적 의미 간의 연결성을 규명한다. 이를 위해 연화를 창작한 시대 배경에 기초하여 연화의 비주얼이 어떤 시대적 관점을 반영하고 있는지를 해석한다. 또한 본 장의 제5절은 도상 해석 결과에 근거하여 연화에 숨겨진 다양한 지식을 해부도의 형식으로 시각화한다. 이를 통해 현대인들은 연화 도상 속 문화적 의미와 가치를 이해할 수 있다.

제1절 문신 연화의 본질적 의미

1. '위치공 장군'의 본질적 의미

목판 연화 '위치공 장군'은 청나라(1636년~1912년) 때 제작된 작품이다. 청나라는 중국 역사에서 마지막으로 봉건주의 제도를 실시한 왕조이다. 순치 원년(1644년) 때 만주족(滿洲族, 중국의 소수민족 중 하나) 군대가 명나라의 수도

베이징을 점령하여 만주족을 주체로 하는 외족 정권을 세웠다. 새해에 문신 연화를 붙이는 풍습은 원래 한족의 전통으로 만주족에는 이런 풍습이 없었다. 순치황제(順治皇帝, (1638년~1661년))는 아버지의 '대일통사상(大一统思想)'을 이어받고 민족의 화합과 국가의 통일을 중시하였다. 민족 관계를 강화하기 위해 순치황제는 이전에 한족의 문화인 '문신(門神)'을 붙이는 풍습을 황궁에서 유지하였다.[65] 한족의 영웅이 만주족의 궁전(宮殿)을 보호하는 것은 황제가 대일통의 이념을 굳건히 하였음을 보여준다. 따라서 청나라 시기 목판 연화에서 위치공이나 친총 장군의 이미지가 나타난 근본 원인은 당시 만주족의 통치자가 한족의 문화 풍습을 지지했기 때문이었다. 연화에서 장군의 이미지는 당시 통치자가 정권을 공고히 하여 천하를 다스리려는 야망을 표현하고 있고, 민족 통합을 강화하려는 정치 성향이 반영된 것으로 판단된다.

이 밖에 청나라 때 자본주의가 싹트기 시작하면서 평민 계층이 확대됐다. 이로 인해 대중문화에 기반한 소설과 희곡이 문학계에서 점차 전통적인 시가(诗歌)와 산문(散文)을 뛰어넘었다. 특히, 소설 『西遊記』의 영향으로 위치공과 친총이 황제 당태종(唐太宗)을 귀신의 침입으로부터 보호한 이야기가 널리 알려지면서 두 사람은 당시 민간에서 가장 유명한 문신이 되었다. 이것이 목판 연화 '위치공 장군'에서 인물의 이미지에 반영되어 있다. 위치공의 옷차림, 무기, 말 등의 이미지가 모두 소설과 일치한다.

위치공 얼굴의 형상은 희곡 공연의 영향을 받았다. 청나라 때 주셴진에서는 희곡이 번성했다. 현재 카이펑시 박물관에 보존하고 있는 주셴진 '중수명황궁기(重修明皇宮紀)' 비석에는 청나라 동치시기(同治時期, 1862년~1874년)에 희곡 신 명황(明皇)의 사당인 '명황공(明皇宮)'을 건설한 사항을 기록했다. 비석에

65 펑웨이(冯维), 清代宮廷门神述略, 「東方收藏」, Vol.4. 2021, pp.29.

는 당시 주셴진에 있었던 70여 개의 희곡 극단(劇團) 이름이 기록되어 있다. 이는 당시 주셴진에 희곡이 번성하였다는 사실을 증명하고 있다. 당시 희곡 신의 탄생일인 음력 4월 23일에 허난 지역의 희곡 배우들이 모두 주셴진에 모여 묘회(庙会)를 개최하여 성대한 희곡 공연을 했다.[66] 이와 같이 연화 '위치공 장군'은 소설과 희곡의 영향을 받아서 형성된 이미지로 청나라의 대중문화 부흥을 반영하고 있다.

2. '친총 장군'의 본질적 의미

연화 '친총 장군'은 중화민국 시기(1912년~1949년)에 창작되었다. 이 시기는 청나라가 멸망한 후의 시기이다. 청나라 선통삼년(宣統三年) 10월에 신해혁명(辛亥革命)이 일어나서 혁명군(革命軍)이 남경(南京)에 임시정부를 세우고 1912년 1월 1일에 민주주의(民主主義) 제도를 기반으로 한 국가인 중화민국(中華民國)을 설립했다. 이로써 청나라가 멸망하고 2,000여 년의 중국 봉건 제도가 종식되었다.

연화 '친총 장군'은 당시 상업 발전과 밀접한 관련이 있다. 중화민국(中華民國)은 성립 초기에는 국가 경제력 강화를 위해 정부가 공상업의 발전을 장려하는 조례를 많이 반포했다. 이에 따라 상업의 발전이 가속화되면서 오락업(娛樂業)도 발전했다. 특히 희곡이 점차 사람들의 오락 생활을 주도하였다. 민국 15년(1926년)에 카이펑 지역에 영안(永安) 극장이 건립됐고 이어서 예성(豫声)극장, 동락(同乐)극장, 성예(醒豫)극장이 건립되었다. 이 네 개 극장의 희곡 레퍼토리는 300여 종에 이른다. 이 중 풍낙원(丰乐园) 극장은 2,000명의

66 중국민간문예가협회(中国民间文艺家协会). 『開封論藝』, 2002, pp.39.

관객을 수용할 수 있었다. 당시 관객은 중상류층이 많았고 입장료가 비쌌지만 공연 때마다 표를 구하기 어려웠다.[67] 당시 카이펑 지역의 사람들이 희곡에 대한 열정으로 불타오른 것을 알 수 있다. 목판 연화 '친총 장군'에 등장하는 인물의 자세, 얼굴과 복장의 양식은 모두 희곡에서 나왔다. 종합하면, 연화 '친총 장군'의 인물 조형은 정부 지지로 인해 상업이 발전하고 오락업이 발전했던 당시의 시대상을 반영하고 있다.

또한 연화 '친총 장군'에서 인물이 규범화한 희곡 조형은 당시 카이펑 지역의 도시화 발전과 밀접한 관련이 있다. 허난성 현지의 초기 희곡은 청나라 말기에 카이펑 주변의 시골에서 발전했다. 오랫동안 현지 희곡은 농촌 지역에서 발전하였기 때문에 배우의 소양, 공연 레퍼토리, 의상과 소품의 디자인 등에는 거의 정해진 규범이 없었다. 카이펑은 당시 허난성(河南省)의 성도로서 문화교류의 중심지이다. 도시화가 진행됨에 따라 카이펑 지역에 많은 희곡과 극장이 설립되었기 때문에 농촌 지역의 희곡 배우들은 카이펑에서 공연하는 것을 원했다.

이로 인해 현지 희곡이 농촌에서 도시로 발전하게 되었다. 게다가 희곡이 도시에 들어온 후에 도시 학자들에 의해 규범에 맞지 않는 농촌 희곡이 점차 전문화되고 직업화되었다. 예를 들어 허난성의 희곡 전문가 진소정(陳素貞)은 경극(京劇)에서 발전한 공연 체계와 예술 풍격을 참고하여 허난성 희곡의 혁신을 단행했고, 허난성 희곡을 공식화, 규범화하였다. 이것이 연화 '친총 장군'에 반영됐다. 친총의 '십자문(十字門)' 얼굴 모양이 정의로운 인물의 상징이고, 깃발은 장군의 상징이 된 것은 이러한 배경 때문이다. 또한 친총이 무기

67 중국희곡지허남권편집위원회(中国戏曲志河南卷编辑委员会),『中国戏曲志河南卷』文化艺术出版社, 1992, p.517.

를 들고 서 있고 머리는 옆으로 보는 동작은 희곡 중 장군 특유의 동작이다. 친총의 형상과 동작이 모두 명확한 규정에 의해 표현된 것이다. 따라서 목판 연화 '친총 장군'은 민국시기에 현지 희곡이 더욱 체계화 되었다는 점을 반영하고 있다.

3. '종퀴이'의 본질적 의미

연화 '종퀴이'는 청나라 때 창작된 작품이다. 청나라 때 정부의 독재 정권은 더욱 강화되었고, 통치를 강화하기 위해 통치자는 불교를 중심사상으로 삼았다. 원인은 다음과 같다. 불교는 중국 시짱(西藏) 지역의 민중들이 보편적으로 믿고 있던 종교이다. 시짱 지역은 중국 북서쪽 변두리에 있어서 관리가 어려웠다. 그래서 통치자는 시짱 사람들을 회유하고 국가의 안정을 유지하기 위해 불교를 추앙했다. 당시의 문학 작품 중 종퀴이의 이야기에 모두 불교 사상이 드러나 있는 것은 이 때문이다. 예를 들어 『종퀴이전전(鍾馗全傳)』에는 종퀴이가 염라대왕(閻羅大王)을 잡는 이야기가 있다. 『참귀전(斬鬼傳)』는 종퀴이가 귀신을 죽이고 지옥으로 돌아온다는 것을 묘사했다. 『경풍년오귀소동 종퀴이(庆丰年五鬼闹钟馗)』는 종퀴이가 옥황상제에 의해 지옥 판관(判官)에 봉해진 것을 언급했다.[68]

이 이야기들은 모두 불교의 지옥 윤회(輪廻) 관념을 반영하고 있다. 중국 본토의 종퀴이는 귀신을 잡는 인물일 뿐이고 지옥과는 관계가 없었다. 불교는 종퀴이의 현지 영향력을 이용하기 위해 종퀴이의 귀신 잡는 성격을 불교에서 귀신이 사는 곳인 지옥과 연결시켜 종퀴이의 이야기를 개조하고 종퀴이

68 장이나이한(姜乃菡), 「鍾馗故事的文本演變及其文化內涵」, 南開大學 박사학위논문, 2014, p.75.

를 불교의 체계에 편입시켰다. 목판 연화에서 종퀴이가 들고 있는 붓과 두루마리(생사부)는 바로 지옥 판관의 상징물이다. 따라서 연화에서의 종퀴이는 불교의 개조를 거쳐서 생긴 새로운 이미지이다. 이는 청나라 때 통치자가 불교를 중심사상으로 삼은 시대적 배경을 반영하고 있다.

또한 청나라의 통치자들은 민간 신앙에 대한 엄격한 규율이 없었다. 이러한 민간 신앙에 대한 관대한 태도로 인해 종퀴이는 청나라 때 귀족들이 믿던 신에서 민간의 신으로 변신했다. 당시에 소설이나 희곡에서 종퀴이는 많은 민간 신과 함께 나타났다. 예를 들어 『선관경회(仙官庆会)』에서는 푸루쇼우가 종퀴이를 초청해서 귀신을 잡는다는 이야기를 언급했다. 이에 따라 연화 작가는 종퀴이의 장식적인 수염, 모자에 있는 꽃무늬, 물결무늬 등 다양한 문양을 추가했다. 이 문양들은 모두 중국인들의 마음속에 길한 의미를 담고 있는 문양이다. 이런 표현 기법을 통해서 장식성을 높이고 길하다는 의미를 강화했다. 따라서 연화 '종퀴이'는 당시 대중문화의 활성화를 반영하고 있다.

또한 처음에는 종퀴이가 무관(武官)의 모습으로 나타났는데 연화에서는 종퀴이가 문관의 모자를 쓴 문관의 모습으로 표현되었다. 이러한 형상의 전환은 청나라 과거시험(科擧試驗)의 제도로 인해 더욱 고착화되었다. 당시 문인들은 벼슬을 하고 싶다는 관념이 강했다. 문인은 벼슬을 해야 성공할 수 있지만 과거시험의 합격자 수는 매우 제한적이어서 많은 문인들은 십년 동안 열심히 공부해도 과거시험에 합격하기는 어려웠다. 이로 인해 문인 집단의 분화가 발생하였다. 과거시험에 실패한 문인들이 문학 창작으로 옮겨간 것이다. 그들은 문학 작품을 통해 벼슬에 대한 욕망을 해소했다. 그래서 청나라 때의 많은 소설, 시문(詩文), 희곡 극본에는 종퀴이가 무관이 아닌 문관의 모습이 되었다. 따라서 목판 연화 속 종퀴이의 문관 모습은 당시 과거시험을 통과하기 어려워 문학이나 예술을 통해 벼슬에 대한 욕망을 해소하고자 했던 문인

들의 모습을 대변하고 있다. [그림 75]는 문신 연화의 본질적 의미를 요약하
고 있다.

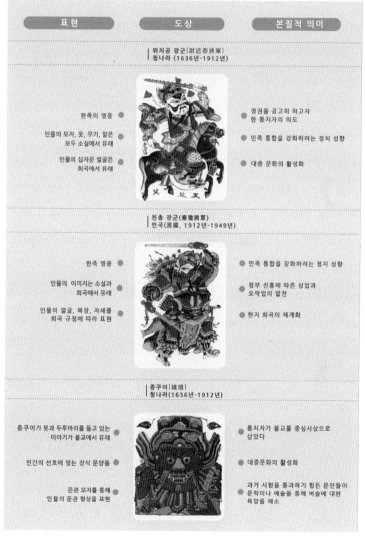

표현

도상

본질적 의미

위치공 장군(尉遲恭將軍)
청나라 (1636년-1912년)

한족의 영웅

인물의 모자, 옷, 무기, 말은
모두 소설에서 유래

인물의 십자문 얼굴은
희곡에서 유래

정권을 공고히 하고자
한 통치자의 의도

민족 통합을 강화하려는 정치 성향

대중 문화의 활성화

친충 장군(秦瓊將軍)
민국(民國, 1912년-1949년)

한족 영웅

인물의 이미지는 소설과
희곡에서 유래

인물의 얼굴, 복장, 자세를
희곡 규정에 따라 표현

민족 통합을 강화하려는 정치 성향

정부 진흥에 따른 상업과
오락업의 발전

현지 희곡의 체계화

종쿠이(鍾馗)
청나라(1636년-1912년)

종쿠이가 붓과 두루마리를 들고 있는
이야기가 불교에서 유래

민간의 선호에 맞는 장식 문양들

문관 모자를 통해
인물의 문관 형상을 표현

통치자가 불교를 중심사상으로
삼았다

대중문화의 활성화

과거 시험을 통과하기 힘든 문인들이
문학이나 예술을 통해 벼슬에 대한
욕망을 해소

[그림 75] 문신(門神) 연화의 본질적 의미 요약

제2절 신상 연화의 본질적 의미

1. '션농시'의 본질적 의미

연화 '션농시'는 청나라(1636년~1912년) 때 제작된 작품이다. 작품은 청나라 현지의 농업 발전과 밀접한 관련이 있다. 중국 봉건사회의 경제적 토대는 자급자족하는 자연경제(自然經濟, 화폐적 교환 없이 교환에 의하여 수요를 충족시켰 던 경제)였기 때문에 역대 통치자들은 농업의 발전을 국가 발전의 근본으로 삼았다. 청나라 초기에는 전쟁을 겪었기 때문에 많은 농경지가 황폐해지고 농업생산 기반이 파괴되었다. 농업을 진흥시키기 위해 청나라 전기부터 농업 에 유리한 일련의 보장 정책을 발표했는데, 예를 들어 강희황제(康熙皇帝)는 장려금을 주는 방법으로 농민들에게 황무지 개간을 장려했다. 이처럼 정부의 유도로 농업은 백성의 주업이 되었고 생존의 기초가 되었다. 백성들은 새해 에 농업의 신인 션농시(神農氏)의 이미지를 붙여서 농업 생산 증가를 빌었다. 따라서 목판 연화에서 션농시의 비주얼은 통치자가 통치를 위해 농업을 중시 했던 당시의 정치적 태도를 반영하고 있다.

또한 연화 '션농시(神農氏)'는 청나라 당시의 자연재해와 밀접한 관련이 있 다. 광서 연간(光绪年间, 1875~1908)에는 허난 지역에 심각한 가뭄으로 식량을 생산할 수 없게 되어, 사람들이 굶어 죽는 경우가 비일비재했다. 또한 허난에 는 하천이 매우 많아서 여름과 가을에 비가 집중되어 폭우가 내리면 둑이 터져 홍수 피해가 생기기 쉬웠다. 청나라 시기의 각종 역사서(歷史書), 지방지 에는 허난의 수해에 대한 기록이 매우 많다. 예를 들어 순치(順治) 9년(1652년) 에는 수해로 가옥이 침수되었다. 또한 순치(順治) 11년(1654년)에는 황하가 제 방을 무너뜨려서 농작물을 손상시켰다는 기록이 있다.[69] 게다가 메뚜기 피해, 역병까지 겹치면서 농업에 심각한 해를 끼쳤다. 이를 통해 볼 때, 자연재해에

대처하기 어려웠던 옛날 사람들은 신에 대한 믿음으로 심리적인 불안감을 줄이고자 했다는 것을 알 수 있다. 따라서 목판 연화 '션농시'는 당시 자연재해로 인한 민중들의 농업 생산의 곤경을 반영하고 있는 것이다.

2. '샹관쌰차이'의 본질적 의미

연화 '샹관쌰차이'는 청나라(1636년-1912년) 때 제작된 작품이다. 청나라 이전에 관우는 역대 통치자들이 추앙했던 인물이다. 청나라 때 관우의 위상은 더욱 높아졌고 관우 숭배의 절정기였다. 관우가 널리 보급된 원인은 전대 명나라의 문학 작품과 정치 풍조의 영향이 크다. 명나라의 소설 '삼국연기(三國演戏)'는 관우의 이야기를 더 많이 꾸며내고, 관우의 '인의예지신(仁義禮智信)'의 품성을 강조한다. 구체적으로는 어질 인, 옳을 의, 예도 례, 슬기 지, 믿을 신이라는 미덕이고 이것은 유교(儒教)의 핵심적 가르침이다. 관우의 용맹, 충의, 유가사상 애호 등의 특징은 모두 백성들에 대한 통치자들의 요구에 부합했다. 청나라의 통치자들은 관우를 통해 충의의 모범을 보이고 유가 사상을 선양하여 자신들의 통치를 공고히 하려고 했다.

청나라의 순치황제(順治皇帝)는 정권을 세울 때 관우를 '충의신무관성대제(忠義神武關聖大帝)'로 봉했다. 이후 청나라의 역대 통치자들은 관우를 추봉했다. 뿐만 아니라 옹정제(雍正皇帝)의 통치기간(1678년~1735년)에 정부는 정책을 반포하여, 관우의 묘를 '무묘(武庙)'로 정하고, 공자(孔子)에 대한 제사와 동등하게 관우에 대해 제사를 지내야 했다고 요구했다. 이것들은 모두 공식적인 기록에 적힌 정부의 정책이었다. 이때 관우는 공자와 동등한 지위로 국가

69 마쉐이친(马学琴), 「明清河南自然灾害研究」, 中国历史地理论丛, Vol.1. 1998, p.22.

차원에서 제사를 지내는 신이 되었다. 따라서 목판 연화 '샹관쌰차이(上關下財)'는 청나라 통치자가 관우를 신격화하려고 했던 정치적 욕구를 보여준다. 관우의 형상도 중국 유가 사상의 이상적인 품격을 표현하기 위한 것이다. 즉 긴 수염, 봉황눈, 붉은 얼굴 등을 통해 이상적인 영웅상을 구축했다.

또한 목판 연화에서 관우의 신분은 '무재신(武財神, 무장 형상의 재신)'이고, 그 아래에도 두 명의 문재신(文財神, 문관 형상의 재신)이 있다. 이는 당시 상업 발전과 관련이 있다. 청나라 때 중국 서북지방에서 반란이 계속 발생하였고, 통치자와 서북지방 간의 전쟁에서 산시지방은 중원과 서북 사이에 위치하고 있었기 때문에 산시지방의 상인들이 통치자의 물자 수송을 돕는 주요 집단이 되었다. 이들은 통치자의 지지를 얻어 짧은 시간 내에 국내에서 영향력 있는 상인 집단으로 발전하였다. 관우는 산시(山西) 지역 출신이었으며, 게다가 관우의 신용, 의리(義理)의 품성도 상인들이 추앙하는 상도덕이었다. 따라서 산시 지역의 상인들은 관우를 '무재신(武財神)'으로 여기고 상업의 보호신으로 만들었다. 허난성(河南省)은 산시성(山西省)과 인접해 있어서 산시 상인들의 영향으로 관우가 재신이라는 믿음이 허난(河南) 지역에도 급속히 퍼졌다. 따라서 목판 연화에서 무재신과 문재신의 이미지는 중국 초기의 상업 발전 추세를 반영했다.

3. '지씽까오자오'의 본질적 의미

목판 연화 '지씽까오자오(吉星高照)'는 민국시기(1912-19-1949) 때 제작된 작품이다. 연화에서 조신(灶神)은 부엌의 신으로 백성의 현실적 욕구에서 출발하여 백성 자신들의 이익과 밀접한 관련이 있었다. 연화 작품 상단의 시간표에는 작품의 제작 시점이 '중화민국 23년(1934년)'이라고 명시돼 있다. 1934년

이전까지 허난 지역은 다사다난한 상황이었다. 허난성의 재앙은 주로 자연재해로 인한 농업문제에서 비롯됐다. 민국 초기 허난성에는 가뭄이 끊이지 않았다. 예를 들어 1920년부터 1921년까지 심각한 가뭄이 있었다. 이런 배경에서 백성들은 농업 발전에 대한 열망이 매우 강하였다. 연화 지씽까오자오 중 '24절기표(농사 시간 지도표)'는 원활한 농업 활동에 대한 백성들의 기대를 구현하고 당시 자연재해로 인한 어려워진 농업생산의 상황을 반영하고 있다.

민국시대에 허난성(河南省)의 재앙은 정치 활동과도 관련이 있다. 민국시대 초기에 관원들이 강제로 세금을 징수하여 백성을 억압했다. 이에 저항하여 허난 지역의 많은 백성들이 농민 무장 세력을 결성하여 봉기 운동을 일으켰다. 게다가 국민당(國民黨) 내 각 세력은 정권을 잡기 위해 끊임없이 전쟁을 벌였다. 예를 들어 1930년 국민당의 왕징웨이(汪精卫) 세력과 장개석(蔣介石) 세력의 '중원대전(中原大战)'으로 5개월간 허난성과 산둥성에서 전쟁이 발발했는데, 전쟁으로 인한 사망자가 허난성에서만 12만 명에 달했다.

전쟁은 공업과 농업 생산 기반을 붕괴시켜 사회 경제의 발전을 크게 저해했다.[70] 당시 허난성의 백성들은 가난하고 어려운 처지에 있었다. 그래서 그들은 조신 연화를 붙여 조신에게 자신들의 앞날을 기탁했다. 그들은 연화에 조신뿐만 아니라 당시에 유행하던 신들을 포함시켜 신들에게 고난에서 벗어나고 보호받고 싶어했다. 예를 들어 사람들은 연화의 문신(門神)이 가정을 보호해주길 원하고 소재신(小財神), 취보분(聚寶盆), 돈줄(搖錢樹)이 부를 가져오기를 희망했다. 연화 '지씽까오자오'에 나타난 신들의 집합체는 심각한 자연 재해, 정치적 불안정과 끊임없는 전쟁으로 인해 고통 받고 있던 백성들의 참상(慘狀)을 반영하고 있다. [그림 76]은 신상 연화의 본질적 의미를 요약하고 있다.

70 유빙룽(刘秉荣), 『中原大战』, 中国社会出版社, 2010, p.78.

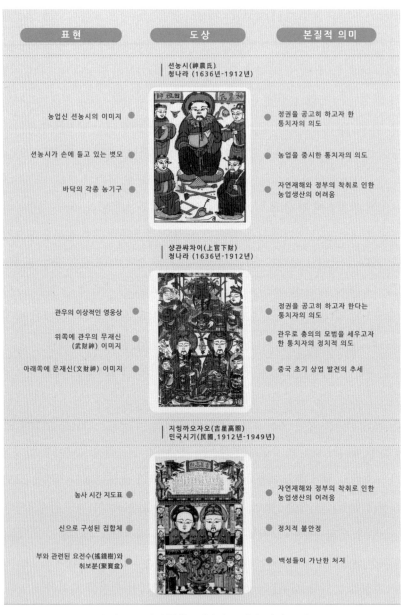

표현	도상	본질적 의미

**선농시(神農氏)
청나라 (1636년-1912년)**

농업신 선농시의 이미지	정권을 공고히 하고자 한 통치자의 의도
선농시가 손에 들고 있는 볏모	농업을 중시한 통치자의 의도
바닥의 각종 농기구	자연재해와 정부의 착취로 인한 농업생산의 어려움

**샹관쌰차이(上官下財)
청나라 (1636년-1912년)**

관우의 이상적인 영웅상	정권을 공고히 하고자 한다는 통치자의 의도
위쪽에 관우의 무재신 (武財神) 이미지	관우로 충의의 모범을 세우고자 한 통치자의 정치적 의도
아래쪽에 문재신(文財神) 이미지	중국 초기 상업 발전의 추세

**지씽까오자오(吉星高照)
민국시기(民國,1912년-1949년)**

농사 시간 지도표	자연재해와 정부의 착취로 인한 농업생산의 어려움
신으로 구성된 집합체	정치적 불안정
부와 관련된 요전수(搖錢樹)와 취보분(聚寶盆)	백성들이 가난한 처지

[그림 76] 신상(神像) 연화의 본질적 의미 요약

제3절 길상 연화의 본질적 의미

1. '푸루쇼우'의 본질적 의미

'푸루쇼우(福祿壽)'는 청나라(1636년~1912년) 때 제작된 작품이다. 명나라 말기부터 전쟁을 치루면서 청나라 초기에는 인구가 급감하고 토지가 황폐해졌다. 전쟁으로 고통을 받고 있던 사람들은 안정된 생활과 휴양이 절실했다. 이런 어려운 여건 속에서 풍족한 생활을 유지하고 천수를 누리는 것은 절대다수의 민중들에게 있어 도달할 수 없는 것처럼 보였다. 그래서 사람들은 푸루쇼우라는 세 신에 정신적으로 의탁하였다. 푸루쇼우 중의 복신(福神)은 모든 행복과 관련된 일을 관장한다. 목판 연화에서 복신 그리고 주위의 박쥐, 돈 등의 요소는 모두 '복(福)'의 의미를 강조하기 위한 것이다. 복신이 첫 번째로 꼽히는 것은 복의 의미가 광범위하고 민중들이 복신을 통해 다양한 복의 내용을 빌 수 있기 때문이다. 그래서 목판 연화는 복신을 모두 복을 관장하는 신으로 분명하게 표현했다. 이는 백성들의 어려운 처지를 반영하고 있다.

연화에서 수신(壽神)은 건강과 장수(長壽)를 관장하는데, 이는 유가(儒家)의 노인존중사상과 밀접한 관련이 있다. '인자수(仁者壽, 인애, 인덕이 있어야 장수한다)'는 유가를 대표하는 공자의 핵심 사상이자 유가 사상의 기본이론 중 하나다. 유교의 견해에 따르면, 사람이 인애의 성품을 갖추면 장수에 이롭다. 청나라의 통치자들은 유가 사상을 이용한 통치의 중요성을 깊이 인식하고, 각종 노인 우대 정책을 제시했다. 예컨대 강희42년(1703년)에는 100세 노인에게 돈을 줄 뿐만 아니라 '패방(牌坊, 사람의 덕행을 널리 알리기 위해 세운 기념비적인 건축물)'을 만들어 가정에 영예의 편액(匾額)을 주었다. 옹정(雍正) 4년(1724년)에 정부는 110세 노인에게 2배 재물, 120세 노인에게 3배의 재물을 주었다.[71]

이러한 정부의 각종 정책은 모두 장수를 바라고 축하하기 위한 것이었다.

이러한 정부의 유도로 인해 민간인들은 장수를 추구하는 마음이 커졌다. 백성들은 수신에게 장수에 대한 바람을 기원하였다. 연화에서 수신의 높은 이마, 흰 수염, 주름, 지팡이 등의 특징은 모두 장수에 대한 욕망을 형상화한 것이다. 또 작품에서 '수비남산불로송(壽比南山不老松)'은 축수어(祝壽語)로 장수에 대한 사람들의 욕망을 언어로 표현한 것이다. 따라서 연화 '푸루쇼우' 중 수신의 등장은 궁극적으로 장수를 추앙한 당시 통치자의 정치적 태도를 반영하고 있다.

연화에서 관위(官位)를 관장하는 녹신(禄神)은 백성들의 지위 추구 심리를 대표한다. 이는 유가 사상 중 지식인에 대한 추앙과 밀접한 관련이 있다. 유가 사상은 사회의 등급을 존비귀천(尊卑贵贱)으로 나누는데 그 중에 지식인의 등급이 존(尊)으로 가장 높다. 유가 사상은 인간의 사회성이 국가의 발전에 큰 영향을 끼친다고 주장한다. 그래서 유교에서는 사람이 독서를 통해 수양을 쌓으며, 독서를 통해 성현(聖賢)이 됨으로써 나라를 태평하고 안정하게 하는 것이 최고의 목표라고 강조한다.

그러나 이러한 사상의 본질은 역시 지배계급의 안정적 통치에 있다. 권력을 집중시킨 청나라 정부는 지식인의 위상을 한층 더 높였다. 이에 따라 평민들에게는 '학이우즉사(學而优则仕)'[72]라는 관념이 깊이 자리 잡았다. 사람들은 과거시험에 급제하여 벼슬길에 올라 출세가도를 달리고 싶은 강한 희망을 가졌다. 그러나 과거시험의 채용 정원이 한정되어 있어서 합격 기회가 적었다. 따라서 많은 지식인들은 벼슬을 갈망하는 마음을 녹신에게 기탁하였다.

71 황얀장(王彥章), 「淸代的奬賞制度硏究」, 浙江大学 박사학위논문, 2005, p.94.
72 학이우즉사(學而优则仕)라는 말은 『논어·자장(论语·子张)』에서 나왔다. 우(优)는 여력이
 있다는 뜻이다. 사仕는 관리가 된다는 뜻이다. 이 말은 문자 그대로 학문을 잘하고 만약
 여력이 있으면 관리가 되라는 것이다. 이 말은 후에 점차 공부만 잘하면 관리가 될 수
 있다는 관념으로 발전했다.

이렇듯 연화 '푸루쇼우' 중 녹신은 통치자가 통치를 강화하기 위해 과거제도 (科擧制度)를 강화했던 당시의 정치적 태도를 반영하고 있다.

2. '치린송즈'의 본질적 의미

목판 연화 '치린송즈(麒麟送子)'도 청나라(1636년~1912년) 때 제작된 작품이다. 연화에서 치린(麒麟)은 유가의 창시자인 공자를 인간 세상으로 보낸 신수(神獸)이다. 이는 유교 사상 속의 출산 관념을 반영하고 있다. 공자는 인구가 많은 것을 국가 부강의 상징으로 여겼다. 인구를 늘리기 위해서는 효도(孝道)가 중요했다. 유교를 대표하는 맹자(孟子)는 불효 중 1순위는 자식이 없는 것이라고 강조하였다. 출산을 장려한 것은 결국 국가 부강을 중시한 지배계급을 위한 것이었다. 앞에 언급한 것과 같이 명나라 말기와 청나라 초기 많은 전쟁으로 인구가 줄어들고, 토지는 황폐해졌다. 농업을 발전시켜 생산력을 신속하게 높이기 위해 국가는 출산을 장려하는 일련의 정책을 내놓았다. 예를 들어 강씨(康熙) 52년(1713년)에는 인구세를 없애고, 가정마다 낳는 아이 수가 국가 규정보다 많으면 세금을 더 걷지 않게 하였다. 전통적인 농업 생산은 기본적으로 인력이 요구되는데, 평민들이 아이를 많이 낳으면 가정의 노동력을 늘리고 생산규모를 늘릴 수 있다.

출산 장려를 목적으로 한 일련의 정부 정책은 인구 증가로 이어졌다. 1636년 청나라 건국 당시 수천만 명이던 중국의 인구가 도광(道光) 14년(1834년)에 4억 명을 돌파하여 중국의 2,000여 년 봉건 왕조 중 인구가 가장 많았다.[73] 목판 연화에서 선녀와 함께 부모에게 자식을 보내는 치린의 모습이 등장하는

[73] 량방중(梁方仲), 『中国历代户口、田地、田赋统计』, 中華書局, 2008, pp.248-251.

것은 청나라 때 민간에서 다자다복(多子多福, 자식도 많고 복도 많다)의 관념이 더욱 심화한 당시의 사회적 배경을 반영하고 있다. 이런 현상이 등장한 배경에는 출산을 장려한 통치자의 정치적 의도가 있다.

이 밖에 작품 속 남자 아이의 이미지는 주로 유가 사상의 부권제(父權制) 또는 가부장제(家父長制)의 영향을 받았다. 유교 사상에서는 아들만 혈통을 이어받을 수 있다. 이것 또한 통치 계급을 위한 것이었다. 농업을 국가의 근간으로 하는 봉건 사회에서 남성은 농업 생산의 주요 노동력을 제공하고, 국가 부역(賦役)의 주요 부담자이기도 하였다. 남성은 통치자에게 가장 직접적이고 실질적인 이익을 줄 수 있었다. 청나라 정부가 남성의 지위를 계속 강화하면서 사회에는 중남경녀(重男輕女, 남성을 중시하고 여자를 경시함)의 관념이 더욱 강해졌다. 따라서 연화 치린송즈 중 남자 아이의 비주얼은 중남경녀(重男輕女)의 관념을 반영하고 있다.

3. '만자이얼꾸이'의 본질적 의미

목판 연화 '만자이얼꾸이(滿載而歸)'는 청나라(1636년~1912년) 때 제작된 작품이다. 연화 인물 채영(柴榮)은 운수업의 보호신이었다. 이는 청나라의 상업 발전과 밀접한 관련이 있다. 2,000여 년 간 유지되어 왔던 중국의 봉건제도는 농업을 중시하고 상공업의 발전을 억제하는 중농억상(重農抑商)의 경제사상을 가지고 있었다. 청나라 정부는 기본적으로 중농억상 사상을 이어갔지만 상업부양책도 추진하였다. 건국 당시 경제 기반이 약했던 청나라는 경제건설을 촉진하기 위해 통상유국(通商裕國, 상업을 이용하여 나라를 부강하게 함)이라는 사상을 내세웠다. 연화 '만자이얼꾸이' 중 채영의 장사 이미지는 당시 정부가 상업을 이용하여 나라를 부강하게 하고자 한 정치적 의도를 반영하고 있는

것이다.

이러한 배경 하에서 연화의 생산지인 카이펑(開封)은 청나라 초기의 경제 건설을 거쳐 옹정(雍正) 연간(1722년~1735년)에는 경제가 상당히 활성화되어 허난성의 상업 중심지가 됐다. 전대(前代)의 명나라에 비해 귀족을 위한 사치품은 줄고 서민들의 일상용품이 시장의 주류가 됐다. 카이펑 지역 그리고 주변에는 포백布帛, 건파巾帕, 모자와 혁대, 진주와 비취(翡翠), 신발과 양말, 약, 붓, 고서화, 향, 종이, 도기 등을 파는 점포가 많이 있었다.[74] 카이펑에서 판매되는 상품의 종류가 다양해졌다는 것은 그만큼 경제가 번성하였다는 것을 의미한다. 상업의 발전은 장사를 통해 부를 획득하고자 하는 백성들의 욕망을 더욱 강하게 했다. 연화 '만자이얼꾸이' 중 채영의 장사하는 모습 그리고 수레 안에 가득 찬 금은보석은 모두 상업을 통한 부의 축적과 관련되어 있다. 이런 이미지의 등장과 확산은 상업의 발전에 따라 백성들의 장사 의식이 높아졌다는 것을 반영하고 있다.

또한 목판 연화에서 채영은 운송업의 보호신으로 등장했다. 이는 주셴진의 운수업 발전과 밀접한 관련이 있다. 주셴진은 카이펑의 서남쪽에 위치하고 있다. 또한 주셴진은 중원에 위치하고 있으며, 잘루하(賈魯河)와 인접하여 수륙 교통의 요충지가 됐다. 그래서 청나라 때 주셴진은 '전국 4대 상업 명진(名鎭)'으로 발전했다. 인구는 30만 명에 이르렀고 열두 개의 거리가 있었다. 또한 잘루하(賈魯河) 양안에는 부두가 밀집하여 각 성(省)의 상인들이 이곳에 모였다.[75] 당시 남쪽의 비단, 천, 설탕, 종이, 자기 등의 상품이 운하를 통해 주셴진으로 반입되었고, 현지 상인들은 육로를 통해 상품을 북쪽의 다른 지

74 리화어(李华欧), 「淸代中原地区农业经济和社会发展研究」, 郑州大学박사학위논문, 2016, p.137.
75 버송년(薄松年), Op. cit., 2008, p.56.

역으로 운송했다. 카이펑에서 판매되었던 남방의 상품은 모두 주셴진에서
옮겨졌다. 이에 따라 주셴진은 운수업이 크게 발달하였다. 연화 '만자이얼꾸
이' 중 수레는 채영이 운반업의 신이라는 것을 상징한다. 이것은 당시 상업
환적의 중심지인 주셴진에서 운수업이 번성한 시대적 상황을 반영하고 있다.
[그림 77]은 길상(吉祥) 연화의 본질적 의미를 요약하고 있다.

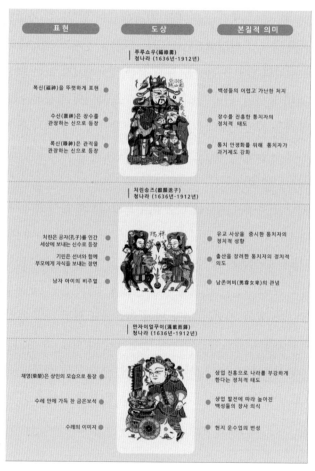

[그림 77] 길상(吉祥) 연화의 본질적 의미 요약

제4절 희곡 연화의 본질적 의미

1. '산냥자오즈'의 본질적 의미

연화 '산냥자오즈(三娘教子)'는 민국시기(1912년~1949년) 때 제작된 작품이다. 연화는 희곡 이야기를 표현하기 때문에 당시 희곡의 대유행이라는 사회적 배경을 직접적으로 보여준다. 연화 속 인물의 희곡 형상도 대중문화의 부흥이라는 사회적 배경을 반영하고 있다.

또한 '산냥자오즈' 중 인물들의 성격적 특징은 당시 정부의 교화(敎化) 정책과 밀접한 관련이 있다. 민국시대의 정부는 문화 건설을 중시하였다. 특히, 희곡이 민중들에게 미치는 영향이 컸기 때문에 정부는 희곡 개조를 통해 서민 교육을 실시한다는 방침을 채택했다. 북양정부(北洋政府, 1912년부터 1928년까지 북양군벌(北洋軍閥)이 주도한 정부)가 1915년에 설립한 통속교육연구회(通俗敎育研究會)는 희곡 극본을 개조하고 지방 정부에 개량된 극본을 보내주는 역할을 담당했다. 이를 통해 정부는 사회 풍속을 개조하였다. 후에 난징국민정부(南京国民政府, 1928년부터 1949년까지 장제스(蔣介石)이 주도한 정부)는 더욱 엄격한 문예 정책을 추진하였다. 난징국민정부는 전국 각지에 희곡 심사위원회를 설치하여 희곡 극본의 심사와 개량 작업을 실시하였다. 당시 관련 규정은 희곡의 극본이 민족정신을 고양하고, 사회생활을 묘사하며, 민중 상식(常識)을 증진할 수 있는 내용을 담아야 한다고 명시했다.[76] 연화 '산냥자오즈'는 당시 사회생활을 반영한 레퍼토리일 뿐만 아니라, 일반 백성들의 생활상과 감정을 묘사했다. 연화 속 이야기는 교육적인 의미를 지니고 있을 뿐만 아니라 민국시기의 정부가 희곡을 통해 민중을 교화하고자 한 정치적 성향을

76 아이리중(艾立中), 民国戏曲同业组织与戏曲改良, 戏剧, Vol.1. 2022.

반영하고 있다. 또한 여인공인 산냥의 충절, 절조, 고상한 품성은 중국 유가사상(儒家思想)이 추앙하는 품성이다. 비록 청나라의 봉건제도(封建制度)는 종식되었지만 전통적인 봉건사상(封建思想)인 유가사상은 유지되었고 당시 사회에 여전히 큰 영향을 미치고 있었다. 따라서 연화 '산냥자오즈'는 당시 여전했던 유가사상의 영향력을 반영하고 있다.

2. '톈어파이' 및 '따오시엔차오'의 본질적 의미

연화 '톈어파이(天河配)'와 '따오시엔차오'는 동일한 배경 및 영향 요인이 있기 때문에 두 작품을 함께 해석할 필요가 있다. 두 연화 작품은 모두 민국시기(1912년~1949년) 때 제작되었고, 젊은 여성을 주인공으로 표현했다. 젊은 여성의 등장은 민국시대의 여성 지위 향상과 관련이 있다. 민국시대에 접어들어 여성의 지위가 크게 개선되었다. 따라서 희곡 공연에서 여성 배우들이 무대에 오르기 시작했고, 여성 관객들도 공공극장에 입장할 수 있게 되었다. 남성 관객들은 대부분 역사적 정쟁을 반영한 레퍼토리를 즐겼다. 남성들은 희곡을 본 경험이 많기 때문에 쉽게 이해하고 감상할 수 있었으나 여성 관객들은 희곡을 경험한 사람이 적어 이야기보다 배우들의 외적인 아름다움에 더 주목했다. 이로 인해 희곡의 여성 배역은 여성 관객의 큰 사랑과 관심을 받았다.[77] 결과적으로 희곡에서 여성 배우의 지위가 높아지고 여성을 중점적으로 표현하는 이야기도 늘어났다.

연화 '톈어파이'와 '따오시엔차오'의 이야기는 모두 여주인공이 중심이었다. 당시 여성 관객들의 눈높이에 맞추기 위해 여성 배우의 옷이 더욱 정교해

77 메이란팡(梅兰芳), 『舞台生活四十年』, 上海平明出版社, 1952, p.128.

졌다. 연화의 여주인공인 직녀(織女)와 백소진(白素貞)의 머리 장식과 옷이 정교하고 아름다운 것이 이러한 배경 때문이다. 작품 '텐어파이'와 '따오시엔차오'는 모두 당시 여성의 사회적 지위가 높아진 상황을 반영하고 있다.

민국(民國)의 수립은 2,000여 년 간 유지된 중국의 봉건 제도를 종식시켰지만, 중국의 봉건적 예교(禮敎)는 계속 유지되었고, 국민들의 사상은 여전히 낙후된 상태였다. 이런 배경 하에서 서양 교육을 받은 지식인들은 봉건적 윤리라는 낡은 사상에 반대하고, 독립적이고 개방적인 신사상(新思想)을 주창했다. 신사상의 일환으로 중국에서 신문화운동(新文化運動)이 일어나 어려운 문언문(文言文, 문어체 문장)이 쉬운 백화문(白话文, 구어체 문장)으로 바뀌었다. 남자는 머리를 길게 땋을 필요가 없어졌고, 여자는 전족(纏足)[78]을 하지 않아도 무방해졌다. 낡은 관습을 버리는 행위는 당시 시대가 사상 해방의 시대였음을 잘 보여준다.

사상 해방의 움직임은 희곡의 개혁과 변천으로 이어졌다. 해외 유학을 다녀온 많은 극작가들, 그리고 예술단체들이 '신사상'의 고양을 목적으로 전통 희곡의 레퍼토리를 개조했다. 목판 연화 '텐어파이(天河配)'와 '따오시엔차오'의 내용은 '신사상(新思想)' 속의 '자유결혼관'을 반영하고 있다. 중국 봉건사회(封建社會)의 혼인 제도는 부권통치(夫權統治, 남편이 아내의 권리를 통제하고 지배함), 남존여비(男尊女卑), 연장자 통제(혼인은 부모가 결정함) 등을 기반으로 하고 있었다. 개인이 결혼을 결정할 권리가 없다는 것은 인권의 제한을 의미하였다.

78 전족(纏足)이란 중국의 옛 풍습의 하나로 여자의 엄지발가락 이외의 발가락들을 어릴 때부터 발바닥 방향으로 접어 넣듯 힘껏 묶어 헝겊으로 동여매어 자라지 못하게 한 것을 말한다.

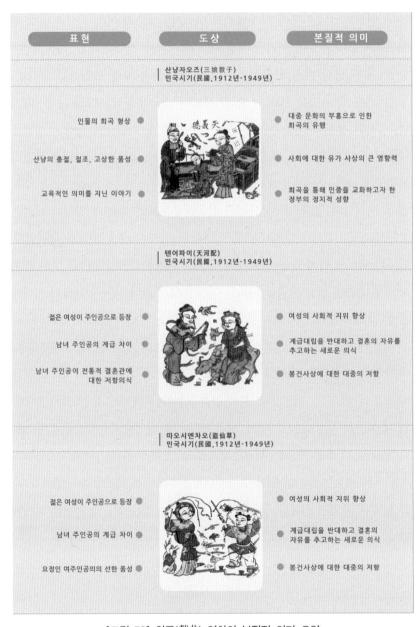

표 현	도 상	본질적 의미

산냥자오즈(三娘教子)
민국시기(民國,1912년-1949년)

- 인물의 희곡 형상
- 산냥의 충절, 절조, 고상한 품성
- 교육적인 의미를 지닌 이야기

- 대중 문화의 부흥으로 인한 희곡의 유행
- 사회에 대한 유가 사상의 큰 영향력
- 희곡을 통해 민중을 교화하고자 한 정부의 정치적 성향

텐어파이(天河配)
민국시기(民國,1912년-1949년)

- 젊은 여성이 주인공으로 등장
- 남녀 주인공의 계급 차이
- 남녀 주인공이 전통적 결혼관에 대한 저항의식

- 여성의 사회적 지위 향상
- 계급대립을 반대하고 결혼의 자유를 추고하는 새로운 의식
- 봉건사상에 대한 대중의 저항

따오시엔차오(盜仙草)
민국시기(民國,1912년-1949년)

- 젊은 여성이 주인공으로 등장
- 남녀 주인공의 계급 차이
- 요정인 여주인공의의 선한 품성

- 여성의 사회적 지위 향상
- 계급대립을 반대하고 결혼의 자유를 추고하는 새로운 의식
- 봉건사상에 대한 대중의 저항

[그림 78] 희곡(戲曲) 연화의 본질적 의미 요약

연화 '텐어파이'에서 여주인공 직녀(織女)는 신이고 남자주인공 견우(牛郎)는 평범한 사람이다. 계급차이가 큰 두 사람은 사랑을 위해 천계(天界, 옥황상제가 주도한 신선 체계)에 반기를 들었다. 천계(天界)는 바로 지배 계급의 상징이다. 목판 연화 '텐어파이'는 계급 대립을 반대하고 혼인의 자유를 추구하는 새로운 의식의 성장을 보여준다. 당시 중국인들이 가진 봉건사상에 대한 저항 의식을 반영하고 있는 것이다.

연화 '따오시엔차오'의 여주인공 백소진(白素貞)은 요정(蛇精)이지만 순결하고 충정(忠貞)하여, 자신의 사랑을 과감히 추구했다. 반면, 이야기 속 스님 법해(法海)는 요괴와 인간은 언제나 대립한다는 전통적인 관점을 가지고 비겁한 수단으로 남녀 주인공을 갈라놓았다. 법해(法海)는 봉건윤리의 상징이다. 요괴가 반드시 악한 것이 아니고, 스님이 반드시 선한 것도 아니다. 요괴와 사람은 서로 다른 계급이지만 사랑할 수 있다. 연화는 봉건적 도덕에 반대했던 당시 민중의 저항 의식을 담고 있다. [그림 78]은 희곡(戲曲) 연화의 본질적 의미를 요약하고 있다.

제5절 연화 해부도 및 활용 방향

1. 해부도 제시

이 연구는 전통 연화의 혁신적인 디자인 실천을 수행하기 위해 '연화 해부도'의 형태로 제시한다. 연화 해부도는 연화의 시각 언어를 체계적으로 분류하고 정제하여 형성된 완전한 문화 기호 시스템이다. 이러한 시각화 형식을 통해 연화에 담긴 역사지식, 도덕윤리, 가치관 등 풍부한 문화정보를 통합하고, 쉽게 사라지는 연화의 물질적 형태를 오래 보존할 수 있는 디지털 자원으로 전환한다.

위치공 장군(尉遲恭將軍)

Story

청나라의 『三教源流搜神大全』에 따르면 당태종(唐太宗) 이시민(李世民)이 자신의 아버지를 도와서 권력을 쟁탈할 때 무수한 살인을 저질렀기 때문에 말년에는 밤마다 악귀에 시달려 잠을 이루지 못했다. 그리하여 위치공과 진충 두 장군이 매일 밤 문 앞에 서서 황제를 지켰고, 결국 황제는 악몽을 꾸지 않게 되었다. 이러한 두 장군의 공을 기리기 위해 황제는 화공(畫工)에게 두 사람의 그림을 그려 궁문에 걸어두도록 했다. 이후 점차 민간의 숭배를 받게 되었으며, 많은 사람들은 그들을 수호신으로 여기고 년화에 적용했다.

❺ 말
HORSE

⑤-1

오추마(烏騅馬)

물결무늬

❶ 얼굴
FACE

①-1

봉황눈

①-2

십자문(十字門) 얼굴

붉은색 메이크업

블랙 메이크업

❹ 무기
WEAPON

④-1

강편(鋼鞭)

❸ 문자
TEXT

③-1

년화 가게 이름

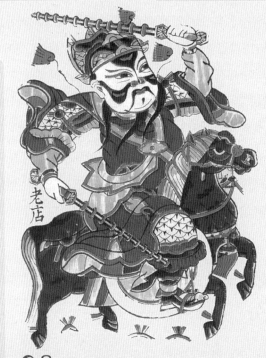

❷ 옷
DRESS

②-1

봉시회(鳳翅盔)

②-2

호심경(护心镜)

비늘갑(鱼鳞甲)

 얼굴
충의를 상징하는 얼굴

위치공의 얼굴은 중국 전통 희곡에서 검보(臉譜)의 예술 양식을 도입했다. 검보(臉譜)는 희곡에서 각종 인물로 배우 얼굴에 그려 넣는 것으로, 인물의 얼굴 조형과 성격적 특징을 표현하는 특수한 도안을 가리킨다.

①-1 봉황눈(丹鳳眼)

인물의 눈은 가늘고 길며 눈꼬리는 올라간 형상을 띠고 있다. 이러한 눈 모양을 중국에서는 봉황눈(丹鳳眼)이라고 한다. 봉황눈의 특징은 가늘고 눈의 앞머리가 아래로 향하고 있으며, 눈초리는 위로 향하는 것이다. 또한 눈동자와 흰자위의 비율이 적절하고, 눈꼬리는 눈 밖으로 뻗어나갔다. 이는 중국에서 매력의 상징으로 여겨졌다.

①-2 십자문(十字門) 얼굴

년화 속 위치공의 얼굴은 희곡의 '십자문(十字門)'이라는 얼굴 형태에서 유래했다. '십자문'은 물감으로 이마에서 코끝까지 선을 그려 얼굴에 횡으로 그어진 가로 선과 '十(열십자)'을 이루도록 한 얼굴 조형이다. 희곡에서는 외모가 마음에 의해 결정된다는 관념을 중시하기에 얼굴의 미(美)와 추(醜)로 인물의 선(善)과 악(惡)을 표현한다.

목판 년화에서 얼굴에 그려진 '십자문'은 위치공의 정직하고 단정한 성격을 상징한다. 얼굴의 색채는 붉은색(C:0 M:85 Y:91 K:0)과 검은색으로 장식되어 있는데, 이는 전통 희곡에서 검은색은 정직을 상징하고, 붉은색이 충의를 상징하기 때문이다. 따라서 위치공 얼굴의 조형과 색은 모두 충의(忠義)의 상징이다.

 옷
장군의 옷

목판 년화에서 위치공이 착용한 옷의 형상은 주로 소설에서 비롯되었다. 명나라 소설 『西遊記』에서는 위치공의 옷에 대해 머리에는 금색 투구를 쓰고, 몸에는 용의 비늘과 같은 갑옷을 입고 있으며, 가슴에는 호심경(護心鏡, 가슴 쪽에 호신용으로 붙이는 구리 조각) 그리고 허리 부분에는 사자 문양이 있는 벨트가 있다고 묘사한 바 있다.

②-1 봉시회(鳳翅盔)

위치공이 쓰고 있는 모자는 봉시회(봉황의 날개로 꾸민 투구)이다. 이 모자의 양쪽에는 봉황의 날개와 같은 장식물이 달려 있는 것이 특징이다. 봉시회는 장군의 전유물이었다. 년화 속 봉시회는 화려하며 색상이 선명하다. 작가는 노란색(C:3 M:31 Y:90 K:0)을 채택하여 투구가 황금으로 만든 것을 표현했다. 봉시회(鳳翅盔)는 위치공의 장군 신분과 힘의 상징이다.

②-1 호심경(護心鏡)과 비늘갑(魚鱗甲)

인물 가슴에 있는 'X' 모양의 노란색 부분은 소설에 나온 호심경(護心鏡)이다. 이 밖에 위치공의 관절(關節)에는 갑옷이 있는데 이 갑옷의 조형은 물고기 비늘과 비슷해서 비늘갑(魚鱗甲)이라고 한다. 이 갑옷은 유연성이 있고 방어 기능이 강하다. 비늘갑(魚鱗甲), 호심경(護心鏡)은 모두 위치공의 장군 신분과 힘의 상징이다.

 문자

③-1 년화 가게의 이름

화면에는 왼쪽에 '노점(老店)'이라는 글씨가 있다. 이는 오래된 가게라는 뜻이다. 작가는 년화 가게의 이름을 년화의 옆부분에 넣어 작품의 출처를 표현했다. 특히 당시 유명했던 년화 가게들은 년화 작품의 출처를 표시하여 자신의 브랜드를 홍보하였다.

년화 중 글씨는 해서체(楷書)로 글씨의 형태가 반듯하고, 획이 곧다는 특징이 있다. 이 글씨체는 당시 성행했던 글씨체이고 글씨의 자형이 곧아서 조각하기 편리하기도 하다. 상술한 원인으로 인해 주센진 목판 년화의 글자는 모두 해서체로 표현하였다.

 무기
위치공 장군의 전속 무기 강편(鋼鞭)

④-1 무기 강편(鋼鞭)

년화에서 위치공이 두 손에 들고 있는 것은 그의 무기인 강편(鋼鞭), 쇠로 만든 채찍이다. 중국 역사에서는 많은 유명한 장군들이 채찍을 사용했는데, 그중에 위치공 장군도 포함되어 있다. 이 무기는 칼과 비슷하여 근접 격투에 적합하지만, 강편은 주로 갑옷을 격파하기 위한

것으로 이 무기는 보통 13단이 있다.살상력을 늘리기 위해 무기는 층층이 볼록하면서 솟아 있고 앞뒤 굵기가 일치하고 끝이 뾰족한 디자인이다. 소설에서는 강편은 위치공의 전속 무기로, 위치공의 신분을 나타낼 수 있는 대표적인 물건이다. 또한 강편은 위치공의 강력한 힘을 표현하고 있다.

 말
위치공 장군의 전속(專屬) 말

⑤-1 오추마(烏騅馬)

년화에서 위치공이 타고 있는 말은 오추마(烏騅馬)이다. 오추마는 명나라 소설 『西漢演義』에서 처음으로 언급되었다. 소설에서 오추마는 항우(項羽)가 타던 말이었다. 소설에서 항우가 죽은 후 주인에 대한 충성심이 강했던 오추마는 강에 뛰어들어 죽게 되고, 세상 사람들은 이러한 말의 충성심에 감동하여, 오추마를 충의(忠義)의 상징으로 여겼다.

이후 청나라의 소설 『波唐演義』에서 오추마는 위치공이 타는 말로 등장했다. 소설에 오추말이 등에 있는 털은 마치 부름달처럼 하얗고, 그의 온몸은 검은 비단결처럼 새까맣다고 묘사되었다. 따라서 년화에서 말의 털은 노란색, 말의 몸은 명도가 어두운 보라색으로 표현하고 있으며, 이는 소설에 묘사한 내용과도 일치한다.

친총 장군(秦瓊將軍)

Story

청나라의 「三敎源流搜神大全」에 따르면 당태종(唐太宗) 이시민(李世民)이 자신의 아버지를 도와서 권력을 쟁탈할 때 우수한 살인을 저질렀기 때문에 말년에는 밤마다 악귀에 시달려 잠을 이루지 못했다. 그리하여 위치공과 친총 두 장군이 매일 밤 문 앞에 서서 황제를 지켰고, 결국 황제는 악몽을 꾸지 않게 되었다. 이러한 두 장군의 공을 기리기 위해 황제는 화공(畵 工)에게 두 사람의 그림을 그려 궁문에 걸어두도록 했다. 이후 점차 민간의 숭배를 받게 되었으며, 많은 사람들은 그들을 수호신으로 여기고 년화에 적용했다.

④깃발
THE FLAGS

④-1
영기((令)旗)

명령의 '령(令)'자

❶얼굴
FACE

①-1

봉황눈

심자문(十字門) 얼굴

붉은색 메이크업

❷무기
WEAPON

②-1

간(锏)

②-2

활사

물고기 화살통

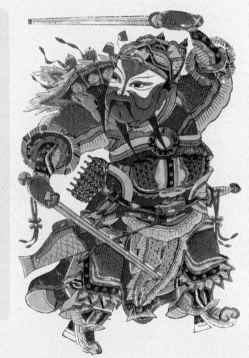

❸옷
DRESS

③-1

봉시회(鳳翅盔)

호심경(护心镜)

옥 벨트(玉帶)

③-2

산문갑(山紋甲)

비늘갑(魚鱗甲)

① 얼굴
충의(忠義)를 상징하는 얼굴

①-1 봉황눈(丹鳳眼)과 십자문(十字門) 얼굴

친총의 눈은 봉황눈이고 얼굴 조형은 희곡 속 십자문(十字門) 얼굴이다. 친총의 눈에 대해서 소설 『西遊記』에는 친총의 봉안이 하늘로 향하여 보고, 별이 친총의 눈을 보면 두려워한다고 언급했다. 따라서 년화의 봉안은 친총의 기세와 위엄을 나타내고 있다.

친총의 얼굴 형상에 대해 명나라의 소설 『南史遺文』에는 친총의 얼굴은 보름달처럼 희고 풍만하며 늠름하고 몸은 산처럼 크고 안정적이며, 수염 다섯 개가 있고 펼럭이며 범접할 수 없는 살기를 뿜어낸다고 묘사했다. 따라서 친총의 봉안, 수염 등 조형이 모두 소설에서 나왔다고 할 수 있다.

①-2 붉은색 메이크업

친총의 얼굴은 붉은색이 가장 큰 비중을 차지했다. 중국인들은 붉은색이 사악한 세력을 물리치고 악을 제거할 수 있다고 믿었기 때문이었다. 유가사상(儒家思想)에 의하면 붉은색은 정색(正色)이고 정정당당(堂堂正正)이라는 의미가 있다. 년화에서 붉은색은 친총의 충의(忠義) 품성의 상징이다.

② 무기
진경 장군의 전속(專屬) 무기

②-1 무기 간(鐗)

년화 중 친총의 무기는 간(鐗)이고 구리이나 철로 만든 채찍이다. 칼처럼 날카로운 칼날로 피해를 주기보다 간(鐗)은 갑옷에 대한 살상력이 뛰어나다. 간(鐗)의 조형은 앞쪽은 가늘고 뒤쪽은 굵고, 무기의 무게 중심이 뒤쪽에 있어서 유연하게 사용할 수 있다. 이 무기는 검과 칼에 비해 무게가 더 무겁기 때문에 힘이 있어야 사용할 수 있다. 따라서 이 무기는 친총 장군의 힘의 상징이다.

②-2 활사와 활사통

『三教源波搜神大全』에는 친총이 허리에 화살, 활, 간(鐗)을 달고 있다고 묘사했다. 년화 중 친총의 허리 왼쪽에는 화살이 달려 있으며, 오른쪽에는 간(鐗)과 화살통이 달려 있다. 년화에서 표현된 무기는 소설과 묘사한것과 일치하다. 년화 작가는 장식성과 상서로운 의미를 더하기 위해 화살통을 물고기의 형태로 디자인하였다.

'魚(물고기)'자와 '餘(남기다)'자의 발음이 모두 'yu'이고 음을 맞추기 때문에 물고기는 부유(富裕), 재물이 썩 많고 넉넉함)를 의미한다. 중국에는 '년년유여(年年有餘)'라는 새해 덕담이 있는데 이는 해마다 풍년이 들어 살림이 넉넉하다는 뜻이다. 따라서 물고기 모양의 화살통은 풍요와 부의 상징이다.

③ 옷
전통 희곡 중 장군의 옷

③-1 옷

친총의 옷에 대해 『南史遺文』에는 친총이 봉시회(鳳翅盔)를 쓰고 있으며 은빛의 비늘 갑옷을 입었다고 묘사되었다. 또 『西遊記』에는 친총과 위치초의 옷 스타일이 비슷하고 두 사람이 모두 금색 투구(頭盔)와 용린(龍鱗) 갑옷, 호심징(護心鏡), 사자옥대(옥으로 상감한 허리띠)를 착용하였다고 기술했다. 상술한 옷은 모두 대장군의 옷으로 진경의 장군 신분의 상징이다.

③-1 갑옷

친총의 관절(關節)에 있는 갑옷은 산문갑(山紋甲)이다. 이 갑옷의 조형은 한자 '산(山)'의 모양과 비슷하고 마름형 갑옷(甲片)으로 구성되어 있다. 인물의 배 양쪽의 갑옷은 비늘갑(魚鱗甲)이다. 갑옷의 형태가 물고기의 비늘과 비슷하다. 비늘갑(魚鱗甲)은 활의 충격을 분산시킬 수 있기 때문에 년화에서 비늘갑이 인물의 복부, 가슴 등 급소(강타하면 즉시 졸도하거나 죽게 되는 위험한 부위)에 위치하고 있다.

산문갑과 비늘갑은 제작이 까다롭고 제작 기간이 길기 때문에 대장군만이 착용할 수 있다. 전쟁에는 장군의 갑옷이 위부터 아래까지 전신을 덮고 무게가 40, 50근 정도에 달해 희곡에서 직접 갑옷을 사용하면 불편하다. 이를 가볍게 하기 위해서 희곡에서는 갑옷의 문양을 참고하여 표현하였다. 년화 중 갑옷은 희곡의 옷 양식이다.

④ 깃발
전통 희곡에서 장군의 장식품

④-1 영기(令旗)

친총 뒤에는 깃발이 있다. 이는 중국 전통 희곡에서 장군 배역의 중요한 장식품이다. 이 깃발의 원형은 전쟁에서 장군이 호령했던 '영기(令旗)'이다. 한 무대에 천군만마(千軍萬馬)를 수용할 수 없어서 장군의 위풍(威風)을 표현하기 위해 몇 가지 깃발로 장군이 병사(士兵)를 통솔하는 기세와 힘을 상징한다.

년화 중 깃발의 가장자리가 톱니 모양이고 컬러풀한 리본이 있다. 또 깃대 꼭대기에는 술(穗, 깃발 따위의 장식)이 달려 있고 컬러풀한 리본도 있어 장식성이 강하다. 또한 년화에는 네 개의 깃발이 있다. 이 네 가지 깃발의 경우 좌우 두 개씩 상하(上下)로 어긋나게 분포하여 입체감과 대칭미를 동시에 표현할 수 있다.

깃발이 두 개이면 적어서 시각적인 효과가 풍성하지 않고 6개나 8개의 깃발은 양이 많고 공연할 때 엉키기 쉽다. 또한 년화 중 깃발의 형태는 삼각형이다. 그 이유는 희곡 배우가 연기할 때 삼각형의 깃발은 펄럭이면서, 동태적인 시각 효과를 표현할 수 있기 때문이다. 따라서 깃발의 형태는 생동적인 시각 효과를 표현하기 위해 디자인된 것이다.

종쿠이(鍾馗)

Story

종규에 관한 이야기는 송나라의 『夢溪笔谈』에 기록되었다. 당나라 황제 당현종(唐玄宗) 이융기(李隆基)는 병을 앓아 오랫동안 완치되지 않았는데 어느날 밤 꿈속에서 용모가 흉악한 남자를 보았다. 그 남자는 귀신(鬼神)을 잡았고 눈앞을 파서 잡아먹었다. 남자는 종쿠이라고 자칭했고 황제를 위해 천하(天下)의 귀신을 제거하겠다고 맹세했다. 잠에서 깨어나 곧 병이 완쾌되자 황제는 궁정화가(宮廷畵家)오도자(吳道子)에게 명하여 종쿠이가 귀신을 잡는 장면을 그려서 황궁(皇宮)에 걸어서 귀신을 쫓아내기를 원했다. 또 매년 새해에는 황제는 관원(官 員)들에게 종쿠이의 그림을 선물했다. 이에 따라 종쿠이는 당나라 때 귀신을 잡는 신으로 자리를 잡았다. 이어서 민간에서도 새해에 종쿠이의 그림을 집에 붙여 복을 빌고 악을 쫓아내기 원했다.

④ 모자
HAT

④-1

④-2

오사모(烏紗帽)

꽃무늬

물결무늬

① 얼굴
FACE

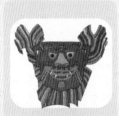

①-1

둥근 눈

펑그라는 눈썹

입술 밖으로 나온 긴 이

날리는 수염

진한 안색

③ 문자
TEXT

③-1

신년다지(新年大吉)

② 붓과 두루마리
WRITING BRUSH ANDANCIENT BOOK

②-1

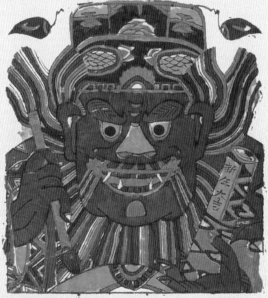

옥황상제기 주는 붓

생사부

장식문양

① 얼굴
괴상하고 험악한 얼굴

종퀴이의 얼굴에 대해 청나라 소설 '鍾馗全傳」에는 종퀴이가 요괴처럼 생겼다고 언급했다. 종퀴이는 어렸을 때부터 문무를 두루 겸비(文武双全) 했기 때문에 재능이 뛰어났다. 하지만 경성(京城)에 시험을 보러 갈 때는 흉악한 외모로 낙선(落選)했다. 이에 종퀴이는 분개해서 황궁의 계단에 부딪혀서 자살했다.

①-1 종규의 얼굴 특징
중국 민간에서는 종퀴이가 표범 머리와 동그란 눈(豹頭圓眼)을 가졌다는 말이 있다. 이는 종퀴이의 머리가 표범처럼 생기고 머리가 둥글고 광대뼈가 뛰어났으며 눈이 둥글고 큰 것을 말한다. 따라서 년화 작가는 종퀴이의 고전적인 얼굴 특징을 적용하여 표현했다.

즉 둥근 눈, 위로 타오르는 불길처럼 치솟은 눈썹, 벌어진 큰 입과 입술 밖으로 나온 긴 이빨, 꿩그리는 눈썹, 그리고 휘날리는 수염 등 얼굴 특징을 과장하여 표현했다. 또 명도가 어두운 보라색을 사용하여 인물의 사나운 기세를 나타내고 있는데 이런 얼굴의 특징은 모두 귀신을 검주어 물리칠 수 있도록 표현한 것이다.

② 붓과 두루마리(卷軸)
종규의 지옥판관 신분의 상징

②-1 옥황상제가 주는 붓과 생사부(生死簿)

년화 중 종퀴이는 붓과 두루마리를 들고 있다. 이는 종퀴이가 죽은 후의 이야기와 관련이 있다. 종퀴이는 용모 때문에 과거시험에 급제하지 못하여 분해서 계단에 부딪혀서 죽었다. '鍾馗全傳」에 따르면, 종퀴이가 죽은 후 그의 이야기가 옥황상제(玉皇大帝)를 감동시켰다. 옥황상제는 종퀴이에게 보검(寶劍)과 신필(神筆)을 주었고,

즉 종퀴이를 지옥(地獄)의 판관(判官)으로 임명하여 귀신을 거두게 하였다. 년화 중 종퀴이가 들고 있는 두루마리는 지옥 판관이 관장하는 생사부(生死簿, 인생사 및 수명을 관장하는 책)이다. 이 생사부는 종퀴이의 판관 신분을 상징한다. 또한 장식성을 높이기 위해 작가는 두루마리를 삼각형 무늬로 장식하였다.

③ 문자

③-1 문자 '신년다지(新年大吉)'
종퀴이가 들고 있는 두루마리에는 '신년다지(新年大吉)'이라는 글자가 있다. 이는 중국의 새해 덕담이고 미래에 좋은 운수가 있다는 뜻이다. 다른 년화 작품과 마찬가지로 이 작품에 사용된 글씨도 해서체(楷書)로 형태가 반듯하고 곧다. 해서체의 '해(楷)'자에는

모범(模範)의 의미가 있다. 왜냐하면, 중국 고대인들은 일관되게 사람이 바르면 글자도 바르다고 강조하였다. 특히 전통의 유가(儒家)사상에서 해서체는 서예 자체의 마를 넘어 정직한 인격의 상징으로 인식되었다. 따라서 년화에 사용된 해서체는 당시 사람들이 매우 추앙하던 서체였다.

④ 모자
고대 문관(文官)의 모자

④-1 오사모(烏紗帽)

종규의 모자는 관원(官員)의 모자이다. 이야기에서 종퀴이는 과거시험에 급제한 적이 있는데 진사(進士)의 신분이었다. 진사는 과거시험에서 가장 높은 등급이었다. 년화에서 종퀴이가 쓰고 있는 모자는 문관(文官)이 쓰던 모자 복두(幞头)이고, 속칭이 오사모(烏紗帽)이다.

오사모(烏紗帽)는 송나라 때 사용했는데 모자 좌우에 '날개'가 있다. 밍칭 시기에는 많은 소설에서 오사모를 관위(官位)와 권력의 상징으로 삼았다. 년화 작가는 오사모를 통해 종규의 문관(文官) 형상을 표현했다.

④-2 장식 문양
모자는 꽃무늬와 물결무늬로 장식되어 있다. 원래 오사모는 이런 문양이 없는데 년화 작가는 장식성을 높이기 위해 이 문양들을 더했다. 중국에는 '화개부귀(花開富貴)'라는 덕담이 있는데 이는 꽃이 피면부귀(富貴)가 온다는 뜻이다. 따라서 모자의 꽃무늬는 상서로운 의미가 있다.

션농시(神農氏)

Introduction

작품명은 '션농시(神農氏)'이다. 션농시는 중국의 농업을 관장하는 신이다. 중국은 농사를 근본으로 하고, 백성은 먹는 것을 하늘로 삼는다는 말이 있다. 이를 통해 농업은 고대에 매우 중요했으며, 사람이 생존하기 위한 전제였음을 알 수 있다. 중국인들은 새해에 농업신인 션농시를 년화에 표현하여 집에 붙여서 농업신에게 제사를 지내고 농사가 잘됨을 기원했다.

④-1

신농씨의 칭호

❶ 션농시
GOD OF AGRICULTURE

①-1

뿔

나뭇잎 솔

곡식

①-2

후광(后光)

❸ 수행원
FOLLOWERS

③-1

③-2

복도(幞头)

과피모(瓜皮帽) 오사모(烏紗帽)

홀판(笏板)

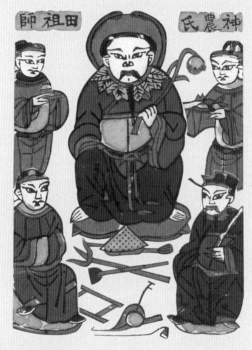

❷ 농기구
FARM TOOLS

②-1

밀짚모자 빗자루 농용 갈고랑이 삽 쟁기(犁) 농용 고무래 호미(鋤頭)

❶ 선농시(神農氏)
농업의 신

『賈誼書』에 따르면, 선농시는 세상의 모든 풀을 맛보며 곡식을 찾았고 곡식을 심는 법을 대중에게 가르쳤다. 『周易·系辭下』는 신농씨가 농기구 '쟁기(耒耜, 땅을 갈아엎는 도구)'를 만들었다고 기록하고 있다. 그 밖에 신농씨는 농업교조를 계정하였다. 이런 기여로 인해 선농시는 농신으로 후대의 통치자들에게 추앙받았다. 민간에서도 새해에 선농시에게 제사를 지내는 풍습이 있다. 이 년화 작품은 선농시에게 제사를 지내고 농사의 풍작을 기원하기 위해 창작되었다.

①-1 선농시의 형상 특징

선농시의 이미지에 대해서 『史記·五帝本紀正义』는 선농시가 소의 머리, 인간의 신체를 가진 것으로 언급했다. 이는 선농시에 대한 초기의 묘사였다. 밍나라 때에는 전대를 계승하면서 선농시의 소머리를 정수리 쌍각으로 바꿔서 이미지를 표준화하였다. 즉 농업을 상징하는 볏모를 들고 있으며, 뿔이 있으며, 나뭇잎 옷을 입고 있는 문관(文官)의 형상이 되었다. 년화 중 선농시 머리의 작은 흰색 부분이 바로 뿔이다. 뿔은 신비감과 신력을 상징한다. 년화 인물의 목에는 노란색 잎사귀가 둘러져 있어 원시적이고 자연스러운 의미를 담고 있다. 전설에서 선농시는 나뭇잎을 옷으로 입었다. 이 작품에서는 선농시의 잎사귀 옷이 옷깃으로 간소화되었다.

①-2 신성(神性)을 상징하는 후광(後光)

선농시의 신성(神性)을 반영하는 이미지가 있다. 그것은 인물 머리 뒤의 후광(後光, 신 뒤의 빛)이다. 원래 중국에는 신들은 후광이 없었다. 종교의 상호 영향에 따라 중국 현지 종교는 불교의 예술 형식을 참고하여 후광을 사용하기 시작했다. 따라서 년화에서 후광은 신농씨 신성(神性)의 상징이다.

❷ 농기구
일상행활에 필수적인 농기구

②-1 농기구

화면의 아래쪽 땅바닥에 널려 있는 물품은 각종 농기구들이다. 우선 노란색 삼각형의 이미지는 농민들이 쓰던 밀짚모자이다. 밀짚모자 아래로는 빗자루(掃把), 농업용 갈고랑이(叉子), 삽(鍫子), 쟁기(犁), 농업용 고무래(刮板), 호미(鋤頭)가 순서대로 나타났다. 빗자루(掃把)는 밀을 말릴 때 노점상, 뒤집기, 밀겨 제거에 쓰인다. 농업용 갈고랑이(叉子)는 농민들이 농작물을 말릴 때 농작물의 낟가리를 골라내고 뒤 엎 때 쓰인다. 삽(鍫子)은 땅을 파거나 제초할 때 쓰이는 도구이다. 쟁기(犁)는 땅을 갈아엎는 데 쓰는 농기구이다. 농업용 고무래(刮板)는 곡물을 말릴 때 곡물을 쌓아 고르게 분배하거나 뒤집는 도구이다. 호미(鋤頭)는 만능 농기구라 할 수 있으며, 흙을 푸거나 제초하는 데 쓰인다. 작가는 농기구를 통해 신농씨가 농업에 대한 공헌을 표현했다.

❸ 수행원

③-1 수행원의 등장 원인

중국 도가(道教)의 관점에는 신들이 모두 천정(하늘에서 신들이 사는 곳)에서 근무하며 인간 세상과 비슷하게 위계질서(位階秩序)가 있었다. 선농시는 존귀한 신으로서, 곁에 있는 수행원들은 선농시의 높은 지위를 돋보이게 하고있다. 년화에서 수행원들은 화면 상하좌우에 위치하여 그들은 모두 신농씨를 보고 있다. 이는 시각적으로 선농시를 둘러싸고 시각적인 종합 효과를 냈다.

③-2 수행원의 문관(文官) 형상

네 명 수행원들은 관복(官服)을 입고 관모(官帽)를 쓰고 있다. 위쪽의 두 사람은 손에 음식을 담은 접시를 들고 있는데 이는 농업의 풍작을 상징한다. 아래쪽의 두 사람들은 한 사람이 과피모(瓜皮帽)를 쓰고 있다. 또 다른 한 사람은 오사모(烏紗帽)를 쓰고 있고 '홀판(고대 문관이 입조(入朝)할 때 가지고 다녔던 판자)'을 들고 있다. 따라서 작가는 수행원의 모자, 옷, 소지품을 통해 문관(文官) 형상을 표현했다.

❹ 문자
신농씨의 칭호

④-1 문자 '텐이조시(田組師)' 및 선농시(神農氏)

글씨는 년화 왼쪽 상단에 '텐이조시(田組師)'라는 문자가 적혀 있다. '텐이(田)'은 농경지이고, '조시(組師)'는 어떤 업종의 창시자라는 것을 의미한다. 따라서 '텐이조시(田組師)'는 농사의 창시자라는 뜻이다. 또 년화 오른쪽 상단에는 '선농시(神農氏)'라는 문자가 적혀 있다. 이를 통해 인물의 신분을 직접적으로 표시했다. 이처럼 년화 작가는 눈에 띄는 위치에 선농시의 이름과 칭호를 표시해서 보는 사람이 년화 인물의 신분을 이해할 수 있도록 디자인하였다.

샹관쌰차이(上官下財)

Introduction

작품명은 '샹관쌰차이(上官下財)'이다. 샹관쌰차이는 관우(關羽)가 위에 있고, 재신이 아래에 있다는 뜻이다. 관우의 '관(關)'과 관직의 '관(官)'의 음이 같기 때문에 화면 위쪽에 관우가 있고, 아래쪽에 재신(財神 , 재록신의 준말)이 있다는 이미지로 관운(官運)과 재운(財運)이 모두 좋다는 의미를 표현했다.

❹ 문자
TEXT

④ -1

관우의 봉호(封號)

❸ 재신
A CROSS-SHAPED FACE

③ -1

복두(幞头)

오사모(烏紗帽)

홀판(笏板)

③ -2

원보(元寶)

취보분(聚寶盆)

❶ 관우
Guan yu

①-1

봉황눈

긴 수염

홍안

①-2

타건(打巾)

비늘갑(魚鱗甲)

용 벨트(龍頭腰帶)

깃발(靠旗)

❷ 수행원
FOLLOWERS

관우의 칼

팔각모(八角盔)

비늘갑(魚鱗甲)

② -2

관모(官帽) 관모 원보(元寶) 두루마리

② -1

봉시회(鳳翅盔) 관우의 도장(圖章)

① 관우
무재신(武財神)

관우는 중국 동한 말기(184년 - 220년)의 유명한 장군이다. 그는 죽은 후에 충의(忠義)의 품성으로 세상에 이름을 날렸다. 후대의 역대(歷代) 왕들은 모두 관우에 대해 추봉(追封: 죽은 뒤에 작위를 봉함)하였다. 그 밖에 민간에서는 관우를 무재신(武財神), 무관 형상의 재신(財神)으로 여겼는데, 명청 시기에는 많은 상인들이 관우를 재신으로 상점에 모셨다. 년화 속 관우는 무재신(武財神)으로 나타났다.

①-1 관우의 얼굴 특징

명나라 소설「三國演義」에서 관우는 키가 크고 수염이 두 자나 되고 안색이 대추의 암홍색과 같으며 입술이 마치 연지를 바른 것 같다. 또 봉안과 누에 같은 눈썹이 있고 매무새가 단정하여 경외심을 불러일으키는 기세를 드러낸다고 묘사했다. 년화 속 관우의 얼굴은 소설에 묘사된 것과 일치하다. 붉은 얼굴은 관우의 중요한 특징이다. 작가는 붉은색 얼굴로 관유가 가진 군자(君子)의 인격을 표현했다.

그밖에 긴 수염도 관우의 두드러진 특징이다. 소설에서 관우의 별명은 '미수공(美髥公, 수염이 길고 멋진 남성)'이었다. 중국에서 수염은 남성의 특징이자 힘의 상징이라고 여겼다. 또 구레나룻이 아니라 길고 날릴 수 있는 아름다운 수염은 중국에서 미남(美男)의 고유한 특징이었다. 작가는 봉황눈, 붉은 얼굴, 긴 수염 등 특징을 통해 관우의 이상적인 영웅으로서의 형상을 표현했다 .

①-2 무관(武官)의 형상

년화에서 관우의 모자는 희곡에서 무장(武將) 배역의 두건(頭巾)이고 이는 타건(扎巾)이라고 한다. 또 관우 뒤에 있는 네 가지 깃발, 허리에 있는 용 벨트(龍頭腰帶), 그리고 어깨의 비늘갑(魚鱗甲)은 모두 희곡에서 무장의 옷이다. 이 요소들은 관유 무장의 이미지를 구축하여 관우 무재신(武財神)을 상징하게 되었다.

② 수행원(隨從)

②-1 관우의 수행원 주창(周倉)과 관평(關平)

관우의 왼쪽에 서 있는 사람은 주창(周倉)이고 소설의 허구적인 인물이다. 그는 평생 관우를 따라다녔고 관우가 전쟁에 겨서 살해당한 후에 저장이 자결했으므로 매우 충성스러운 인물이다. 관우의 오른쪽에 서 있는 사람이 관평(關平)이고 관우의 수양아들이다. 그는 관우의 경호원이 되어 평생 호위하였다. 청나라에는 주창과 관평이 관우의 명예 덕분에 인정을 받고 관우 사당에서 두 사람이 흔히 관우 양쪽에 봉안됐다.

년화 중 주창은 둥근 눈, 구레나룻, 갑옷 모자를 쓰고 갑옷을 입고 있다. 저장의 모자는 팔각모(八角帽)이다. 팔각모는 여덟 개의 각이 있는 갑옷모자로, 희곡에서 무장이 쓰는 모자이다. 관평은 봉시회(鳳翅盔)를 쓰고있고 두사람이 모두 무관(武官)의 형상이다. 또한 주창은 관우의 무기 청룡언월도(青龍偃月刀)를 들고 있한으며 관평은 손에 관우의 인장(印章)을 받치고 있다. 이를 통해서 두 사람과 관우의 관계를 표현했다.

②-2 재신(財神)의 수행원

재신(財神) 옆에 두 명 수행원이 있다. 두 사람의 표정은 관유 옆에 사람들과 비슷한데 한명은 흉악하고 다른 한 명은 부드럽다. 이 두 사람의 외모는 관유 옆의 저창과 관평의 이미지와 호응하여 시각적인 통일을 유지할 수 있다. 또 두 사람은 모두 관모(官帽)를 쓰고 있고 원보(元寶)와 두루마리를 손에 들고있다. 이런 문관(文官) 형상은 두 재신의 조형과 일치하다.

③ 재신
문재신(文財神)

③-1 문관(文官) 형상

년화에서 두 재신은 머리의 뒤쪽에 모두 후광(後光)이 있다. 또한 그들은 관복(官服)을 입고 있다. 한 명은 복두(幞头, 고대 문관의 모자)를 쓰고 있으며, 다른 한 명은 오사모(烏紗帽)를 쓰고 있다. 년화 작가는 두 재신의 문관 형상을 통해서 문재신(文財神)의 신분을 표현했다.

두 재신은 손에 부를 상징하는 원보(元寶, 고대에 쓰던 화폐)를 들고 있다. 이 밖에 두 재신 가운데 취보분(聚寶盆, 보물 단지)이 있는데 그 안에 원보(元寶), 보주(寶珠), 산호(珊瑚) 등 보물들이 있다. 목판 년화에서 부의 상징인 취보분이 항상 재신 옆에 배치된다.

④ 문자

④-1 관우의 봉호(封號)

명나라 만력연간(1573년-1620년)에 황제 명신종(明神宗, 1563년-1620년)은 관류에 대해 봉호(封號: 왕이 내려준 호칭)을 추가했다. 년화 맨 위의 문자 '협천대제(協天大帝)'는 바로 명신종이 제시한 칭호이다. 협천대제의 '협'은 협조를 의미하고, '찬'은 옥황대제(玉皇大帝)이며, '대제'는 제왕(帝王)을 뜻한다.

따라서 이 칭호는 관유가 옥황상제에게 호국안민(護國安民)을 돕는 제왕이라는 뜻이다. 이 호칭이 봉호 이후 관우는 공식적으로 대제(大帝, 위대한 군주)이 됐기 때문에 '협천대제'는 관우의 대표적인 칭호이다. 목판 년화에서 문자는 관우의 신분을 나타내는 중요한 상징 요소이다.

지씽까오자오(吉星高照)

Introduction

작품명은 길성고조(吉星高照)이다. 이 작품에서 신들이 많은데 그 중에 가장 중요한 신은 중국의
작품명은 지씽까오자오(吉星高照)이다. 이 작품에는 신들이 많은데 그 중에 가장 중요한 신은
중국의 조신(부엌의 신)이다. 부엌의 신 외에 행운을 상징하는 인물이나 사물도 많이 있다. 〈 년화
'지씽까오자오'는 상하 3층으로 구성되어 있다.

⑤ 용 기둥
PILLARS WITH DRAGONS WRAPPED AROUND

⑤ -1

용

기둥

❶ 조신과 안내
KITCHEN GOD AND HIS WIFE

①-1

봉관(鳳冠)

면류관(冕旒)

①-2

향로(香爐)와 제물(祭物)

❷ 다른 신들
OTHER GODS

투구

갑옷

무기

②-1

소재신의 이름

관(冠)

❹ 문자
TEXT

④-1

조신의 이야기에 관한 문자

④-2

이십사절기표(농업생산 지도표)

❸ 취보분(聚寶盆)
BASIN FULL OF TREASURES

③-1

취보분

③-2

요전수(搖錢樹)

동전

②-2

피리
한상자(韓湘子)

검
여동빈(呂洞賓)

오사모
조국구(曹国舅)

바구니
남채화(藍采和)

한종리(汉钟离)
부채

장과로(张果老)
지팡이

철괴리(鐵拐李)
지팡이

호선고(何仙姑)
연잎

 조신(灶神)과 부인(夫人)
집안의 모든 화(禍)와 복(福)을 관장하는 신

조신은 연말에 인간세계로 내려와서 집집마다 다니며 한 해 동안 백성들의 행위를 살펴보고 옥황상제에게 보고했다. 조신은 선한 자에게 장수나 행운을 주고 악한 자에게 수명 단축이나 재앙을 줬다. 민간에는 중국의 전통 명절인 소년 小年 , 음력 12월23일~24일)에 조신이 인간 세상을 떠난다고 여겼다. 그래서 이날에 조신 년화를 붙이고 조신이 행복을 가져주기를 기원했다.

①-1 조신(灶神)과 부인

목판 년화에서 조신은 아내와 함께 있는 모습으로 나타난다. 화면의 중심에 있는 두 인물 중 오른쪽의 남자가 조신이고, 왼쪽의 여자는 조신의 아내이다. 조신은 면류관(冕旒, 고대 왕제의 모자)을 쓰고 있다. 조신의 부인은 봉관하피(凤冠霞披)를 입고 있다. 봉관은 봉황 왕관(王冠)이다. 하피(霞披)는 고대 황실이나 귀족 여성의 옷이다. 조신과 부인의 모자와 옷은 그들의 존귀(尊貴)한 신분의 상징이다.

①-2 향로(香爐)와 제물(祭物)

조신 년화의 주요 역할은 부엌에 붙여 조신을 모시는 것으로 종교적 제사와 밀접한 관련이 있다. 년화 작가는 조신의 밑에 제상(祭床), 향로(香爐), 공물(貢物)을 차려놓고 조신에 대한 예배를 표현했다. 화면의 중앙에는 조신 부부의 독립적인 신위(神位) 공간을 표현했다. 작가는 화면의 구도를 통해 제사의 목적을 표현하고 보는 사람들에게 쉽게 이해하도록 하였다.

 다른 신들

년화 속에는 상대적으로 작게 표현된 부차적인 인물들이 있는데 이들은 모두 측면에서 조신 부부를 쳐다본다. 이런 표현 방식도 종교 예술에서 비롯된다. 부차적인 인물의 존재는 관람객의 시선을 조신 부부로 유도하고 조신 부부를 돋보이게 한다.

②-1문신(門神)과 소재신(小財神)

년화 아래 네 명의 인물은 왼쪽부터 위차공(財源恭), 이시선관(利市仙官), 초재동자(招財童子), 진송(秦童)이고, 두 사람은 총제적으로 무관문(武門)의 형상이다. '이시선관'과 '초재동자'는 중국 민간의 소재신(小財神, 재신의 부하)이다.

도교 사상에는 부가 정재(正財)와 편재(偏財)의 구분이 있는데, 정재는 정당한 방법으로 얻은 돈이며 편재는 뜻하지 않게 얻은 재물을 말하는것이다. 재신은 '편재'을 관장하는 신이다. 목판 년화에서 두 소재신은 부의 상징이다.

②-2 팔선(八仙)

년화 양얖에 여덟 개의 칸에 있는 여덟 명 인물들은 팔선(八仙)으로 중국 도교(道敎)의 신선들이다. 팔선은 남녀노유(男女老幼), 빈천부귀(貧賤富貴)를 대표하기 때문에 당시에 매우 친근감이 있었던 신들이다. 작가는 팔선의 옷, 대표 물품을 통해 인물의 상징적 요소로 표현했다.

 취보분(聚寶盆)
전설 속의 보물을 가득 담은 화수분

③-1 취보분(聚寶盆)

전설에서 심만산(沈萬三)이라는 남자가 개구리를 구해서 뜻밖에 취보분을 얻었다. 그는 모든 보석을 취보분에 넣어 놓고 밤이 지난 후에 취보분에서 더 많은 보석들이 나왔다. 이야기에서 취보분은 주인공에게 부(富)를 가져다준다. 이런 행운의 의미로 인해 이야기는 민중들에게 사랑받았다.

③-2 요전수(搖錢樹)

취보분 안에 요전수(搖錢樹)가 있다. 요전수는 민간 설화에서 돈을 만들어 낼 수 있는 나무이다. 목판 년화에는 나무에 달린 동전 및 돈꿰미가 부(富)의 상징적 요소이다. 따라서 요전수(搖錢樹)와 취보분(聚寶盆)은 모두 재부(財富)의 상징이다.

④ 문자

④-1조신에 관한 문자

조왕 부부의 위쪽 가운데에는 조군부(灶君府)라는 글자가 적혀 있다. 부(府)는 고대 지위가 높은 권력자의 집안의 존칭이다. 따라서 '조군부'는 조신의 집이라고 보면서 인물의 신분을 표시했다. 조신부부 양쪽의 대련(對聯)에는 '奏去人間世, 代來天上春(조신이 인간 세상에 가고 좋은 소식을 하늘로 가져간다)' 라는 말이 있다. 이 문자를 통해 보는 사람에게 조신의 이야기를 보여준다.

④-2 이십사절기표(二十四節氣表)

화면 위쪽에 문자는 년화 작품의 생산연도와 그 해의 24철기(二十四节气表)가 있다. 24철기표는 1년 내 다른 계절의 강우, 기온, 습도, 밤과 낮의 시간 등의 정보를 반영하여 농민은 기후 특징에 근거하여 농사를 진행하였다. 따라서 년화 '지썽까오자오(吉星高照)'는 달력의 기능이 있다.

⑤ 용 기둥

⑤-1 용주(龍柱)

년화의 위에는 두 마리의 용이 나무 기둥에 감겨 있는데 이것은 용주(龍柱, 용으로 장식하는 기둥)이다. 용은 중국 도교(道敎)의 신선세계에서 신이 타는 것(이동 수단)이었다. 도교의 고전 문헌 『庄子·逍遙游』는 신이 용을 타고 다닌다고 언급했다.

고대 건축디자인에는 용 기둥이 등장하고 주로 도교 인물의 사찰에 사용했으며 하늘이 좋은 징조를 내리는 뜻이 있다. 목판 년화의 용 기둥은 용이 기둥을 감아 's'자형을 연출하고 수염을 세워서 날렵하고 씩씩하며 찰랑거리는 모양을 보여준다.

푸루쇼우(福祿壽)

Introduction

작품명은 '푸루쇼우(福祿壽)'이고 복신(福神), 녹신(祿神), 수신(壽神) 세 신선(神仙)이 등장한다. 복신은 행복을 관장하고 녹신은 관직을 관장하고 수신은 건강과 장수를 관장한다. 세 가지 복을 표현하는 '푸루쇼우'는 길상 년화 중 대표적인 작품이다. 집 주인의 방이나 노인의 방에 붙인다.

④ 문자
TEXT

④-1
장수(長壽)에 관한 덕담

④-2
년화 가게의 이름

❶ 복신
GOD OF HAPPINESS

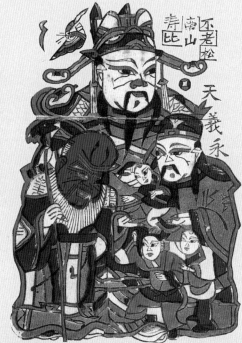

①-1

장시모(長枳帽)

①-2

여의(如意)

①-3

박쥐

동전

❷ 녹신
GOD OF OFFICIAL POSITION

②-1

관복(官服)

②-2
복두(幞头) 남자 아이

❸ 수신
GOD OF LONGEVITY

③-1
주름

긴 수염

큰 이마

③-2

구장(鳩杖)

③-3

수자문(寿字纹)

❶ 복신(福神)
장수(長壽)를 관장하는 신

'푸루쇼우(福綠壽)'에서 첫 번째 글자 '福'은 삶의 행복, 행운과 같은 모든 좋은 것을 의미한다. 그래서 행복을 줄 수 있는 복신이 관장하는 사무는 매우 광범하고 중국인의 마음속에서 지위가 높다. 민간에서 복신의 생일은 음력 정월 대보름날인데 이 날에 복신이 인간 세상에 복을 내려준다. 그래서 사람들은 매년 음력 1월 15일에 복신을 맞이하기 위해서 탕위엔(湯圓)을 먹고 꽃등(花灯)을 구경하였으며, 많은 축하 행사를 하였다.

①-1 장시모(長翅帽)
복신은 '장시모(長翅帽)'이라는 모자를 쓰고 있다. '장시모'의 특징은 모자 양쪽의 띠에 철사를 넣어 받치고 띠를 치켜 올린 것이다. 그래서 모자 양 옆의 띠는 긴 날개 모양이다. 이 양식은 송나라 관모의 주류였고 황제나 관원들이 모두 장시모를 쓰고 다녔다. 년화에서 모자를 통해 복신의 문관의 형상을 표현했다.

①-2 여의(如意)
복신은 여의(如意)를 들고 있다. 여의는 원래 전통적인 공예품인데 그의 이름이 모든 것을 뜻대로 한다는 만사여의(萬事如意)의 의미가 있다. 또 그의 조형은 운형(雲形)과 영지(靈芝, 전설 중의 장생초)와 비슷해서 여의는 이름과 형태는 모두 좋은 뜻을 가지고 있다. 년화 작가는 여의 문양을 추가함으로써 행운의 의미를 더 강조했다.

①-3 박쥐와 동전
복신의 모자 옆에는 날아다니는 박쥐가 있다. 중국어 '박쥐(蝙蝠)'의 '蝠(쥐)'가 '福(복)'과 같은 음이라서 박쥐는 행복의 상징으로 복신 옆에 등장했다. 또한 복신의 오른쪽에 작은 동전(銅錢)이 있다. 중국어 '錢(돈)'와 '前(앞)'의 음이 같아서 박쥐와 동전 함께 있으면 복이 눈앞에 있다는 뜻이다.

❷ 녹신(祿)
관직(官職)을 관장하는 신

녹신의 '녹(祿)'은 관직과 봉급이라는 뜻이다. 중국 고대 과거시험의 등장함에 따라 평민들이 학습을 통해 관리(官吏)가 되어 자신의 운명을 바꿀 수 있는 기회가 생기면서 녹신은 빠르게 유행했다. 이후 녹신은 문학 작품의 영향을 받아서 점차 인격화되어하늘의 관리의 모습이 되었다.

②-1 관복(官服)과 복두(襆头)
년화에서 녹신은 녹색 관복을 입고 머리에 복두(襆头, 고대 남자가 쓰던 두건)를 쓰고 있다. 이 모자의 특징은 양옆에 늘어뜨린 띠가 있다는 것이다. 행동할 때 헝겊이 펄럭이며 우아한 느낌을 주기 때문에 고대에 문관이나 문인이 착용하는 경우가 많았다. 따라서 녹신의 모자는 문관을 상징한다.

②-2 어린이
원래 '푸루쇼우'의 이미지에는 아이가 등장하지 않았다. 청나라에 이르러서 어린이가 년화에 나타났고 이는 녹신과 밀접한 관계가 있다. 민중은 현실적인 수요에 따라 녹신의 이야기를 각색하였고 그 결과 자식을 내려주는 신력이 추가되었다. 년화 작가는 녹신이 아이를 안고 있는 형상을 통해 자식을 보내주는 신력을 표현하고 있다.

❸ 수신(壽神)
장수(長壽)를 관장하는 신

수신(壽神)은 장수(長壽)를 관장하는 신이다. 청나라에 수신은 년화 뿐만 아니라 각종 민속 예술에서도 흔히 볼 수 있다. 특히 노인의 생일을 축하할 때 수신 그림은 생일 선물로 많이 사용됐다.

③-1 노인의 모습
수신은 긴 수염과 긴 눈썹을 가지고 있고 이마가 길고 크며 돌출되어 있다. 그리고 몸을 앞으로 기울어 허리를 굽힌 자세를 보인다. 이러한 이미지들을 통해 노인의 이미지를 구축한다. 명나라 소설 '서유기(西遊記)'도 수신이 노인의 모양으로 이마가 크고 길고, 체구가 짧다고 묘사하였다.

③-2 구장(鳩杖)
년화에서 수신이 들고 있는 지팡이는 구장(鳩杖)인데 지팡이의 머리가 새의 형상이다. 이 새는 반구(斑鳩)이라는 새이고 장수를 상징하는 새이다. 노인은 이 구장을 들고 각종 특권을 누릴 수 있었다. 예를 들어 장사를 하면 세금을 내지 않는 특권이 있었다 년화에서 구장은 노인의 특권과 지위의 상징이다.

③-3 수자문(壽字紋)
수신의 어깨에는 장수문이라는 문양이 있다. 장수문은 수명의 수(壽)자를 기반으로 디자인한 문양이고 그의 이미지는 대칭적이고 장식성이 있다. 문양의 선은 이어지고 끊어지지 않아서 생명이 끊임없이 이어진다는 의미를 내포한다. 따라서 장수문은 무병장수(無病長壽)의 상징이다.

❹ 문자

④-1 덕담 '수비남산불로송(壽比南山不老松)'
'수비남산불로송'이라는 문자는 장수에 관한 덕담이다. '남산'은 중국의 종남산(終南山)이다. 이 산은 도교의 신선이 살았던 곳으로 여겨지기 때문에 신성(神性)이 있는 산이다. 덕담 중의 '송'자는 소나무이다. 소나무는 십장생의 하나로 장수를 상징하는 나무이다. 따라서 이 문자는 장수의 의미를 표현하고 있다.

④-2 년화 가계의 이름
화면 오른쪽에는 '천의영(天義永)'이라는 문자가 있다. 이것은 당시 유명한 년화 가게의 이름이다. 년화 속의 문자는 모두 해서체(楷書)이다. 이처럼 년화 작가는 당시 유행하던 해서체로 년화 인물에 관한 덕담을 표현했다. 또한 년화 가게의 이름을 표시해서 년화 작품의 출처를 표시했다.

치린송즈(麒麟送子)

Introduction

작품명은 치린송즈다. 치린송즈(麒麟送子)란 치린이 자식을 보내주는 것을 표현한 것이다. 중국 사람들은 인생의 성공에는 돈과 지위를 비롯하여 자손번성(子孫繁盛)도 중요하게 생각하였다. 따라서 고대 중국인들은 가문의 혈통이 이어지는 것을 기원하기 위해 새해에 연화 '치린송즈'를 결혼한 부부의 방에 붙여서 자식이 많이 태어나기를 기원하였다.

⑤-1

갈상어

❶ 치린(麒麟)
FICTIONAL ANIMAL

①-1

긴꼬리

발굽

용린(龍鱗)

용수염(龍鬚)

물

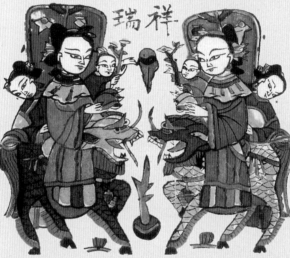

❷ 어린이
CHILD

②-1

자금관(紫金冠)

②-2

계화(桂花)

❸ 시녀
MAID

③-1

시녀

부채

❹ 선녀
FAIRY

④-1

쌍아계(双丫髻)

④-2

운견(雲肩)

④-3

대수삼(大袖衫)

❶ 치린(麒麟)
부부에게 지혜로운 아이를 보내주는 동물

『習玉嘉 拾遺記』에 따르면 공자(孔子)가 태어나기 전에 두 선녀가 공자의 어머니를 목욕시켰고, 치린이 하늘에서 내려와 입에서 책을 내뱉어 공자의 어머니께 줬다. 책에는 공자가 용의 후손이고, 그는 나라를 다스리는 데 도움이 되는 현명한 신이며 또 황제가 아니지만 덕성과 학식은 황제와 같았다고 쓰여 있었다. 후에 두 마리의 용이 정원을 둘러싸고 공자가 탄생했다. 이러한 이야기가 민간에 퍼져나가면서 사람들은 치린에게 제사를 지내면 아이를 낳을 수 있다고 믿게 되었다.

①-1 치린(麒麟)의 특징과 의미

치린의 형상은 시대의 발전에 따라 계속 변화하였다. 청나라에 이르러서 치린의 이미지는 정형화되었고 이때 치린은 코뿔소, 소, 말, 녹대 등 다양한 동물의 특징이 융합되고 각 동물의 장점을 모았다는 공통점이 있다. 년화 작가는 치린의 주요 특징인 뿔, 긴 꼬리, 용린, 등털, 발굽, 용 수염(龍鬚)등을 선택하여 표현했다.

치린은 자식을 보내주는 상서로운 동물로 년화에서 가장 중요한 구성 대상이라 할 수 있다. 또한 공자는 유가사상(儒家思想)의 창시자로서 중국의 역사학, 철학, 교육학, 정치에 큰 공헌을 했다. 그래서 공자를 보내주는 치린은 총명과 현덕을 상징한다. 민간인들은 총명한 아이를 '치린지'라고 부른다. 따라서 치린은 지혜로운 아이의 탄생을 상징한다.

❷ 어린이
가문의 혈맥을 이어갈 수 있는 남자아이

중국인들은 예로부터 가정을 위주로 한 종족 관념이 있었다. 각 가정에서 남자 아이는 매우 중요한 구성 대상이다. 그 이유는 남자가 여자에 비해 더 많은 힘을 가지고 있어 더 많은 육체노동을 감당할 수 있기 때문이었다. 그 결과 중국에는 남존여비(男尊女卑)의 사상이 있었다. 아들은 종족의 핏줄을 이어가는 책임이 있었다. 목판 년화에서 선녀의 품에 안고 있는 아이가 바로 남자 아이다.

②-1 자금관(紫金冠)

아이의 머리에 자금관을 쓰고 있다. 자금관은 남자들이 쓴 머리 장식품이고 소설에서 자주 등장했다. 소설에서 자금관은 귀족의 자제(子弟)와 젊은 장군이 많이 사용했다. 예를 들어 소설 『三國演義』에서 여포(呂布, 동한시기의 장군), 소설 『紅樓夢』에서 가보옥

(賈寶玉, 귀한 집안의 자제)이 모두 자금관을 썼다. 그래서 자금관은 년화에서 재능을 상징한다. 년화에서 자금관은 노란색(C:6 M:11 K:95 Y:0)으로 표현되어 금으로 만든 것을 표현하고 부귀가 더욱 돋보이게 했다.

②-2 계화(桂花)

아이는 손에 계화를 들고 있다. 중국 고대의 과거시험은 가을에 실시되었는데 가을은 계화가 피는 계절이다. 따라서 중국인들이 계화를 과거시험의 상징으로 여겼다. 그래서 계화는 목판 년화에서 학업의 성취의 상징이고 부모들은 자식에 대한 기대를 나타냈다.

❸ 시녀(仕女)
고대에 귀족을 가까이 모시어 시중들던 여자

③-1 시녀

년화 화면 좌우의 치린 뒤에 두 명의 시녀가 서 있다. 그녀들은 구체적인 신분이 없지만 년화의 구도에 중요한 역할이 있다. 첫째는 구도의 대칭과 균형에 영향을 준다. 두 사녀의 존재는 구도의 시각적

질서감이 형성됐다. 두 번째 역할은 화면을 꽉 채우는 것이다. 따라서 작가는 시녀들이 부채를 들고 있는 형상을 추가하여 화면을 온전하고 풍성하게 만들었다.

❹ 선녀(仙女)
치린과 함께 부모에게 자식을 보내주는 여성

④-1 쌍아계(雙丫髻)

선녀의 헤어스타일은 쌍아계(雙丫髻)이다. 이 헤어스타일의 모양이 마치 한자 '丫'와 같다. 이 헤어스타일은 보통 청소년의 소녀나 시녀가 이런 헤어스타일을 했다. 민간 설화에 나타나는 선녀는 신선의 시녀다. 따라서 작가는 시녀의 헤어스타일을 선택하여 선녀의 이미지를 표현하였다.

④-2 운견(雲肩)

선녀의 어깨 장식은 운견(雲肩)이다. 이는 고대 여성들이 어깨에 걸치던 옷이고 비단으로 만든다. 이 것을 여자 어깨에 걸치고 나부끼는 모습이 구름과 노을처럼 아름답다고 여겼서 운견(어깨 위의 구름)의 이름을 붙었다. 년화에서 운견의 양식은 사합여의형(四合如意型)이다. 이런 양식은 동서남북 네 방향이 모두 상서로운 것을 의미한다.

④-3 대수삼(大袖衫)

선녀의 옷은 대수삼(大袖衫)이라고 한다. 소매 부분이 매우 넉넉해서 지어진 이름이다. 대수삼은 위진남북조시기 (魏晉南北朝時期)에 유행하기 시작했다. 당나라에 이르러서 대수삼은 귀족 여성들에 대유행하면서 장식성이 강해 졌다. 청나라에 이르러서 대수삼이 민간 여성의 평상복이 되었다.

❺ 문자

년화에는 '상서(祥瑞)'라는 문자가 있다. 이는 복되고 길한 일이 일어날 징조(徵兆)를 의미한다. 유가(儒家) 사상에서 길한 징조(徵兆)는 하늘의 뜻(天意)이고 사람들을 유익하게 하는 자연현상이다. 예를 들어 무색의 구름이 나타나거나 생물이 땅에서 나오거나 긴기한 짐승이

나타나는 것이다. 목판 년화에서 이런 징조(徵兆)는 기린의 출현을 가리킨다. 『左傳』에는 기린의 출현은 현명한 왕이 출현한다는 것을 상징한다. 작가는 상서(祥瑞)라는 문자를 통해 치린이 총명한 자식을 데려오다는 길한 징조를 표현했다.

만자이얼꾸이(滿載而歸)

Introduction

작품명은 '만자이얼꾸이'이고 칭나라 시기에 제작된 목판 년화이다. '만자이얼꾸이'는 많은 것을 싣고 집으로 돌아간다는 의미이므로 부와 성공에 대한 중국인들의 추구를 반영하고 있다. 당시 상인들은 년화 '만자이얼꾸이'를 가게 대문에 붙인 경우가 많았고 현재에도 카이펑 지역에서 '만자이얼꾸이'를 붙이는 경우가 있다.

❸ 문자
TEXT

①-1

❶ 채영(柴榮)
The emperor of Zhou Dynasty

①-1

봉황눈

이중턱

큰 귀

❼ 손수레
WHEELBARROW

②-1

손수레

②-2

금은주옥(金銀珠玉)

떨어지는 동전(銅錢)

①-2

두립(斗笠)

①-3

결과삼(缺胯衫)

①-4

행전(行纏)

❶ 채영(柴榮)
중국 5대 후주 시기(951년~960년)의 황제

채영은 등극 후 민생에 관심을 가지고 세금을 줄이는 등 많은 개혁을 했다. 카이펑 지역은 당시의 수도였는데 채영은 수리 공사를 포함하여 카이펑 지역의 발전에 견고한 기초를 다졌다. 후에 채영의 이야기가 카이펑 지역에 전해졌고 전설이 되었다. 백성들은 채영을 '채왕야(柴王爺)'라고 칭했고 재원(財源)을 관장하는 재신으로 삼았다.

①-1 채영의 얼굴 특징
채영의 눈은 봉황눈이고 얼굴은 둥글고 귀가 크고 이중턱이 있다. 중국의 전통적인 관상학(觀相學)에서 귀가 크고 이중턱이 있는 특징이 복이 많고 재운이 좋은 것을 상징한다. 중국인들의 관상학에 대한 인식은 삶의 경험에 근거한 것으로 귀납적 추론을 통해 얼굴의 특징을 인간의 다른 특성과 연관시켰다. 예를 들어 살림이 넉넉한 사람은 충분한 음식을 먹었을 수 있기 때문에 이중턱이 생기는 것이다. 따라서 채영의 얼굴은 복이 많다는 의미를 담고 있다.

①-2 두립(斗笠)
채영이 쓰고 있는 모자는 두립(斗笠)으로 대오리나 종려털을 쪄임으로 만든 것이다. 그의 주요 특징은 위는 뾰족하고 아래는 둥글고 고깔과 비슷하게 생겼다. 이런 형태는 햇빛과 비를 가릴 수 있다. 과거에 두립을 쓰던 사람들은 농사를 짓는 농민, 길을 재촉하는 상인들에게서 많이 볼 수 있다. 채영이 황제가 되기 전에 평민이었다. 그는 살아남기 위해 열심히 장사를 하여로 성공했을 뿐만 아니라, 황제가 되었다. 작가는 두립을 통해 채영이 젊었을 때 많은 돈을 모아서 집으로 돌아온 것을 표현했다.

①-3 결과상(缺胯衫)
년화에서 채영의 옷은 결과상(缺胯衫)이다. 당나라의 『新唐書』에 따르면 저고리 옆쪽의 아랫단에서 골반까지 트임이 있은 옷을 결과상이라고 하며, 이는 전형적인 평민의 의복이다. 결과셔는 움직임이 자유롭고 일하기 편리하다는 특징을 지닌다. 년화의 작가는 이와 같이 가벼운 옷을 선택하여 채영이 손수레를 밀고 있는 모습을 표현했다.

①-4 행전(行纏)
채영의 바지는 무릎부터 발목까지 헝겊으로 묶고 있는데 이것은 행전(다리 붕대)이다. 예전에는 교통이 발전하지 못하였기 때문에 사람들은 이동을 할 때 두 발로 걸어 다녀야 했으며, 길은 울퉁불퉁하고 걷기가 힘들었다. 특히 산길을 걸을 때는 여러 가지 잡초, 가시나무, 독충 등이 있어 다리 부상을 당하기 쉬운 환경이었다. 이를 방지하기 위해 다리 붕대가 탄생했다. 따라서 행전은 길을 많이 걸은 사람이 사용하는 것이다.

❷ 손수레
채영이 장사했을 때 대표적인 물건

중국 역사에서 손수레는 한나라(기원전 202년~220년)의 화상석(畵像石)에서 처음 등장한 바 있다. 과거에 손수레는 인력으로 사용 가능한 소형 운반수단으로 시골길과 산길을 모두 다닐 수 있었다. 교통이 발달하기 전까지 손수레는 운수업계에서 필수적인 도구였다고 할 수 있다.

②-1 손수레
채영은 젊었을 때 손수레를 밀면서 하남(河南)의 정저우(鄭州), 카이펑 등 지역에서 도자기, 차, 우산 등을 운반하며 장사를 성공적으로 이끌었다. 이러한 그의 이야기는 평민들의 생활과도 밀접한 관련이 있기 때문에 많은 사람들의 공감을 이끌어 냈고, 입소문을 타면서 손수레는 채영의 대표적인 아이콘이 됐다. 사람들은 채영은 운수업과 관련된 장사를 했기 때문에 그는 운수업의 수호신으로 인정받게 됐다.

②-2 금은주옥(金銀珠玉)
손수레에 진귀한 보물과 돈을 가득 실려 있고 화면 아래의 바닥에는 동전(銅錢)이 널려 있다. 이 도상들은 모두 부의 의미를 표현했다. 또한 작가는 오색찬란한 색채와 장식적인 문양으로 손수레를 화려하게 만들었다. 이러한 표현 방법은 인물의 옷과 마찬가지로 활기찬 시각적 효과를 표현하기 위해서다. 이런 장식성이 강하고 화려한 이미지는 중국인들의 행복한 삶에 대한 로망을 나타냈다.

❸ 문자

년화에서 손수레에 꽂은 깃발에는 만자이얼꾸이(滿載而归)라는 문자가 있다. 이는 중국의 덕담이다. 만자이얼꾸이는 물건을 가득 싣고 집으로 돌아간다는 뜻을 나타내는데 이는 큰 수확을 얻는다는 것을 가리킨다. 예를 들어 돈을 벌기 위해 타지에 나간 후, 세월이 흘러 큰 성공을 하며 집으로 돌아간 경우이다. 작가는 문자를 통해 년화의 주제를 직접적으로 표현하고 있다. 위 문자의 글자체는 다른 년화 작품과 마찬가지로 해서체이며, 글자의 모양이 반듯하고 크기가 균일한 것이 특징이다. 또한 이는 당시 국가가 제창했던 글씨체로 전국적으로 유행한 바 있다. 따라서 년화 작가는 의도적으로 효과적인 커뮤니케이션을 위해 당시 유행했던 글자체를 선택하여 표현했다.

텐어파이(天河配)

Introduction

작품명은 텐어파이이다. 민국시기에 제작한 작품으로 중국 희곡에서 유명한 이야기이다. 이는 견우와 직녀(牛郎和織女)의 사랑 이야기인데 맹강녀(孟姜女), 백낭자와 허선(白娘子与许仙), 양산백과 축영대(梁山伯与祝英台)와 함께 중국 4대 민간 설화이다. 견우와 직녀의 이야기가 유행하면서 이 이야기가 전통 희곡에 도입됐고 중국인들에게 사랑받는 연극 제목이 되었다.

❹ 희작(喜鵲)
MAGPIE

④ -1

희작(喜鵲)

❶ 직녀(織女)
THE FAIRY OF WEAVING

①-1

반환계(盤桓髻)

머리띠(髮箍)

①-2

피백(披帛)

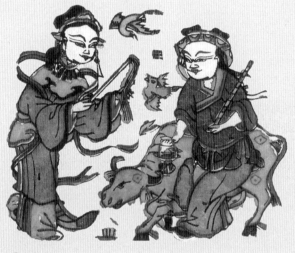

❷ 소
THE COW

②-1

소

①-2

운견(雲肩)

①-2

구름 빗자루(云帚)

❸ 경우(牛郎)
THE SHEPHERD BOY

③-1

입모(笠帽)

결과삼(缺胯衫)

③-2

피리笛子

유등(油燈)

❶ 직녀(織女)
신화 속의 선녀(仙女)

그녀는 인간 세상으로 내려가서 견우라는 보통 사람과 사랑에 빠지고 결혼했다. 옥황상제가 이 일을 알게 되어 직녀를 하늘로 데려갔다. 견우가 뒤쫓아 갔지만 서왕모(王母娘娘)는 비녀로 천하(天河, 하늘의 강)를 만들어 가로막아 부부는 강을 사이에 두고 눈물을 흘릴 수밖에 없었다. 그들의 사랑은 희작(喜鵲, 까치)을 감동하게하고 두 사람이 만날 수 있도록 무수한 희작들이 날아와 '췌차오(鵲橋, 오작교)'를 만들었다. 이에 옥황상제는 마음을 바꾸었고 매년 7월 7일에 까치 다리에서 두 사람의 만남을 허락했다.

❶-1 헤어 스타일 반환계(盘桓髻)

직녀의 헤어스타일은 반환계(盘桓髻)이다. 한나라 때부터 청나라에 이르기까지 반환계는 인간 부녀자들이 선호하던 헤어스타일이었다. 직녀는 이야기 속에서 남자 주인공 견우와 결혼한 부녀자의 신분이었다. 또 직녀가 머리띠를 두르고 머리띠 양쪽에는 술(穗子) 장식이 늘어져 있다. 이를 통해직녀의화려하고아름다운모습을표현했다.

❶-2 피백(披帛)과 운견(雲肩)

직녀는 운견(雲肩)을 입고 있다. 운견은 고대 여자의 어깨 장식품으로 직녀의 화려한 모습을 표현했다. 직녀의 어깨에는 나풀거리는 리본이 걸려 있다. 이 리본은 '피백(披帛)'이라고 불리며 얇고 가벼운 견직물로 만든 긴 줄 모양의 견직물이다. 피백은 원래 불교 선인(仙人)의 복식에서 유래되었고 신력(神力)의 상징이다.

❶-3 구름 빗자루(云帚)

직녀의 손에 들고 있는 것은 구름 빗자루(云帚)이다. 이것은 막대기로, 끝에 말꼬리로 만든 이삭을 달았다. 구름 빗자루는 원래 불교에서 먼지를 털고 모기를 쫓아내는 도구였다. 희곡 공연에서 구름 빗자루는 승인(僧人), 도사(道士), 신(神) 등 배역의 소품이고 신력의 상징이다.

❷ 소
남자 주인공 경우(牛郎)의 소

옛 중국사람들은 소에 대해 깊은 애정을 가지고 있었다. 이는 고대 농업 사회에서 봄갈이든 가을갈이든 소가 노동력의 원천이였기 때문이다. 사람들은 소가 고생을 견디고 온화한 품성을 가지고 있다고 생각했다.

❷-1 소

소는 고생스럽게 밭을 갈고, 수레를 끌었다. 또한 소는 보통 소가 아닌 수백 년 동안 수련한 소였다. 그는 견우와 직녀가 만날수있는 기회를 만들어 주었다. 직녀가 옥황대제에게 끌려간 후 소는 자기의 가죽을 벗겨 견우가 그 가죽을 걸치도록 했다. 견우는 소의 가죽을 걸친 후 하늘로 날아가 직녀를 찾았고 가죽을 잃은 소는 죽었다. 이와 같이 소는 극을 이끌어가는 핵심 요소일 뿐만 아니라 희생과 봉사의 정신을 반영하고 있다. 소는 충의(忠義)의 상징이기도 한다. 또한 작가는 장식성을 더하기 위해 꽃무늬를 추가했다.

❸ 견우(牛郎)
평범한 소몰이 남자

❸-1 입모(笠帽)와 결과삼(裌裹衫)

남자 주인공 견우는 머리에 입모를 쓰고 있으며 결과삼을 입고 있다. 입모와 결과삼은 모두 평민의 옷차림이다. 작가는 평민층의 옷을 통해 인물의 일반인 신분을 표현했다. 또 견우의 옷은 장식물이 없는 매우 소박한 스타일로 그 형상은 화려한 직녀와 대조를 이루었다.

❸-2 피리 및 유등(油燈)

견우는 유등(油燈, 기름으로 불을 켜는 등)을 들고 있다. 이 등은 이야기에 등장한다. 견우는 7월 7일에 하늘로 직녀를 찾아갔을 때 까치 다리(鵲橋)를 못 찾을까 봐 유등을 들고 다녔다. 또 견우는 피리를 들고 있다. 피리는 만들기 쉽고 저렴하고 휴대가 간편하기 때문에 백성들이 많이 사용했다. 많은 회화 작품에서 소년, 피리, 소의 세 가지 요소를 조합해서 유유자적하게 소를 방목하는 장면을 표현했다. 따라서 년화에 피리는 남자 주인공의 소몰이라는 신분을 표현했다.

❹ 새
주인공에게 다리를 만든 희작(喜鵲)

❹-1 희작(喜鵲)

년화 속의 새는 희작(喜鵲)이다. 희작의 '희(喜)'는 '기쁠(喜)'과 같은 글자이다. 따라서 희작이라는 새는 중국에서 경사를 의미한다. 중국인들은 희작이 좋은 소식을 가져온다고 생각했다. 이야기에서 희작은 견우와 직녀를 위해 췌차오(鵲橋, 오작교)를 만들었는데희작은 소와 마찬가지로 신력이 있는 동물이었다. 희작과 소는 모두 주인공의 사랑에 감동했기 때문에 아름다운 사랑의 상징으로 표현되었다.

산냥자오즈(三娘教子)

Introduction

작품명은 '산냥자오즈'이고 민국시기(1919년-1949년)에 만든 작품이다. 이는 산냥이라는 어머니가 아이를 가르치는 이야기이다. 산냥자오즈의 이야기는 청나라의 소설 '无 声 戏]에서 나왔고 후에 민간에 널리 전해지면서 연극 작가에 의해 희곡으로 각색됐다. 산냥자오즈의 희곡도 민간인들의 사랑을 받았다. 당시 산냥자오즈의 연극은 주센진 지역 뿐 아니라 전국 각지에서도 크게 유행했다. 민국시기에는 중국인들이 산냥자오즈의 년화를 방에 붙여서 감상했다.

❺ 문자
TEXT

⑤-1

년화 가게의 이름

❶ 왕산냥(王三娘)
A MOTHER NAMED SAN NIANG

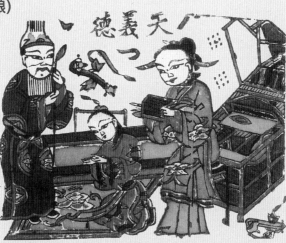

①-1

머리 스타일 샹류투(三绺头)

①-2

희곡 중 청의(青衣)의 옷

연화(蓮花) 문양

❷ 아이
CHILD

②-1

희곡 중 소생(小生)의 옷

②-2

미성년의 헤어스타일

❸ 베틀
LOOM MACHINE

③-1

베틀

전

❹ 늙은 하인
OLD SERVANT

④-1

흰 수염

지팡이

④-2

노생(老生)의 모자

노생(老生)의 옷

덩문(團紋)

① 왕산냥(王三娘)
왕산냥이라는 어머니

한 지식인이 장 씨, 유 씨, 왕산냥이라는 세 명의 아내를 두고 있었는데 그 중 유 씨만 아이를 낳게 된다. 이후 남편이 타지에 장사를 하러 간 지 오래되었으나 소식이 없자 고향에서는 남편이 죽었다는 소문이 돌게 되었다. 그리하여 장 씨와 유 씨 두 아내는 재혼을 하였지만 왕산냥은 재혼을 하지 않겠다고 맹세하고 유 씨가 낳은 아이를 정성껏 키웠다. 이야기의 결말은 삼냥의 남편은 죽지 않았고 징검에 응해 입대했고 큰 공을 세워 벼슬을 했다. 그의 아들 역시 장원 급제하여 집으로 돌아와 가족들이 다시 모이게 된다. 왕산냥은 남편과 아들이 모두 벼슬길에 올랐기 때문에 봉호(封號)를 받게 되고, 돈과 권세도 얻게 되었다.

①-1 머리 스타일 삼류투(三綹頭)

왕삼냥의 헤어스타일은 삼류투라고 한다. 삼류투는 성숙한 여인들의 헤어스타일이고 밍나라 때부터 유행하기 시작했다. 칭나라, 더 나아가 민국시기에는 삼류투가 중국 한족 여성의 대표적인 헤어스타일로 자리 잡았다. 따라서 작가는 당시 대표적인 부녀자의 헤어스타일을 참고하여 한 아이의 어머니인 왕산냥의 형상을 표현했다.

①-2 희곡 중 청의(靑衣)의 옷

왕삼냥의 옷은 희곡에서 청의(평민층의 중년 여성 인물)의 복장이다. 대부분 청의들은 청록색 치마를 입기 때문에 청의라는 이름으로 불리게 되었다. 희곡에서 청의는 주로 풍채가 장중하고, 행동이 단정하며 내성적이 기질의 성숙한 여성이다. 또한 청의는 버림받은 현모양처(賢妻良母), 죽음에도 굴하지 않고, 자신의 충절을 지키는 여성 등 슬픈 운명을 지닌 역할이 많다. 하지만 청의는 결코 연약하지 않으며, 삶의 고난 및 자신의 운명과 과감히 맞서 싸우고자 하는 결의를 가지고 있다. 이 밖에도 왕산냥의 옷에는 빨간색의 연꽃무늬가 있다. 연꽃은 중국에서 충결과 아름다운 사랑이라는 상징적 의미를 지니고 있어 이러한 연꽃무늬는 왕산냥의 아름다운 품성을 나타내기도 한다.

② 아이
왕산산냥의 비친생 아들

하루는 아이가 공부를 하지 않자 왕산냥이 아이를 혼내게 된다. 그러나 아이는 그녀의 말을 듣지 않았고, 오히려 왕산냥이 친모가 아니라며 비꼬았다. 이윽고 왕산냥은 베틀에서 천을 끊으며 모자 사이의 결별을 고했다. 아이는 이와 같은 왕산냥의 결심에 충격을 받았고, 집안의 늙은 하인의 권유로 모자는 화해하게 된다.

②-1 희곡 중 소생(小生)의 옷

아이의 형상은 희곡에서 소생(小生, 젊은층 남성 인물)의 형상이다. 희곡에서 배역에 따라 다양한 소생의 이미지가 존재한다. 예를 들어 부채생(풍류스럽고 멋진 남성), 사모생(젊은 문관), 와와생(어린이 남자역) 등이 있다. 목판 화화 속 남자 아이는 바로 와와생의 형상이다. 화화에서 남자아이는 붉은색 옷을 입고 있다.

붉은색은 중국 고대에 액막이, 상서로움, 충성 등 긍정적인 의미를 지니고 있다고 언급한 바 있다. 과거에 부모들은 아이가 출생한 후, 한 달, 일 년, 그리고 본명년(本命年, 12년마다 돌아오는 자신이 태어난 띠의 해)에 아이에게 붉은색 옷을 입혔다. 부모들은 붉은색이 불길한 기운을 몰아내어 아이가 무사히 자라도록 희망하였다.

②-2 미성년자의 헤어스타일

중국에서 남자가 20세 이후에 머리를 상투로 묶고 성년을 표시했다. 남자는 20세 되기 몇 년 전부터 머리를 길러야 했다. 처음에 머리를 기르기 시작했을 때는 머리카락이 길지 않고 완전히 묶을 수 없기 때문에 일부분 머리를 묶고 남은 머리를 풀어헤치는 경우가 있었다. 따라서 화화 중 아이의 머리장식은 미성년자의 헤어스타일이다.

③ 늙은 하인

③-1 희곡 중 노생(老生)의 형상

화화에서 늙은 하인의 형상은 희곡에서 노생(老生)의 형상이다. 노생은 희곡에 노년층 남성 인물이다. 그는 흰색 수염을 가진 모습으로 등장하기 때문에 '수염생'이라고도 불렀다. 따라서 목판 년화에서 긴 수염과 지팡이는 인물의 노인 형상을 표현했다.

③-1 희곡 중 노생(老生)의 옷

화곡에서 노생은 보통 사람의 신분이며, 네모난 수건(方巾子)과 같은 천으로 만든 수수한 형식의 모자를 착용했다. 또한 화곡에서 노생의 복장은 대체로 검은색인데, 년화 작가는 어두운 자주색을 선택하여 검은색을 대체했으며, 이를 통해 노인의 엄숙하고 단정한 특징을 표현했다.

노인의 옷의 문양은 동그란 문양 안에 속해 있다는 것이다. 이 동그란 문양은 단문(團紋)이다. 단문(團紋)의 '단(團)' 자는 둥근 모양이라는 의미가 있다. 따라서 동그라미를 주제로 하고, 이 동그라미 안에 무늬를 그려내는 것을 단문이라고 하며 원만하다는 뜻을 지니고 있다.

④ 베틀

④-1 베틀과 천

이 이야기에서 베짜기는 산냥의 유일한 수입원이기 때문에 베틀의 천을 자르는 행위는 심모가 아이를 가르치려는 결심을 반영하고 있다. 년화에서 베틀은 주로 어두운 자주색을 사용하는데 어머님이 입은 밝은 초록색, 노란색 옷과 대비되어 어머님을 화면에서 더욱 돋보이게 한다. 또 베틀 주변에는 컬러풀한 천 조각들이 날아가고 있다. 이는 천을 자른 후의 역동적인 시각적 효과를 표현하기 위해서이다.

⑤ 문자
년화 가게의 이름

년화에는 '천의덕(天義德)'이라는 문자가 적혀 있다. 천의덕은 민국시기에 카이펑 지역에서 유명한 년화 가게였다. 천의덕이라는 문자는 과거의 브랜드 로고이라고 할 수 있 이고 이는 년화 가게의 이름을 표시하고 가게를 홍보하는 기능이 있다. 이 작품의 글씨체는 다른 년화와 마찬가지로 해서체이고 획이 뚜렷하고 자형이 단정하여 당시 사람들이 좋아했던 서예 스타일이다.

따오시엔차오(盜仙草)

Introduction

작품명은 '따오시엔차오(盜仙草)'이다. ' 仙草 '는 신화에 나오는 신초(神草)이다. 죽은사람이 선초를 먹으면 다시 살아날 수 있기 때문에 선초는 기사회생(起死回生)의 기능이 있다. ' 盜 '는 훔친다는 뜻이다. 따라서 '따오시엔차오'는 선초를 훔친다는 뜻이다. 따오시엔차오는 중국의 유명한 희곡 레퍼토리이고 민간 설화 백사런(白蛇傳)에서 소재를 가져왔다. 중국의 쓰촨성(四川省), 산시성(陝西省), 허난성(河南省)에서는 모두 이 이야기와 관련된 희곡 공연이 있다.

④ 동물
ANIMAL

④ -1

뱀 두루미

① 백소진
A WOMAN TRANSFORMED FROM A WHITE SNAKE

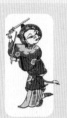

① -1

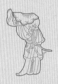

백소정의 옷

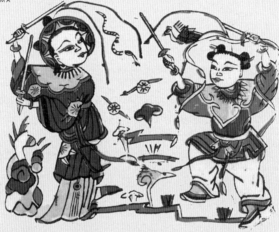

운견(雲肩)

① -2

모자 웨이마오(幃帽)

② 배경
ENVIRONMENTAL MATERIAL

② -1

선초(仙草)

② -2

법기(法器) 번개 구름 돌

③ 백학선동
THE BOY TRANSFORMED FROM A CRANE

③ -1

주사지(朱砂痣)

총각(總角)

③ -2

깃털 목걸이

운견(云肩)

피백(披帛)

❶ 백소진(白素貞)
천년 동안 수련한 뱀 요정

백소진(白素貞)은 천년 동안 수련한 백사(白蛇, 몸 전체가 흰색)인 뱀이었다. 그녀는 인간의 모습으로 수련해서 허선(許仙)이라는 사람과 사랑에 빠져서 결혼했다. 그런데 금산사(金山寺) 스님 법해(法海)가 백소진이 요괴임을 알고 허선을 꼬드겨 백소진에게 뱀이 가장 무서워한다는 술인 웅황술을 먹게 했다. 백소진의 정체가 허선에게 드러나고, 허선은 너무 놀란 나머지 충격으로 죽게 되었다. 백소진은 허선을 살리기 위해 선초를 훔치려고 하였다. 그런데 선초는 신선 남극선옹(南極仙翁)의 제자인 백학선동(白鶴仙童)에 의해 보호되고 있다. 백소진과 선동은 격렬한 싸움을 벌였다. 백소진이 패배했을 때 남극선옹이 나타나 소경의 진지한사랑에 감동하여 소경에게 선초를 주었다. 년화는 백소진이 선초를 훔칠 때 백학선동과 싸우는 장면을 표현했다.

①-1 백소정의 옷

명나라의 소설집 『警世通言』에는 백소진의 머리에 옛날 장례 때 쓰던 흰 베일이 씌워져 있었고, 삼베 차마를 입고 있었다고 언급되어 있다. 여기서 백소진은 머리부터 발끝까지 모두 흰색의 옷을 입고 있다. 이는 백소진 중의 '백(白)'자, 그리고 흰 뱀이라는 그녀의 신분을 보여준다. 소설 중 백소진은 소박한 형상인데 년화에서 백소진은 화려한 모습으로 그려졌다.

백소진의 옷은 주로 녹색(C:89 M:50 Y:51 K:15)을 사용하고 옷깃, 치맛자락은 명도 높은 노란색(C:10 M:6 Y:93 K:0), 옷의 가장자리를 붉은색(C:0 M:91 Y:100 K:0)으로 표현했다. 소설 중 백소진의 흰색 옷은 새해의 분위기에 맞지 않아서 작가는 더 화려하게 형상을 만들었다. 그래서 작가는 더 화려한 형상을 표현했다.

①-2 배소정의 모자 웨이마오(帷帽)

배소정이 쓰고 있는 모자는 웨이마오이다. 그웨이마오의 특징은 윗부분이 도드라지고 챙이 넓으며 모자 가장자리에 얇고 투명한 비단을 두르는 것이다. 이 모자는 서역(西域, 중국의 서쪽 지역)에서 유래했고, 여행자들이 모래바람을 피하고자 사용한 것이다. 이 모자는 신비감을 줄 수 있기 때문에 희곡에 도입되었고 신과 요괴가 통용하는 모자가 되었다.

❷ 배경

②-1 선초(仙草)

목판 년화의 배경에서 많은 사물이 있다. 화면 아래쪽 중간에 선초(仙草)가 있다. 이는 중국의 유명한 불로초(不老草)인데 살아 있는 사람이 먹으면 불로장생할 수 있고, 죽은 사람이 먹으면 다시 태어날 수 있다. 따라서 선초는 건강과 장수의 상징물로서 상서로운 의미가 있다.

②-2 법력(法力)에 관한 요소

또한 년화의 배경에는 백소진과 백학동지의 법력(法力)을 나타내는 것도 있다. 예를 들어 각종 법기(法器), 천둥, 전기 구름 등 많은 요소를 표현하는 이미지들이 있다. 작가는 배경의 사물들을 통해 두 사람이 치열하게 싸우는 장면을 표현하고 있다. 이를통해 화면을더욱 풍성하게만들고제미를 유발했다.

❸ 백학선동(白鶴仙童)
선경(仙境)에 산다는 아이

③-1 주사지(朱砂痣) 및 총각(總角)

인물의 눈썹 사이에 검은 점이 있는데 이 점이 주사지(朱砂痣)이다. 중국인들은 주사(朱砂)가 사악한 기운을 물리칠 수 있다고 믿었기 때문에 부모들은 주사로 아이의 눈썹에 점을 찍어 아이가 무사히 자라기를 기원했다. 선동의 헤어스타일은 총각(總角)이다. 이는 머리를 양쪽에 나누어 두 개뿔(肉)과 같은 상투를 만든다. 중국인들은 총각을 유년기의 상징으로 여겼다.

③-2 백학선동의 옷 장식

백학선동은 일반 아이가 아니라 신선의 곁에 있는 선동(仙童)이다. 백학선동의 목에는 깃털 목걸이가 있는데 이것은 이 인물이 두루미의 진신(真身)이라는 것을 상징한다. 또한 아이의 어깨에는 운견(云肩)이 달려 있는데, 운견은 고대 여성의 장식품이고 최초에 신의 술에 유래했다. 이는 신력의 상징이다.

백학선동의 어깨와 팔에는 피백(披帛)이 감겨 있다. 피백은 본래 고대 여자가 어깨에 걸치고 있는 리본인데 최초에 불교 신의 옷 장식에 유래했다. 피백(披帛)을 통해 신들의 비상(飛翔)할 때 역동적인 아름다움을 표현할 수 있고 신력의 상징이다. 따라서 피백은 백학선동의 신력 상징물로 등장하였다.

❹ 동물
년화 인물을 상징하는 동물

④-1 뱀과 두루미

백소진의 오른쪽에는 뱀의 이미지가 있다. 뱀은 백소진의 진신(真身)이고 백소진의 대표적인 상징물이다. 또한 백학선동 왼쪽에는 두루미가 있다. 두루미는 백학선동의 진신(真身)이기 때문에 이는 백학선동의 대표적인 상징물이다. 년화는 이런 상징물을 통해서 보는 사람들에게 쉽게 인물을 식별할 수 있도록 도와준다.

2. 연화 해부도의 활용 방향

앞서 제시한 연화 해부도를 바탕으로 오프라인 차원의 전시, 온라인 차원의 QR코드와 SNS로 활용하는 세 가지 방향을 제시한다. [그림 79]와 [그림 80]은 카이펑박물관에서 연화 해부도를 전시하는 예시이다. 그림 속의 환경은 카이펑박물관의 실제 환경이다.

[그림 79] 카이펑박물관에 연화 해부도의 전시 예시

[그림 80] 카이펑박물관에 연화 해부도의 전시 예시

아래의 [그림 81]과 [그림 82]는 연화 해부도를 QR코드로 활용하는 예시이다. [그림 81]과 같이, 해부도를 박물관에 전시하는 것 외에 QR코드를 통해 활용할 수 있다. 방문객이 휴대폰으로 QR코드를 스캔하면 연화 작품에 대한 상세한 정보를 볼 수 있다.

[그림 81] QR코드를 활용하는 예시

[그림 82] QR코드를 활용하는 예시

아래의 [그림 83]은 연화 해부도가 SNS에 활용되는 방향이다. [그림 83]은
카이펑박물관의 웨이보(微博, 중국 소셜 네트워킹 및 마이크로 블로그 서비스)이다.
연화 해부도를 SNS로 대중들에게 홍보하고 활용할 수 있다.

[그림 83] 연화 해부도를 SNS에 활용하는 방향

제6절 소결

본 절은 12장 연화 작품에 대한 통합적 해석이다. 구체적으로 연화 이미지의 형태 특징, 요소의 상징성, 그리고 본질로써 연화의 정치적 기능에 대해 논의한다.

우선 주셴진 목판 연화의 형태적 특징이다. 조형적인 관점에서 연화의 인물은 공통적인 특징이 있는데, 이것은 조형이 과장되었다는 것이다. 작가는 인물의 머리를 크게 표현했는데 이것은 정상적인 인체 비율이 아니다. 연화 인물의 신성(神性)을 돋보이게 하기 위해 작가는 과장되게 인물을 표현했다. 또한 연화의 조형은 장식성이 강한 특징이 있다. 작가는 인물의 옷, 모자, 물건 등에 장식 문양을 다양하게 넣어 화면의 장식성을 더했다. 또한 연화 작가는 생동적인 아름다움을 중시했는데, 이것은 모든 연화 작품에서 드러나고 있었다. 예를 들어 인물의 펄럭이는 수염이나 리본을 다양한 장식을 통해서 연화를 더욱 생동성 있게 표현하고 있었다. 연화의 구도(Layout)적인 관점에서 주종관계를 강조하고 있었다. 구체적으로 주요 인물을 크게 표현했으며, 부차적인 인물을 작게 표현했고 그로 인해 대조적인 효과를 극대화하고 있었다. 주요 인물을 화면 중앙에 배치했으며 정면으로 표현했다. 반면, 부차적인 인물은 화면 측면에 배치하여 정면이 아닌 측면의 자세로 표현하고 있었다. 부차 인물들은 시각적으로 주요 인물을 둘러싸고 있어서 시각적으로 보는 사람이 주요 인물에게 주의를 기울이도록 유도하고 있었다. 이것은 주요 인물의 신성을 강조하기 위해서다. 색채적인 관점에서 주셴진 목판 연화의 가장 큰 특징은 장식성이 강한 것이다. 즉, 원색을 적용하고 보색의 조합을 통해 대조를 이루었으며 화려한 장식성을 표현해냈다. 따라서 주셴진 목판 연화의 형태적 특징은 다음과 같다. 첫째, 조형적으로 과장되었다. 둘째,

구도의 주종관계가 뚜렷하다. 셋째, 색채 대비가 크고 장식성이 강한 것이 특징이다. 이런 표현 기법을 통해 연화 인물의 신성(神性)을 부각해냈다. 주셴진 목판 연화의 형태는 중국 카이펑 지역의 독특한 지역 문화적 특징을 드러내고 있었다.

다음으로 주셴진 목판 연화 속 요소들의 상징성이다. 주셴진 목판 연화는 미래의 아름다운 삶에 대한 기대를 표현하기 위한 목적으로 제작된 것이다. 이런 기대는 행복, 출산, 장수, 승진, 부 등 삶의 모든 아름다운 것들이 포함되었다. 작가는 주로 연화의 인물의 상징성을 통해 이런 목적을 이루어냈다. 예를 들어 관우(關羽)는 현지의 무재신(武財神)으로 부의 상징이다. 연화 인물의 상징성은 스토리를 바탕에 두고 있다. 연화에 등장하는 영웅, 신, 노인, 여자, 아이 등 이 인물들은 소설과 희곡의 가공을 거쳐 창조되었으며, 그들의 상징성은 장기간의 전파 과정에서 백성들의 마음속에 깊이 남아 있었다. 연화 인물은 창작했을 때 이미 체계화되고 정형화되어 현지인들에게는 그 이미지가 강한 식별성을 가지고 있었다. 예를 들어 붉은 얼굴, 봉안, 긴 수염은 관우의 전형적인 특징이다. 연화 인물 자체 외에 인물의 얼굴, 복장, 물건, 수행원 등의 요소도 상징성이 강하며, 이 요소들의 상징의미는 연화 인물의 상징의미와 통일성이 있었다. 예를 들어 관우의 옆에 서 있는 주창(周倉)과 관평(關平)은 관우와 마찬가지로 모두 충의(忠義)의 상징이다. 따라서 주셴진 목판 연화는 합목적인 도상으로서 어떤 목적을 달성하기 위하여 목적에 맞는 인물을 선택하여, 또 인물의 의미와 일치성이 있는 요소를 선택하여 요소의 유기적인 결합을 통해 연화의 상징의미를 강화시키고 있었다.

마지막으로 연화 이미지의 정치적 기능이다. 연화 이미지는 형식이든 요소의 상징성이든 모두 정치적인 목적이 있었다. 앞서 언급한 연화의 형태적 특징과 요소의 상징성은 모두 작가가 의식적으로 표현하고 있었다. 표면적으

로 보면 목판 연화는 단순히 판매가 가장 큰 목적으로 보이지만 그 내면을 들여다보면 정치적인 이데올로기를 표현하고 있었다. 청나라는 중국의 마지막 봉건 왕조로서 봉건 전제 제도가 절정에 달한 시기였다. 청나라에서 제작된 연화 작품들은 모두 강한 정치적 지향을 반영하고 있었다. 연화 작품 중에는 출산, 장수, 벼슬 등의 목적이 반영되어 있었으며, 그 본질은 통치자가 통치 강화를 위한 의도가 은밀하게 표현되고 있었다. 민국시기는 청나라가 멸망한 후의 시기였다. 또 중국의 봉건적 전제제도가 현대화로 전환되는 중요한 시기이기도 했다. 따라서 '사상해방(思想解放)'은 그 시대의 가장 주요한 특징이었다. 이것은 목판 연화에도 반영되고 있었다. 예를 들어 작품 '톈어파이(天河配)'와 '따오시엔차오(盜仙草)'에 반영된 결혼 자유의 관념은 당시 중국인의 사상적 전환을 표현하고 있었다. 목판 연화는 당시 시대의 축소판이라고 할 수 있다.

제5장 **결론**

제1절 결론 및 시사점

연구 결과, 주셴진 목판 연화는 이미지 속에 풍부한 문화 정보를 가지고 있었다. 이미지 속에 숨겨진 의미를 이해해야 작품을 정확하게 이해할 수 있는 것이다. 주셴진 목판 연화는 당시의 역사적 배경을 이해하는 데 도움을 준다. 역사를 앎으로써 인간 생활에 관한 지식의 보고에 다가갈 수 있고, 미래로 나아갈 수 있다. 따라서 중국의 중요한 시각이미지의 문화유산의 하나인 주셴진 목판 연화를 도상해석학적 방법을 통해 해석하고 진정한 의미를 이해하도록 했다. 연구 문제에 따라 본 연구의 결과는 다음과 같다.

첫째, 주셴진 목판 연화는 그 자체로 과거 중국인의 정신세계를 가시적(可視的)으로 반영해낸 문화적 산물이다. 주셴진 목판 연화는 최초 한나라의 도부(桃符, 악귀(惡鬼)를 쫓는 복숭아나무 판자)에서 비롯됐다. 악귀를 쫓아내기 위해서 연화 최초의 이미지인 문신(門神, 대문에 있는 수호신)이 나타났다. 문신의 이미지는 인간화된 신두(神荼, 악귀를 쫓아내는 신)와 울루(郁垒), 그리고 호랑이

로 표현되었다. 북송 시기에 이르러 제지업(製紙業)과 활자인쇄술(活字印刷術)이 발전하면서 본격적으로 목판 인쇄술이 등장하였으며, 따라서 목판 연화가 등장하기 시작하는 시기였다. 이렇게 시작된 목판 연화가 세월의 흐름에 따라 세속화(世俗化)가 진행되면서 연화의 이미지는 무관(武官) 형상의 무문신(武門神)과 문관(文官) 형상의 문문신(文門神)이 나타났다. 명청 시기(1368년~1944년)에 이르러서 주셴진 목판 연화는 전성기를 맞이했고 상업적으로도 크게 번성하였다. 명청 시기에는 대중문화의 발달에 따라 소설과 희곡이 대중의 사랑을 받았다. 이러한 트랜드에 따라 소설과 희곡의 이야기를 목판 연화 제작에 적극적으로 도입했던 것이다. 하지만 근대에 들어서면서 기술 혁명으로 인해 카메라가 발명되고 인쇄 기술에서 오프셋 인쇄(offset-printing)의 등장으로 목판 연화는 서서히 사양길로 들어서게 되고 대중들에게 멀어져 갔다. 하지만 2006년에 주셴진 목판 연화는 국무원(國務院)의 승인을 거쳐 제1차 국가무형문화재에 등재되었고 국가로부터 중요한 무형문화재로 인정되었다. 따라서 중국의 카이펑박물관은 목판 연화를 후손들에게 전해주기 위해 전시장을 설치하여 체험 프로그램을 만들고 다양한 노력을 시도하고 있었다. 주셴진 목판 연화는 역사적 맥락에 따라, 중국 2,000여 년의 발전을 거듭하며 중국의 정치, 종교, 경제, 문화 등 다양한 방면에 시각적 언어를 담아낸 문화유산이다.

둘째, 주셴진 목판 연화의 이미지 언어(Visual Language)는 다양한 초자연적인 힘을 지니고 있는 신이나 사물을 대상으로 상서로운 의미를 표현하는 상징 언어이다. 주셴진 목판 연화의 표현 형식을 보면 전반적으로 상서로운 의미를 반영하고 있었다. 연화 속의 문신(門神), 재신(財神), 부엌 신, 복록수(福祿壽) 등 신들은 좋은 운수를 가져다줄 수 있는 신력을 지니고 있었다. 이들은

행복, 건강, 장수(長壽), 출산, 부(富), 승진 등을 관장하며, 백성의 아름다운 삶에 대한 추구를 반영하는 것이다. 연화 속 인물뿐만 아니라 연화 속 장식 문양도 상서로운 의미를 가지고 있었다. 예를 들어 여유(餘裕)를 상징하는 물고기, 부귀(富貴)를 상징하는 꽃, 복(福)을 상징하는 박쥐 등의 문양들이 있다. 이 밖에도 표현 기법에서는 이러한 길(吉)한 의미를 반영하고 있었다. 연화에서의 인물과 물건은 다양한 문양으로 장식되어 있으며, 화려하게 표현 되어 있다. 이는 새해를 맞이하는 분위기를 표현하고, 상서로운 의미를 표현 하기 때문이다. 또한 색채적인 측면에서 작가는 원색의 사용과 보색의 배색 을 통해 대비를 이루어 강렬한 시각적 효과를 보여주고 있었다. 이런 표현 기법을 통해 장식성을 더하고 상서로운 의미를 표현해낸 것이다.

셋째, 주셴진 목판 연화는 본질적으로 지배계급 주도의 산물(産物)이며 이미지 언어인 것이다. 청나라 말기와 민국 시기 카이펑 지역의 백성들은 줄곧 전란 속에서 생존해야 했으며, 카이펑(開封) 부근의 황하(黃河)가 범람하면서 자연재해까지 빈발하던 시기였다. 그리하여 고통스러운 삶 속에서 평민들은 연화를 통해 그들의 각종 염원을 표현하고 불안감을 해소하기를 원했다. 주셴진 목판 연화는 평민계급이 창작한 이미지 비주얼이며 민간 예술이었지만 본질적으로 지배계급에 의해 주도되고 있었다는 것이 중요하다. 연화 속 이미지는 백성들의 정신세계를 반영하고 있었지만, 이러한 이미지들이 등장하는 근본 원인은 백성들이 자발적으로 만든 것이 아닌 지배계급에 의해 주도된 것이다. 또한 연화 속 인물의 선(善)과 악(惡), 미(美)와 추(醜)도 평민계급에 의해 결정된 것이 아닌 당시 지배계급에 의해 정의된 것이다. 이렇듯 연화에 반영된 각종 가치관은 결국 지배계급이 통치를 지키고 권익을 얻기 위해 만들어낸 것이다.

넷째, 연화의 이미지를 정확하게 읽어내기 위해서는 제작된 연도와 사회

와 문화적인 상황을 이해하는 것이 모든 이미지 연구의 기본이다. 주선진 목판 연화의 현대적 활용 방향을 탐구하기 위해서 '연화 해부도'를 제시했다. 연화 해부도는 작품에서 각 구성 대상을 분해하고 끌어내어, 시각적으로 표현했다. 또한 이 구성 대상들은 각각 번호가 표시되어 해부도에는 해당 번호에 대응하는 문자 형식의 설명이 있다. 연화의 이미지를 감상하는 것보다 연화 속에 숨겨진 의미를 이해하는 것이 더욱 어려울 수 있다. 따라서 대중에게 어려울 수 있는 목판 연화의 문화적 가치를 이해시키고, 쉽게 접근시킬 수 있는 방향을 찾아야 한다. 사람들은 새로운 이미지를 만났을 때 불편함과 낯섦을 경험하게 된다. 하지만 불편함과 낯섦의 대상도 실체를 이해하게 되면 새로운 시각과 관점을 확보할 수 있다. 새로운 세상은 새로운 시각과 관점에서 탄생할 수 있다. 주센진 목판 연화란 중국의 수천 년의 역사가 집약된 중요한 문화유산이자 시각언어이다. 세상에는 다양한 시각언어가 존재한다. 일반 대중은 이러한 시각언어를 쉽게 생각할 수도 있고 어렵게 생각할 수도 있다. 심지어 누군가에게는 쉽게 생각되는 시각이미지도 누군가에게는 불편함의 대상이 될 수도 있다. 비주얼커뮤니케이션이란 소통의 매개체이다. 이미지란 언어에 비해 직관적이기 때문에 쉽다고 생각할 수 있지만 그건 오해다. 쉽게 보이는 이미지도 다양하고 복잡다단한 의미와 목적을 가지고 제작된다. 시대적 상징성이 반영된 이미지는 필히 당시 사회와 문화를 이해해야만 해석이 가능해진다.

제2절 연구의 한계 및 제언

본 연구는 중국 주센진 목판 연화의 이미지를 해석하고 연화의 이미지를 현대인들에게 이해할 수 있도록 하기 위하여 진행하였다. 연구의 진행 과정

이나 결과를 보면 한계가 있었으며 후속연구를 위하여 다음과 같이 연구의 한계와 제언을 논한다.

본 연구는 주셴진 목판 연화의 이미지를 해석하기 위하여 대표적인 연화 작품을 선정했다. 선정 과정에서 이미지의 대표성과 신뢰성을 확보하기 위해 작품의 출처, 시기, 작가, 그리고 작품의 인지도 등 세부적인 범위 설정을 통해 12장 연화 작품을 선정하였다. 그렇지만 이 12장 작품을 통해 청나라와 민국시기의 총 300년에 해당하는 역사에 나타난 모든 연화의 이미지와 의미 전체를 포괄하는 것에는 한계가 있었다. 이것은 본 연구의 물리적 한계이다. 추후 연구에서 더 많은 연화 작품에 대해 해석하고 더욱 다양한 관점을 확보 할 수 있을 것으로 기대한다.

또한 본 연구는 청나라와 민국시기 연화의 이미지를 한정된 대상으로 연구를 진행하였다. 이러한 연구과정은 도상해석학적 방법론을 통해서 과거의 풍속과 문화를 보다 명료하게 밝히기 위한 연구였다. 연구 결과 연화의 이미지는 제작된 당시의 풍속과 문화를 잘 이해하면 이해할수록 활용의 범위도 확산된다는 것을 알 수 있었다. 모든 이미지는 시각 자료를 다루고 활용하기 전에 이미지의 의미가 얼마나 중요한지 파악해야 한다. 본 연구는 중국의 전통적인 시각언어인 주셴진 목판 연화를 중심으로 한 연구이다. 향후 후속 연구에서는 중국을 넘어서 한국과 일본까지 이미지 연구의 폭을 넓혀야 한 다. 그러므로 더욱 다양한 관점으로 연화와 기타 시각 자료의 다양하고 새로 운 의미를 발견하고 해석해낼 필요가 있다.

참고문헌

1. 학위논문

김민규, 「도상학과 기호학을 활용한 미술 작품의 해석에 관한 연구-연구자의 작품 <인물
　　　연작>에 대한 분석과 해석을 중심으로」, 홍익대학교 대학원 박사학위논문,
　　　2012.
김선미, 「텍스타일 디자인의 도식과 의미 해석을 위한 분석체계 구축」, 건국대학교 박사
　　　학위논문, 2009.
리화어(李华欧), 「清代中原地区农业经济和社会发展研究」, 郑州大学 박사학위논문, 2016.
마쉐이친(马学琴), 「明清河南自然灾害研究」, 中国历史地理论丛, Vol.1. 1998.
왕윈타오(王运涛), 「从民间信仰的"三教合流"看关羽形象演变」, 徐州理工学院学报(社会科学
　　　版), Vol.31. No.4. 2016.
유엔청지(袁承志), 「風格與象徵- 魏晉南北朝蓮花圖像研究」, 清華大學 박사학위논문, 2005.
유하이안(劉海燕), 「關羽形象與關羽崇拜的演變史論」, 福建師范大學 박사학위논문, 2002.
장베이베이(張蓓蓓), 「宋代汉族服饰研究」, 蘇州大学 박사학위논문, 2010.
장이나이한(姜乃菡), 「鍾馗故事的文本演變及其文化內涵」, 南開大學 박사학위논문, 2014.
친쉔(秦旋), 「从艺术资源到产业品牌:民间艺术的传承与创新」, 華中師範大學 박사학위논문,
　　　2016.
황얀장(王彦章), 「清代的獎賞制度研究」, 浙江大学 박사학위논문, 2005.
흑뎬이(贺电), 「清代书法与政治研究」, 中国吉林大学 박사학위논문, 2017.

2. 학술지

김정화, 「포스트 뮤지엄의 역할과 과제」, 미술세계, Vol.8, 2013.
김혜균, 김진희, 「게르하르트 리히터 작품 삼촌 루디의 도상해석학적 분석을 적용한 다
　　　학제적 연구」, 한국과학예술융합학회, Vol.39, No.3, 2021.
루민(鲁闽), 천루이쑤이(陈瑞雪), 「云肩发展简考」, 裝飾, vol.3, 2007.

리펑(李峰), 인젠싱(尹振兴), 「炎帝民间武神形象特征与历史成因」, 裝飾, 2021.

린지푸(林继富), 「灶神形象演化的历史轨迹及文化内涵」, 华中师范大学学报(哲社版), Vol.1, 1996.

마쉐이친(马学琴), 「明清河南自然灾害研究」, 中国历史地理论丛, Vol.1, 1998.

쉬옹창(熊強), 진수밍(陳守明), 쓰지중(司紀中), 「朱仙鎮木版年畫的視覺形象創新」, 包裝工程, Vol.36, No.6, 2015.

심리화(沈利华), 「中国传统社会价值取向论析」, 古典文学知识, Vol.6, 2007.

아이리중(艾立中), 民国戏曲同业组织与戏曲改良, 戏剧, Vol.1, 2022.

양지연, 「신 박물관학 서구 박물관학계의 최근 동향」, 서양미술사학회논문제, Vol.12, 1999.

왕윤타오(王运涛), 「从民间信仰的"三教合流"看关羽形象演变」, 徐州理工学院学报(社会科学版), Vol.31, No.4, 2016.

왕하이샤(王海霞), 「福禄寿喜吉祥观念探源」, 民艺纪程, Vol.3, 2020.

유베이(劉蓓), 「豫劇青衣型態美研究」, 中国戏剧, Vol.3, 2022.

자오유에치(趙悅奇), 허지캉(霍志剛), 「朱仙鎮木版年画」, (中央民族大學學報 哲學社會科學版), Vol.42, 2015.

장춘유영(張春荣), 「图像学视野下的明代水陆画中的关羽形象」, 装饰, Vol.272, 2015.

주홍퍼오(朱恒夫), 「关于沈万三的叙事文学考论」, 明清小说研究, Vol.2, 2004.

최경희, 「도상학의 종말 혹은 또 다른 시작?: 서양 중세미술을 중심으로 본 도상해석학의 연구동향」, 미술사와 시각문화, Vol.9, 2010, pp.222-271.

펑웨이(冯维), 清代宫廷门神述略, 「東方收藏」, Vol.4, 2021.

황젠화(黃剑华), 「略论炎帝神农的传说和汉代画像」, 重庆文理学院学报(社会科学版), Vol.1, 2013.

3. 단행본

구자현, 『판화』 미진사, 1989.

동방지바이(东方曁白), 『民間神保大通書』, 百花文艺出版社, 2005.

둔황화웬(敦煌画院), 『敦煌如是绘』, 中信出版社, 2022.

리명밍(李孟明), 『臉譜流變圖說』, 南開大学出版社, 2009.

리회링(李慧玲), 율여인(吕友仁)注译, 『礼记』, 中州古籍出版社, 2010.

량방중(梁方仲), 『中国历代户口、田地、田赋统计』, 中華書局, 2008.

린톈이순(林天顺), 『灶头 灶神 灶画』, 浙江工艺美术, 2007.

명유안라오(孟元老)(宋), 『東京夢華錄』, 中華書局, 1982.

메이란팡(梅兰芳), 『舞台生活四十年』, 上海平明出版社, 1952.

버송니엔(薄松年), 『中國年畫藝術史』, 湖南美術出版社, 2008.

버우회(博物汇) 编, 『古今图书集成』, 中州古籍出版社, 2010.

상하이구지출판사(上海古籍出版社), 『古板小说集成』, 上海古籍出版社, 1994.

상하이츠수출판사(上海辞书出版社), 『辭海(第七版)』, 上海辞书出版社, 2020, 제7권.

상하이이수연구소(上海艺术研究所), 중국희곡협회상하이분회(中国戏剧家协会上海分会), 『中国戏曲曲艺词典』, 上海辞书出版社, 1981.

쉬모윤(徐慕云), 『梨园外纪』, 三联书店, 2006.

쉬신(许慎)(汉), 『说文解字』, 中华书局, 2009.

셴빙샨(宣炳善), 『牛郎织女』, 中国社会出版社, 2011.

셴종엔(沈从文), 『中国古代服饰研究』, 商務印書局, 2011.

셴쿼(沈括)(北宋), 『夢溪筆談』, 台北商务印书馆, 1956.

쓰마쳰(司馬迁)(西汉), 『史记·天官』, 吉林大学出版社, 2011.

펑명링(冯梦龙)(明), 『警世通言』, 严敦易 校注, 人民文学出版社, 1956.

펑지차이(馮驥才), 『中国木版年画集成-朱仙镇卷』, 中华书局, 2006.

펑지차이(馮驥才), 『朱仙镇木版年画代表作』, 青岛出版社, 2006.

펑지차이(馮驥才), 『中國木版年畫代表作-北方卷』, 青岛出版社, 2013.

흐어쉬에쥔(賀學君), 『中國四大傳說』, 浙江教育出版社, 1989.

황뎬치(黃殿祺), 『中國戲曲臉譜』, 中國戲劇出版社, 1994.

황셴치(黃善祺), 장셴엔(张善文), 『周易·系辞下』, 上海古籍出版社, 1986.

야오팅린(姚廷遴), 『历年记·记事拾遗』, 上海人民出版社, 1982.

예더회이(叶德辉)(清末), 『三教源流搜神大全』, 上海古籍出版社, 1990.

우쳐엉은(吳承恩)(明), 『西游记』, 人民文学出版社, 1990.

왕수존(王树村), 『苏联藏中国民间年画珍品集』, 中国人民美术出版社, 1990.

왕수존(王树村), 『中国年画发展史』, 天津人民美术出版社, 2005.

유빙룽(刘秉荣), 『中原大战』, 中国社会出版社, 2010.

유시더(刘世德), 친칭하오(陈庆浩), 시창유(石昌渝), 『古本小说丛刊』, 中华书局, 1990.

종녠(钟年), 『中国人的传统角色』, 湖北教育出版社, 1999.

쫭저오(庄周), 『庄子』, 内蒙古人民出版社, 2008.

중국희곡지허난권편집위원회(中国戏曲志河南卷编辑委员会), 『中国戏曲志河南卷』 文化艺术出版社, 1992.

중국민간문예가협회(中国民间文艺家协会), 『開封論藝』, 2002.

증궈판(曾国藩)(清末), 『冰鉴注评』, 中州古籍出版社, 1954.

증젠둬(鄭振鐸), 『中國古代版畫總刊』, 上海古籍出版社, 1988.
진지링(靳之林), 中国民间美术, 五洲传播出版社, 2004.

4. 번역서

Danieie Giraudy, Henry Bouilhet, 『미술관 박물관이란 무엇인가』, 김혜경 역, 화산문화, 2006.
Erwin Panofsky, 『視覺藝術的含義』, 傅志强 譯, 遼寧人民出版社, 1987.
Lois H, Silverman, 『The Social Work of Museums』, Routledge, 2010.

5. 웹 사이트

국립국어사전, https://stdict.korean.go.kr/search/searchView.do, (2022.8.25)
국립국어사전, https://stdict.korean.go.kr/search/searchView.do, (2022.8.23.)
도부(桃符), 중국어사전, https://www.cidianwang.com/cd/t/taofu264118.htm, (2022.10.2.)
위키백과, https://zetawiki.com/wiki/, (2022.10.24.)
중국무형문화유산, https://www.ihchina.cn/project_details/13906/, (2022.10.14)
중화인민공화국 문화관광부, https://zwgk.mct.gov.cn/zfxxgkml/fwzwhyc/202012/t20 201206916848.html, (2022.10.26.)
카이펑박물관 홈페이지, https://www.kfsbwg.com/, (2022.10.15.)

저자 **조이양** 趙悦揚

현 상해공정기술대학교 국제창의디자인학원 전임교원
上海工程技術大學國際創意設計學院專任教師
International Institute of Creative Design, Shanghai University of Engineering
Science, China

주센진 목판 연화의 이미지 문화 연구
朱仙鎮木版年畫視覺文化研究

초판 1쇄 인쇄 2024년 8월 20일
초판 1쇄 발행 2024년 8월 30일

저 자 조이양趙悦揚
펴 낸 이 이대현

편 집 이태곤 권분옥 임애정 강윤경
디 자 인 안혜진 최선주 강보민
마 케 팅 박태훈 한주영

펴 낸 곳 도서출판 역락
주 소 서울시 서초구 동광로 46길 6-6(반포4동 문창빌딩 2F)
전 화 02-3409-2060(편집부), 2058(영업부)
팩 스 02-3409-2059
등 록 1999년 4월 19일 제303-2002-000014호
이 메 일 youkrack@hanmail.net
역락홈페이지 http://www.youkrackbooks.com

字數 138,401字

I S B N 979-11-6742-850-9 93650